Architektur in Pommern und Mecklenburg

Kunst im Ostseeraum
Greifswalder Kunsthistorische Studien

Herausgegeben von
Brigitte Hartel und Bernfried Lichtnau

Band 4

PETER LANG
Frankfurt am Main · Berlin · Bern · Bruxelles · New York · Wien

Brigitte Hartel/Bernfried Lichtnau (Hrsg.)

Architektur in Pommern und Mecklenburg von 1850 bis 1900

PETER LANG
Europäischer Verlag der Wissenschaften

Bibliografische Information Der Deutschen Bibliothek
Die Deutsche Bibliothek verzeichnet diese Publikation in der
Deutschen Nationalbibliografie; detaillierte bibliografische
Daten sind im Internet über <http://dnb.ddb.de> abrufbar.

Gedruckt mit Unterstützung der Beauftragten
der Bundesregierung für Angelegenheiten der Kultur
und der Medien
und der Ernst-Moritz-Arndt-Universität Greifswald.

Abb. 1. Umschlagseite:
Misdroy/Miedzyzdroje, Villa des Kaufmanns Lejeune,
ab 1879 Kurhaus
Abb. 4. Umschlagseite:
Misdroy/Miedzyzdroje, Villa Seestern, Glasfenster

Fotos: Barbara Ochendowska-Grzelak

Gedruckt auf alterungsbeständigem,
säurefreiem Papier.

ISSN 0948-1346
ISBN 3-631-52099-9

© Peter Lang GmbH
Europäischer Verlag der Wissenschaften
Frankfurt am Main 2004
Alle Rechte vorbehalten.

Printed in Germany 1 2 3 4 6 7

www.peterlang.de

Inhalt

Vorwort 3

Rafal Makala *Der Stilbaumeister. Die Bauten von Wilhelm Meyer-Schwartau in Stettin/ Szczecin in den Jahren 1891-1902* 5

Malgorzata Paszkowska *Die Kontinuität der mittelalterlichen Motive am Beispiel der Stettiner Ziegelarchitektur des 19. Jahrhunderts* 17

Beata Makowska *Renovierung des Schalterraums im Komplex der Postgebäude an der ul. Dworcowa in Stettin/ Szczecin* 27

Barbara Ochendowska-Grzelak *Die Architektur des Kurortes Misdroy/ Miedzyzdroje 1890-1910* 43

Gottfried Loeck *Vernachlässigte graphische Rarissima von Pommern - Versuch einer ersten Entschlüsselung* 57

Peter Jancke *Von der preußischen Festung zum Ostseebad - zur städtebaulichen Entwicklung Kolbergs/Kolobrzeg im 19. Jahrhundert* 69

Rita Scheller *Backsteinbauten in Hinterpommern - eine Dokumentation* 79

Klaus Haese *Zum architektonischen Schaffen des Stralsunder Stadtbaumeisters Ernst von Haselberg* 93

Jana Olschewski *Zur Planungsgeschichte der Peter- Paulskirche in Zingst* 105

André Farin *Vom Kursalon zur Schlosskirche Zur Geschichte des klassizistischen Gebäudes im Park zu Putbus* 123

Sabine Bock *Rügensche Herrenhäuser aus der*
 zweiten Hälfte des 19. Jahrhunderts 133

Michael Lissok *Stilvarianten der Neorenaissance-*
 Architektur in Mecklenburg 151

Neidhardt Krauß *Schloß Neetzow – ein Neubau nach*
 Plänen von Friederich Hitzig 167

Alexander Schacht *Der Bau des Kurhauses von*
 Warnemünde im Spiegelbild der
 Architekturgeschichte 177

Dieter Pocher *Rundscheunen in Mecklenburg – ein*
 vergessener Bautyp 193

 Zu den Autoren 203

Vorwort

Das Anliegen der Herausgeber bei der Themenwahl und Zusammenstellung der Beiträge für den Band IV der Greifswalder Kunsthistorischen Studien bestand darin, zwei Regionen des Ostseeraumes in ihren vielen Gemeinsamkeiten in der politischen, geistigen und kulturellen Entwicklung in der zweiten Hälfte des 19. Jahrhunderts vorzustellen. Das Gebiet der Architektur vereint stets wesentliche Züge einer Gesellschaft, es kann als ihr Spiegelbild gewertet werden. Wir wählten aus diesem Grunde die architektonischen Zeugnisse Pommerns und Mecklenburgs von ca. 1850 bis 1900 aus, um diese Zeit mit ihren rasanten Veränderungen durch die fortschreitende Industrialisierung - auch in diesen Landschaften - besser zu verstehen und um gleichzeitig einen Einblick in den gegenwärtigen Stand der Aufarbeitung des kulturellen Erbes zu ermöglichen.

Es läßt sich feststellen, daß die Bautätigkeiten in vielfältiger Weise zunahmen und ab 1870 - durch neue gesetzliche Regelungen - besonders viele öffentliche Gebäude errichtet wurden. Es handelt sich hier um repräsentative Amtsgebäude, Bahnhofsbauten, Postgebäude, Schulen, Krankenhäuser, Leuchttürme, Kirchen u. a. Die typische Bäderarchitektur entstand in den vielen ab 1870 gegründeten Ostseebädern und auch Schlösser, Herrenhäuser, Gutshäuser, Villen wurden errichtet oder nach neuen Kriterien und anderen Kunstverständnissen umgebaut. Es war eine Zeit des geistigen Umbruchs, der Neuorientierung und Suche nach einem angemessenen Stil. So wurden oft mittelalterliche Formen der Romanik, Gotik, Renaissance den neuen rationalen, zweckmäßigen Bauformen zugefügt oder mit diesen vermischt. Teilweise - in diesen beiden Regionen mit zeitlicher Verzögerung und nur sparsam - benutzte man Elemente des Jugenstils für die Außen- und Innendekoration. Als landschaftstypisch für die Gebiete des Ostseeraumes wird auch in diesem Zeitraum der Backsteinbau im öffentlichen wie im privaten Bereich weiter bevorzugt verwendet.

Die Aufarbeitung dieses kulturellen Erbes erfolgte bisher fast ausschließlich in Einzelinitiativen in Polen und Deutschland. Die polnischen und deutschen Autoren des Bandes IV unserer Reihe „Kunst im Ostseeraum" erarbeiteten ihre Beiträge aus Interesse am Gegenstand. Umfassendere kunsthistorische Forschungsprojekte für diesen Zeitraum in diesen Regionen existieren in wissenschaftlichen Einrichtungen weder in Polen noch in Deutschland. So bleibt uns die Hoffnung, mit der vorliegenden Publikation das Interesse der Öffentlichkeit für die architektonischen Zeugnisse in der zweiten Hälfte des 19. Jahrhunderts in einem Teil des Ostseeraumes gefunden zu haben. Besonders sind seit vielen Jahrzehnten dem Vergessen und Verfall die Bahnhofsbauten, eine Reihe von Kirchen, viele Schlösser, Herrenhäuser, Gutshäuser, Villen und Wohnbauten ausgeliefert.

Im Juni 2003 Brigitte Hartel, Bernfried Lichtnau

Rafal Makala

Der Stilbaumeister. Die Bauten von Wilhelm Meyer-Schwartau in Stettin/Szczecin in den Jahren 1891-1902[1]

Wilhelm Meyer-Schwartau (1854-1935) spielte während seiner 30-jährigen Tätigkeit als Leiter der Baubehörde Stettins eine entscheidene Rolle in der Baupolitik der Stadt. Seine Bauwerke prägen das Stadtbild Stettins bis heute, doch für die meisten Forscher bleibt sein Werk eher unbekannt und in der allgemeinen Kunstgeschichte wird er – entgegen seiner Bedeutung für die Geschichte der Wilhelminischen Architektur – fast ganz verschwiegen. Lediglich nur sein Hauptwerk – die Anlage der ehemaligen Hakenterasse (heute Waly Chrobrego) – wird ab und zu erwähnt, jedoch meistens am Rande der Geschichte der Kunst des 19. Jahrhunderts[2]. In diesem Beitrag möchte ich nicht das ganze Werk Meyers besprechen, sondern mich auf einen Abschnitt konzentrieren, und zwar auf die Zeit nach seiner Anstellung in Stettin (1891) und dem Beginn der Arbeit an dem Bau der Hakenterasse (1902). Diese 10 Jahre bilden auch - mindestens quantitativ - den Höhepunkt in Meyers Werk in Stettin. Seit 1902 beschäftigte er sich mit dem Bau der Hakenterasse, und nach 1907 wurde seine Bauaktivität anhand der neuen Baupolitik der Stadtverwaltung unter dem neuen Oberbürgermeister Friedrich Ackermann sehr beschränkt. Er selbst wendete sich nach und nach immer mehr dem Modernismus zu.

Stettin war Nutznießer des wirtschaftlichen Aufstiegs des wilhelminischen Deutschland. Der drittgrößte Hafen und das größte Zentrum der Werftindustrie des Kaiserreiches, räumlich und auch kulturell traditionell eng mit Berlin verbunden, erlebte die Stadt in den letzten Jahrzehnten des 19. Jahrhunderts eine Blüte. Während der Lebenszeit von eineinhalb Generationen wuchs die Bevölkerung Stettins um das Dreifache – vergrößerte sich also genauso schnell wie die Berlins. Dementsprechend schnell wuchs die räumliche Ausdehnung der Stadt, die in der mehrfachen Erweiterung der Stadtgrenze ihre Sanktionierung fand. Bis zum Ende des 19. Jahrhunderts entstand westlich der Altstadt ein großer, fast ausnahmslos mit typischen Mietshäusern bebauter Stadtteil (teilweise von James Hobrecht entworfen)[3]. Entlang der Oder, nördlich und südlich der Altstadt, plazierten sich Großindustrie und Arbeiterwohnviertel. Die Jahrhundertwende war auch ein Höhepunkt der Bautätigkeit in der Stadt Stettin, die innerhalb von knapp 30 Jahren nach der Aufhebung der Festung (1873) von einer halb verschlafenen Garnisonstadt zum zweitgrößten Hafen Deutschlands emporstieg. Dem raschen Aufstieg der wirtschaftlichen Bedeutung Stettins folgten die Ansprüche der Stadtverwaltung, Stettin auch im Bereich der Architektur in den Rang einer Großstadt zu erheben. Unter der Regierung von Hermann Haken

(Oberbürgermeister 1878-1907) setzte sich die Stadtverwaltung sehr intensiv für die Straßennetzgestaltung ein. Als Auftraggeber wollte Haken das Stadtbild durch prächtige öffentliche Gebäude gestalten. Diese Politik paßt sich ein in die Versuche des 19. Jahrhunderts zur Neuschaffung einer regional geprägten, norddeutsch-hanseatischen Architektur, die sich im gesamten damaligen Küstengebiet Deutschlands – u. a. in Hamburg, Lübeck und Bremen – beobachten ließ.

Die anspruchsvollen Pläne Hakens sollte der neue Leiter der städtischen Baubehörden in die Tat umsetzen.[4] Der aus Bad Schwartau bei Lübeck stammende Wilhelm Meyer absolvierte 1877 die Baugewerkschule in Eckernförde und setzte sein Studium an der Berliner Bauakademie bei Friedrich Adler fort. Der Kontakt mit diesem Künstler und v. a. das umfangreiche Studium der Kunstgeschichte an der Akademie prägte sehr stark seine spätere Architekturauffassung. Anschließend arbeitete Meyer bei Hermann Blankenstein, dem Berliner Stadtarchitekten, zugleich aber versuchte er weiter im Bereich der Kunstgeschichte bzw. Denkmalpflege aktiv zu bleiben. Dies wurde für ihn bereits 1883 möglich, als er von der Berliner Technischen Hochschule ein Louis-Boissonet-Stipendium bekam. Das war ein Forschungsfond, dessen Zweck darin bestand, die Baudenkmäler Deutschlands gründlich zu untersuchen und zuletzt zu dokumentieren. Die Aufgabe, die dem Stipendiaten 1883 gestellt wurde, war eine komplexe Architekturuntersuchung und Inventarisierung des Domes zu Worms. Bei der Bewerbung präsentierte Meyer eine zeichnerische Festnahme des Paradisus des Lübecker Domes, das in der Fachwelt sehr hoch geschätzt und anschließend in dem „Atlas zur Zeitschrift für Bauwesen" veröffentlicht wurde.[5] Genauso hoch wurde seine Inventarisierung des Domes zu Worms geschätzt, die infolge der achtjährigen Forschungsarbeit entstand. Ähnlich wie bei dem Lübecker Paradisus ging er weit über die in seinem Auftrag gegebenen Grenzen heraus und untersuchte gründlich nicht nur die mittelalterliche Periode in der Baugeschichte des Domes im breitem Kontext der Architektur seiner Entstehungszeit, sondern widmete auch seine Aufmerksamkeit den späteren Umbauten[6]. Diese wissenschaftliche Tätigkeit Meyers zeichnete sich mehrhaft in seinem späteren Werk aus; er selbst meinte, genauso ein Architekt, als auch Architekturhistoriker und -theoretiker zu sein[7].

1891, nach dem Tod des vieljährigen Stettiner Stadtbaumeisters Konrad Kruhl, wurde vom Magistrat ein Wettbewerb für die Besetzung dieses Postens ausgeschrieben. Man nahm den Wettbewerb auch als eine Gelegenheit wahr, bei der die Struktur der städtischen Baubehörden großzügig umgebaut wurde. Die Bauabteilung der Stadtverwaltung wurde in zwei neue Behörden geteilt: Die Hoch- und Tiefbau-Deputation, die gemeinsam ein städtisches Bauamt bildeten. Der Leiter der Hochbaudeputation sollte zugleich Chef des ganzen Bauamtes sein und bekam – mit dem Titel eines Stadtbaurates – einen Platz im Magistrat, wurde also Mitglied der eigentlichen Regierung der Stadt. Die neue Struktur der

6

städtischen Baubehörden entsprach wohl den Ideen des damaligen Ober-
bürgermeisters, Hermann Haken. Offenbar wollte er an der Spitze des Bauamtes
keinen Ingenieur, der sich um die technische Infrastruktur der schnell
wachsenden Stadt kümmern würde, sondern einen Architekten stellen. Eine
Vorrangstellung vor den wirtschaftlichen Fragen nahm also der Anspruch auf
Repräsentation an, der sich in dem Bau von Repräsentationsbauten ausdrücken
sollte. Dank seiner Ausbildung und seinem früheren Werk war Meyer ein
beinahe idealer Kandidat für diese Rolle: Ein eruditiver Kenner der Architektur,
der auch – dank seiner Arbeit bei Blankenstein – aus nächster Nähe die
Architektur Berlins kannte. Hatte Meyer zu dieser Zeit eine relativ große
Erfahrung als Wissenschaftler und Denkmalpfleger, so sprachen für ihn keine
besondere Leistungen im Bereich der Architektur. Dies zeigt noch deutlicher,
wen Haken an der Spitze des Bauamtes wünschte: Einen Künstler, der die
anspruchsvollen Pläne des Oberbürgermeisters in die Tat umsetzen und der
Hauptstadt Pommerns ein großstädtisches Ambiente verleihen könnte.

Die neuen Kompetenzen des Stadtbaurates verlangten einen tiefgreifenden
Umbau der Baubehörden und den Aufbau einer Gruppe von Fachleuten, die alle,
nun vor dem Bauamt stehenden Aufgaben lösen würden. Das Kernstück dieser
Struktur bildete das Verwaltungsbüro, das die ganze Arbeit organisierte und
zugleich eine Stelle war, wo die Entwürfe der städtischen Bauten bearbeitet
wurden. Die zweite Abteilung war das technische Büro, dessen Aufgabe darin
bestand, v.a. die Projekte auszuführen[8]. In dieser Organisation des Bauamtes,
die einst wie eine Baufirma organisiert war, drückte sich die Arbeitsmethode
Meyers aus. Bei den meisten Bauten – auch die wichtigen, wie das neue
Gebäude des Stadtgymnasiums – arbeitete er selbst nach dem allgemeinen
Konzept und skizzierte einige Details, dann zeichneten seine Mitarbeiter die
Pläne mit allen Einzelheiten fertig. Weniger bedeutende Entwürfe wurden von
den Mitarbeitern Meyers unter seiner Oberleitung erarbeitet.[9]

Eine der ersten von Meyer in Stettin errichteten Bauten war die St. Gertrud-
Kirche auf der altstädtischen Insel Lastadie (Abb. 1). Sie wurde 1895-97 an der
Stelle einer ursprünglich gotischen Hospitalkirche als Gemeindekirche errichtet[10].
Der Neubau bezog sich weder auf das alte Bauwerk noch auf die Architektur
Stettins. Es entstand vielmehr ein typisches Bauwerk der Reformneogotik mit
vereinfachtem Dekor und malerischem, unregelmäßig angelegtem Körper. Die
bis auf das Mittelalter zurückreichende Tradition der Gemeinde wurde lediglich
durch einige, aus dem Vorgängerbau in den Neubau übernommene Ausstat-
tungsstücke (Gemälde, Grabsteine) dokumentiert. Das Gebäude stand inmitten
eines kleinen Platzes, rundum mit geschlossener Bebauung, war also nur aus der
nächsten Nähe zu sehen. Eine Ausnahme bildete der hohe Turm, der zu einer
städtebaulichen Dominante der Lastadie geworden ist, sowie auch die Vorder-
fassade, die von der Hauptstraße (Große Lastadie, heute Energetyków) sichtbar
war. Dementsprechend wurde sie monumental und zugleich dekorativ gestaltet,

mit seitengestelltem Turm und einer Zwerggalerie über dem Eingang. Ein Vorbild waren für Meyer sicherlich die Bauten der hannoverschen Schule, insbesondere die von Johannes Otzen. Wie typisch dieses Bauwerk auch erscheinen mag, war es für Stettin eine Neuigkeit im Vergleich zu den früheren Kirchen, wie etwa die katholische St. Johanniskirche, errichtet 1890-1891, nach einem Entwurf von Engelbert Seibertz. Meyer verzichtete auf die Symmetrie des Baukörpers und bemühte sich, dem Kirchenbau einen unregelmäßigen, im Sinne Georg Gottlob Ungewitters, malerischen Charakter zu geben. Er wendete sich also der norddeutschen Tradition zu (so, wie man sie damals verstand)[11]. Damit schloß sich die neue Kirche symbolisch dem Vorgängerbau an.

Gleichzeitig mit der Gertrudenkirche entwarf Meyer seine ersten Schulbauten. Die rasche Entwicklung der Stadt verlangte einen dementsprechend schnellen Aufbau des Schulnetzes, sowohl auf dem elementaren, als auch oberem Niveau. Deswegen bildeten die Schulbauten im wilhelminischen Stettin die größte Gruppe der von der Stadtverwaltung errichteten Bauwerke.

Das nächste Bauwerk Meyers, die zur gleichen Zeit (1892-1894) erbaute Ottoschule wurde zum Objekt einer für Stettiner Verältnisse unerwartet heiteren Diskussion[12] (Abb. 2). Es war ein stattlicher, neogotischer Dreiflügelbau, der im Gegensatz zur Gertrudenkirche ganz symmetrisch entworfen wurde. Die roten Verblender und die lasierten Formsteine sollten offenbar eine Anspielung an die norddeutsche Gotik sein, doch in Verbindung mit der Strenge des Körpers und der Regelmäßigkeit der Fassaden wirkten sie lediglich als ein Gewand. Trotz dieses, für die wilhelminischen Schulbauten[13] recht typischen, ja sogar fast banalen Charakters wegen, wurde um das Gebäude in der Stettiner Presse sehr heftig gestritten. Die "Pommersche Reichspost" kritisierte den Entwurf Meyers mit dem Argument, daß eine so stattliche Form einem simplen Schulbau nicht zusteht. Anderer Meinung war die "Neue Stettiner Zeitung", die äußerte, daß sämtliche kommunalen Bauten für die Stadt wichtig sind und deswegen eine anspruchvolle und würdige Form haben sollten. Interessant ist dabei aber, daß keiner von den Teilnehmern der Diskussion sich gegen die Architektur der Schule per se aussprach; die Auseinandersetzung betraf eher die im 19. Jahrhundert vielumstrittene Frage des Decorum. Selbst die ansonsten kritische "Pommersche Reichspost" nannte das Gebäude ein Meisterstück, auf den sowohl der Stadtbaurat Meyer, als auch die ganze Stadt Stettin stolz sein können[14]. Das Neogotische erschien also in Stettin als ein Heimatstil, der ohnehin in die Stadt paßt.[15]

Ein weiteres Beispiel der von Meyer geförderten Fassung der backsteinsichtigen Neogotik ist die 1897-1900 errichtete Mädchen-Mittelschule.[16] (Abb. 3) Sie entstand in einem Ensemble dreier Schulbauten, das auf einem für städtische Bauten reservierten Block im neuen Viertel an der Barnimstraße (heute Aleja Piastów) errichtet wurde. Als erstes baute man 1895-1897 die Arndt-

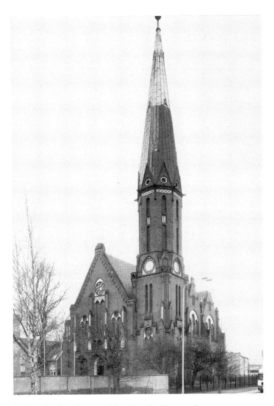

1 Kirche St. Gertrud in Stettin/Szczecin

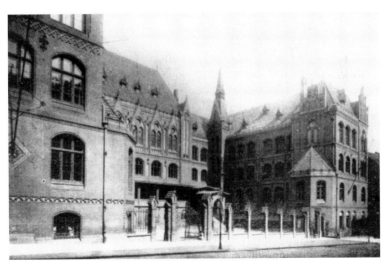

2 Ottoschule in Stettin/Szczecin

Oberschule – einen stattlichen Bau aus roten Verblendsteinen mit lasierten Formsteinen und weiß verputzten Blenden. Im Vergleich zu der Ottoschule war das Gebäude in der Barnimstraße eher nüchtern. Die Vorderfassade, eingefaßt mit zwei Türmchen, wurde mit einem kolossalen Fenster der Aula im Obergeschoß sowie mit großen, vereinfachten Blenden gegliedert. Der ganze Wirkungseffekt des Gebäude ruhte also auf dem Kontrast zu den sich darum befindlichen Mietshäusern, meist mit kleinteiligen, üppigen Fassaden.

Anschließend baute Meyer (1897-1900) den zweiten und in seiner Stellung wichtigsten Teil des Ensembles, die Arndt-Mädchenoberschule. Wegen der besonderen Lage an einer der wichtigsten Straßen des neuen Stadtzentrums, wurde dem Gebäude eine aufwendige Gestalt gegeben. Die Architektur des Gebäudes ist eine freie Zusammensetzung der Motive norddeutscher Backsteinbaukunst. Der zeitliche Umfang, der von Meyer in Betracht genommen wurde, reicht von der Romanik bis zur Kunst des späten 15. Jahrhunderts. So erinnern zum Beispiel die Ziergiebel der beiden Fassaden an die Architektur der Städte der südlichen Ostseeküste, wie Stralsund, Wismar und Lübeck.[17] Bei dem Hauptportal war das Vorbild die Architektur des s. g. Übergangsstils – v. a das „Paradisus" des Lübecker Domes sowie die Fenster und Portale der Bamberger Kathedrale. Es ist also wiederum eine Art von Stimmungsarchitektur, die v.a. Assoziationen an die historische Architektur erwecken und weniger einer fachlichen Begründung bedarf.[18]

Neben den neogotischen Motiven verwendete Meyer in den 90-er Jahren auch andere Formen der historischen Architektur. Doch diejenigen, die er anhand seiner früheren Arbeiten am besten kannte – nämlich die der staufischen Baukunst – wurden von ihm nur einmal in seinen Stettiner Entwürfen aufgegriffen. Das 1900 entworfene neue Gebäude des Stadtgymnasiums in der Barnimstrasse (Aleja Piastów), wurde – wie es einer von Meyers Mitarbeitern in der "Deutschen Bauzeitung" bezeichnet hat – "in spätromanischen Formen" errichtet.[19] Meyer gab dem Gebäude einen recht malerischen und zugleich monumentalen Charakter, dank dessen sich auch dieses Bauwerk von der Umgebung deutlich unterscheidet. Dieser Effekt wurde "mit einfachen Mitteln, hauptsächlich durch Gruppierung der Bauglieder" erreicht.[20] Die Fassaden wurden sparsam gegliedert und ihre Wirkung bestand in dem Kontrast der kargen, verputzen Wandflächen mit der bildhauerischen Dekoration. Besonders effektvoll präsentiert sich in diesem Zusammenhang das monumentale Hauptportal, das einem Kircheneingang sehr nahe steht. Vom Süden stellt sich das Gebäude als eine wirkungsvolle Anhäufung von Baukörpern, die an eine Burg oder an eine Pfalz erinnern.[21] Der Innenraum wurde allerdings utilitär entworfen. Einen mehr aufwändigen Charakter wurde den Repräsentationsräumen im südlichen Teil des Gebäude gegeben, sowie auch der Diele im Erdgeschoß.

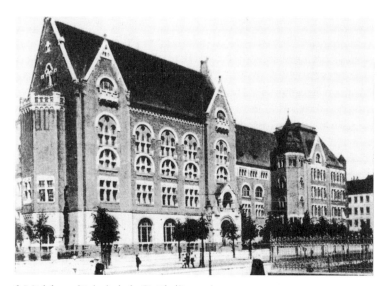

3 Mädchenmittelschule in Stettin/Szczecin

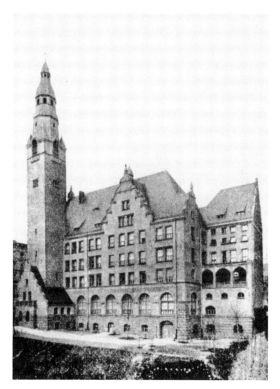

4 Sitz der Stadtverwaltung in Stettin/Szczecin

Die durchdachte, sorgfältige und wirkungsvolle Komposition des Gebäudes erinnert an solche Bauten wie die kaiserlichenn Stiftungen in Jerusalem, z. B. die evangelische Kirche von Friedrich Adler (1893-1898), das Kaiserin-Augusta-Victoria-Stift von Robert Leibnitz (1907-1910) oder das Benediktinerkloster Dormitio Mariae von Heinrich Renard (1900-1906).[22] Auch unter den Werken von Franz Schwechten kann man Vorbilder für Meyers Entwurf sehen – doch weniger unter den erstrangigen, sondern mehr unter den begleitenden Bauten, wie z. B. die romanischen Häuser bei der Kaiser-Wilhelm-Gedächtnis-Kirche. Sicherlich war die frühere Tätigkeit Meyers am Rhein eine Voraussetzung, die ihm ermöglicht hat, mit den romanischen Formen sehr fein zu arbeiten. Auch hier – ähnlich wie bei der Arndt-Mädchenschule – ist Meyer im Umgang mit den historischen Formen sehr frei gewesen. Sie waren offensichtlich für ihn nur "Bausteine", aus denen sein Werk dem Hauptgedanken nach gestaltet wurde.

Eine andere Formenwelt hatte in dem 1899-1902 erbauten neuen Sitz der Stadtverwaltung Vorrang (Abb. 4). Ursprünglich lagen dem Bauvorhaben utilitäre Fragen zu Grunde, denn das in den 70-er Jahren des 19. Jahrhunderts errichtete Neue Rathaus wurde bereits um 1900 zu klein für die schnell wachsende Anzahl der städtischen Beamten. Das neue Gebäude sollte aber nicht nur den räumlichen Bedürfnissen der Stadtverwaltung dienen, sondern auch den ebenso gestiegenen Anspruch auf Repräsentation erfüllen[23]. Das neue Gebäude wurde am südlichen Rande der Altstadt erbaut, in einem recht dicht bebauten Gelände. Deswegen versuchte Meyer, durch "große und hohe Dachmassen, einem stattlichen Turm und einem offenen Hof den Besonderheiten der Baustelle Rechnung zu tragen".[24] Der stattliche Dreiflügelbau wurde somit zu einem dominierenden Objekt in dem Panorama des Zentrums. Vom Osten – von der Flußseite – erinnerte der Körper des Gebäudes an eine Hallenkirche mit kurzem, gerade geschlossenem Chor und einem seitengestellten Turm. Der höchste Teil dieser "Kirche" – der Westflügel – steht paralell zu der alten St. Jakobi-Kirche zu stehen, was diese Analogie noch mehr wahrscheinlich macht.

Das Gebäude wurde „in freien Formen der deutschen Renaissance errichtet".[25] Die grauen, glatt verputzten Wände galten – ähnlich wie bei dem Stadtgymnasium, als ein Hintergrund für die Dekorationen, diesmal aus rotem Sandstein gehauen. Der Haupteingang wurde in ein reiches Portal gestellt, mit symbolischen Darstellungen, die an die emblematische Kunst der Neuzeit anknüpften. Es wurden u. a. an den Seiten des Eingangs ein Bienenkorb (wohl ein Symbol des Fleißes der städtischen Beamten) sowie auch eine schematische Darstellung eines Stammbaumes (wahrscheinlich eine Anspielung an die Funktion des Hauses, in dem auch der Standesamt seinen Platz fand), dargestellt. Ähnlich schmückte man auch den Seiteneingang, der zu den Räumen der Stadtsparkasse führte. Hier bezogen sich die Symbole auf die Sicherheit und Glaubwürdigkeit des städtischen Finanzwesens.

Die Architektur der Gebäude sollte sich durch das Verwenden der Formen der Renaissance sicherlich auf jene Epoche beziehen, die als Blütezeit der Städte in Deutschland verstanden wurde. In einem Kommunalbau, der die Funktion eines Rathauses erfüllte, war das zu erwarten, doch auffallend ist bei dem Werk Meyers, daß er wiederum nicht die regionalen Vorbilder aufgegriffen hat, sondern sich auf die Tradition der Weserrenaissance stützte – und das, obwohl in Stettin gerade ein hervorragendes Beispiel der örtlichen Baukunst der Renaissance, nämlich das alte Herzogsschloß vorhanden war.

Unter den Bauten von Meyer gibt es keinen, der einen direkten Anschluß an die mittelalterliche Architektur der Stadt darstellte. Auffallend ist das gerade bei jenem Künstler, der früher als Denkmalpfleger, ja sogar als Bauforscher tätig war, daß er nicht versuchte, anhand historischer Architektur Stettins einen regionalen Stil zu schaffen. Man kann es teilweise mit der spezifischen Situation Stettins erklären, dessen Architektur um 1900 nicht nur im Einflußbereich Berlins lag, sondern die auch weitgehend von Berliner Architekten geschaffen wurde, und zwar besonders im Bereich der öffentlichen Gebäude. Die eigene Tradition wurde offenbar nicht als etwas Eigenständiges angesehen, sondern vielmehr als ein Bestandteil der norddeutschen Kunst. Das Beispiel des Gebäudes der Stadtverwaltung überzeugt, daß sogar der Stettiner Magistrat es nicht für nötig fand, in diesem Repräsentationsbau die Architektur Stettins als Vorbild zu berücksichtigen oder zumindest zu zitieren. Viel wichtiger erschien eben der Anspruch auf Repräsentation selbst – was einer Stadt, die einen schnellen Aufstieg erlebte und dem eigenen Stolz einen Ausdruck geben wollte, verständlich ist. Meyers Werke waren beinahe ideal, um diese Bedürfnisse zu erfüllen. Monumental und malerisch zugleich, bildeten sie neue Dominanten in der Stadtlandschaft und gaben ein Zeugnis der Größe Stettins.

Selbst die oben besprochenen Beispiele aus Meyers Werken ermöglichen es, die wichtigste Eigenschaft seiner Arbeitsmethode zu erfassen. Meyer – ein richtiger „doctus artifex" des 19. Jahrhunderts – verwendete die Stilformen sehr frei, wechselte den Stil nach den Bedürfnissen jeder Aufgabe und versuchte, anhand der historischen Bauformen sein Ziel zu erreichen. Das Ziel besteht in erster Linie darin, eine Stimmung zu erzeugen, die der Bedeutung des Gebäudes entspricht. Eine Stimmung – denn trotz der zahlreichen Zitate aus den historischen Bauten sind seine Werke kaum wissenschaftliche Dissertationen für Gelehrte und Kenner; zumindest erscheint diese Eigenschaft Meyers Bauwerken nicht als die wichtigste. Im Zentrum seines Interesses lag immer eine Idee – die des Bauwerkes als einem Gebilde, das seine Funktion in der Form äußern sollte, d. h. auch den Rang des Gebäudes, das für die Stadt steht, zu zeigen. Es kommt bei Meyer also das alte Prinzip des decorum zu Wort. Er versuchte, dem Hauptgedanken, der hinter jeder Bauaufgabe steht (zumindest aus der Perspektive der Architektur des 19. Jahrhunderts), Rechnung zu tragen, indem er eine dieser Idee entsprechende Stilfassung fand. Die akademische Ausbildung Meyers und

seine Tätigkeit gaben ihm entsprechendes Wissen, um virtuos mit den historischen Formen zu spielen. In dem Sinne ist er ein Stilbau-Meister gewesen, der – ähnlich wie z.b. sein Zeitgenosse Ludwig Hoffmann (abgesehen von der Größe seiner Kunst) – dank seines Wissens, jeden Stil der Vergangenheit verwenden konnte, um den entsprechenden Eindruck zu erreichen. Das macht den Stettiner Stadtbaurat zu einem interessanten Künstler – gerade des Typischen, welches in seinem Werk die letzte Phase des wilheminischen Historismus wiederspiegelt.

Anmerkungen

1 Der Beitrag entstand anhand einer Doktorarbeit, die in dem Institut für Kunstgeschichte der Universität in Poznan unter der Leitung von Prof. Konstanty Kalinowski geschrieben wurde. Eine tiefere Erforschung von Meyers Werk war dank eines Stipendiumaufenthaltes in Lübeck möglich. Der Autor möchte sich bei dieser Gelegenheit bei der Gesellschaft zur Beförderung gemeinnütziger Tätigkeit in Lübeck für dieses Stipendium bedanken.

2 Bereits in den 20-er Jahren wurde er als Vertreter des Historismus anerkannt, ebenso in den 30-er Jahren verachtet. Nach 1945 fand sein Werk ebenso kaum Interesse, denn sowohl für deutsche als auch für polnische Forscher war Meyer immer noch ein Gönner des Historismus, jener Epoche, die als Irrweg der Architektur gesehen wurde. Die Renaissance war für die Kunst des 19. Jahrhunderts von Interesse, was man seit der 60-er Jahren sowohl in Deutschland als auch in Polen beobachten konnte, und brachte nichts Neues. Erst in den 90-er Jahren wurde die Hakenterasse zum Thema einer wissenschaftlichen Abhandlung sowie auch mehrerer populärer Veröffentlichungen. In den 80-er Jahren wurde Meyers Hakenterasse zum Thema einer Magisterararbeit im Institut für Kunstgeschichte an der Universität zu Poznan (A. Muc, "Waly Chrobrego. Praca magisterska napisana pod kierunkiem J Skuratwicza". [Die Waly Chrobrege. Eine Magisterarbeit unter der Leitung von J. Skuratowicz.] Pozna 1981, in der Bibliothek des Instytut Historii Sztuki Uniwersytetu Anadma Mickiewicza in Poznan) und später einer Dokumentation der Denkmalpflegebehörde in Szczecin (M. Borkowska Dokumentacja naukowo-historyczna zalozenia Walow Chrobrego. [Wissenschaftlich-historische Dokumentation der Anlage von Waly Chrobrege] Szczecin 1985. Manuskript bei dem Wojewódzki Konserwator Zabytków, Szczecin). Beide Werke wurden jedoch nicht publiziert und waren deswegen kaum bekannt. Erst 1995 publizierte der Autor dieses Aufsatzes einen Beitrag in dem Konferenzband (R. Makala, Die Hakenterasse in Stettin. Ein Interpretationsversuch. [in:] „Architektur in Mecklenburg und Vorpommern." Hrsg. B. Lichtnau, Greifswald 1985, S. 148-154.). In Deutschland wurde näher nur Meyers Tätigkeit im Rheinland erforscht (K. M. Ritter: Forschen und Gestalten. Das Wirken des Architekten Wilhelm Meyer-Schwartau und seine Arbeiten am Speyerer Dom. In: Pfälzer Heimat (1994) H 1.). Ibidem, "Der Stettiner Architekt Wilhelm Meyer-Schwartau. (1854-1935)." [w:] "Chronik der Stadt Stettin." Red. I. Gudden-Lüdecke, S. 37.

3 Zu der städtebaulichen Entwicklung Stettins siehe: B. Kozinska, "Rozwoj przestrzenny Szczecina od pocz tku XIX w. do II wojny wiatowej." [Die räumliche Entwicklung Stettins von den Anfängen des 19. Jh. Bis zum 2. Weltkrieg.] Szczecin 2002. Dort auch weitere Literaturangaben.

4 Zu dem Lebenslauf Meyers siehe: Ritter 1994, S. 2-7; denselben: "Der Stettiner Architekt Wilhelm Meyer-Schwartau. (1854-1935)." [w:] "Chronik der Stadt Stettin." Hrsg. I.

Gudden-Lüdecke, S. 37-45; Thieme/Becker, Allgemeines Lexikon der Bildenen Künstler, Bd. 24, Leipzig 1924, S. 479.

5 Atlas.

6 Diese Arbeit erschien 1893 unter dem Titel "Der Dom zu Speyer und verwandte Bauten" und wurde sehr positiv beurteilt. Richter 1994, S.41-44.

7 Siehe: "Zeitschrift Deutscher Architekten- und Ingenieur-Vereine", Jg. 1924; Ritter, S. 37.

8 "Verwaltungsbericht der Stadt Stettin", 1909, S.147.

9 Kohler, "Das neue Stadtgymnasium zu Stettin." [w:] "Deutsche Bauzeitung", Band XXXIX, Jg. 1905, S. 386.

10 Hellmut Heyden, Die Kirchen Stettins und ihre Geschichte. Stettin 1936, S. 312-314; Kazimiera Kalita-Skwirzynska: Architektura sakralna Szczecina w okresie od 1850 do 1914 r. [Die sakrale Architektur Stettins in dem Zeitabschnitt zwischen 1850 und 1914] In: Kultura i sztuka (wie Anm. 3) S. 58-59. Heute evangeliche Kirche sw. Trójcy.

11 K. Haese, "Historische Backsteinbauten in Vorpommern." [w:] "Pommern", Bd. XXXVI (1998), H. 4, S. 1.

12 Laut den Akten der Baupolizei, heute in dem Staatlichen Archiv in Szczecin (Archiwum Panstwowe w Szczecinie): ANB 816.

13 Siehe: "Die Schulen der Kaiserzeit." [in:] "Berlin und seine Bauten", Teil C, Bd. 5. Hrsg. P.Güttler, Berlin 1991, S. 1-113.

14 Eine Zusammenfassung der Diskussion in NN, "Die Einweihung der neuen Otto-Schule." [w:] "Pommersche Reichspost", 11 10. 1894, S. 2.

15 Um 1900 wurde die mittelalterliche Backsteinkunst Stettins zunehmend zum Interessenobjekt sowohl der Historiker, als auch der Bürger der Stadt. Der Grundstein für ihre Erforschung wurde bereits in der ersten Hälfte des 19. Jahrhunderts mit der "Geschichte der Pommerschen Kunst" von Franz Kugler (1840) gelegt und am Ausgang des 19. Jahrhunderts fand die mittelalterliche Architektur Stettins einen wichtigen Platz in den Arbeiten von Heinrich Lutsch: Backsteinbauten Mittelpommerns. In: Deutsche Bauzeitung 1889; Cornelius Gurlitt: Beiträge zur Entwicklungsgeschichte der Gotik. In: Deutsche Bauzeitung 1892; Fritz Gottlob: Formenlehre der norddeutsche Backsteingotik. Leipzig 1900. Am Rande der großen wissenschaftlichen Tätigkeit wurden in Stettin intensiv Heimatforschungen durchgeführt, die mit einer Reihe größerer und kleinerer Publikationen belegt sind. Ein Erfolg dieser Arbeit war u. a. eine deutliche Verstärkung des allgmeinen Interesses für die gotische Architektur Stettins, in der man ein Symbol der Blütezeit der Stadt sah. Deutlich wird dieses Interesse durch Denkmalpflegearbeiten dokumentiert, wie sie z. B. an der gotischen Pfarrkirche St. Jakobi 1895-1899 durchgeführt wurden. Barbara Ochendowska-Grzelak: Ochrona zabytków Szczecina do roku 1945. [Denkmalpflege in Stettin bis 1945] In: M. Glinska, K. Kroman, B. Kozinska, R. Makala (Hrsg.) Szczecin na przestrzeni wieków. Historia, kultura, sztuka. [Stettin durch Jahrhunderte. Geschichte, Kultur, Kunst.] Szczecin 1995, S.170-178.

16 [O.A.] Nachrichten. In: Das Schulhaus (1900), S. 53-54 und Verwaltungsbericht der Stadt Stettin, 1900-1901, S. 43. Das manchmal in der Literatur angegebene Datum der Fertigstellung -1897- bezieht sich auf das an die Mädchenschule angegrenzte Gebäude der Arndt-Mittelschule für Knaben.

17 Z. B. das Haus an der St. Jacobi-Kirche in Stralsund oder das Archidiakonat in Wismar.

18 Das dritte Schulgebäude wurde nicht von Meyer, sondern von einem seiner Mitarbeiter entworfen und wird somit in diesem Beitrag nicht besprochen.

19 Köhler, S 386.

20 Köhler, S 386.

21 Diese Analogie gilt noch mehr bei der Ansicht vom Westen mit einem großen Risalit, der wie eine an die "Pfalz" angebaute Kapelle aussieht. In der Tat versteckt sich in dem Risalit die Haupttreppe.

22 Godehard Hoffmann, "Architektur für die Nation?" Köln 2000, S. 225-230.

23 W. Meyer-Schwartau "Das neue Verwaltungsgebäude der Stadt Stettin." In: "Deutsche Bauzeitung", Bd. XLI (1907), S. 321-323.

24 „Das neue Verwaltungsgebäude..." S. 321.

25 "Das neue Verwaltungsgebäude..." s. 322.

Bildnachweis

Abb: 1: Gregorz Selecki
Abb. 2-4: Reproduktion: Rafal Makala

Malgorzata Paszkowska

Die Kontinuität der mittelalterlichen Motive
am Beispiel der Stettiner Ziegelarchitektur des 19. Jahrhunderts

Der neugotische Stil dominierte auf dem Territorium Stettins zweifellos mehr als jede andere Strömung in der architektonischen Landschaft der Stadt. Sie erreichte ihre große Popularität durch die Bevorzugung der gotischen Formen, deren Vorbild man dort folgte. In Deutschland war der neugotische Stil besonders beliebt aufgrund seiner Bezeichnung als Nationalstil, ähnlich wie in England und Frankreich. Der starke Einfluß und die Popularität des Schaffens von Karl Friedrich Schinkel und Friedrich August Stiller, sowie die zahlreichen einschlägigen Zeitschriften erleichterten die Nutzung der Vorbilder des gotischen Stils. Dem Komplex von gotischen Motiven, der verschiedenen Veränderungen ausgesetzt war und in zahlreichen Bauten von der Mitte des XVIII. bis zum Anfang des XX. Jahrhunderts in ganz Europa existierte, begegnet man in Stettin ab Mitte des XIX. Jahrhunderts noch vor dem Abriß der Befestigungsanlagen im Jahre 1873. Ähnlich wie in anderen damaligen deutschen Städten war der neugotische Stil fast konkurrenzlos für bedeutsame öffentliche Gebäude.

Rathäuser, Kirchen und Industrieobjekte von großer Bedeutung wurden gerade in diesem Stil errichtet. Der Grund dafür war nicht nur die Vorliebe für eine solche künstlerische Richtung, sondern auch der Wunsch, die Kontinuität der Tradition zu betonen, was im Falle Stettins besonders wichtig war.[1] Der kulturelle und juristische Status der Stadt änderte sich in ihrer bewegten Geschichte sehr oft. Sie war bis zur zweiten Hälfte des XVII. Jahrhunderts Eigentum und Hauptsitz den pommerschen Herzöge und in der Folgezeit ein Teil der Monarchie. Die Anfänge der Stadt - das sind die Geschichte des slawischen Siedlungswesens, die Entwicklung des deutschen Siedlungswesens, die gegenseitige Beeinflussung verschiedener Kulturen im Rahmen der Hanse und später die Zugehörigkeit zur schwedischen und danach zur preussischen Krone. Neu errichtete Bauten sollten den Bewohnern diese frühe Entwicklungsetappe in der Geschichte der Stadt zeigen und dazu beitragen, daß sie sich mit ihr identifizieren konnten. Ende des XIX. Jahrhunderts ist in der Stettiner Architektur die Entstehung zahlreicher öffentlicher Gebäude charakteristisch, die als Beispiel der dauerhaften Faszination für das Mittelalter gelten kann. Unter den Formen, die sich an die Neugotik anknüpfen, werden in vortrefflicher Weise auch romanische Motive wiederholt. Ihre Nutzung sollte auf die Anknüpfung an die ältesten Wurzeln hinweisen, deshalb die Hinwendung zum Repertoire noch früherer Formen und das Interesse nicht nur für die Gotik, sondern auch für die mittelalterlichen Stile überhaupt.

Die im funktionellen Sinne wichtigen und in ihrer Art einzigen Bauten - die Friedhofskapelle und das neue Städtische Gymnasium - wofür die Stadt im Rahmen ihrer Schirmherrschaft Mittel bereit gestellt hatte, zeigen in besonderem Maße diese Vorliebe für das Mittelalter. Sowohl die Entscheidungsträger, als auch die Stadtbewohner sahen in der mittelalterlichen Baukunst die geeignete Form für jene öffentlichen Gebäude. Nicht zufällig wurde als Projektant für beide Objekte der Stettiner Architekt Wilhelm Meyer-Schwartau ausgewählt. Er arbeitete früher als Baumeister und Denkmalpfleger des Doms in Speyer und war ein guter Kenner der historischen Baustile.

Der Stettiner Friedhof gehört nicht nur zu den größten Anlagen dieser Art in Europa, sondern auch zu den interessantesten in urbanistischer Hinsicht. Die Entscheidung über seine Entwicklung trafen die städtischen Behörden am 7. November 1893, bei gleichzeitiger Beseitigung der bis dahin in Stettin zahlreichen Friedhöfe. In diesem Jahr wurden auch die ersten Projekte für eine Kapelle bestätigt, und im Jahre 1900 wurde das Fundament für die Kapelle, das Leichenhaus und den 14 m langen Verbindungskorridor gelegt. Gleichzeitig wurden Projekte für weitere Friedhofsbauten entwickelt: Das Haupttor und das Verwaltungsgebäude.[2]

Der Architekt griff in dem Projekt der Friedhofskapelle auf die reichen mittelalterlichen Motive wie Kreisbogen, Arkadenornament und Dreieckgiebel zurück: Ähnlich wie die übrigen Gebäude im Friedhof, wurde die Kapelle aus rotem Backstein mit weiß geputzten Blenden und dem architektonischen Detail aus Sandstein errichtet. So begegnen wir hier einer Verzierung, die ebenso an die Gotik (im Innenraum) und an den romanischen Stil angeknüpft ist (Abb. 5).

Im Endeffekt entstand ein sehr malerisch gestalteter Bau mit verschiedenen Details, die schwer einem konkreten Stil zuzuordnen sind. Sie sind ein Beispiel der Formen, die als mittelalterlich bezeichnet werden können. Die Nutzung der romanischen Vorbilder und des griechischen Kreuzes als Plan der Kapelle war durch den Architekten nicht zufällig gewählt. Die symbolischen Werte der Friedhofskapellen bedingten immer auch ihre sehr konkrete Form. Die Form hatte ihre Quelle in den zahlreichen Nachahmungen des Heiligen Grabes in Jerusalem. Eine Wiederholung des Beispiels der Jerusalemer Rotunde gab immer eine besondere Hoffnung auf das Heil, Auferstehung vom Tode und ewiges Leben. Die Form des Rundbaues wurde seit dem Altertum als der letzte Ruheort betrachtet. Durch die Lage des Altars im Innenraum der Kapelle in Ostrichtung und des Portikus in Westrichtung wurde an die christliche Tradition und die altertümliche Symbolik der untergehenden Sonne im Totenkult angeknüpft.

Das heutige Gebäude des Gymnasiums Nr 1, ehemaliges Stadtgymnasium, wurde in den Jahren 1900-1903 aufgrund der Entscheidung des Stadtrates erbaut.[3] Die Schule sollte nach Bestimmung des Stadtrates das Programm des früheren Gymnasiums mit der humanistischen Orientierung fortsetzen, das bereits im Jahre 1371 von den Stettiner Ratsherren gegründet worden war. In den

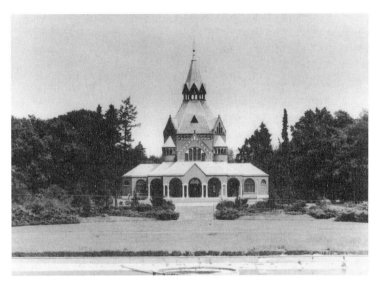

5 Die Friedhofskapelle

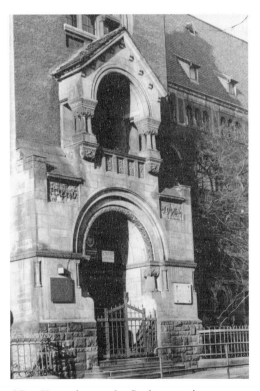

6 Der Haupteingang des Stadtgymnasiums

Jahren 1868-1903 befand sich das Gymnasium im Gebäude der später gegründeten Stadtbibliothek. Der Architekt Wilhelm Meyer-Schwartau kannte sehr gut die älteste Geschichte der Schule und entschloß sich ganz bewußt, in seinem Projekt an die ganz frühe Stadtgeschichte anzuschließen. Das Projekt gewann auch die Anerkennung der Ratsherren, die sich dazu entschlossen, das Stadtgymnasium an einer der Hauptstraßen zu bauen und damit gleichzeitig den Prestigecharakter der Schule und deren bewährte Lehrtradition hervorzuheben. Das Objekt wurde in Form eines massiven Blockes gebaut, der nur mit flachen Risaliten an den Fassadenecken und mit der dreieckigen Apsis auf der südlichen Seite des Gebäudes verziert war. Die Fassaden wurden mit grobkörnigem gelben Putz bedeckt. Elemente der architektonischen Verzierung lehnen sich an spätromanische Formen an. Besonders deutlich wird das in der Ornamentik des Hauptportals, halbrunde Archivolten, gestützt auf romanischen Kolumnen, sind mit einen Akant- und Geflechtmotiv verziert. Über dem Portal hat man einen Balkon, der einer romanischen Loggia glich, errichtet (Abb. 6). Dem romanischen Stil ähneln gleichwohl leichte und gut proportionierte doppelte und dreiteilige Fensterchen.

Die Blütezeit der neugotischen Architektur in Stettin fällt auf das letzte Viertel des XIX. Jahrhunderts. Als erstes entstanden Industriegebäude, zu denen als früheste Bauten das Gaswerk (1847-1848), die Ziegelei (1850) und im Stadtzentrum das Zeughaus (1865), das Neue Rathaus (1875-1878) und die Post (1900). gehören.

Das Stettiner Gaswerk gehörte zur europäischen Spitze solcher Gasanlagen und gemäß den Erfordernissen des technischen Fortschritts wurde es verhältnismäßig schnell modernisiert und ausgebaut.[4] Besondere Aufmerksamkeit richtete man auf die Funktionalität und Erhaltung des entsprechenden Standards der Anlagen, die direkt am Prozeß der Gasherstellung beteiligt waren. Funktionalität der Gebäude wird für das moderne System von großräumigen Hallen mit guter Beleuchtung charakteristisch. Sie wurde hier mit der traditionellen historischen Form der Fassade verbunden. Das Stettiner Gaswerk wurde in drei Etappen realisiert. Die erste Gasanlage, die in den Jahren 1847-1848 entstand, wurde teilweise angepaßt und zum Teil abgerissen, weil der zweite Betrieb in den Jahren 1897-1907 gebaut wurde. Von der ältesten Anlage blieben nur ein kleines einstöckiges Schalthaus und eine Reinigungsgasanstalt. Aus der zweiten Bauetappe des Baus des Gaswerkes blieben die meisten Gebäude erhalten, besonders aber die, deren Funktion nicht durch die sich stets verändernde Technologie bedingt war. Das waren vor allem Verwaltungs-, Wohn-, Lager-, Werkstattgebäude. Die Bauten, die bis zum Jahre 1907 entstanden, sind ein positives Beispiel der Anwendung der modernen Technologie im historischen Rahmen. Ihre Form knüpft ähnlich wie die Bauten der zweiten Etappen an die Muster der romanischen und gotischen Architektur an.

20

Die Gebäude wurden aus roten Backsteinen angefertigt. Die Fassaden verzierte man mit farbigen Ziegelgesimsen, Arkadenfriesen und Blenddekoration. Zu den ansehnlichsten Gebäuden gehört das Verwaltungs-, und Wohngebäude mit einem achteckigen vierstöckigen Turm auf der Südseite. Die Fassaden verfügen über eine gut aufbewahrte historische Form - Turmbekrönung der eckigen Risalite und Fassaden, Arkadenfriese und Pfeilerportikus. Ähnlich verziert waren die achteckigen Gasbehälter. Die Gebäude weisen sorgfältig ausgewogene Proportionen mit vertikalen Akzenten der Ziegelschornsteine auf. Diese Bauetappe wurde nach dem Projekt von Artur Knaut ausgeführt, der früher Gaswerke in Spandau und Posen baute. Er kannte die Industriebauten Berlins sehr gut, für die Monumentalität und Anwendung der historischen Formen charakteristisch waren. Zweifellos beeinflußte das den Charakter und die ästhetische Form des Stettiner Gaswerkes.

Im Jahre 1865 wurde das neue Zeughaus nach dem Abriß der alten und unfunktionellen Hauptwache gebaut. Das neue Zeughaus wurde in neugotischem Stil errichtet.[5] Den vierstöckigen Bau verzierte man hier durch vier achteckige Türmchen und Arkaden Portikus mit der Turmbekrönung. Im Portikus befand sich ein Arkadenzahnfries. Das neue Zeughaus existierte nur etwa über ein halbes Jahrhundert und wurde im Jahre 1927 abgerissen. Die attraktive im Stadtzentrum gelegene Parzelle wurde von einem mächtigen Handels- und Gastronomiekomplex (Ufa -Palast) bebaut.

Den Bau des Neues Rathauses sah der Stadtrat schon im Jahre 1856 vor, aber die Bauarbeiten wurden erst am 2. September 1875 begonnen.[6] Früher hatte der Stadtrat die neuen Straßenzüge geplant und gebaut. Die feierliche Eröffnung des Neuen Rathauses fand am 10. Januar 1879 statt. Das Bauprojekt hat der Stettiner Baurat Konrad Kruhl erarbeitet. Er realisierte hier den großen Bau auf dem rechteckigen Plan mit zwei Risaliten an der Ecke jeder Fassade und mit dem Mittelrisalit von der Westseite. Der malerisch auf der Böschung gelegene Bau war mit zahlreichen Pinakeln bekrönt. Die Pinakeln, die früher die Lisene verziert haben, wurden, während der Umgestaltung eines Dachgeschosses zu Wohnungen im Jahre 1939, durch kleine Pfosten ersetzt. Die Friese und Aranten vervollständigen die Motive, die auf den Fassaden charakteristisch für die entwickelte Phase der Gotik sind. Auch charakteristisch für die entwickelte Gotik sind die allegorischen Skulpturen im Hauptportal (Abb. 7). Die Figuren stehen in den Pfeilernischen. Sie symbolisieren Industrie, Ackerbau, Schiffahrtskunde und Wissen. Sie dienen hier, ähnlich wie eine Bildhauereidekoration der Gotik, als Ergänzung der Form und des Inhaltes vom Bau, der durch Figuren verziert wurde. Sie beziehen sich auf die Funktionen des Rathauses und zeigen die Hauptgebiete des Lebens und die Entwicklung der Stadt. Ähnlich wie an der Außenfassade des Rathauses wurden für die architektonische Austattung des Innenraumes die Vorbilder dieser entwickelten Gotikphase angenommen. Das

Treppenhaus und die Restaurantsäle sind mit einem Kreuzgewölbe versehen. Die Rippen des Gewölbes haben ihre Kontinuität in den schlanken Dienstsäulen.

Auch wie das Rathaus ist die Post prachtvoll gestaltet (Abb. 8).[7] Sie entstand in einem repräsentativen Punkt der Stadt, am Parade-Platz. Die Post wurde auf dem ehemaligen Platz der Befestigungsanlage - Fort Wilhelm - gebaut. Das Bauprojekt bearbeitete Stadtrat Hintze aus Berlin. Hintze war ständig als Projektant angestellt und leitete die Bauaufsicht bei der Instandsetzung der Postobjekte.

Für Stettin hielt die Vorliebe für die Vorbilder der Gotik nach wie vor an, die nicht durch andere bedingte architektonische Strömungen ersetzt wurde, obwohl in dieser späteren Zeit in Europa andere neue Stile sehr populär waren. An der Wende des Jahrhunderts entwickelten sich sehr stark der Eklektismus, aber vor allem der Jugendstil. Hier in Stettin entstand in dieser Zeit das neugotische und für die Öffentlichkeit wichtige Gebäude - die Post. Wieder erschienen die Risaliten mit der reichen Treppenbekrönung, das Portal mit der prunkvollen Ausschrägung, die Kolumnen mit den Säulenknaufen, die mit einem Pflanzenmotiv verziert sind. Die Fassaden haben die doppelten weißgeputzten Blenden und die bunten Gesimse aus Backsteinen.

Die reiche neugotische Verzierung schmückt auch eine der wichtigsten Mittelschulen in Stettin, die im Jahre 1897 entstand.[8] Das Mittelrisalit ist, wie die Ecke des Gebäudes, von der durchbrochenen Bekrönung mit den Wimpergen und Pinakeln geziert. Dazu gibt es in der Fassade Rosetten, Blenden und das schöne vierblättige Gesims aus grünen Backsteinen. Bei allen Bauten benutzen die Architekten das reiche Repertoir der gotischen Motive.

Die ersten Bauten knüpfen an die erste Phase der entwickelten Gotik an. Sie sind eine Bestätigung nicht nur der guten Kenntnis der mittelalterlichen Architektur, sondern auch ein Ausdruck der Vorliebe der Bewohner der Stadt für ihre Vorbilder. Die Backsteinbauten, die in Stettin vor 1900 entstanden, sind ein Beispiel vielelementiger Bauformen mit einer reichen Verzierung.

Bei der Analyse der Backsteinbauten Stettins von der Jahrhundertwende darf man die Anwendung der Merkmale der gotischen Architektur nach Hans Seldmayr, d. h. die Ausnutzung des Lichtes im Kirchenraum und die Relation zwischen der tektonischen Struktur und der äußerlichen Struktur des Baues, nicht unbeachtet lassen.[9] In den Kirchen Stettins finden wir ebenso eine solche Gestaltung des Innenraumes. Ähnlich wie in dem gotischen Raum, ist jedes Fragment des Innenraumes in der neugotischen Kirche beleuchtet. Die Wände, die durch große Fenster gegliedert sind, bilden klare Lichtzonen, die den Chorraum und das Langhaus umgeben. Die Kirche Sankt Johannes der Täufer und die Kirche Mariä Himmelfahrt sind hier gute Beispiele.

Die Kirche Mariä Himmelfahrt entstand im Jahre 1866 (Abb. 9).[10] Sie ist nach dem Brand von 1863 wiederaufgebaut worden. Früher wurde hier ein

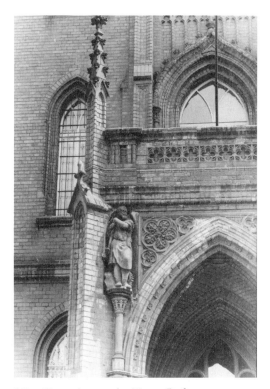

7 Der Haupteingang des Neuen Rathauses

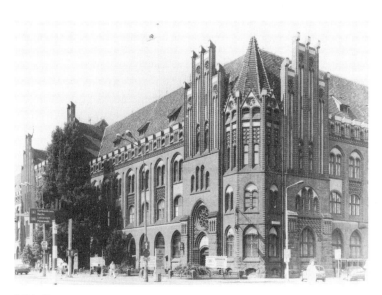

8 Die Post

gotisches Gotteshaus errichtet. Der Baurat Brecht, der die neugotische Kirche baute, hat den gotischen Plan und die Fragmente der Mauern erhalten. Er verband auf harmonische Art und Weise die ganz neue Gestalt der Kirche mit dem ehemaligen gotischen Plan. Der gotische Plan hinderte den Baumeister nicht, im Gegenteil - er war bei der Gestaltung des Innenraumes Jahre später sehr nützlich. Das Hauptschiff wurde mit dem vielseitigen Chorabschluß errichtet, die Nebenschiffe mit Kapellen. Das Hauptschiff und der Chorraum sind mit einem Sterngewölbe bedeckt.

Die Kirche Sankt Johannes der Täufer entstand in den Jahren 1886-1889 nach dem Projekt des Architekten Seibertz aus Berlin.[11] Im Jahre 1945 zerstörte ein Brand das Dach und das Turmdach. Die zerstörten Elemente wurden nach dem Kriege provisorisch repariert und aktuell wiedergebaut. Die Kirche hat drei Schiffe und ein Querschiff. Das Kreuzrippengewölbe bedeckt das Langhaus. An der Kreuzung der Schiffe mit dem Querschiff befindet sich ein Sterngewölbe. In den Plänen der beiden Kirchen finden wir auch die Verbindung mit der mittelalterlichen Ästhetik der Schönheit, die auf die Zahlen und die Proportionen gegründet ist. In den beiden Kirchen ist die Länge von zwei Jochen in den Nebenschiffen gleich der Breite des Joches des Hauptschiffes. Die Teilung des Innenraumes der Kirche in den Chorraum, das Langhaus und die Vorhalle entspricht nach Simon aus Tessalonik der Gestaltung des Raumes als drei getrennte Welten. Der Chorraum symbolisiert den Himmel und den Wohnsitz des Gottes - hier ist auch das heilige Sakrament aufbewahrt. Das Langhaus ist ein Symbol der Wanderung des Gottesvolkes, das aus der Dunkelheit hervortritt und sich nach dem Sonnenaufgang und der von Gott geschaffenen und veränderten Welt richtet. Die Vorhalle ist eine unveränderte Welt, die man verlassen muß, damit man der Welt Gottes und dem Himmel nachstreben kann.

In den beiden Kirchen wird, wie in einem gotischen Tempel, die Verbindung zwischen der Konstruktion und den äußeren Strukturen des Baues deutlich gezeigt. Die Gewölberippen finden in dem Pfeilerdienstsystem eine Fortsetzung. Die Pfeiler, die das Gewölbe unterstützen, bilden eine Kontinuität und eine Hilfeleistung mit den Strebepfeilern. Sie schaffen, wie in der Gotik, ein geometrisches System, das ästhetische Werte hat, die vor allem lineare Werte sind. Natürlich tritt auch eine große Gamme des architektonischen Details auf. Wie in der Gotik haben die neugotischen Kirchen eine prachtvolle Verzierung - Friese, Gesimse, Pinakeln, Wimpergen, Rosetten. Solche Dekorativität wird im Falle des ganz anderen Planes als nachgebildetes mittelalterliches Schema angewendet. Die Kirche Sankt Adalbert, früher Bugenhagen-Kirche, und die Kirche Sankt Gertrud sind einräumig gestaltet. In beiden einräumigen Kirchen wurden die Kapellen dem Schiff entlang situiert, die einen zusätzlichen Raum suggerieren.

9 Die Kirche Mariä Himmelfahrt

Die Backsteinbauten Stettins aus dem 19. Jahrhundert sind wie viele andere und ähnliche in Nordeuropa eine Kontinuität der Ziegelbautentradition auf ihrem Gebiet und auch ein Versuch der Bewahrung sowohl der ästhetischen und künstlerischen Werte, als auch der symbolischen mittelalterlichen Architektur.

Anmerkungen

1 M. Wehrmann: Geschichte der Stadt Stettin 1911, M. Paszkowska: Jugendstil der Stettiner Bürgerhäuser, w: Architektur in Mecklenburg und Vorpommern 1800-1950. Die Tagung der Ernst Moritz Arndt Universität. Greifswald 1995, S.139-148.
2 H. Berghaus: Geschichte. op. cit. S. 596-625, E. Volker: Stettin...op.cit.s. 213-314.
3 F.C. Bath: Erinnerungen an das Stadtgymnasium zu Stettin. Pommern Nr. 2 (1990), S. 10-16, ANB, sygn 2171, w: AP Szczecin, J. Köhler: Das neue Stadtgymnasium zu Stettin, W: Deutsche Bauzeitung XXXIX, 1905, Nr. 64, S. 385-388.
4 M. Paszkowska: Architektura gmachów Zakladu Gazowniczego Szczecin: 150 lat gazownictwa w Szczecinie.
5 H. Berghaus: Geschichte der Stadt Stettin, Bd. 2, Berlin Wriesen 1876 S. 596-625. E. Volker: Stettin Daten und Bilder zur Stadtgeschichte. 1987, S. 18.
6 ANB sygn 4724, 4725, w: AP Szczecin, M. Wehrmann: Geschichte...op. cit. S. 506-507.
7 ANB, sygn. 3894. W: AP S, Stettin, Berlin-Halensee, 1925, S. 23, M. Wehrmann: Geschichte...op. cit. S.508.

8 ANB, sygn 242, 244, w: AP S, M. Wehrmann: Geschichte...op.cit. S. 286-488.
9 H. Seldmayr: Die Entstehung der Kathedrale, Zürich, 1950.
10 PUB II. 196, PUBII 351, F. Kugler: Kleine Schriften, Berlin 1854, S. 762,
 H. Lemcke: Die Bau und Kunstdenkmäler des Regierungsbezirkes Stettin, 1901, S. 14-16.
11 H. Heyden: Die Kirchen Stettins. Stettin 1936, S. 342.

Bildnachweis

Abb. 5-9: Grzegorz Solecki

Beata Makowska

Renovierung des Schalterraums im Komplex der Postgebäude an der ul. Dworcowa in Stettin/Szczecin

Die Gebäude des Postamtes an der ul. Dworcowa Nr 20 (ehem. Grüne Schanze) in Stettin wurden der Öffentlichkeit am 1. Dezember 1874 übergeben, also genau im Abschlußjahre des ersten Weltvereins der Post.[1] Z. z. ist es das älteste Postgebäude und ein mustergültiges Beispiel des Postarchitekturstils[2] des 19. Jahrhunderts, allgemein auch als Stephanarchitektur bezeichnet.[3]

Die architektonische Konzeption der Grundstücksbewirtschaftung für einen Mehrzweckkomplex des Bebauungsquartals an der Oder und die Gestaltung des Erdgeschosses entstanden in der Zeit, als die neue Postverwaltung[4] Prinzipien schuf, die das architektonische Antlitz der Post gestalten sollten.

Nachfolgend veröffentlicht, sollten diese Prinzipien als Regel gelten für alle Projektanten der neuen Postgebäude auf dem Reichsgebiet.[5] Diese Richtlinien wiesen auf die Notwendigkeit hin, die einzelnen Tätigkeiten auszusondern, die Abfertigung der Kunden an besonderen Stellen durch sinnvolle Anordnung der Tätigkeiten in Räumen vorzunehmen, die gesonderte Eingänge für die Kunden haben. Genau festgelegt wurden auch die Prinzipien für die Projektierung der Innenausstattung und der Möbel.[6] Im Vergleich zu der bislang üblichen Abfertigungsform der Kunden war dieses Wirken wahrhaft revolutionär.[7]

Die Veränderungen, die das ausgehende 19. Jahrhundert dem Staat und der Gesellschaft brachten, bedingten auch eine gewaltige Verifizierung der Art und Weise des Gedankenaustausches. Der steigende Personenverkehr bei den sich entwickelnden und immer mehr zugänglichen Verkehrsmitteln[8] bedingte eine regere Informationsübermittlung.

Die Post erlebte ihren Umbruch

Während der kurzen Zeit des letzten Viertels des 19. Jahrhunderts wurden auf dem Reichsgebiet etwa 1700 Postgebäude und Postkomplexe errichtet, darunter viele recht ungewöhnliche[9]. Ihre Repräsentativität und Pracht äußerten sich nicht nur in der äußeren Form des Gebäudes, sondern auch in der Raumgestaltung, besonders der Räume, die dem Publikum zugänglich waren. Diese monumentale Architektur, ihre Ausmaße und Pracht brachten ihr auch bald allgemein die Bezeichnung „feine Postpaläste", was manchmal von der Wahrheit nicht weit entfernt war,[10] aber nur in der Anfangszeit wurde das als eine abschätzende Bezeichnung empfunden.[11]

Der Stettiner Komplex entstand gewissermaßen am Vortage der großen Entwicklungswelle der Post, die in der Architektur zu einer gewissen Unifizierung geführt hatte, die uns heute genauso leicht ein Postgebäude erkennen läßt, wie einen Bahnhof oder eine Bank. Deswegen kann man den Stettiner Komplex als wichtig betrachten, weil er vorbildlich für viele andere Postobjekte war[12] und gewiß Stephans visionäre Ideen verkörpert hat. Es ist auch zu bemerken, daß die späteren, oftmals wiederholten Projektierungsempfehlungen an den frühesten Objekten getestet wurden. Es handelte sich dabei sowohl um architektonische und funktionelle Aspekte, wie auch um die Notwendigkeit, die neugebauten Postobjekte der nachbarlichen Bebauung und dem Stil der Stadt anzupassen. In Stettin wurden alle diese Bedingungen äußerst sorgfältig realisiert.[13]

Die gegenwärtige Gestalt des Objektes ist ein Ergebnis des etappenweisen Baus des Objektes, der durch den technischen Fortschritt und die Einführung verbesserter Post- und Fernmeldedienstleistungen bewirkt wurde.[14] Dies geschah aber stets bei Einhaltung der kompositionellen Voraussetzungen der ersten Projektanten.[15] Diese waren: Carl Schwatlo - Baurat der Postverwaltung - und der Architekt Karl Friedrich Endell.[16] Die Rollenverteilung im Projektierungsprozeß resultierte aus der Notwendigkeit einer strengen Beachtung der Richtlinien der Zentrale beim Bau von neuen Objekten. Die übergeordnete Rolle in diesem Tandem fiel natürlich der Verwaltung zu, die Auswahl des Fassadenstils - die Gestaltung der Innenräume und die technischen Probleme blieben beim lokalen Architekten. Das störte diesen natürlich nicht, um bei der Presse die Realisierung als sein Werk hervorzuheben.[17]

Dank der erhalten gebliebenen vollen Projektierungsdokumentation und der seit den 70er Jahren mit der Stettiner Baupolizei geführten Korrespondenz[18] ist eine eingehende Untersuchung der Geschichte der ehemaligen Oberpostdirektion möglich. Glücklicherweise wurde auch das Objekt selbst, trotz alliierter Teppichbombardierungen, nicht ernstlich beschädigt. Die in den Nachkriegsjahren ausgeführten Renovierungs- und Umbauarbeiten haben das Gebäudebild im wesentlichen nicht verändert und sind mittels der archivalischen Überlieferungen leicht zu verifizieren. Sogar die wahrscheinlich in der 60er und 70er Jahren in beschämender Weise ausgeführte Modernisierung des repräsentativen Kassenraumes führte glücklicherweise zu keiner vollen Zestörung des Innenausputzes. Obwohl im Jahre 1975, in der ersten Nachkriegsbearbeitung dieses Objektes, erstellt im Auftrag des Denkmalschützers der Woiwodschaft[19], der historische und ästhetische Wert dieses Denkmals anerkannt wurde, trug man nur zaghafte Anregungen bezüglich der Notwendigkeit der Erhaltung oder Konservierung des Innenausputzes vor.[20]

Erst in den ersten 90er Jahren hat die Direktion des Postbeförderungsamtes die Konservierungsdienststellen von den geplanten Arbeiten in diesem Saal benachrichtigt.[21] Die Vorhaben des Bauherrn hinsichtlich der notwendigen Modernisierung des technologischen Teils des Amtes sollten mit einer mutigen Probe

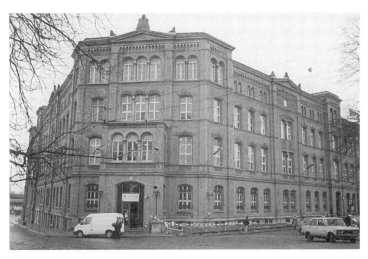

10 Szczecin, ul. Dworcowa Nr. 20, Gebäude des Postbeförderungssamtes, Fassade vom Haupteingang für die Interessenten, Stand vom Jahre 2000

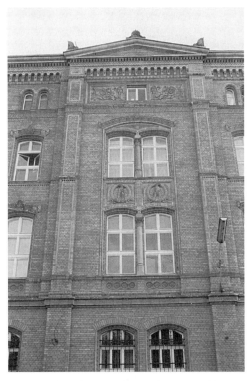

11 Szczecin, ul. Dworcowa Nr 20, Gebäude des Postbeförderungssamtes, Risalit der Westfassade, Stand vom Jahre 2000

vereint, dem Kassenraum wieder die Tageslichtbeleuchtung von der Decke herstellen. Doch die erste Fassung des Projekts,[22] die der Konservierungsdienstelle vorgelegt wurde, mußte verifiziert werden. Das Fehlen einer Bestandsaufnahme und jeglicher konservatorischer Untersuchungen waren nicht nur ein Hindernis bei der Erstellung einer geeigneten Dokumentation, aber machten es praktisch unmöglich, die konservatorischen Richtlinien festzulegen und eine Stellungnahme zum Bereich und zur Ausführungsweise der Arbeiten einzunehmen. Grundlage für die weiteren Arbeiten mußten eine Bestandsaufnahme sein[23] und ein Programm des Konservators samt den Untersuchungen bezüglich des architektonischen Details und der Koloristik.[24] Die aufgrund dieser Bestandsaufnahme des Innenraums, sowie eingehender Untersuchungen der einstigen Koloristik festgelegten konservatorischen Richtlinien, des Zustandes und der Renovierungsmöglichkeiten der Ausputzelemente ermöglichten eine Präzisierung des Renovierungsbereiches, der von einer zusätzlichen Modernisierung begleitet sein sollte. Auf diese Weise wurde hinsichtlich des zeitgemäß angeordneten Raumes die endgültige Projektlösung festgelegt.[25] Infolge vieler Tätigkeiten, die bestimmt weit über die einstigen Vorstellungen des Bauherrn hinausliefen, wurde eine Reihe ergänzender Projekte ausgeführt. Die Schlußfolgerungen aus diesen Projekten gaben Argumente für eine Verbesserung der konzeptionellen Lösungen. Der Charakter des Unternehmens nahm die Gestalt einer Renovierung und nicht nur einer Modernisierung an. Als Ergebnis dessen wurde dieser Teil des Komplexes den geforderten Standards und Erwartungen angepaßt, und es erschien eines der interessantesten Innenräume Stettins aus den 19. Jahrhundert, der während der vielen Nachkriegsjahre mit modernistischem Tand überbaut war und nur wenigen Angestellten des Amtes bekannt war.

Wir haben es hier mit einer für das 19. Jahrhundert charakteristischen architektonischen Lösung zu tun,[26] wo hinter einer proportional ausgewogenen monochromatischen statischen Fassade[27] eines zweiflügeligen Gebäudes, sich unverhofft ein leichtes, geräumiges und helles Inneres verbarg. Dabei ist die einzige Symmetrieachse für das Vorhaben die aus der Ecke des Haupteingangs zum Gebäude abgeleitete Winkelhalbierende.[28] Von hier aus gelangt man über ein Flursystem in Gestalt einer länglichen Halle mit symmetrisch angeschlossenen Nebenräumen und halbrunden Nischen, zum Schalterraum (Halle für das Publikum) - einem sechswinkligen Atrium, abgedeckt mit zwei Glasdecken. Über dem zweistöckigen Raum des Saales befindet sich ein dekoratives Oberlicht, dessen Konstruktion sich zum Teil über ein Rippensystem auf schlanken, 10 m hohen gußeisernen Säulen stützt. Dieses war eine Ergänzung für die Hängeträgerkonstruktion, die sich oberhalb der Decke, von unten unsichtbar, befindet. Das zweite verglaste Oberlicht stützt sich auf der Konstruktion der peripheren Wände der höheren Stockwerke und ist weitere 10 m höher angebracht, in Höhe des Gebäudedachs. Als Grundbeleuchtung für den Saal war einst das Licht gedacht, das durch die beiden verglasten Decken strömte.

30

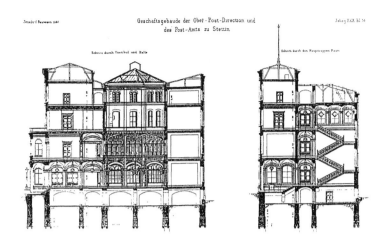

12 Projektzeichnungen: Schnitt durch den Saal und die Vorhalle

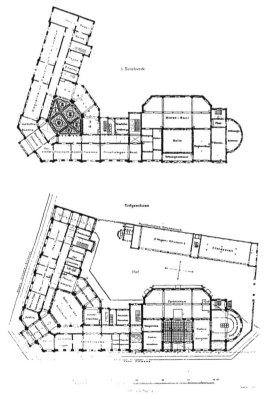

13 Projektzeichnungen: Grundriß des Erdgeschosses und des 1. Stockwerkes

Die Komposition des ursprünglichen Ausputzes bildeten verschiedene Elemente. Die zweistöckigen Flächen der einzelnen Wände des polygonalen Innern waren mit schmalen Streifen gewürfelter Cabochonen umrahmt und erhielten im Erdgeschoß weiträumige Ausschnitte (je eins für jede Wand) für die mit Korbbögen gekrönten Schalterfenster, höher vervielfacht (je vier, oder drei an den kürzeren Wänden) - halbrunde Arkaden, in denen sich Fenster für die Beleuchtung des Korridors befinden. Die Arkaden stützen sich auf den zwischen den Fenstern aufgestellten Halbsäulen und auf den sich am Rande einer jeden Wand befindenden Pilastern, die sich über die Basen und die Sockel auf dem Erdgeschossgesims stützen. Über den mit Arkaden verzierten Fensterreihen befinden sich - die einzelnen Wandpaneele krönend - breite Streifen verzierter Füllungen. In den Achsen dieser Füllungen sind die Stadtwappen der Städte, die dem Stettiner Postbezirk zugehörten, eingelassen. Beiderseits eines jeden Wappens ist der Raum mit gewundenen Akanthuszweigen und Rosetten ausgefüllt.

Leider war diese interessante architektonische Schöpfung samt dem Ausputz während vieler Nachkriegsjahre dem Blick des Publikums entzogen, weil in etwa 5 m Höhe über dem Fußboden eine Hängedecke aus Blech angebracht wurde. Die Gründe für die Montage dieser merkwürdigen Konstruktion können wir heute nur ahnen. Vielleicht war es eine sinnberaubende Sparsamkeit, die mit der Beheizung des großen Raumes zusammenhing? Vielleicht hat man die sehr interessante Heizungs- und Lüftungsanlage, die vom Anfang an im Gebäude tätig war, nicht nutzen können, oder man hat sie einfach zerstört? Ursprünglich beheizte man die Arbeitsräume der Beamten, die Wohnungen der Direktoren und den Hauptsaal mit einer Warmluftanlage, in der die durchfließende Luft sich an den Zentralheizungsrohren erwärmte. Dank entsprechender Hilfseinrichtungen war die Lüftungsanlange das ganze Jahr im Betrieb. Die Frischluft wurde durch Lüftungsgitter, die 40 cm über dem Fußboden angebracht waren, in die Räume geblasen, die verbrauchte Luft wurde durch Lüftungskanäle unter der Decke abgeführt.[29] Die einzige Spur dieser alten Anlage sind jetzt die gußeisernen Lüftungsgitter, die den Zutritt zu den verschütteten Kanälen in den Wänden verwehren.

Ein Versuch, die ursprüngliche einfache Anlage durch eine Lüftungsanlage mit einem System großer Blechkanäle mit elektrisch betriebenen Ventilatoren zu ersetzen, die von einer schweren Stahlbetonbühne bedient wurden, die sich über der angebrachten Hängedecke befand, mißlang. Die Anlage war während der vielen letzten Jahre außer Betrieb. Die Beheizung des Raumes bot Schwierigkeiten und eine Lüftung gab es praktisch nicht. Gestört wurde nicht nur der Luftdurchfluß, was eine Verminderung des Arbeitskomforts bewirke, aber man ließ auch eine Entwertung des Innern zu, indem man gänzlich den einstigen Ausputz entfernte und sogar die Form des Ausschnitts der Schalterfenster änderte. Die mehrmals angebrachten Anstriche, die ersten wahrscheinlich noch vor 1945, machten die originelle koloristische Komposition zusätzlich unleserlich.[30]

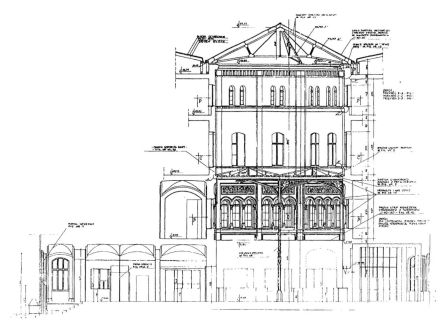

14 Inventarisationszeichnung: Schnitt durch den Saal und Vorhalle; Inventarisation der Schalterhalle im Postgebäude – Szczecin, ul. Dworcowa 20, Szczecin 1993

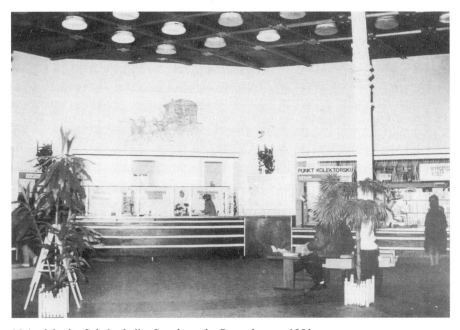

15 Ansicht der Schalterhalle; Stand vor der Renovierung, 1991

Nur die unteren Fragmente, mit weißer Ölfarbe bedeckt, zwei gußeiserne Säulen und ein abgenutzter Terazzofußboden konnten dem aufmerksamen Betrachter verraten, daß er es mit einer wertvollen historischen Schöpfung zu tun hat.

Die eingehenden konservatorischen Untersuchungen, die durchgeführt wurden,[31] eine Analyse der Ergebnisse und die Schlußfolgerungen aus ihnen[32] ermöglichten die Feststellung der ursprünglichen Koloristik. Diese war der konstruktivischen Idee untergeordnet und beruhte auf der Hervorhebung der Konstruktion auf einem pastellfarbenem Hintergrund, die das Oberlicht stützte. Vier Rosaschattierungen und zwei Grauschattierungen samt dem Tageslicht, das von oben strömte, bewirkten eine optische Vergrößerung des Raumes. Die schlanken türkisfarbenen gußeisernen Säulen und Halbsäulen (in den Ecken des sechskantigen Saals) wirkten noch höher und leiteten den Blick zum Licht. Starke, aber nur punktuelle Akzente bildeten einzig die Wappen, die heraldische Farben trugen, das Ganze ergänzten zarte Vergoldungen. Alles war auf den Effekt gerichtet. Sogar die Fläche des keramischen Fußbodens war mit Streifen graublauer Platten geteilt, die das Bild der Hauptrippen des Oberlichts wiederspiegelten. Zusätzlich, um die konstruktivische Rolle der Säulen, die die Glasdecke trugen, hervorzuheben – hatte man eine raffinierte Lösung angewandt – an ihren Basen wurden um einen Ton dunklere Platten verlegt als die Übrigen. Die Fußbodenfelder, von den Streifen begrenzt und zusätzlich am Primether mit einem Mäandermotiv versehen, waren mit dreifarbigen Kacheln ausgefüllt, die aus vier Elementen ein volles geometrisches Blumenmuster bildeten. Der Zustand des Fußbodens ermöglichte leider keine Erhaltung oder Rekonstruktion.[33]

Die übrigen, zum Ausputz verwendeten Materialien waren sehr verschiedenartig. Dies resultierte aber aus dem Bestreben, den vorausgesetzten ästhetischen Effekt mit den einfachsten und wirkungsvollsten Mitteln zu erreichen und war mit einer Zurschaustellung der gewerblichen Klasse und Gewandtheit nicht verbunden. In der Regel waren alle Wände glatt verputzt, aber ihre reiche Verzierung ist verschiedenartig. Es gibt also im Putz gezogene Profile und an den Wänden angebrachte Gipsabgüsse – wiederholte Motive (Friesstreifen, Kabochonenleisten, Füllungen mit Akanthusornamenten und Rosetten, Kapitele) oder einzelne Motive (Wappen der fünf Städte: Stettin, Anklam, Stralsund, Swinemünde und Wolgast). Manche Elemente sind aus verschiedenen Materialien hergestellt. Die gußeisernen Abgüsse der die Konstruktion tragenden Säulen, setzen sich aus drei Teilen zusammen, an der Verbindungsstelle, auf die dort glatte Trommel, wurden zusätzlich breite, durchbrochene Gurte aus gestanztem, verzinktem Blech locker angebracht.

Auf ähnliche Weise wurden die Kapitele dieser Säulen und die gußeisernen Arkaden des ersten Stockwerkes ausgeführt. Das gestanzte Zinkblech wurde auch für die Verzierung der die Decke tragende Konstruktion angewandt. Aus dem Blech fertigte man Leisten mit einem Flechtwerkmotiv und einen Kymationstreifen an, um das Hauptgerüst der deckenstützenden Konstruktion zu

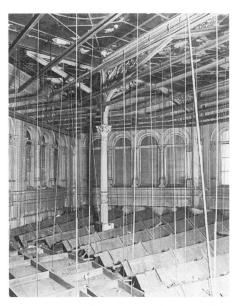

16 Das Innere der Schalterhalle. Unterhalb des historischen Oberlichts; an den Stahlschienen, die sich auf den in den Wänden eingehauenen Balken stützten, hing die zusätzliche Hängedecke, ein wenig höher von dieser Decke ist deutlich die Grenzlinie zu sehen, zu der alle ursprünglichen Ausputzelemente abgeschlagen wurden; Stand vom 1975

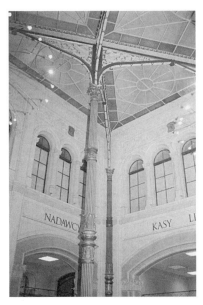

17 Das Saalinnere nach Abschluß der Renovierungs- und Modernisierungsarbeiten, unterer Verband der Säule, Stand vom Jahre 2000

verdecken. Optisch täuscht das eine Leichtigkeit vor – eines Schwebens der Decke, weil die Eisenträger der Konstruktion unsichtbar wurden. Die Streifen der die Konstruktion verdeckenden Zinkblechfriesen verbinden sich mit identischen (aber aus Gipsabgüssen gefertigten) Friesen an der Wand. Sowohl der eine wie der andere Fries sind auf dieselbe Weise angestrichen und lassen den Materialunterschied nicht vermuten. Auf diese Weise wurden die Mosaikeinteilungen der Glasdecke von den starken vertikalen Akzenten der Säulen und der Halbsäulen abgesondert. Diese Tendenz zum Verbergen der Konstruktion und der Einhaltung der Fassadenmäßigkeit ist für dieses Zeitalter charakteristisch.[34] Dies trifft zumal für die dem Beobachter verborgenen Eisenträger der Oberlichtkonstruktion zu, die, obwohl der Form nach dem gegenwärtigen T-profil ähnlich sind, doch keine gezogenen Elemente waren. Der Trägerflansch wurde hier noch mit dem Steg durch Niete verbunden. Die kleineren Konstruktionselemente sind ähnlich hergestellt, haben aber geringere Abmessungen, die gesamte Konstruktion wurde verschraubt. Äußerst präzise gestanzt und nachher durch Verlöten montiert waren die gestanzten, beiderseitig räumlich modellierten Auffüllungen der Durchbruchstellen, sie waren mit Zeichnungen stilisierter Greife und Pflanzenranken versehen. Sie stützten sich auf den gebogenen Rippen, die je vier in der Achse der beiden Hauptsäulen zusammenflossen. Die Metalleisten dieser Rippen wurden zusätzlich mit einem Zinkblech verdeckt. Es hat die Gestalt eines Bündels von Stengeln, kreuzweise mit einem Band umflochten.

Oberhalb des ersten Saalgeschosses befand sich das Netz der Glasdecke. Ihre Einteilung war das Ergebnis der vorausgesetzten Stützpunkte und der Form des Saals. Die Glasdecke bildeten zwei Quadrate und vier gleichseitige Dreiecke mit kleinerer Einteilung. In ihnen sind die Sprossen eingebaut, in Gestalt von zentral angeordneten Kreisen, von denen sternartig die Abschnitte abgeleitet wurden. Die Originalverglasung ist nicht erhalten geblieben. Die Zeichnungen des Projektes von K. Fr. Endell suggerieren die Anwendung von Mosaikglas,[35] doch nach einer Analyse der reichen Koloristik und der verschiedenartigen Details, würden die bunten Lichtreflexe in diesem farbigen Innern keine ordnende Wirkung erfüllen. Es ist auch möglich, daß solch eine Lösung mit der Zeit zugunsten des Weißglases entschieden wurde. Um so mehr, als das ins Erdgeschoß strömende Licht noch zusätzlich den Raum zwischen der Glasdecke des Saals und der zweiten, höher gelegenen Glasdecke passieren mußte. Jedes Hindernis, sei es in Gestalt des Farbglases, beeinträchtigte die in den Raum strömende Lichtmenge.

Die Wände zwischen den Oberlichtern besaßen außer den einfachen Fenstergesimsen keine Verzierungen. Sie waren glatt verputzt und hatten einen cremefarbenen Anstrich. Die Verzierungen der unteren Stockwerke wurden hier nicht fortgesetzt, weil dieser Teil vom Erdgeschoß aus unsichtbar war, und die Fenster dienten nur zur Beleuchtung der Korridore, die dem Dienstpersonal zugänglich waren.

18 Das Saalinnere nach Abschluß der Renovierungs- und Modernisierungsarbeiten, Stand vom Jahre 2000

Der Entschluß, dem Objekt wieder die gehörige Form zu verleihen, forderte große Aufwendungen seitens des Bauherrn und die Realisierung der ganzen Investition war für alle beteiligten Personen eine höchst interessante und ungewöhnliche Erfahrung.[36] Die Studien an den archivalischen Dokumenten, Untersuchungen, oder laufende konservatorische oder projektmäßige Problemlösung und danach die sichtbaren Effekte dieser Arbeit bestärkten alle in der Gewißheit, daß diese entdeckte Gestaltung von außerordentlicher Schönheit ist. Bereits die Demontage der zusätzlichen Hängedecke samt ihrer Tragkonstruktion (bestand aus einem Stahlgehänge und Unterzügen, die sich in den in die Mauern gemeißelten Sitzen stützten), diese Hängedecke war noch zusätzlich an das originale Oberlicht befestigt, erlaubte eine Wiedergewinnung der Raumproportionen. Es war die erste spektakuläre Etappe der gestarteten Arbeiten. In der weiteren Folge wurden langjährige Staub- und Schmutzablagerungen entfernt, besonders schwierig über der zusätzlichen Hängedecke, es wurden die vielen Schichten des Ölanstrichs von den Gips- und Gußeisendatails und von den Wänden entfernt. Die Konstruktionselemente des Oberlichts mußten entrostet werden, fehlende Teil ergänzt und das Oberlicht neu verglast werden. Aus Sicherheitsgründen wurde geklebtes Glas angewandt. In den Streifen, bei denen im Projekt Mosaikglas vermerkt war, wurde pastellgrünes Farbglas montiert.[37]

Fehlende Gipsabgüsse, Blechverkleidungen, figurale durchbrochene Metallelemente sowie Konstruktionselemente des Oberlichts wurden wiederhergestellt, die Wände zwischen den Oberlichtern wurden ausgebessert und das Oberlicht renoviert, mit einer völlig neuen Sicherheitsverglasung.

Die Arbeiten im Erdgeschoßbereich stützten sich wegen eines vollkommenden Fehlens von Originalelementen auf Wiederherstellungsarbeiten. Nach Entfernung der Vermauerungen kamen die historischen Formen der unteren Arkaden zum Vorschein und man konnte mit der Wiederherstellung aller Verzierungen des Saals beginnen. Oberhalb der Linie, bis zu der sämtliche Verzierungen abgeschlagen wurden, blieben glücklicherweise Fragmente des Ausputzes, aus denen ersichtlich wurde, daß im Erdgeschoß, wie auch oberhalb, die Projektversion der Autorenbearbeitung eingesetzt wurde, zu der wir Zutritt bekamen. Die Spuren an den Wänden nach Demontage von denselben Elementen, die noch geblieben sind, die Spuren der Ecksäulen, welche die Decke stützten, und die Analyse der archivischen Materialien erlaubten die Wiederherstellung. Wiederhergestellt wurden auch die Pilaster und die Leisten, die eine Umrahmung des unteren Wandteils bildeten. Wegen des offenen Charakters der Erdgeschoßräume, die vom Saal aus sichtbar sind, bilden die seitlichen, auf massiven Säulen gestützten Arkaden einen integralen Teil des Saals. Sie befinden sich außerhalb des Umrisses der nächstliegenden Umgehung hinter den Schalterfenstern. Die pflanzlich-geometrischen Ornamente, die unter der Farbschicht zum Vorschein kamen, waren am Bogenschluß angebracht und wurden auch renoviert.

Wegen der breit angelegten Rekonstruktionsarbeiten und auch aus Zweckmäßigkeitsgründen wurden auf Antrag des Bauherrn und des Projektanten zeitgenössische Putzschichten für die Saalwände eines Teils des Erdgeschosses zugelassen; sowie die Anwendung zeitgenössischer Technologie beim Auswechseln der Innentüren, die den Hauptsaal von der Vorhalle trennen. Das originale Oberlicht blieb jedoch bei dem ursprünglichen Eingang erhalten. Bewilligt wurde auch die Konzeption des Projektanten,[38] um durch die individuell projektierten Möbel und die Beleuchtung subtil den Effekt der durchgeführten Modernisierung zu unterstreichen. Nach dem Beschluß zum Auswechseln des stark beschädigten keramischen Fußbodens gegen einen neuen Fußboden aus Stein, der das Original getreu nachahmen sollte, bewirkte die Anwendung zeitgenössischer Materialien im Erdgeschoßteil keine wesentliche Dissonanz und erlaubte, den ästhetischen und koloristischen Zusammenhalt des Ganzen zu erlangen.

Eine Ergänzung der im Saal durchgeführten Arbeiten war die Renovierung der Vorhalle und der an sie angrenzenden Räume. In diesen Räumen wurden die vermauerten Arkaden wiederhergestellt sowie die architektonischen Details, die ein Ebenbild der Details im Hauptsaal waren. Das Innere der halbrunden Nischen verziert wieder ein Fries aus vertikal aufgestellten Akanthusblättern, angebracht in Höhe der sie flankierenden Kapitele. In den polygonalen kleinen

Sälen erscheinen schlanke gußeiserne Säulen, analog zu diesen, die sich auf der Fassade befinden. Die Ausfertigung dieses Teils wurde ähnlich, wie die des unteren Teils des Hauptsaals ausgeführt, mit einer vollständigen Rekonstruktion der Form und des Details, mit Zulassung der Anwendung des zeitgenössischen Putzes an den Wänden, zeitgenössischer Möbel und Beleuchtung, sowie ähnlich wie im Hauptsaal - eines Fußbodens aus Granit.

Vom Moment der Beschlußfassung zur Renovierung bis zum Abschluß der Arbeiten vergingen 11 Monate. Die Schalterhalle wurde im Mai 1995 dem Betrieb übergeben. Später wurde noch eine ganze Reihe konservatorischer Arbeiten im Objekt[39] durchgeführt, aber gerade dieser Saal ist in Hinsicht auf seine außergewöhnlichen Vorzüge und die allgemeine Zugänglichkeit zu einer Visitenkarte der Post geworden und zu einem nachahmenswerten Beispiel der Nutzung eines altertümlichen Objektes.[40]

Anmerkungen

1 Am 9. Oktober 1874 entstand auf Anregung des Pommerns Heinrich von Stephan (geb. in Stolp) – des Generalpostmeisters des Deutschen Reiches, in Bern ein Bund von 22 Ländern – Der Allgemeine Postbund. Auf dem nachfolgenden II. Allgemeinen Kongreß in Paris – in Weltpostverein umbenannt. Dieser, trotz vieler Kriege und Konflikte pausenlos seit 125 Jahren tätiget Bund vereint jetzt über 150 Staaten in aller Welt. Weitere Informationen über die Geschichte des Weltpostvereins bietet: Ernst Nachtnebel, *100 Jahre Weltpostverein*. In: Sonderpostmarkenserie 1974, Verlag Österreichische Post; Übersetzung Jan Blum, *100 lat Weltpostverein*, 1974 in den Sammlungen des Museums für Post und Telekommunikation in Wroclaw; sowie z. B. *Kommunikation im Kaiserreich. Der Generalpostmeister Heinrich von Stephan*, Red, Klaus Beyer, Frankfurt/M 1997, Publikation des Museums für Post und Telekommunikation.

2 Ernst Völker, Stettin, Daten und Bilder zur Stadtgeschichte, 1986.

3 Heinrich von Stephan hatte als Generalpostmeister einen großen Einfluß auf die Tätigkeit der modernen Post, obwohl er kein Architekt war, ich zitiere die Aussage nach: O.Kunkel, H.Reinchow, Stettin so wie es war, 1975, S. 28-29 Abb.63. Das Leben und die Tätigkeit Stephans sind in der deutschen Literatur reich dokumentiert: Gottfried North, Heinrich von Stephan. In: Pommern Heft 3, 1997.

4 1872 entstand das Baubüro, das auf Anlaß H.v. Stephan durch die von der staatlichen Bauverwaltung unabhängige- Postbauverwaltung erstzt wurde; - W.Heß, *Das Postbauwesen*. In: Archiv für Post und Telegraphie 40 (1912) und B. Duffner, Das Posthaus im Wandel der Zeit. In: Archiv für Post und Telegraphie 63, 1935.

5 Carl Schwatlo, Bauwissenschaftliche Mitteilungen. Original-Beiträge. Kaiserliches General-Post-Amt in Berlin. In: Zeitschrift für Bauwesen, Berlin 1875.

6 Robert Neuman, *Gebäude für den Post-, und Telegraphen-, und Fernsprechdienst*. In: Handbuch der Architektur, Darmstadt, 1881.

7 Heinrich Köhler, *Das Bauwesen der Deutschen Reichs-Post und Telegraphen-Verwaltun*. In: Deutsche Bauzeitung, 1881.

8 Die Eisenbahnlinie Stettin-Berlin wurde dem Verkehr schon am 15. August 1843 übergeben und die Lokalisierung des Bahnhofs sowie die Konzentration des Personen- und Gü-

terverkehrs im Bereich des Bahnhofs waren ausschlaggebend für die Lokalisierung des Postamtes. Mehr über die Entwicklung dieses Stadtteils in : Bogdana Kozilska, *Rozwój przestrzenny Szczecina, w latach 1808-1939*, Szczecin 1991, Dissertation in der Sammlung der Altertumspflege in Szczecin.

9 Anja Sibylle Dollinger, Postsaal oder Postpalast? Stephan als Bauherr. In: Kommunikation im Kaiserreich. Der Generalpostmeister Heinrich von Stephan, Redaktion Klaus Beyer, Frankfurt/M, 1997, Publikation des Museums für Post und Fernmeldewesen.

10 Agnes Seemann, *Die Postpaläste Heinrich von Stephans. Zweckbauten für den Verkehr oder Architektur im Dienste des Reiches?* Kiel, 1990. Eigentum B. M.

11 Anja Sybille Dollinger, op. cit.

12 Objekte in Braunschweig, Hildesheim, Rendsburg und Stolp.

13 Pressenotiz vom 12. Februar 1875; Neue Stettiner Zeitung; die Rede ist hier von anderen öffentlichen Objekten (Gymnasium, Synagoge und das neue Rathaus), die fast in derselben Zeit am Marktplatz entstanden und architektonisch ähnlich gestaltet wurden, zumindest im Bereich der Fassaden und architektonisch.

14 Im Jahre 1876 wurden die Post-und Telegrafenämter vereinigt, im Jahre 1881 entstand die Telephonie; ab 1901 wurden die Dienstleistungen der Post um Postschließfächer erweitert, diese Änderungen bedingten einen Ausbau des Postgebäudes, im Grunde genommen hält die Modernisierung und der Ausbau vom Anfang bis in die Gegenwart an, mit einer Pause während des Krieges.

15 Aufstockung, Verlängerung der Seitenflügel, Anbauten und Bau von neuen Objekten auf dem Grundstück, realisiert wurde im italienischen Stil der Neurenaissance, mit Beibehaltung der Fassadeneinteilung, der Proportionen und des Fassadensuseputzes, aber stets aus Backstein, was den ganzen Komplex als ein kompositorisch zusammenhängendes Ganzes erscheinen läßt.

16 Als Baurat des Generalpostamtes in Berlin war Carl Schwatlo der Schöpfer des Erdeschosses und der Bewirtschaftung des Grundstücks, Der Architekt Karl Friedrich Endell – ein Stettiner - war Autor der Fassaden und der Innengestaltung.

17 Carl Schwatlo. Op.cit.: Karl Friedrich Endell, *Geschäftsgebäude der Ober-Post-Direction und des Post-Amts zu Stettin.* In: Zeitschrift für Bauwesen, Berlin, 1880.

18 Baupolizei Stettin syg. 4455 und 4456, Grüne Schanze 20 (Dworcowa 20), Staatsarchiv in Stettin.

19 Ma gorzata Borkowska, Szczecin, *Gmach Urz du Pocztowo-Telekomunikacyjnego, ul. Dworcowa nr 20.* Abkürzung der historisch-architektonischen Dokumentation. PP PKZ Szczecin 1975; Sammlung des Alterumkonservators der Woiwodschaft in Stettin.

20 Der Komplex wurde kraft Beschluß des WKZo/Szczecin vom 26 November 1993 ins Register der Altertümer eingetragen; Nr. 1237; Tomasz Wolender, Registerkarte des architektonischen Denkmals, Stettin, 1993.

21 Das Postbeförderungsamt Stettin 2 beantragte ein Gutachten bezüglich des Vorprojekts des Innern des Kassenraums, des Halls und des Eingangs – 30 Juni 1993.

22 Vorprojekt, Autoren: J.Patyk und T.Wojtkowiak, AZ- Przedsiebiorstwo Handlowo-Uslugowe Z. Filipiak – Projektierung und Realisierung von Innenräumen aus Posen), Posen 1993.

23 Bestandaufnahme des Kassenraums im Postgebäude-Stettin, ul. Dworcowa 20, 1993, PPKZ GmbH Stettin.

24 Ma gorzata Zyzik, *Badania kolorystyki. Poczta ul. Dworcowa 20, Szczecin,* Stettin 1994, In der Sammlung des Altertumskonservators der Woiwodschaft in Szczecin.

25 Sämtliche Arbeiten, die mit der technologischen Modernisierung und den Elementen des gegenwärtigen Ausputzes verbunden waren, wurden von der Firma A-Z aus Posen (TOYA DESIGN aus Posen) ausgeführt, Tomasz Wojtkowiak.

26 Ein ausführlicher Kommentar über dem Zusammenhang zwischen dem Innern und der Fassade der architektonischen Objekte aus dem 19. Jahrhundert enthalten die Monographien: Piotr Krakowski: *Teoretyczne podstawy architektury wieku XIX* , In: Zeszyty Naukowe UJ DXXV, Prace z Historii Sztuki , Zeszyt 15, Warszawa , Kraków 1979, sowie: *Fasada dziewi tnastowieczna . Ze studiów nad architektur wieku XIX*, (in:) Zeszyty Naukowe UJ DCII, Prace z Historii Sztuki Zeszyt 16, Kraków 1991.

27 Hinsichtlich der Proportionen, des Fassadenrhythmus vor allem aber der Verwendung für die Backsteinfassade glasierter blauer Formsteine, knüpfte der Architekt an C. Fr. Schinkels Bauakademie an; nach A. Seemann op.cit.

28 Eine Ecklage des Gebäudes, wenn es nur die Grundstücksbedingungen ermöglichten, war eine der empfohlenen und oft angewandten Lösungen. Dieselben Lösungen mit der Planung des Erdgeschosses samt der organisatorischen Gliederung auf der Eingangsachse zum Abfertigungsraum für das Publikum, wurde u.a. in Witten, Schweidnitz, Nordhausen und Mainz angewandt.

29 K. Fr. Endell op. cit.

30 An den Wänden und den Metallelementen konnte man acht Schichten feststellen, wobei bei jedem Anstrich die Farbe gewechselt wurde – M. Zyzik op. cit.

31 Der Untersuchungsbereich betraf die Wandverzierungen, die Säulen und die auf ihnen gestützten Rippen, d.h. die Stützkonstruktion des Oberlichts und des Raumes.

32 Malgorzata Zyzik, op. cit.

33 Nur etwa 1/5 der gesamten Fläche wies unbeschädigte Platten auf, sie wurden demontiert und in anderen Posträumen angewendet, da die Firma Villeroy & Boch im Angebot und in Lagern dieses Sortiment nicht hatte.

34 S. Giedion, Przestrze czas, architektura. Narodziny nowej tradycji. PWN W-wa 1968.

35 K.Fr.Endell, op.cit.

36 Sämtliche Projektierungsarbeiten im Bereich des Innenausputzes wurden vom Tomasz Wojtkowiak ausgeführt, op. cit. und die Konservierungsarbeiten führte das Team unter Leitung von Henryk Zyzik in Zusammenarbeit mit der Firma Kielart aus Szczecin.

37 K.Fr.Endell, op. cit.; außer einer wenig konkreter Zeichnung, fehlt im Text jegliche Bemerkung über die Art dieser Verglasung.

38 Tomasz Wojtkowiak op. cit.

39 Renovierungsarbeiten am Haupttreppenhaus, samt der Halle, Korridor der Verteilanlange, Räume der Postfächer, Rekonstruktion des Hoftores.

40 In der XX. Edition des Wettbewerbs des Ministeriums für Kulur und Kunst und des Generalkonservators der Denkmäler für den besten Betreiber eines Altertumsobjekts für das Jahr 1995, wurde das Postbeförderungsamt in Stettin mit den II. Preis ausgezeichnet, für eine vorbildliche Ausführung der Renovierungsarbeiten, besonders aber für die Erhaltung der Funktion in den Räumen, die Wiederherstellung der originellen Schalterhalle und für die Wiederherstellung dem Denkmal des ursprünglichen Ausputzes.

41

Bildnachweis

Abb. 10-12: Foto: B. Makowska

Abb. 13,14: Reproduktion aus: Karl Friedrich Endell, *Geschäftsgebäude der Ober-Post-Direktion und des Post-Amts zu Stettin.* In: Zeitschrift für Bauwesen, Berlin, 1880, Foto: Rep.: B.Sanko

Abb. 15: PKZ GmbH Szczecin, Fot.Rep.: B.Sanko

Abb. 16: Amateuraufnahme, Reproduktion aus der Chronik des Postbeförderungssamtes. Fot. Rep. B. Sanko

Abb. 17: Reproduktion aus dem Prospekt des Postbeförderungssamtes, Fot. Rep. B. Sanko

Abb. 18,19: Fot. A. Smolny, neg. PKZ Szczecin

Barbara Ochendowska-Grzelak

Die Architektur des Kurortes Misdroy/Miedzyzdroje 1890-1910

Misdroy/Miedzyzdroje gehört heute zu den am meisten besuchten Badeorten in Polen. Seine Beliebtheit verdankt er der wunderschönen Lage auf der Insel Wollin. Auf die Touristen und Feriengäste wartet hier ein für die Verhältnisse der polnischen Ostseeküste besonders breiter Strand mit feinem Sand. Dieser kommt noch besser zur Geltung durch das kräftige Grün der Moränenhügel ringsherum, welche von Buchenwäldern bewachsen sind.

Die Anfänge dieser Ortschaft, die seit 1947 die Stadtrechte besitzt, reichen in die Zeit der ersten schriftlichen Überlieferungen zur Geschichte Pommerns, also bis zum 12. Jahrhundert zurück. Die erste Erwähnung des Ortes findet man in der Urkunde aus dem Jahre 1186, welche die Schenkung des Herzogs Bogislaw zugunsten des Bistums Cammin bestätigt. Misdroy liegt auf dem Weg von Swinemünde nach Wollin. Deswegen war hier schon im 12. Jahrhundert ein dem Herzog gehörender Krug, ein wichtiges Merkmal des Ortes. In den Aufzeichnungen aus dem 16. Jahrhundert wird das Dorf Misdroige, Misdroie oder Misdröge genannt, was die Lage zwischen den Wassern (Quellen) bedeutet, d. i. zwischen der Ostsee und dem Stettiner Haff. In Jahre 1628 zählte das Dorf 21 Einwohner. Bis zum Anfang des 19. Jahrhunderts war Misdroy fortwährend ein kleines Fischerdorf und Sitz der staatlichen Forstverwaltung, denn auf der Insel Wollin gibt es einen Reichtum von Wäldern. Erst im 19. Jahrhundert begann die eigentliche Geschichte für Misdroy. Infolge der Entdeckung der Eigenschaften des Meerklimas enstanden im 18. Jahrhundert die ersten Ostseebäder. Ihre Geschichte ist bekannt und wurde beschrieben, doch wir können sie noch kurz erwähnen[1]. Unter den Ostseebädern hat das im Jahre 1793 entstandene Heiligendamm den Vorrang. Das nächste war Doberan, ein Erholungsort der Herzöge von Mecklenburg-Schwerin. Auf der Insel Rügen baute der Herzog Wilhelm Malte zu Putbus im Jahre 1816 eine exlusive Sommerresidenz der Herzoge zu Putbus. Auf der Insel Usedom enstand 1824 ein Kurort in Swinemünde. Auf der nahen Insel Wollin ist Misdroy das zuerst enstandene Bad. Im 19. Jahrhundert begann eine schnelle Entwicklung. Auch die Zahl der Einwohner nahm zu. Während 1795 hier nur 52 Personen wohnten, so waren es 1847 schon 316. Noch schneller wuchs die Zahl der Kurgäste. Im Jahre 1850 wurden 500 Gäste empfangen, fünf Jahre später war die Zahl zehnfach d. h. 5000, im Jahre 1912 war die Zahl 12000, um in den 30er Jahren des 20. Jahrhunderts die Zahl von 20000 Besuchern bei 4000 ständigen Einwohnern zu erreichen[2].

Solch großer Zulauf der Badegäste verlangte selbstverständlich eine entsprechende Infrastruktur. So waren die zweite Hälfte des 19. und die ersten

Jahrzehnte des nächsten Jahrhunderts in architektonischer Hinsicht eine Zeit der Formung der historischen Substanz des Kurortes. Im Jahre 1860 baute der belgische Kaufmann Lejeune im Mittelteil der neu angelegten Promenade eine Villa, bei der er von Süden einen Park anlegte. Dieser prächtige neoklassizistische Bau wurde 1879 von der Gemeinde gekauft und zum Kurhaus und der Park zum Kurpark umgewandelt. Bis zum heutigen Tage ist das eines der wichtigsten architektonischen Merkmale der Stadt. Seit 1835 gab es in Misdroy ein Bad, gesondert für die Damen, Herren und Familien und zum Schluß des Jahrzehntes wurde ein Naturheilbad eröffnet. Im Kurhaus konnte man den Leseraum benutzen. Jede Woche wurden in diesem Raum Bälle veranstaltet, bei denen eine angemessene Kleidung sowohl für die Damen, als auch für die Herren angefordert war. Seit 1906 wurden im Freien im Konzertpavillon Konzerte veranstaltet.

Im 19. Jahrhundert wurde die bis heute erhaltene Struktur der Bebauung von Misdroy gestaltet. Der alte Handelstrakt vom Südwesten bis Nordosten, die Achse des ursprünglichen Siedlungssystems verliert ihren Wert. Es erscheint eine zu ihm senkrechte neue Achse, gebildet durch die Durchfahrtstraße nach Kolzow (heute Kolczewo), deren Teile die Stettiner Straße (heute Niepodleglosci-Straße) und Bergstraße (heute Zwyciestwa-Straße) waren. Der nördlich von diesen Straßen gelegene Teil des Ortes, geöffnet durch die Promenade zum Meer, ist repräsentativ und hier ist der größte Teil der Sommerhäuser konzentriert. Aber auch im weiter vom Meer entfernten Teil, näher dem Bahnhof, finden wir viele Pensionen, die den Sommergästen Zimmer anbieten[3].

Die Entwicklung der Sommerhausarchitektur, die die Herausbildung eines modernen Kurortes begleitete, wurde durch die 1832 erfolgte Parzellierung der Grundstücke des ehemaligen Dorfes ermöglicht[4]. In den letzten Jahrzehnten des 19. und im Anfang des 20. Jahrhunderts entstand in Misdroy eine große Anzahl von Hotels und Pensionen. Ein Versuch der Klassifikation der Architektur von Misdroy und die Periodisierung ihrer Entwicklungsphasen hat M. Ober vorgeschlagen[5]. Als früheste hat er die Phase des Baues eingeschossiger verputzter Gebäude aus Backstein mit den für die Sommergäste bestimmten Dachgeschossen, die durch die Außentreppe zugänglich waren, unterschieden. Diese nicht komfortablen Gebäude sind kaum erhalten geblieben. Erst in der nächsten Etappe, in der zweiten Hälfte des 19. Jahrhunderts, wurden die Bauten errichtet, die das charakteristische, bis heute erhaltene historische Aussehen des Kurortes bestimmen. Damals entstanden viele Häuser, die ähnliche Baukörper, Grundrisse und die innere Einteilung wiederholten. Die Unterschiede bildeten nur Details und die Lage im Terrain. Die damals gebauten Pensionen haben in der Hausfront einen deutlich ausgesonderten bequemen Teil für die Gäste. Diese Gebäude sind in neoklassizistischen Formen gehalten. In dieser Zeit sehen wir nicht viele freistehende Bauten inmitten eines Garten auf einem größeren Grundstück, so wie ursprünglich die Villa des Kaufmanns Lejeune entworfen

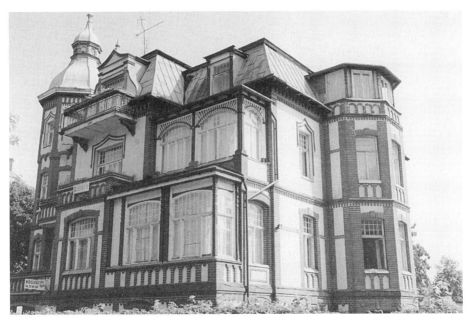

19 Villa Seestern, heute Energia

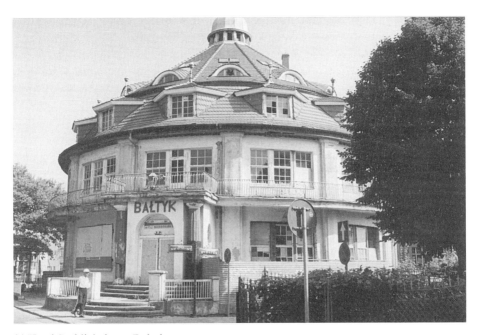

20 Hotel Seeblick, heute Bałtyk

wurde, oder die in den ersten Jahren des 20. Jahrhunderts bei der Promenade im Jugendstil erbauten Villen: *Rudno* (Theodor-Müller-Str. Nr. 4, heute Plazowa-Straße), *Meereswarte* (Westendpromenade Nr. 11, heute Bohaterów Warszawy-Straße) und *Richter* (Westendpromenade Nr. 4, heute Bohaterów Warszawy-Straße).[6] Viel öfter finden wir die den größten Teil des Grundstückes einnehmenden Gebäude mit Vorgärten und kleinen Hintergärten. Sie sind meistens zweigeschossig mit nutzbarem Dachgeschoß, in der Regel ohne Keller. Charakteristisches Element für diese Bauten sind die Risaliten, anfänglich mit Quadratgrundriß, später auch polygonale und manchmal halbrunde, meistens symmetrisch zu beiden Seiten der Fassade angebracht. Oft sind sie mit kleinen Türmchen gekrönt. Die Fassaden wurden mit glatten oder kannelierten Pilastern geschmückt, gegliedert durch Gesimse zwischen den Kondignationen und beendet mit Giebeln. Die Giebel sind wegen der flach geneigten Pappdächer nicht hoch. Zwischen den Risaliten sind Balkons mit dekorativen Brüstungs-gittern angebracht. Man kann als Beispiele auf die bis heute erhaltenen Gebäude in den Straßen: Willy-Ahrens-Str.(heute Ludowa Straße Nr. 2, 4 und 10), Victoria-Str. (heute Pomorska Straße Nr. 16.), Strandpromenade (heute Prome-nada Gwiazd Straße Nr. 26), Parkstraße (heute Zdrojowa Straße Nr. 7), nennen.[7]

Der zweite Typ der neoklasszistischen Gebäude sind kleine Pensionen, die mit den Giebeln zur Straße gebaut wurden. Der Risalit konnte in diesen Fällen die ganze Breite der Straßenseite einnehmen wie zum Beispiel in den Häusern in den Straßen: Bahnhofstraße (heute Kolejowa Nr. 22) und Victoria (heute Pomorska Nr. 11). In den erwähnten, getünchten Ziegelgebäuden sind die vorge-schobenen Dachtraufen charakteristisch, welche durch die nach außen geführten und schmuckhaft gestalteten Endungen des Dachstuhls gestützt sind. Manchmal trat anstelle des Risalits eine Veranda vor mit einer geschnitzten Balustrade, welche dem Ganzen einen dekorativen Charakter gibt. So war es bei der Pension an der Seestraße (heute Rybacka Straße Nr. 1), in welchem die nach dem 2. Weltkrieg nicht konservierten Veranden abgebrochen werden mußten. Aber gerade diese Elemente schmücken das Gebäude neben ihrer konstruktiven oder nützlichen Funktion und sie bestimmen über den „Kurortcharakter". Sie sind auch typisch für die charakteristische Abart der besprochenen Architektur, und zwar des sogenannten *Schweizerischen Stils*. Dieser Stil wurde ausführlich durch Klaus Winands charakterisiert. Es geht um Fachwerkhäuser mit nicht hohen Dach und sehr hervorgerückter Dachtraufe. Ähnlich wie bei den beschriebenen neoklassizistischen Gebäuden sind diese Traufen mit Frontalbrettern verziert. Die hölzernen Fensterumrahmungen sind dekorativ gehalten. Für diese Häuser sind auch die Balkons mit Brüstungen aus durchbrochenen Brettern charakte-ristisch.

In Misdroy finden wir nicht viele klassische Beispiele des mit Backstein ausgefüllten Fachwerks, denn die Ziegelsteinausfüllungen sind oft verputzt. In einer ganzen Reihe der Pensionshäuser sind die Fassaden vollständig mit Holz

21 Villa Rudno, heute Arcadia

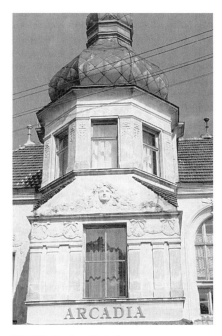

22 Villa Rudno, Detail

verkleidet. Man kann hier beobachten, daß viele Verzierungselemente sich wiederholen, wie die schon beschriebenen Zierelemente der Dachkonstruktion und Frontalbretter, die Art und Weise der Verkleidung, der Durchbruch der Brüstungen, die Fensterbögen mit verzierten "Schürtzen". Als Beispiele kann man die Pensionshäuser Victoria Straße Nr. 10, Kaiser-Wilhelm-Straße (heute Wesola Nr. 4), oder Moltkestraße (heute Kopernika Nr. 7) aufzählen und den südöstlichen Teil des Hotels *Seeblick* (heute "Baltyk") in der Moltkestraße. Sie weisen viele gemeinsame Merkmale auf, vorzüglich die zwei letzteren, welche in dem letzten Jahrzehnt des 19. Jahrhunderts entstanden sind, besonders durch die Form der Frontalseiten. Das Erdgeschoß ist in diesen Häusern durch waagerecht mit Verlappung gelegte Bretter verkleidet. Das Stockwerk ist mit fischuppenartig gelegten Brettchen bedeckt. Die verzierten Träger des Dachstuhls, die Balkonbrüstung, welche in einen waagerechten Fries zwischen den Stockwerken übergehen, und die Frontalbretter der Dachtraufe sind nach demselben Muster ausgeschnitzt.

Eine weitere Gruppe bilden die Häuser auf der Ostseite der Moltkestraße. Sie sind um 1894 entstanden. Das Haus Nr. 6, *Villa Nina*, ganz aus Holz, repräsentiert Formen, die aus dem Volkskunst vieler Länder (Rußland, Schweiz, Tirol, Skandinavien) geliehen sind, mit Übergewicht der Formen der russischen Nationalarchitektur. In den nächsten zwei Häusern (Nr. 8 und 10), erbaut im Auftrag von Prof. Dietrich aus Berlin, wurde auf gemauertes Erdgeschoß hölzernes Stockwerk aufgelegt. Es wurde hier das Repertoire der Volksformen des europäischen Holzbaues angewandt, wie durchbrochene Balkons, gezierte Fensterverkleidung, charakteristische Verbindung der Bretter an den Ecken. Die Neigungen der Satteldächer aller drei Häuser sind im Unterschied zu den früher vorgestellten Gebäuden, sehr steil (45 Grad). Die Dächer waren früher mit Dachschindeln, des Haus Nr. 6 mit Dachsteinen gedeckt. Die interessantesten Formen präsentiert das Haus Nr. 6, dessen Detail am meisten verziert ist. Es handelt sich um die durchbrochenen Frontalbretter der Dachtraufe, die geschnitzten, diese Traufe stützenden Bretter, die Fensterumrahmung und die durchbrochenen Brettchen in den Fensterecken, in welchen sich das Edelweißmotiv zeigt, auch vielfarbiger Fries zwischen den Etagen. Die Verzierung der Vorderfassade zeigt Wandmalerei mit Pflanzenmotiven auf den Fensterläden und unter der Dachtraufe. Dieses deutet auf den Einfluß der in Deutschland verbreiteten Formen der russischen Volkskunst nach dem Erbauen der Siedlung Alexandrowka bei Potsdam im Jahre 1827 hin.[8] Leider sind diese ungewöhnlich charakteristischen Häuser im schlechten Zustand und werden durch ihre Eigentümer ungehindert behandelt. Das Schicksal des Hauses Nr. 10, welches Ende 90er Jahre einen Brand erlitt, ist ungewiß und das Gebäude kann zerfallen. Interessant ist auch die Architektur des aus derselben Zeit datierten hölzernen Hauses auf dem entgegenliegenden Ende des Ortes, an der Dünenstraße (heute Tysiaclecia-Straße Nr. 19)[9].

23 Villa Nina, um 1894

24 Villa Nina, Detail Dachtraufe

In derselben Zeit entstanden unweit der beschriebenen Häuser, auf dem zur Promenade angrenzenden Eckgrundstück der anderen Seite der Kopernika-Straße weitere für das architektonische Antlitz des Ortes höchst charakteristische Bauobjekte, das Hotel und Restaurant *Seeblick*. Im Jahre 1912 wurde das Gebäude des alten Hotels mit der Schalbretterverkleidung an die Form der nachbarlichen Pension angepaßt. Der an die Promenade grenzende Teil des Baukomplexes mit dem halbrunden Grundriß (das Restaurant) wurde in den 20er Jahren des 20. Jahrhunderts ausgebaut. Die heutige Gestalt hat es 1927 erhalten. Die siebenachsige Fassade mit dem in dorischen Säulen gefaßten Eingangsrisalit belebt der Rhythmus der Pilaster, zwischen welchen große vielteilige Fenster eingeordnet sind. Die Stockwerke sind durch ringsherum laufende Balkons mit Metallbrüstung geteilt. Das spitze, mit Flachziegeln gedeckte Dach wiederholt den Rhythmus der unten liegenden Stockwerke in der Form von Erkern und Lukarnen. Das ganze krönt eine Laterne. Diese Gebäude bildeten zusammen mit den in der Nachbarschaft liegenden Pensionen *Haus Brandenburg* (jetzt Lutnia) und *Villa Seestern* (jetzt *Energia*) einen prächtigen Hotelkomplex, welcher das ganze Jahr hierdurch geöffnet war. Besonders komfortabel war das Hotel *Seeblick*, mit Zentralheizung, warmen und kalten Wasser, Telephon, Garagen und eigener Benzinstation[10]. Bis heute ist es ein Schwerpunkt der Promenade und der ganzen Ortschaft sowohl wegen seines Maßstabs, wie auch der Form.

Ganz anders sind die Pensionen aus dem Anfang des 20. Jahrhunderts, welche in Misdroy den Jugendstil oder manche für diesen typische Formen präsentieren. Sie wurden in der Zeit gebaut, in welcher in Misdroy die Bauordnung aus dem Jahre 1889 galt[11]. Diese regelte u. a. die Entfernung der Gebäude von der Straße, ihre Höhe, welche nicht über zwei Stockwerke über den Keller reichen durfte, mit der Klausel, daß nur 2/3 des Dachgeschosses für Wohnzwecke bestimmt werden kann. Auch die Größe der Balkons, des Vorgartens, die minimale Enfernung zwischen den Gebäuden und andere Parameter von Gebäuden waren genau bestimmt. Im § 6 wurde festgelegt, daß alle den Straßen zugekehrten Fassaden "einen gefälligen Blick" erhalten müssen. Ausgeschlossen wurden "jede Art der Benutzung und Verwerthung des Grundstücks, welche mit den Zwecken des Seebades unverträglich ist". Somit wurde das Entstehen irgendwelcher Fabriken ausgeschlossen, auch das Halten von Ziegen oder Herden im Stall[12]. Noch eingehender waren die Vorschriften der nächsten Bauordnung vom Jahre 1906. Sie regulierten u. a. den Verlauf der Straßenbauflucht und die bisherige Höhe der Bebauung wurde beibehalten. Viele ausführliche Vorschriften regulierten z. B. die Anzahl und Größe der Balkons und Veranden, der Dicke der inneren und äußeren Wände, die Art des zugelassenen Baumaterials. Diese Festlegungen betrafen auch das Aussehen der Umzäunung des Grundstücks. Weiterhin hatte die Vorschrift Gültigkeit, welche den Eigentümer zur Erhaltung der Fassaden von Gebäuden im guten Zustand

verpflichtete, so daß sie das Aussehen der Straßen nicht verunzierten[13]. In der Novelle von 1926 wurde dieser Paragraph noch erweitert. Die Sorgfalt um ein entsprechendes Aussehen bezog sich auf die Denkmäler, Mauern, Tore, freistehende Reklamen. Sie mußten sich durch entsprechende Formgestaltung, Materialien und Farbgebung, dem Aussehen der Umgebung anpassen. Es erschien eine neue Vorschrift, die Schutzpflicht der Gebäude von historischem und künstlerischem Wert betreffend. Diese durften nicht geändert werden. Ebenso wurde die Schutzpflicht der heimischen Bauart eingeführt. Der Schutz umfaßte auch die Ortschaften von landschaftlich hervorragenden Werten und die Naturdenkmäler. In der erwähnten Vorschrift wurden jedoch keine konkreten schutzpflichtigen Orte und Denkmäler erwähnt. Bei dieser Regelung ist der Einfluß der preußischen Gesetze von 1902 und 1907 (*Gesetz gegen die Verunstaltung von Ortschaften und landschaftlich hervorragenden Gegenden*) spürbar[14].

Die Gebäude im Jugendstil bilden eine nicht zahlreiche, jedoch besondere Gruppe in der Architektur von Misdroy. Bei diesen finden wir gemeinsame Elemente, aber dennoch viele Unterschiede. Was die Gestaltung anbetrifft, so kann man zwei Typen unterscheiden: 1. die Villen sind auf dem Grundriß eines Quadrats und ähnlichen Figuren gebaut (*Rudno, Richter, Meereswarte, Vineta* an der Bismarkstraße - heute Mickiewicza-Straße Nr. 8) und das Haus an der Schweden Straße (heute Gryfa Pomorskiego-Straße Nr. 2); 2. Pensionshäuser auf dem Grundriß des Rechtecks mit Risaliten. Beispiele der zweiten Gruppe sind Gebäude, in welchen Elemente des Jugendstils neben anderen Stilformen aus der Gotik auftreten, z. B. im *Haus Röchlig* an der Strandpromenade (heute Hotel *Nautilius*-Promenada Gwiazd Straße) im Ferienheim *Seestern* (heute *Energia*). Ein malerisches Element der Villen im Jugendstil sind Ecktürme mit Turmhauben, welche den Eindruck der Asymmetrie hervorrufen und Risalite mit der Krönung einer charakteristischen Wellung. Die Fassaden sind mit Pflanzenornamenten, Masken und Frauenköpfen geschmückt. Trotz der gemeinsamen Motive stammen sie doch nicht von derselben Hand. In den einzelnen Gebäuden sind sie verschieden gestaltet: graphisch und fein wie in der *Villa Rudno* oder mehr voluminös wie in *Meereswarte* und Gryfa Pomorskiego-Straße Nr. 2 und gewölbt an der *Villa Vineta*. Die Fassaden der *Villa Richter* sind sparsam verziert, die Verzierung ist beschränkt auf einfache Fensterumrahmungen und Friese mit geometrischen Ornament, nur die Giebel und ihre Verzierungen sind mit dem organischen Jugendstil verbunden. Auch das Dekor der *Villa Meereswarte* ist mäßig, mit Beachtung der Tektonik und der historischen Stile. Typisch im Jugendstil sind die Metalldekorationen der Balkonbalustraden, prachtvoll geschmückt mit Pflanzenranken und Kastanienblättern. Bei den Villen *Richter, Rudno* und *Meereswarte* und bei der Pension *Seestern* ist die alte, originelle Metallumzäunung erhalten geblieben. Eine gemeinsame Eigenschaft der Gebäude im Jugendstil und deren für diesen Stil typischen Elementen sind große rund- oder segmentbogige Fenster mit Sprossen.

Es wurden hier zwei Häuser erwähnt, in denen man die Elemente des Jugendstils neben neogotischen Formen sieht, z. B. Fensterumrahmungen mit Vorhangbögen. Beachtung verdient auch das Pensionshaus *Seestern*, welches von außen den Typ eines zweifarbigen Putzbaues repräsentiert. Die Wandecken und Fassadenteilungen, wie Gesimse, Friese und Fensterumrahmungen, heben sich durch das Rot der Klinkerziegel vom Hintergrund ab. Im Inneren ist eine Reihe von sehr schönen Kachelöfen erhalten geblieben, welche in Berlins Werkstätten enstanden und mit Pflanzenmotiven verziert sind[15]. In den Fenstern der Treppenhäuser befinden sich Glasfenster mit dem Muster von Baumstämmen und Zweigen und die hölzernen Brüstungen zeigen das Motiv von sich durchdringenden Tulpen.

Die zuletzt beschriebene Gruppe der Häuser im Jugendstil enstand in kurzer Zeit im ersten Jahrzehnt des 20. Jahrhunderts. Sie wurden im Auftrag reicher Familien gebaut – *Villa Richter* des Stettiner Möbelfabrikanten Richter, *Villa Rudno* der Familie Rudno-Rudzinski, *Villa Meereswarte* des Pensionärs Bötticher, *Villa Vineta* des Architekten Raetz. Wenn diese Häuser als Pensionen dienten, gehörten sie zu den exklusiven von hohem Standard. In der Mehrzahl waren Sie an der Promenade auf für Misdroys Verhältnisse ziemlich großen Grundstücken plaziert, was zusätzlich ihren Komfort erhöhte. In zwei Fällen sind die Autoren der Entwürfe bekannt. Es waren die Berliner Architekten Karl Elsner und Eduard Raetz, beide aus Berlin-Steglitz (*Villa Meereswarte*) und aus dem nahen Stettin, Rudolf Hempe Architektonisches Baubüro "Schloß Stettin" (*Villa Richter*), welche oft aus dem Berliner Millieu stammten oder mit ihm verbunden waren[16].

Die Jahre 1890-1910 sind eine Zeit der sehr regen Entwicklung von Misdroy. Damals hat sich endgültig die räumliche Anordnung der Ortschaft geformt. Die repräsentativste, seit langem existierende Straße – Promenade – wurde bebaut. Misdroy – der wichtigste Badeort der Insel Wollin – schließt von Osten die Reihe der Kurorte dieses Teiles der Ostseeküste, welche von den Badegästen vor allem aus Berlin und dem nahen Stettin besucht wurden. Die Lage und die historischen Bedingungen bestimmten den Maßstab und Charakter der hiesigen Architektur. Andere Bedingungen galten für fürstliche Bäder (Puttbus, Heiligendamm) oder für regelmäßig durch Kaiser Wilhelm IV. besuchte Bäder wie Heringsdorf oder Swinemünde. Es gibt also in Misdroy nicht viele große, prachtvolle Hotels. Die Gebäude von Misdroy haben einen eigenartigen Maßstab, sie verbinden sich mit der Umgebung, nicht oft überschreiten sie die durch die Natur und später auch durch das Recht bestimmte Grenze von zwei Stockwerken. Das mindert keinesweges ihren Wert. Da die Zeit der größten Entwicklung in die Jahrhundertwende fiel können wir eine Gruppe von Gebäuden im Jugendstils erkennen. Wir können also mit Recht feststellen, daß die historische Architektur von Misdroy ihren Platz in der Bädearchitektur des Ostseeraumes hat.

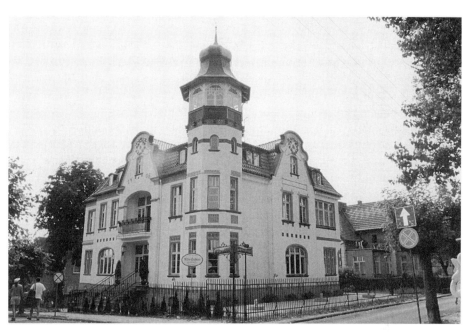

25 Villa Richter

Ein Umbruch in der Geschichte des Ortes ist das Jahr 1945 und die Änderung der Staatszugehörigkeit. Die bauliche Substanz der Ortschaft hat den Krieg unversehrt überstanden. Aber die bisherigen Besitzer und Benutzer mußten die Stadt verlassen. An ihre Stelle kamen neue, oft zufällige Einwohner. Sie kamen aus vielen Teilen Polens, zur Zeit des realen Sozialismus oft unter Zwang und mit Arbeitsbefehlen in der Hand. An dieser Stelle muß man auch neugebaute Architektur in Misdroy erwähnen. Die größte Änderung in der bisher harmonischen Landschaft kam mit dem Bau von Hochhäusern in den 70er Jahren des vergangenen Jahrhunderts. Diese zu dem Maßstab des Städtchens nicht passenden Bauten wurden auch in den nächsten Jahren gebaut, eigentlich bis heute. Jetzt versucht man nur die Formen dieser Architektur unterschiedlich zu gestalten durch verschiedene Größen der Häuser, Terrassenrhythmus und so weiter. Was die historische Architektur anbetrifft so wurde im Jahre 1948 eine große Zahl der Pensionshäuser durch Ferienfonds der Arbeitnehmer (polnisch Fundusz Wczasów Pracowniczych, Abkürzung FWP) übernommen und in Ferienheime für eine große Anzahl von Leuten aus der Arbeiterklasse umgewandelt. In der Saison waren die Häuser überfüllt. Die bisherigen Appartements wurden in Vielpersonenzimmer umgewandelt. Zwar ließ man nötige Reparaturen durchführen, in Notfällen wurde die technische Infrastruktur etwas

verbessert, doch den historischen und künstlerischen Wert hat man verkannt. Oft wurden Details und solche Elemente wie Veranden und Türmchen vernichtet. Dieses betraf besonders Gebäude mit großem Anteil des Holzmaterials im Schweizerstil.

Noch schlimmer sieht die Situation bei den Pensionen aus, welche durch stete Bewohner das ganze Jahr hindurch benutzt und durch die Wohnraumbewirtschaftungsverwaltung (polnisch Zarzad Gospodarki Mieszkaniowej, Abkürzung ZGM) verwaltet wurden. In diesen Fall wurden Wohnungen ausgesucht, oft ohne die nötigste Bequemlichkeit. Die niedrige Miete erlaubte nicht, Geld für die Ausbesserungen zu sammeln. Die gleichgültige Haltung der neuen Einwohner, welche "herrenlose" Lokale bewohnten, brachte den Gebäuden nichts Gutes. Diese Situation änderte sich nach 1989 zusammen mit dem Anfang der politischen Umwandlung. Ein Teil der Wohnungen wurde verkauft und die neuen Besitzer begannen die Modernisierungen mit dem Austausch der Fenster, meistens aus der billigstem PCV, oft alte Teilungen dabei mißachtend.

Die FWP verkaufte auch ab den neuzigen Jahren einen Teil der Pensionshäuser an private Investoren. Das weitere Schicksal dieser Häuser erinnert an eine Lotterie. An dieser Stelle sollte bemerkt werden, daß die Bebauung von Misdroy unter der Aufsicht des staatlichen Denkmalamtes liegt. In der zweiten Hälfte der 90er Jahren des 20. Jahrhunderts wurde von diesem die Bestandsaufnahme der hiesigen Architektur vorgenommen. Für ausgewählte Objekte wurden spezielle Erfassungskarteien mit Fotos angefertigt, welche u. a. ihre Charakteristik und ihren Zustand dokumentieren. Diese Dokumentation ist die Grundlage für die Eintragung in das amtliche Register der Denkmäler. Nach dieser Bestandsaufnahme sind 25 Objekte in die Denkmälerliste eingetragen (darunter der Kurpark). Die Folge der Eintragung ist, daß jede durch den Besitzer oder Benutzer geplante Änderung mit den Beamten des Woiwodschaftskonservartoramtes der Denkmäler beraten werden muß. Die Realisierung dieser Aufgabe sieht verschieden aus. Eine große Rolle beim Erhalten der historischen Substanz könnten im eigenen Interesse die Stadtbehörden einnehmen. So scheint es aber nicht zu sein. Sehr oft kann man einen ungünstigen Wandel durch Bewußtseinsbildung vermeiden. Die Achtung für übernommenes Erbe ist für Misdroy ungewöhnlich wichtig.

Anmerkungen

1 Siehe W. Hüls: *Bäderarchitektur*, Rostock 1999, S. 10-11; M. Ober: *Obiekty chronione w Mi dzyzdrojach* (Die unter Denkmalschutz stehenden Objekte in Misdroy), Miedzyzdroje 1989, S. 8; K. Winands: *Schweizer Häuser und Schweizer Stil als Elemente der Architektur in Badeorten auf Rügen und Usedom*, in: II Polsko-Niemiecka Konferencja "Architektura ryglowa – wspólne dziedzictwo". Materialy konferencji (2. Polnisch-deutsche Tagung

"Fachwerkarchitektur – das gemeinsame Erbe". Tagungsband), Szczecin, grudzien 2001, S. 150.

2 *Hundert Jahre Misdroy*, Berlin 1935, S. 16-17 und S. 38. Im Sommer 2002 besuchten etwa 400 000 Touristen Misdroy.

3 Siehe M. Ober, op. cit., S. 13-15.

4 Ebenda, S. 8 und 16.

5 Um neue atraktive Plätze in der Nähe der Promenade zu gewinnen, wurden größere Grundstücke geteilt.

6 M. Ober, op. cit., S. 16-25.

7 Oft hat dieser Haustypus noch hinten einen Mittelrisalit, welcher eine Verkehrsrolle spielt (Treppenhaus).

8 Siehe M. Ober, op. cit., S. 32.

9 Siehe K. Kurz: *Drewniane wiezby dachowe-detal*, in: II Polsko- Niemiecka Konferencja *"Architektura ryglowa- wspólne dziedzictwo"*. op.cit., S. 161.

10 Misdroy war in den Jahren 1911-1913 kanalisiert. *Zarzad Gminy Miedzyzdroje*, Signatur 54, Archiwum Panstwowe - Szczecin.

11 Polizei-Verordnung, publiziert in *"Swinemünder Zeitung"* Nr. 118 Swinemünde 21.Mai 1899. Im Jahre 1906 wurde sie durch eine neue erweiterte Ordnung von 3.06.1906 ersetzt.

12 Polizei-Verordnung 1899 , § 13.

13 Polizei-Verordnung 1906, § 24.

14 *Preußische Gesetzsammlung* 1907, S. 260-261. Siehe H. Lezius: *Das Recht der Denkmalpflege in Preussen. Begriff, Geschichte und Organisation der Denkmalpflege*, Berlin 1908, S. 154-178, auch *Die Denkmalpflege*, 8. Jg., 1906, S. 91-93.

15 Auf der Ofentür befindet sich das Firmazeichen: *Luftcirculationsheizung/ D.R.G.M. Joh. Prien, Berlin*.

16 Über die Tätigkeit Rudolf Hempes in Stettin: M. Paszkowska, *Secesja w architekturze Szczecina*, in: *Szczecin na przestrzeni wieków. Historia, kultura, sztuka*. Red. E. Wlodarczyk, Szczecin 1995, S. 168.

Übersetzung

Krystyna Ochendowska, Thorn

Bildnachweis

Abb. 19-25: Barbara Ochendowska-Grzelak, Szczecin

Gottfried Loeck

Vernachlässigte graphische Rarissima von Pommern
Versuch einer ersten Entschlüsselung

Im ausgehenden 18. und frühen 19. Jahrhundert stößt man bei der Suche nach graphischen Belegen von Pommern auf ein Phänomen besonderer Art. Im ostsächsischen Zittau und Löbau kamen in dieser Zeit mehrere in vielfacher Hinsicht bemerkenswerte Monatsschriften für ein überwiegend ländliches Publikum heraus, die regelmäßig mit Veduten illustriert wurden, über viele Jahrzehnte hinweg erschienen und eine „Art Bildergalerie des kleinen Mannes" verkörperten.[1] Auch wenn die innovativen Verleger im ostsächsischen Raum ihre Vorlagen weitgehend früheren Ansichtenfolgen entnahmen, die schon bis zu anderthalb Jahrhunderte vorher auf den Markt kamen, schmälerte dies keinesfalls den Reiz ihrer Präsentation. Sowohl im „Zittauischen Tagebuch" als auch im „Sächsischen Postillion" erschienen 1804 bzw. 1794/1795 Veduten von Stettin und Stralsund, die als Arbeiten eines Anonymus nach den Vorlagen des bedeutenden schlesischen Kupferstechers Friedrich Bernhard Werner (Sächsischer Postillion) bzw. des ungemein vielseitigen Matthäus Merian (Zittauisches Tagebuch) anzusprechen sind. Schwieriger ist jedoch die Zuordnung der 1832 erschienen zweiten Stralsund-Ansicht. Greifswald hingegen findet nur 1801 im Zittauischen Tagebuch Berücksichtigung. Um die Mitte des 19. Jahrhunderts sind es deutschlandweit großräumige Bildserien mit häufiger ausführlichen Texten bzw. historisch-topographisch-statistischen Informationen, die das Informationsbedürfnis und die Gunst des Publikums gewinnen. Als Beispiel wäre hier Joseph Meyer zu nennen, der als Verleger, Eisenbahnspekulant und vormärzlicher Freigeist „Meyer's Universum," Hildburghausen 1833 ff.,, begründete.[2] In seinen zahlreich erschienenen Bänden sind rund 1200 Stahlstiche aus aller Welt enthalten und mit z.T. ausführlichen beschreibenden Texten versehen, darunter aus dem Bereich Pommern nur Stettin im Band 14 (1850) mit der Plattennummer DCXXXXV. Es folgten Buchserien mit pommerschen Veduten wie die dreibändige „Borussia - Museum für preußische Vaterlandskunde", die kurioserweise nicht in Preußen, sondern zwischen 1838 bis 1842 bei Pietzsch in Dresden herauskam, oder das mehrbändige „Malerische und romantische Deutschland," (Leipzig 1840ff.), in dessen abschließendem 10. Band: „Theodor Kobbe, Wilhelm Cornelius, Nordsee und Ostsee", Leipzig, 1841 acht Stahlstiche mit pommerschen Motiven aufgeführt sind. Nicht unerwähnt bleiben darf auch das großangelegte Stahlstichwerk „Das Königreich Preußen in malerischen Original-Ansichten" (Darmstadt 1842 ff.), in dem aber erstaunlicherweise keine Ansicht der pommerschen Landeshauptstadt zu entdecken ist. Mehr den malerischen Ele-

menten und zeichnerischen Feinheiten widmet sich Johann Friedrich Rosmäsler (auch W.H.Rossmaesler, Roßmäsler)[3] in seinem regional ausgerichteten Stahlstichwerk „Die Provinz Pommern in landschaftlichen Darstellungen, nach eigenen Zeichnungen in Stahl gestochen," Berlin 1834 bzw. 1837.

Betrachtet man in den wenigen hier erwähnten Stahlstichwerken die Verteilung der Ansichten nach Provinzen - insgesamt dürfte es weit über hundert solcher Ansichtenwerke allein in deutscher Sprache gegeben haben - so spiegeln Aus- und Motivwahl deutlich die Zeit der Spätromantik wider, in der das Rheintal, die Sächsische Schweiz, Thüringen bevorzugte Motive waren. Doch je weiter man in den Norden bzw. Osten Deutschlands kam, umso spärlicher werden die graphischen Belege. In der Aufzählung der mit Lithographien, Chromolithographien und Stahlstichen illustrierten mehrbändigen Werke zwischen 1830 bis 1860 verdient die von E. Sanne in Stettin 1842-1846 herausgebrachte „Pomerania - Geschichte und Beschreibung des Pommerlandes zur Förderung der pommerschen Vaterlandskunde in sechs Teilen" unsere besondere Aufmerksamkeit und Anerkennung. Das aufwendig im nur von 1842 bis 1849 bestehenden Verlag von E. Sanne[4] gestaltete Werk ist überaus reich illustriert. Es enthält neben acht Porträts 109 lithographische Ansichten in s/w von Städten und Landschaften aus allen Teilen Pommerns. Daß einzelne Blätter des Konvoluts auch farbig als Sonderdrucke angeboten wurden, ist bisher nur durch die Innenraumvedute der Stettiner Sankt Jakobi-Kirche nachzuweisen.[5] Damit ist es nach den Randansichten der großen, 1618 erstmalig veröffentlichten Pommern-Karte des Eilhard Lubinus[6], den Abbildungen der Stralsunder Bilderhandschrift[7] (um 1615) und der hinlänglich bekannten Ansichtenfolge im Kupferstich von Matthaeus Merian (1652) die umfangreichste bildliche Dokumentation pommerscher Stadtlandschaften im 19. Jahrhundert.

Da derartig aufwendig illustrierte Werke erhebliche Druck- und Herstellungskosten verursachten, zumal damals bei Tief- oder Flachdruck-Illustrationen als Beigabe zu Büchern jeweils noch zwei technisch voneinander getrennte bzw. unabhängige Druckvorgänge nötig sind, ist nicht auszuschließen, daß die nur kurze Lebensdauer des Sanneschen Verlages ursächlich in den hohen Entstehungskosten der „Pomerania" zu sehen ist. Möglich ist auch, daß die willkommene finanzielle Unterstützung seiner Publikationsvorhaben durch den großzügigen Stettiner Kaufmann H. Baudouin, wie sie z.B. beim „Stettiner Stadtplan" aus dem Jahre 1828[8] deutlich wird, nunmehr ausbleibt. Da auch die Stettiner Bildserien der anderen heimischen Verlage von F.Müller und F. Waldow nicht in Stettin hergestellt werden konnten, spricht vieles dafür, daß auch die Bildfolgen der „Pomerania" in Berlin gedruckt wurden. Eine Senkung der erheblichen Kosten ergab sich zwar 1840 mit Einführung des Holzstiches, dessen Druckstöcke in einem Arbeitsgang zusammen mit den Textseiten bei Büchern oder illustrierten Zeitungen gedruckt werden konnten.. „Illustrirte Zeitung", „Gartenlaube", „Über Land und Meer", „Daheim" u.a.m. waren die vertrauten Na-

men der um die Mitte des 19. Jahrhunderts beliebtesten Publikumszeitschriften, die ihre Leser regelmäßig in Wort und Bild (Xylographie) informierten. Für Sanne aber kam das neue technische Verfahren im Vergleich zum gefälligeren Steindruck nicht in Frage.

Frühe Stadtansichten kamen entweder als Holzschnitte (Schedel, Münster u.a.m.) oder als Kupferstiche (Braun & Hogenberg, Merian u.a.m.) auf den Markt. Später nutzte man gerne den Stahlstich als Ausdrucksform. Der von F.Sanne bevorzugte Steindruck zählt zu den jüngeren geschätzten Techniken der graphischen Künste.[9] Trotz einiger Vorgänger ist das Verfahren maßgeblich ab 1796 von Aloys Senefelder entwickelt worden. Er gilt als Erfinder des Steindrucks (Lithographie), bei dem sich aus dem Gegensatz von fetter Farbe und feuchtem Lithographiestein eine Art Flachdruck ergab, der im Gegensatz zu den zuvor gängigen Techniken eine weiche und malerische Wirkung erzielte. Vor Beginn des eigentlichen Druckverfahrens rauht der Lithograph zunächst den Stein mit Sand vorsichtig auf, damit ein feines Korn entsteht. Bei einer Federlithographie wird der Stein hingegen glatt geschliffen, damit der gewünschte Strich sauber und klar gelingen kann. Kreidezeichnungen werden zusätzlich mit verdünnter Salpetersäure geätzt, der etwas Gummiarabicum beigegeben ist. Nach derartigen Vorbereitungen gilt dem Papier, der Druckvorlage das vorrangige Interesse des Künstlers. Mit der Entwicklung von Papier durch Senefelder, das nach Anfeuchtung Vorzeichnungen mittels Handpresse auf den vorbereiteten Stein umdrucken ließ, hing z.B. die Qualität einer Stadtansicht vom Können des Künstlers und der Sorgfalt des Druckers ab, die bei Sanne vermutlich in einer Person zusammenfielen. Abschließend wird die Vorlage unmittelbar auf den Stein gelegt. Der Abdeckung des Papierbogens bzw. der Verhinderung ungewollter Fremdeinflüsse dient fester Karton oder Preßspan. Mittels eines beweglichen Schlittens werden Stein und Papier bis zu einer Holzleiste horizontal vorwärts geführt, Reiber genannt, die von oben auf den Stein drückt und so die Übernahme von Farbe vom Stein auf das Papier gewährleistet.

Bei der vergleichenden Betrachtung der frühesten Vedutenserie pommerscher Städte auf der Randleiste der Großen Pommernkarte von Eilhard Lubinus aus dem Jahre 1618, von denen 23 vor- und 26 hinterpommersche Städte zeigen, mit den bei Sanne erschienenen Veduten fällt auf, daß bei beiden vorrangig Panoramaansichten, meist von der Wasserseite aus bzw. Draufsichten von einem fiktiven erhöhten Standpunkt aus abgebildet sind. Stadtplanartige Vogelschauansichten wie bei Lubinus fehlen bei Sanne. Kärglich sind die Informationen über Künstler und Autor. Während der von Philipp II 1614 beauftragte, ursprünglich aus Antwerpen stammende, ab Februar 1602 in Stettin eingebürgerte Maler Hans Wolfart (Johan Walfarth) als Künstler der hinterpommerschen Städtebilder feststeht,[10] bleiben bei Sanne sowohl der Textautor als auch der Künstler unerwähnt. Da die vorpommerschen Städteansichten bei Lubinus meist sorgfältiger und detailreicher ausgeführt sind, ist durchaus davon auszugehen,

daß wenigstens noch ein weiterer Künstler Vorlagen für Veduten lieferte. Eine solche Aufteilung hingegen ist für die „Pomerania" auszuschließen, zumal nennenswerte kompositorische Unterschiede nicht auftreten.

Das sechsbändige Werk widmet sich in den ersten fünf Bänden der pommerschen Landesgeschichte, bevor im 6. Band der Landeskunde vermehrt Raum geschenkt wird. In ihm liefert Sanne den Begleittext zu den am Ende gebündelt veröffentlichten 109 Veduten und sieben Porträts, von denen fünf die preußischen Könige Friedrich I. (1657-1713) bis Friedrich Wilhelm IV. (1715-1861) zeigen. Über das Leben und sonstige Wirken Sannes ist sehr wenig bekannt. Feststeht nur laut Stettiner Einwohnerverzeichnis aus dem Jahr 1850, daß der „Kaufmann und Inhaber eines lithographischen Instituts und einer Kunsthandlung" in der Reifschlägerstraße 129 gemeldet war. Obwohl die Familie Sanne bedeutende Kaufleute, Ratsherren und Mäzene in Stettin stellte, ist es schon verwunderlich, daß im Standardwerk zur Stettiner Stadtgeschichte von Martin Wehrmann weder vom Lithographen Sanne noch von der „Pomerania" die Rede ist. Daß Stettin einschließlich Altdamm und Pölitz mit 12 Bildbeispielen ein deutliches Übergewicht gegenüber Rügen (9), Greifswald und Stargard (jeweils 5), Pyritz (4), Cammin und Stralsund (jeweils 3) erfährt, dokumentiert Sannes Heimatbezogenheit bzw. den Umstand, daß er dort auf entsprechende Bildvorlagen zurückgreifen konnte. Abgesehen von der ersten Stettin-Ansicht, die auf den einfarbigen Holzschnitt „WARE ABCONTORFACHTVR DER LOBLICHEN STADT ALTEN STETTIN ANNO 1624" im Buch von Paul Friedeborn zurückgeht, nutzte Sanne für seine Ansichten von Pyritz, Kolberg, Stralsund, Wolgast im 16. Jahrhundert die bei Merian 1652 erschienenen Vorlagen. 18 Darstellungen sind Herrenhäusern, Rathäusern, Stadttoren, Denkmälern, Schloßruinen gewidmet, vier Blätter (Würchow, Herthe-See, Aussicht vom Rugard, Stubbenkammer) zeigen ausschließlich Landschaften. Ob Sanne mit der „Papiermühle von Hohenkrug" ein frühes hinterpommersches Industriedenkmal zeigen oder an seine für den Druck wichtige Bezugsquelle erinnern will, wird aus dem Begleittext nicht ersichtlich. Ähnlich unbeantwortet bleibt auch die Frage, warum die hinterpommerschen Städte Belgard, Dramburg, Rummelsburg, Leba und Stolp in der Vedutenfolge unberücksichtigt bleiben, im Begleittext hingegen durchaus gewürdigt werden.

Da die bei Sanne erschienenen Stadtansichten für manche pommersche Stadt das einst von Lubinus gezeigte Stadtbild innovativ ergänzen, z.T. korrigieren, für andere hingegen eine erste gedruckte Ansicht bedeuten, sollen mögliche Bildquellen mit Text unterlegt gewürdigt werden. Zum Verständnis für das großartige Vedutenwerk E. Sannes erscheint es wichtig, Seh- und Darstellungsart an einigen, wenigen prägnanten Beispielen zu verdeutlichen.

Plathe.

26 Plathe: Sanne gelingt es durch eine ausgesprochen malerische Komposition auf die Stadt neugierig zu machen. Landschaft und Stadt bilden eine gelungene, friedliche Einheit

Regenwalde.

7 Regenwalde: Anmutig und wohl geordnet wirkt der geschlossene Stadtkörper, der nur von der großen Stadtkirche überragt wird. Über der Stadt und dem Land liegt tiefer Frieden

61

Plathe

Nur wenige Kilometer südlich von Greifenberg liegt Plathe am linken unteren Regaufer. Während Greifenberg und Treptow bereits im Mittelalter selbstbe-wußte „Bürgerstädte" waren, stellen Plathe und Regenwalde einen anderen Stadttypus dar, den der adeligen Mediatstadt. Hierbei handelt es sich zumeist um kleinstädtische Siedlungen, die ursprünglich vom landansässigen pommerschen Landadel angelegt worden sind. Vom Ritter Dubislaw von Woedtke 1277 be-gründet, mit Lübecker Recht versehen, waren es bis zur Vertreibung der Deut-schen 1945 die Familien von Blankenburg, von Plötz, die Grafen von Eberstein, von Blücher, von der Osten, von Bismarck, von Borcke, die auf die Stadt erheb-lichen Einfluß ausübten. Da die Stadt ähnlich anderen pommerschen Städten im Dreißigjährigen Krieg und in den nachfolgenden Kriegen "mannigfache Drang-sale erfuhr",[11] zudem mehrere verheerende Stadtbrände erlebte, glaubt Sanne, daß die Stadt einst deutlich größer war. Schaut man auf die fein gezeichnete An-sicht von Plathe, so drängt sich dem Betrachter der Eindruck auf, daß Sanne der Rega im Bildvordergrund besondere Bedeutung zukommen lassen möchte. Über eine auf drei massiven Pfeilern ruhende Holzbrücke mit vorgeschobenem Eis-wehr führt der Weg in die beschauliche Stadt. Unmittelbar nach der Brücke be-ginnt der Stadtkörper, der sich um eine Art Fachwerkkirche schart. Auf die drei einst vorhandenen Stadttore (Mühlen-, Stargarder und Greifenberger Tor) fehlt in der Kreidelithographie jeder Hinweis. Die flache Ausbuchtung des Flußbet-tes im Bildvordergrund diente der Bevölkerung vermutlich als Badestelle, Waschplatz, Pferdetränke. Bis auf die Holzbohlen unten rechts wirkt alles ge-ordnet, wohlproportioniert, friedlich. Die Szenerie wird weitgehend durch Frauen belebt. Deutlich abgehoben vom sonst geschlossen wirkenden Stadtkör-per, von dem Sanne nur einen begrenzten Teil der insgesamt 170 Häuser zeigt, ist eines der zwei Schlösser von Plathe auf einem hohen Burgwall am jenseiti-gen Regaufer abgebildet, das damals auch als Schule diente. Da Sanne vom Schloß und seiner Lage offensichtlich fasziniert war, widmet er „dem Schloss zu Plathe" nachfolgend allein eine Ansicht. Daß sich im Ostenschen Schloß bis Kriegsende die größte Privatbibliothek Pommerns mit unschätzbaren Samm-lungsbeständen an Hand- und Druckschriften zur Geschichte des Landes, unge-zählte Veduten, Landkarten, Münzen, Gemälde u.a.m. befand, sei nur am Rande vermerkt.

Regenwalde

Das kleine Landstädtchen Regenwalde, das wie auch Plathe von Lubinus nicht berücksichtigt wurde, liegt nur wenige Kilometer von der einstigen Grenze der Neumark entfernt, die damals in der Molstow verlief. Dem Umstand, daß früher

62

Treptow/Rega – Ansicht von Lubinus (1618)

28 Treptow a.d. Rega (Lubinus): In Anlehnung an frühe mittelalterliche Veduten hebt auch Lubinus in der ersten gedruckten Stadtansicht von Treptow die starken Befestigungswerke hervor, hinter denen der geschlossene Stadtkörper Schutz findet. Sowohl links als auch rechts der Rega werden vereinzelt Bauwerke aufgeführt, die für die Stadtgeschichte Bedeutung hatten. Auf die außerhalb der Altstadt liegenden Häuserreihen wird am rechten Bildrand hingewiesen

Treptow an der Rega.

29 Treptow a.d. Rega (Sanne): Völlig anders stellt Sanne die Stadt an der Rega vor. Die einst eindrucksvolle Stadtmauer hat an Bedeutung verloren. Die Stadt rückt näher an den Betrachter heran, der vom jenseitigen Flußufer auf die beschauliche Stadt blickt. Gedrungenheit wird von Weite abgelöst. Menschen finden erstmals Berücksichtigung

oft Bäuerinnen aus dem benachbarten Schivelbeiner Land zum Markt nach Regenwalde kamen, trägt Sanne insofern Rechnung, als er die Aufmerksamkeit des Betrachters auf drei Frauen lenkt, die auf dem Weg in die Kleinstadt sind und quasi in die Komposition hineinführen. Ihnen entgegen kommen zwei ältere Herren im Sonntagsstaat, deren Gesichter nur grob angedeutet bleiben. Von einem lauschigen, leicht erhöhten Standpunkt blickt man wie auf einer großen, weiten Bühne über Wiesen auf den Stadtkörper. Der Eindruck von Weiträumigkeit und naturräumlicher Erhabenheit wird durch den Größenvergleich zu den Menschen noch verstärkt. Von den starken Mauern und tiefen Gräben, die die adlige Mediatstadt einst umgaben, oder den zwei Stadttoren ist nichts mehr zu erkennen. Eingebettet in die leicht wellige Umgebung erstreckt sich der behaglich anmutende Ort fast in der Bildmitte über die gesamte Bildbreite. Von den 294 Häusern beschränkt sich Sanne lediglich auf 20 bis 30. Zwischen ihnen wirken Bäume, Sträucher wie Weichzeichner. Sie lassen durch samtene Abstufung der Farbtöne Übereinstimmung von Mensch und Natur erahnen. Überragt wird das idyllische bzw. behäbige Stadtbild durch einen viereckigen, betont hell gehaltenen Kirchturm, von dem sich der dunkle Turmhelm und das mächtige, ebenfalls dunkel abgestufte Kirchenschiff abheben. Die Kirchturmspitze ziert eine Wetterfahne. Vereinzelte Rauchfahnen erinnern daran, daß auch innerhalb der Idylle gelebt wird.

Treptow an der Rega

Folgt man der Rega, dem westlichsten der sechs größeren hinterpommerschen Ostseezuflüsse, gelangt man etwa eine Meile vor ihrer Mündung nach Treptow, das erstmals 1232 als Trebetowe Erwähnung findet. Das hinterpommersche Treptow, dessen eindrucksvolles Stadtbild von dem 90 m hohen Turm der Marienkirche überragt wird, der einst den Seefahrern als weithin sichtbarer Navigationspunkt diente, spielt in der pommerschen Geschichte eine besondere Rolle, weil in der unscheinbaren, schnell übersehenen kleinen Heilig-Geist Kapelle am linken Bildrand 1534/1535 unter Vorsitz der Herzöge Barnim IX. von Stettin und Philipp I. von Wolgast der Landtag tagte und auf Anraten Johann Bugenhagens, dessen Porträt Sanne in der „Pomerania" abbildet, beschloß, die Reformation in Pommern einzuführen. Sein Entstehen verdankt der Ort dem unweit von Treptow von Prämonstratensermönchen aus Lund gegründeten Kloster Belbuck. 1277 erhielt er lübisches Stadtrecht und entwickelte sich durch regen Seehandel zu einer aufblühenden Hansestadt.

Ähnlich wie in der ersten gedruckten Stadtansicht von Treptow bei Lubinus 1618 präsentiert auch Sanne die Stadt als schmucke Panoramaansicht. Damals zählte die Stadt nach Sanne 5288 Einwohner und 679 Häuser. Daß Lubinus schon wegen der begrenzten Plattengröße weitaus weniger Details als Sanne zei-

Bahn. Ansicht auf der Großen Lubinschen Karte (1618).

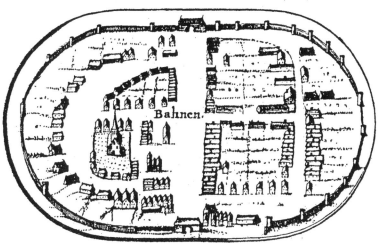

30 Bahn (Lubinus): Der grobe Grundrißplan, den Lubinus möglicherweise anläßlich seiner Rundreise durch den südwestlichen Teil Hinterpommerns 1612 zeichnete, verschafft uns Nachgeborenen einen guten Eindruck von der Häuserzahl sowie ihrer Anordnung im Stadtbild. Auffällig ist auch, daß sich bei vielen Häusern innerhalb der Stadtbefestigung Acker- oder Gartenflächen zur Eigenversorgung der Ackerbürger befanden

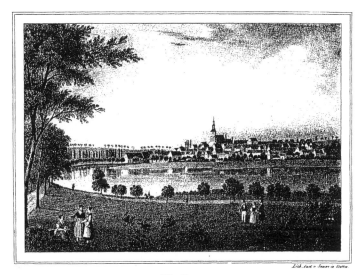

Bahn.

31 Bahn (Sanne): Eingebettet in eine sanft gewellte Landschaft zeichnet Sanne das Bild einer beschaulichen Kleinstadt im Aufriß, von der nur wenige wissen, daß es sich um die älteste Stadt Hinterpommerns handelt, die schon 1234 durch Herzog Barnim I. Stadt- und Marktrecht erhielt

gen konnte, ihm weitaus weniger Vorlagen zur Verfügung standen, schmälert keineswegs die Leistung des ersten „pommerschen" Kartographen. Beide Veduten zeigen einen geschlossenen Stadtkörper, aus dem zwei Kirchen und ein herrschaftlicher Steinbau herausragen. Während Lubinus in den Bildvordergrund vor die Stadtmauer von links nach rechts ein Krankenhaus, einen Einzelhof und eine vorgezogene Torbastion zeigt, blickt der Betrachter mit Sanne über die Rega auf weitläufige Wiesenflächen. Ein vollbeladener, vierspänniger Heuwagen verweist auf die Jahreszeit, zu der die Ansicht entstanden ist, aber auch auf die üblichen Erwerbszweige der Bevölkerung aus Landwirtschaft und Fischerei. Hinsichtlich der Komposition zeigen die Sanne-Blätter mannigfache Übereinstimmung. Daß die Stadt von einer Mauer mit vier Toren (Greifenberger, Kolberger, Küter-, Badstüber-Tor) umgeben war, wird in beiden Veduten unterschiedlich stark herausgearbeitet. Nahezu unauffällig paßt Sanne die etwa 5-6 m hohe Stadtmauer in die naturräumliche Landschaft ein und verleiht ihr damit stille Größe. Die üppige Vegetation innerhalb und unmittelbar vor der Stadtmauer diente keineswegs nur der städtebaulichen Auflockerung, sondern erinnert an die wechselseitigen Beziehungen zwischen Mensch und unverbrauchter Natur. Auch wenn die von Kennern gelobte geschlossene mittelalterliche Marktanlage und die einstigen drei Hospitäler (St. Georgen, Heilig-Geist, St. Gertrud) aus den Bildbeispielen nicht sichtbar werden, erfreut die vermutlich ad vivum erstellte Komposition durch Klarheit und Wärme das Auge.

Bahn

Während Lubinus 1618 das klar strukturierte Ortsbild der Kleinstadt als Draufsicht von einem unbestimmten Vogelschaupunkt zeigt, stellt Sanne 226 Jahre später Bahn im Aufriß dar. Von einem leicht erhöhten Standpunkt blickt der Betrachter über den Langen See auf einen geschlossenen Siedlungskörper. Eingebettet in die umgebende Landschaft bilden Stadt und Land eine beschauliche Symbiose im Mittelgrund. Auch die beiden im Vordergrund plazierten Menschengruppen im Sonntagsstaat strahlen Beschaulichkeit aus. Saubere Baumalleen laufen auf die Stadt zu und unterstreichen ihre Rolle als Verkehrsknotenpunkt. Überragt werden die geduckt um die Stadtkirche gruppierten, überwiegend einstöckigen Häuser von einer mächtigen Stadtkirche, die einen Bautypus ausweist, wie wir ihn häufiger im Märkischen finden.

Das meist unbeachtet gebliebene Bahn gilt als älteste Stadt im damaligen Pommern. Schon in der Stadtgründungsurkunde von 1234 des Camminer Bischofs Hermann wird von einer „civitas Banen" gesprochen, die für die umliegenden Dörfer eine Marktfunktion zugesprochen bekam. Die Gründe für die erste pommersche Stadtgründung ausgerechnet im unteren Oderraum sind im komplizierten pommersch-brandenburgischen Verhältnis zu sehen, oder wie Sanne schreibt, "um als Vormauer gegen die Mark zu dienen."[12] Seit altersher

verlief über Bahn eine alte Heerstraße, die bei Zehden unweit der Oder begann und über Wildenbruch, Bahn nach Pyritz bzw. Stargard führte. Von der einstigen Stadtmauer, deren Verlauf noch heute auf den Stadtplänen zu erkennen ist, und den zwei Stadttoren, dem Königsberger oder Untertor und dem Pyritzer oder Obertor sowie von dem jenseits der Seesenke liegenden Hospital St. Jürgen, dessen Kapelle bis zur Vertreibung der Deutschen noch vorhanden war, ist auf der Lithographie nichts eindeutig zu erkennen. Da Kriege und mehrere Feuersbrünste immer wieder zu einem Neubeginn zwangen, sind Veränderungen des Stadtbildes im Verlauf der Jahrhunderte zwangsläufig. Die 207 Häuser, von denen Sanne bei 2140 Einwohnern spricht, sind aus der Vedute nicht zu erschließen. Man könnte es als Ironie des Schicksals sehen, daß Bahn bei Kriegsende nicht nur wie 1478 stark zerstört wurde und seine über die Jahrhunderte deutschen Einwohner verlor, sondern darüber hinaus auch den Verlust seiner Stadtrechte erlebte.

Daß historische Stadtansichten nicht nur für die Kunst- und Baugeschichte eine wichtige Quelle darstellen, sondern darüber hinaus Forschungsansätze für weitere wissenschaftliche Fachdisziplinen bieten, zeigen F. D. Jacob u.a. in ihren grundlegenden quellenkundlichen Betrachtungen historischer Stadtansichten auf.[13,14,15] So innovativ diese auch für die Erforschung städtischer Topographie sind, primär sind Stadtdarstellungen künstlerische Schöpfungen, die den sich wandelnden Seh- und Gestaltungsweisen unterworfen sind. Auch wenn Sanne der Forderung Georg Brauns in der Vorrede zum dritten Band der deutschen Ausgabe des „Civitates Orbis Terrarum," nicht gerecht wird, die Städte so abzubilden, „daß der Leser in alle Gassen und Strassen sehen auch alle gebaw und ledige platzen anschawen kan", folgt er strengen perspektivischen Regeln, die sich von dem selbstgewählten Standpunkt ohne Überschneidungen auf die Stadt ergeben. Sein ästhetischer Spürsinn beim Auffinden wirkungsvoller Plätze, die den Blick auf die Stadt freigeben, verrät besonderes Talent. Der gebaute Organismus wird auf wesentliche architektonische Merkmale verkürzt. Subjektive, d. h. visuelle Eindrücke des Künstlers, die auf die Bildrealität Einfluß nehmen, sind nicht völlig auszuschließen. Die bei Lubinus anzutreffende annähernde Ähnlichkeit bei manchen Stadtansichten ist auf Sannes Arbeiten nicht zu übertragen. Bei ihm verkörpert jede Stadtansicht unverwechselbare Individualität. Trotz Individualisierung der Stadtbilder erfolgt bei vielen Veduten eine feste Hierarchie der Bauwerke, an deren Spitze der Sakralbau steht, eine Wertung, die sich auch in den Proportionen ausdrückt. Der Mensch dient mehr als Staffage bzw. zur Auflockerung der Komposition. Der Eindruck von weiträumiger Idylle und freiem Weitblick, der durch den Größenvergleich zu den im Bildvordergrund stehenden Menschen noch verstärkt wird, verleiht den stimmungsvollen Sanne-Blättern durch abgestufte Grauwirkung den Reiz kühler Strenge.

Selbst wenn vor dem Hintergrund des künstlerischen Vergleichs spezielle Fragestellungen nach Kunstverständnis, Bildabhängigkeit, Bildaufbau, Künstler

etc. im Rahmen dieser Arbeit nur angerissen werden können, ist die Leistung Sannes als bedeutender Ikonograph Pommerns hoch einzuschätzen. Sein üppiges topographisches Bildwerk wartet weiter als vergleichende Quelle für die Entwicklung, das Aussehen, die Baugeschichte vieler pommerschen Städte auf eine umfassende Entschlüsselung.

Anmerkungen

1 Gottfried Loeck, Ein Hauch von großer, weiter Welt oder Bildergalerie des kleinen Mannes. In: Baltische Studien, NF Band 88 (2002), S.

2 Angelika Marsch, Meyer's Universum - Ein Beitrag zur Geschichte des Stahlstichs und des Verlagswesens im 19. Jahrhundert, Lüneburg 1972.

3 Helmut Hannes, Historische Ansichten von Swinemünde und dem Golm, Schwerin 2001, S.48f.

4 Andreas Blühm und Eckhard Jäger, Stettin- Ansichten aus fünf Jahrhunderten, (Ausstellungskatalog) Nordostdeutsches Kulturwerk, Lüneburg 1971, S.170.

5 Gottfried Loeck, Die Innenraumvedute in Bildwerken des 19. Jahrhunderts am Beispiel der Bildserien von E. Sanne und R. Geißler, In: Stettiner Bürgerbrief Nr. 28 (2002), S. 2f.

6 Manfred Vollack, Einführung in die große Lubinsche Karte von Pommern aus dem Jahre 1618, Nordostdeutsches Kulturwerk Lüneburg 1980.

7 Herbert Ewe, Stralsunder Bilderhandschrift- Historische Ansichten vorpommerscher Städte, Hinstorff Verlag, Rostock 1979.

8 Martin Wehrmann, Geschichte der Stadt Stettin, Stettin 1911, nach S. 434 oder Ausstellungskatalog Plany i widoki Szczecina na przestrzem wieków / Pläne und Stadtansichten von Stettin um die Jahrhundertwende, Szczecin / Stettin 2001, S.50/51.

9 Wilhelm Riegger, Die Technik der graphischen Künste, Anton Konrad Verlag, Weißenborn 1979.

10 Alfred Haas, Die Große Lubinsche Karte von Pommern, H. Moenck Verlag, Stettin 1927, S.17.

11 E. Sanne, Pomerania, hier: 6. Buch, Stettin 1846, S. 316.

12 E. Sanne (wie Anm.10), S. 321.

13 Frank-Dietrich Jacob, Prolegomena zu einer quellenkundlichen Betrachtung historischer Stadtansichten, In: Jahrbuch für Regionalgeschichte 6, 1978, S.129 - 166.

14 Ewa Gwiazdowska, Widoki Szczecina, Zrodla ikonograficzne do dziejow miasta od XVI w. do 1945 r. / Ansichten von Stettin. Ikonographische Quellen zur Stadtgeschichte vom 16. Jh. bis zum Jahre 1945. Hrsg.: Muzeum Naradowe w Szczecinie, Szczecin 2001.

15 Adolf von Menzel, Reiseskizzen aus Preußen, Deutsche Bibliothek des Ostens, bei Langen Müller, in der F. A. Herbig Verlagsbuchhandlung GmbH, München, 1997.

Bildnachweis

Abb. 26-31: Reproduktionen Gottfried Loeck

Peter Jancke

Von der preußischen Festung zum Ostseebad - zur städtebaulichen Entwicklung von Kolberg/Kolobrzeg im 19. Jahrhundert

Das auf grüner Wiese im 13. Jahrhundert nahe der Mündung der Persante in die Ostsee von deutschen Siedlern gegründete Kolberg wurde am 23. Mai 1255 vom Bischof von Cammin Hermann von Gleichen und dem pommerschen Herzog Wratislaw mit dem Lübecker Stadtrecht bewidmet. Die Lage des Ortes war mit Bedacht gewählt, boten doch die dort befindlichen Solequellen Aussicht, auch einem größeren Ort als wirtschaftliche Basis dienen zu können, was eine hoffnungsvolle Zukunft verhieß. Zum weiteren bot die Stadt, halben Weges zwischen Cammin und Danzig an der nach Nordosten ansteigenden für die Segelschiffahrt gefährlichen hinterpommerschen Küste gelegen, den sie gründenden hanseatischen Kaufleuten nun einen sicheren Stützpunkt auf ihren Reisen von Hamburg, Lübeck oder Wismar nach Danzig, Riga oder weiter hinauf zu den anderen baltischen Häfen und nach Nowgorod. So nahm die Stadt einen schnellen Aufschwung und überflügelte in kurzer Zeit die 3 km weiter flußaufwärts gelegene alte slawische Siedlung namens Kolobrzeg, die zu einem unbedeutenden Flecken herabsank.

Wie zu damaliger Zeit üblich, wurde der Ort zum Schutz vor plündernden Seeräubern und räuberischen Nachbarn mit einer Mauer umgeben. Diese Mauer umfaßte ein Areal von 13,5 ha, was etwa einem Oval von 400 m Länge und 330 m Breite entspricht. Noch bis zum Untergang der Stadt 1945 ist dieser kleine Kern erkennbar gewesen. Auch heute noch ist die alte Straßenführung weitgehend erhalten, denn beim Neuaufbau der Stadt nach der totalen Zerstörung 1945 orientierte man sich an den vorhandenen Leitungsnetzen, die unter den Straßen verliefen. Im heutigen Kolobrzeg untersteht das Straßensystem der Altstadt sogar dem Denkmalschutz.

Die starke Zunahme der Bevölkerung, besonders durch Einwanderung aus Westfalen, aus Niedersachsen, Lübeck und Mecklenburg, machte schon im ersten Viertel des 14. Jahrhunderts eine Erweiterung des Weichbildes erforderlich. Der Mauerring zur Flußseite hin fällt, die Stadt rückt unmittelbar bis an das Ufer der Persante vor, erweitert sich so um 4,3 ha.

Der Gedanke liegt nahe, Kolbergs Städteplanung mit Greifswald und Stralsund in Verbindung zu bringen. Die rundliche Form der Umwehrung ähnelt aber auch dem Schema der Deutschordensstädte. Statt der dort üblichen zwei- oder mehrfach ausgeschwungenen Hauptdurchgangsstraßen bedingt die Lage am Meer, also ohne nördliches Hinterland, aber eine Ausrichtung der Hauptstraßen in Richtung auf den Fluß, an dem auch die salzhaltigen Quellen liegen, die über

Jahrhunderte die Basis für Kolbergs Wohlstand bildeten. Die quer zu den vier Hauptachsen verlaufenden Straßen sind deutlich schmaler. Der Plan aus der Beschreibung der Stadt durch Stadtbaurat Dr. Göbel 1928 läßt diese Gliederung erkennen. Das Stadtgebiet innerhalb der Mauern ist in Rechtecke und Quadrate geteilt. Eine besondere Eigenheit der Bebauung des Zentrums von Kolberg ist das Herausziehen der Eckgrundstücke in eine oder auch beide Häuserfluchten. Typische Beispiele dafür sind die Ecke Domstraße/Münderstraße, das spätere Gneisenauhaus, und das Hackbarthsche Speicher- und Kontorhaus am Markt. Entstanden ist diese besondere Form durch das Fehlen des Hofraums bei den Eckgrundstücken, denn diese wurden oft von den hakenförmigen Parzellen der Nachbarn umstülpt. Wie im Mittelalter üblich, waren damals die Häuserfronten sehr schmal und für Handwerker und Handeltreibende war eine Ausdehnung ihres Areals nach hinten für Ställe, Schuppen und Gärten unabdingbar, was an den Ecken oft zu L-förmigen Lösungen führte.

Dieses Bild des Stadtzentrums war auch im 19. Jahrhundert nahezu unverändert. Mehr oder weniger entwickelt waren die Vorstädte. Nach Nordwesten in etwa 500 m Abstand zur Stadtmauer befanden sich der Zillenberg und die Salzberginsel, die Zentren der Salzgewinnung. Am Ausfluß der Persante lag Kolbergermünde, die Siedlung der Fischer und Schiffer. Das Hafengebiet erfreute sich von Anfang an der besonderen Aufmerksamkeit des Rates der Stadt. Festgelegte Legate, Testamente, Zoll- und Pfahlgeld sicherten mehr oder weniger wirksam seine Instandhaltung. Nach Osten war der Georgen- oder später auch Lauenburger Vorstadt genannte Bezirk vorgelagert. Nach Süden lag der Mühlenbezirk vor den Mauern, später als Gelder Vorstadt bezeichnet. Alle diese Stadtteile hatten ihre eigenen Kirchen und Friedhöfe. Außerhalb der Stadtmauern lagen selbstverständlich auch das Siechen- und das Pesthaus. Die Einwohnerzahl Kolbergs belief sich im Mittelalter innerhalb der Mauern auf etwa 4000 Einwohner, die in ca. 800 Häusern lebten.

Einen großen Einschnitt für die Entwicklung des Stadtgebietes bedeuten im 17. Jahrhundert die Veränderungen, die sich aus neu auftretenden militärischen Notwendigkeiten ergeben. Die Stadtmauern allein reichen zur Verteidigung nicht mehr aus. Schon zu Beginn des 30-jährigen Krieges wird die Stadt nach den neueren Erkenntnissen der Festungstechnik zusätzlich durch Erdschanzen gegen die in den norddeutschen Raum einfallenden Schweden gedeckt. Rücksichtslos werden alle störenden Gebäude, die Kirchenbauten und Siechenhäuser und die leichte Bebauung der Vorstädte diesen Maßnahmen zum Opfer gebracht. Die mittelalterliche Stadtmauer bleibt zunächst unversehrt an der alten Stelle; der Rat der Stadt kümmert sich aber nicht mehr um deren kostspielige Unterhaltung, so verwerten die Bürger das Material nach Belieben zum Hausbau oder sonstigen Zwecken. Die Tore werden abgerissen, lediglich der Luntenturm in der Proviantstraße übersteht die kommenden drei Jahrhunderte und fügt sich heute als Relikt einer vergangenen Zeit in das neue Stadtbild ein.

Trotz der neuen Befestigungsmaßnahmen muß am 26. Februar 1631 die weitgehend zerstörte Stadt den einrückenden Schweden übergeben werden. Die Schweden bauen die Befestigungsanlagen weiter aus. Im Zentrum der Stadt wütet während dieser zwanzigjährigen "Schwedenzeit" zusätzlich ein großer Brand, dem viele mittelalterliche Häuser zum Opfer fallen.

Als 1652 auf Grund des Friedensvertrages von 1648 die preußischen Truppen in die Stadt einrücken, werden die vorgefundenen Anlagen durch neue Befestigungsbauten im Sinne Vaubans ergänzt. Es beginnt Kolbergs Zeit als preußische Festung. Die Einwohnerzahl, die sich im ummauerten Stadtkern über die Jahrhunderte kaum verändert hatte, wächst innerhalb eines Jahrhunderts um 1000 auf ca. 5000 Seelen. Die russischen Belagerungen im siebenjährigen Krieg 1758, 1760 und 1761, von denen die letzte zur Übergabe der Stadt führte, dezimieren die Einwohnerzahl beträchtlich, sie sinkt unter 4000, erst 1806 wird der alte Stand wieder erreicht. Die, wenn auch ruhmreiche, so doch die Stadt erheblich verheerende Belagerung durch die napoleonischen Truppen 1807, die vor allem auch Handel und Gewerbe ruinierte, drückt die Einwohnerzahl wieder auf ca. 4000. Erst 1808 werden die 5000 wieder überschritten. Die kriegerischen Ereignisse der vergangenen Jahrhunderte hatten in Kolberg schon vor dem letzten "totalen" Kriege nur ganz wenige mittelalterliche Giebelhäuser überleben lassen.

Mit dem Beginn des 19. Jahrhunderts deutet sich aber schon eine Wende der Entwicklung Kolbergs zur Badestadt an.[1] Die Untersuchungen des sparsamen pommerschen Kammerpräsidenten v. Ingersleben an der preußischen Ostseeküste um 1800 hatten ergeben, daß es nicht unvorteilhaft sei, wenn bei der Begründung eines Bades in der Nähe des Strandes und der Badeanlagen sich eine Stadt befände, da dann keine Aufwendungen für Unterkünfte der Gäste des Bades entstünden. In geringem Maße war solche Unterkunftsmöglichkeit in Kolberg auch außerhalb der Festung auf der Münde gegeben. Badegäste, die wegen der besseren gastronomischen Versorgung lieber in der Stadt wohnen wollten, hatten dann allerdings den etwa halbstündigen Weg durch das Vorfeld der Wälle und über sandige Dünen zum Strand zurückzulegen. Der nach Erholung von den Folgen der Belagerung durch die Franzosen 1808 verstärkt einsetzende Badebetrieb führte in der Folge dazu, daß der Stadtteil "Münde" sich in Richtung Osten immer mehr ausdehnte. Dort lag das Münder Feld, das bis dahin als Exerziergelände vom Militär genutzt, immer mehr der Ausweitung des Badebetriebs weichen mußte.[2]

Vorteilhaft für die städtischen Behörden war, daß das "Recht des freien Strandes" noch aus den Zeiten von Bischof Benedikt (1488) der Stadt zustand. Das noch wichtigere Nutzungsrecht lag aber bis 1853 in den Händen der Militärbehörden und unterlag auch noch danach den strengen Bestimmungen der "Rayongesetze", die zahlreiche Auflagen für die Nutzung des Vorfeldes von Be-

festigungen vorsahen. Darauf ist z. B. zurückzuführen, daß bei Entstehung der Bade- und Wohnbauten auf der Münde nur Holz- und Fachwerkbauten entstanden, da diese Häuser im Verteidigungsfall schnell niederzulegen sein mußten. Typisch für solche Bauten sind neben den Wohnhäusern und Pensionen auf der Münde auch das "Strandschlößchen" und das "Behrendsche Solbad" in der II. Pfannschmieden. Der Plan von 1868 zeigt die Ausdehnung des Strandbezirks, der damals noch total getrennt von der durch die Befestigungsanlagen umgebenen Stadt war.

Eine künstliche, in mancher Hinsicht störende Grenze zwischen der Stadt und dem Badebezirk bildeten die Gleisanlagen der 1859 eröffneten Eisenbahnstrecke von Belgard nach Kolberg, die den Anschluß nach Stettin und Berlin brachte. Von Osten kommend verliefen die Gleise über den Bahnhof hinaus bis zum Hafen und störten den Badebetrieb empfindlich. Die zentrale Lage des Bahnhofs zwischen dem Zentrum der Stadt und der Münde war andererseits für die ankommenden Badegäste angenehm und die Einrichtung dieser Bahnstrecke im Ganzen gesehen für die Entwicklung des Bades von äußerst positiver Bedeutung. Die Besucherzahlen schnellten empor. Waren es seit dem Beginn des Jahrhunderts bis dahin nur immer einige Hundert Badegäste, so wird 1859 erstmals die 1.000er-Grenze überschritten und die Zahlen steigen bis 1900, mit Ausnahme der Kriegsjahre 1866 und 1870, kontinuierlich auf über 20.000 an.

Die Aufgabe der wirtschaftlichen Nutzung der Saline durch den Staat 1860 tat ein übriges. Sie ermöglichte nun die Ausweitung der schon seit 1827 in geringerem Maße betriebenen Nutzung der Sole für Heilzwecke. Noch entscheidender für die gedeihliche Entwicklung eines regen Badebetriebs war aber die Aufgabe von Kolbergs Charakter als Festung im Jahre 1873. Die Stadt konnte sich nun ausdehnen. Das gesamte Gelände nördlich der Bahnlinie in mehr als 2 km Breite wird in die Bauplanung zur Ausweitung des Bades aufgenommen.[3]

Klugerweise hatte die Stadtverwaltung selbst das gesamte ehemalige Festungsgelände 1877 vom Militärfiskus käuflich erworben. Es bildet sich nun aber nicht ein um den alten Stadtkern herum verlaufender durchgehender Grüngürtel, wie es in vielen ehemals ummauerten Zentren geschah, sondern nach und nach werden die alten Gräben und Wälle eingeebnet und die Parzellen nach einem aufgestellten Plan in Fortführung der alten Straßen über den Kern hinaus erschlossen und an Bauwillige verkauft. Dieser Vorgang zieht sich bis ins 20. Jahrhundert hin und gibt der Stadt zusammen mit der Erhebung einer von ihr schon 1863 eingeführten Kurtaxe finanzielle Beweglichkeit und die Möglichkeit, die Infrastruktur laufend den steigenden Bedürfnissen des Bades anzupassen.

Auf der Münde entstehen zahlreiche Privathäuser und Pensionen, nicht aber direkt am Strande, wie z. B. in Swinemünde und auf Usedom, sondern südlich eines gegen die Seewinde schützenden etwa 300 m breiten Strandparks.

32 Der Luntenturm - letzter Zeuge der mittelalterlichen Ummauerung der Stadt
(ul. Stanislawa Dubois)

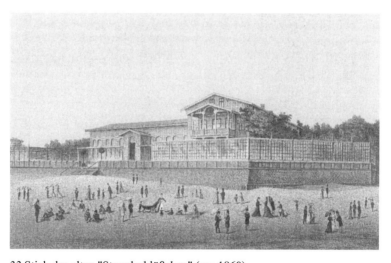

33 Stich des alten "Strandschlößchen" (um 1860)

Zwischen Park und Eisenbahnlinie entstehen Jahr um Jahr neue Villen im Stil der Zeit. Sie werden im Sommer intensiv zur privaten Vermietung genutzt.

Vom Stadtzentrum her schiebt sich zusätzlich moderne städtische Bebauung allmählich nach Norden und Osten und über die Persante hinweg nach Westen vor. Der Weg nach Süden bleibt durch das neben dem Luntenturm letzte Relikt der Befestigungen, den alten Wallgraben, versperrt. Letzterer wird zu einer Parkanlage, dem späteren "Nettelbeckpark" ausgebaut. Weitere Grünanlagen und Schmuckplätze entstehen und bieten den Kurgästen auch im Stadtgebiet eine angenehme Umgebung zu Ruhe und Erholung. Die neu entstehenden modernen Hotels und Kurhäuser schaffen die Grundlage für die Unterbringung der zunehmenden Stromes von Badegästen in den Sommermonaten.

In der 2. Hälfte des 19. Jahrhunderts wachsen die Vorstädte Kolbergermünde und Stubbenhagen mit dem alten Kern der Stadt zusammen. Es entstehen im Zentrum und in den verbindenden Stadtteilen viele stattliche drei- und viergeschossige Wohnhäuser. Der Wohlstand der Bevölkerung wächst und findet gelegentlich auch seinen Ausdruck in schmuckvoller Gestaltung des Äußeren der in dieser Zeit errichteten Häuser.

Ende des Jahrhunderts, mit besonderem Schub nach 1871, entstehen zahlreiche Kinder- und Erholungsheime. Genannt seien hier nur die Brandenburgische Kinderheilstätte, das jüdische Kurhospital, das Martinsbad, die Kinderheilstätte Siloah und das Kaiser und Kaiserin Friedrich Berliner Sommerheim, das im englischen Cottage-Stil in der Simonstraße entsteht. Zum Zentrum des Badebetriebs wird das 1899 an der Stelle zweier kleinerer Vorgängerbauten errichtete "Strandschloß". Mit den größten Versammlungsräumen in Pommern zwischen Stettin und Lauenburg und über 100 Zimmern, oft mit Seeblick, erfreut sich dieses Haus großer Beliebtheit und gibt der Kurverwaltung, die seit 1875 unter Regie der Stadt steht, die Möglichkeit, Kongresse und "Events" - würde man heute wohl sagen - in die Stadt zu ziehen und die Saison so zu verlängern. Dieses stattliche Haus wird zusammen mit dem davor liegenden Seesteg, der Strandschloßplatte mit ihren Kur- und Unterhaltungsmöglichkeiten und dem Rosengarten zum Mittelpunkt des Bades.[4]

Die direkte Umsetzung im Sinne des Themas dieses Aufsatzes erfuhren zwei außerhalb der eigentlichen Festung gelegene Bastionen: Auf dem Gelände der Wolfsbergschanze wurde ein Freilichttheater für 3.000 Zuschauer eingerichtet; hier fanden während der Saison Schauspiel, Oper und Operette eine naturnahe Bühne. Noch heute wird das Gelände im Wolfsbergpark in ähnlicher Weise genutzt. Auf den Wällen der ebenfalls östlich der Stadt liegenden Waldenfelsschanze entstand schon 1885 ein beliebter Ausflugs- und Restaurantbetrieb mit herrlicher Aussicht von einem dazu gehörigen Glaspavillon, der auf dem äußeren, der See zugewandten Wall errichtet worden war.

Theater (seit 1868)[5], Tennisplätze (seit 1903), ein Tattersall (1912) und eine Pferderennbahn, die einmal jährlich auch für ein international besetztes

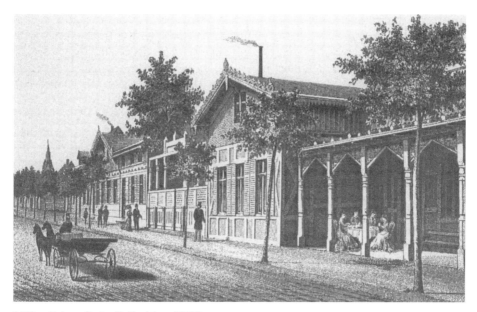

34 Das Behrend'sche Solbad (um 1860)

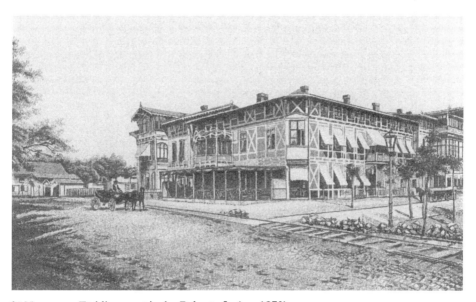

35 Neumanns Etablissement in der Bahnstraße (um 1870)

"Grasbahnrennen" von Motorrädern genutzt wird, runden das Bild ab und machen Kolberg zu einem Bad ersten Ranges, das 1938 von allen deutschen Bädern nach Berchtesgaden und Garmisch-Partenkirchen, noch vor Norderney, die größte Zahl von Übernachtungen aufweisen kann. Die Anwesenheit zahlreicher Ausländer, bis 1918 auch viele Besucher aus Rußland und Polen, und eine seit 1886 bestehende Schiffsverbindung nach Rönne auf Bornholm geben der Stadt internationales Flair. Einen Hauch von großstädtischer Eleganz vermittelt das Berliner Publikum. Die Stadt Kolberg war ein Schmuckstück an Hinterpommerns Küste und ein wichtiger Kurort der preußischen Provinz Pommern, die 1939 mit 8.022.067 Fremdenübernachtungsziffern erstmals das traditionell führende Bayern übertreffen konnte.

Im Feuersturm der vierzehntägigen Verteidigung der Stadt im März 1945, die in der Rettung von ca. 70.000 deutschen Menschen ihre Rechtfertigung findet, ist das alte Kolberg untergegangen. Die in fast 150 Jahren gewachsene Atmosphäre dieses See-, Sole- und Moorbades an der hinterpommerschen Küste wird bei allen Bemühungen der heutigen Bewohner wohl schwerlich wieder zu erlangen sein.

Anmerkungen

1 GstA Pk II. HA Generaldirektorium, Abb. 12 Pommern, Materien, Medizinalia, Nr. 14, Anlegung eines Seebades in Pommern.
2 Hans Heinrich Ludw. von Held: Über das Meerbad bei Colberg, vgl.: Johann Wilhelm Schmidt, Berlin 1904.
3 Zum Leben des Kommandanten August Ludwig von Lebedur, s. a. Stoewer, Geschichte der Stadt Kolberg, Kolberg 1897 u. Paul Neumann in: Monatsblätter d. Ges. f. Pomm. Geschichte 4/1938, S. 24 ff.
4 Führer durch das See- und Sol- und Moorbad Kolberg, C. F. Post'sche Buchdruckerei, Kolberg 1922.
5 Max Christiani: "Zur Geschichte des Kolberger Theaters" u. Wilhelm Dallmann: "Fünfzig Jahre Stadttheater", beide Schriften im Verlag der C. F. Post'schen Buchdruckerei, Kolberg, 1893 und 1918.

Bildnachweis

Abb. 32-38: Reproduktionen aus: Ostseebad Kolberg. Rückschau auf eineinhalb Jahrhunderte Badgeschichte. Hrsg. Dr. Ulrich Gehrke, Peter Jancke, Hamburg 2002.

36 Jugendstilschmuck an einem Bürgerhaus von 1900 (in der heutigen ul. Graniczna)

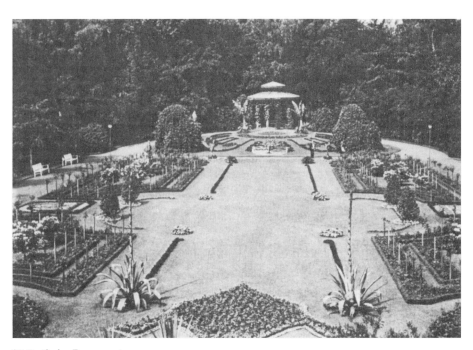

37 Partie im Rosengarten

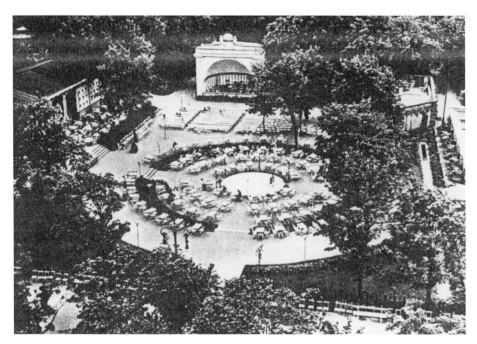

38 Die Strandschloßplatte mit Trinkkurhalle und Musikmuschel

Rita Scheller

Backsteinbauten in Hinterpommern - eine Dokumentation

Angeregt wurde dieser Bericht durch einen Aufsatz, der in der Zeitschrift Pommern (1998, Heft 4) über *"Historistische Backsteinbauten in Vorpommern"* erschienen war. Der Autor *Klaus Haese* hatte sich bewußt auf Vorpommern beschränkt. Dies soll nun die hinterpommersche Ergänzung sein. Zur besseren Vergleichbarkeit beider Landesteile werde ich mich nach Möglichkeit an die Gliederung von Klaus Haese halten, der folgende Zwischenüberschriften wählte: *Türme - Kirchen - Schulen - Postgebäude - Krankenhäuser - Sozialbauten.* Für alle diese Aspekte finden wir zahlreiche Beispiele in Hinterpommern. Aus der Gliederung geht ferner hervor, daß Haese sich nicht mit mittelalterlichen Bauten, sondern allein mit denen des 19. Jahrhunderts beschäftigte. Diesem Zeitabschnitt werde ich mich in diesem Aufsatz anschließen. In der frühen Neuzeit bis zu Beginn des industriellen Zeitalter bevorzugte man - wenn die Mittel dazu ausreichten - verputzte Gebäude, auf dem Lande vielfach Fachwerkgebäude, auch für Kirchen.[1]

Noch viel mehr als in Vorpommern ist dies oft eine Dokumentation in letzter Minute: Bei Kriegsende wurden zahlreiche Gebäude in Hinterpommern zerstört, in den Jahrzehnten danach verfielen viele Gebäude, die pflegeaufwendig waren wie strohgedeckte Fachwerkhäuser, doch die Backsteinbauten überdauerten die Zeit und wurden auch weitergehend wie vor 1945 genutzt. Durch die Wende Ende der achtziger Jahre wurde die Wirtschaft in Polen verändert und dadurch wurde die Mehrzahl der einst mittelständischen Wirtschaftsgebäude nicht mehr benötigt, ungenutzt verfallen sie nun endgültig und es wird sie in dem Bilde Hinterpommerns bald nicht mehr geben. Ich hätte Beispiele aus ganz Hinterpommern wählen können, beschränke mich aber weitgehend auf prägnante Beispiele aus der Gegend zwischen Köslin und Stolp. Es wäre dringend erforderlich, eine Bestandsaufnahme und kunsthistorische Auswertung des architektonischen Erbes in Hinterpommern sachkundig vorzunehmen und sie der Öffentlichkeit zur Kenntnis zu geben.

Kirchen, Türme und Tore

Auch in Pommern gehörten die Kirchtürme zu den Tagzeichen der Schiffahrt. Bei jeder Stadtgründung wurde eine Kirche miterbaut, in einigen Städten wie Stargard waren es mehrere Kirchen. Meistens haben diese Türme alle Zeiten überdauert, nach den großen Bränden im Frühjahr 1945 wurden einige Türme wie in Stolp, Schlawe, Schivelbein nicht mehr in alter Höhe wiederaufgebaut. Prägend für das hinterpommersche Stadtbild sind ebenso die Stadttore.

Die Norddeutschen entwickelten zu den Backsteinen einen besondere Liebe. Darüber schrieb Pastor Marzahn (+ 1988) in einem nachgelassenen Aufsatz, aus dem einige besonders treffende Passagen zitiert werden sollen: *Backsteine wäre so ein Thema - ähnlich wie "Gold" - bei der der Phantasie keine Grenzen gesetzt sind. In Norddeutschland wurden sie nicht nur für profane Zweckbauten genutzt, sondern auch für solche sakraler Art, so daß man besser sagt: Sie sind einem Ziel, einem Gestaltungswillen dienstbar gemacht, dem Kirchbau. Entlang der ganzen Küste, bis weit hinein ins Land ragten seit dem Mittelalter Backsteinkirchen auf. Von Königsberg und Danzig über Kolberg und Stargard bis nach Lübeck. Daneben die zahlreichen kleineren Kirchen, die man gar nicht alle nennen könnte. So verschieden sie auch gestaltet sein mögen, ein Geist spricht aus ihnen: als hätte es zwischen ihren Erbauern eine verborgene innere Verbindung gegeben. Sie sind ja auch alle in etwa dem gleichen Zeitraum entstanden und tragen die stets wiederkehrenden Namen: St. Marien, St. Nikolai, St. Jakobi und St. Georg ...*

Eigenwillige, absonderliche Gestaltungen läßt der rote Backstein nicht zu. Man kann nur einen auf den anderen setzen, man kann ihn zurück- und wieder hervortreten lassen, um Absätze zu markieren. Man kann ihn zu Bögen verbinden. Man kann ihn schließlich in einer dunklen Farbe brennen, sein Rot und die hellen Fugen mit glasierten Steinen abwechseln lassen. Mehr gibt er nicht her. Wer aber, an die verfeinerten gotischen Dome des Westens und Südens erinnernd, die pommerschen Backsteinbauten als grob und ungestalt bezeichnen wollte, wäre ihnen nicht gerecht geworden. Sie sind nicht nur in ihren Maßen großartig, sondern auch schön, weil sie in ihre Umgebung passen und allein den roten Stein, frei von fremdem Beiwerk, wirken lassen. Das bedeutet nicht, daß sie ohne Schmuck wären. Einige von ihnen tragen sogar Ornamentik, die nicht nur den Wert und die Würde des Bauwerkes hebt, sondern sich mit ihm wie zu einer höheren Einheit verbindet.[2-5]

Aus der Ferne wirken die mittelalterlichen und die neugotischen Kirchen aus dem 19. Jahrhundert recht ähnlich. Falls ich auch beim näheren Hinsehen im Zweifel war, betrachtete ich die Ziegelsteine genauer: Das mittelalterliche Klosterformat ist etwas dicker als die Steine des 19./20. Jahrhunderts. Natürlich gibt es zahlreiche Dorfkirchen, die im 19. Jahrhundert Anbauten erhielten, als die Bevölkerung anstieg und durch die pietistische Erweckungsbewegung mehr Leute zur Kirche gingen als im Zeitalter von Rationalismus und Aufklärung. Es wurden jedoch auch neue Kirchen im 19. Jahrhundert erbaut, wenn die alten zu baufällig waren, aber stets im neu-gotischen Stil wie der Ziegelbau in Bublitz von 1886. Auch die katholischen Neubauten entstanden frühestens im 19. Jahrhundert, zuweilen standen sie in einer Häuserreihe wie die seit 1945 freistehende Josefs- Kirche in Köslin, erbaut 1869. Ein gutes Beispiel dafür ist die Dorfkirche zu Großmöllen/Köslin. An den Ziegelsteinen im Klosterformat am Turm, den kleineren aus dem 19. Jahrhundert an der Sakristei und dem Nordflügel ist deut-

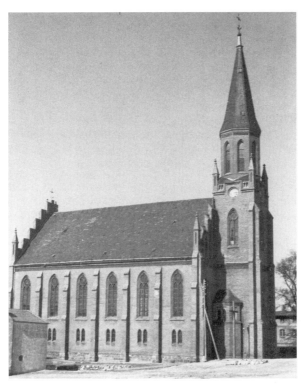

39 Evangelische Kirche zu Bublitz/Bobolice, 1886

lich die Erbauungszeit abzulesen, auch am modernen Verbund[6] bei einer zusätzlichen Sakristei und innen am Altar und Lesepult. Weiße Flächen, z. B. über der Eingangstür im Turm und an den Fenstern, dienen als Schmuckakzent und lockern die Flächen, die z. T. vertieft ausgemauert sind, auf.

Industriebauten des 19. Jahrhunderts

Die Wiederbelebung der Backsteingotik begann um 1850. Die rationellen Grundrisse wurden durch spitze Bögen auf asymmetrischen Fassaden geschmückt. Die Erfindung des "Ringofens" im Jahre 1870 förderte den Aufschwung der Backsteinarchitektur, denn nun konnten Ziegel preiswerter hergestellt werden. Um die gleiche Zeit wurden die Verzierungen üppiger; erst zur Jahrhundertwende kehrte sich dieser Trend um und man bevorzugte wieder schlichtere Fassaden. Ein gutes Beispiel ist die Bauernschule in Henkenhagen im Kreis Kolberg/Körlin.

In der frühen Neuzeit hat man verputzte Gebäude bevorzugt. Zuweilen gab es auch halbverputzte Gebäude: Die Kreuzkirche in Stolp ist an der Altarseite im

81

Osten verputzt, an der Turmseite ließ man die Ziegel unverputzt. Ähnlich ist es bei einigen Gutshäusern in der Nähe von Belgard und Falkenburg, bei denen man nur die Vorderseite verputzte. Die starke Wiederbesinnung auf unverputzte Ziegelbauweise setzte erst um die Mitte des 19. Jahrhunderts ein und ebbte um die Jahrhundertwende wieder ab. In Köslin sind dafür folgende Gebäude typisch: *Elisabethstift (1853) - Brauerei (1873) - Oberpostdirektion (1878/80) - Gymnasium (1879) - (Volks)schule in der Moritzstraße (1887) - Kadettenanstalt (1890)*[7] *- Molkerei (1895) - Ulrikenstift (1890/1910).* Doch das Lyzeum (1906) ist ebenso verputzt wie das Kaiser-Wilhelm-Krankenhaus, das 1915 eingeweiht wurde. Auch in anderen Orten ist das verputzte Gebäude der gleichen Gattung meistens das jüngere.

Wassertürme führte man meist in Ziegelbauweise aus. Auch als sich die neuere Wasserversorgung zu Anfang des 20. Jahrhunderts elektrischer Pumpen bediente, wurde der Wasserturm am Gollenrand weiter benutzt. Erst als man in den achtziger Jahren des 20. Jahrhunderts das Wasser von der Radue heranführte, wurde er überflüssig und wird heute nur noch als Kletterwand genutzt. Der zweite Wasserturm steht am Bahnhof und diente noch lange für die Wasserversorgung der Dampflokomotiven. - Die hinterpommerschen Leuchttürme des 19. Jahrhunderts waren unterschiedlich in der Form: Rund wie in Funkenhagen/Köslin, viereckig wie in Rügenwaldermünde/Schlawe, sechseckig wie in Stolpmünde/Stolp, doch immer waren sie aus roten Ziegeln erbaut. Heute sind sie mit Radar bestückt oder sind nur noch eine Touristenattraktion.

Schlawe lebte im Schatten von Köslin und erreichte bis 1945 niemals 10.000 Einwohner. Als Kreisstadt war die Stadt der Mittelpunkt für die umliegenden Ortschaften mit einem Einzugsbereich von etwa 20 km in jeder Richtung. Darum erhielt die Stadt 1880 auch ein großes Gymnasium im Neo-Renaissance Stil. Für Schlawe sind erwähnenswert der hohe Wasserturm in der Nähe der Gasanstalt, rechts von der Straße aus Köslin,[8] aber auch die schon um 1885 erwähnte Wurstfabrik Ferdinand Zypries direkt an der Reichsstraße 2, mit einem gewaltigen Gebäude, in dem die Fabrikanlage und Wohnungen noch zusammengefaßt waren.[9]

Während der Jugendstilzeit der Jahrhundertwende waren die Mietshäuser in Ziegelbauweise meistens von armen Leuten bewohnt und sie wurden in Köslin abfällig "rote Kasernen" genannt, was zugleich eine Anspielung auf die politische Gesinnung der Bewohner war. Darum findet man Ziegelbauten im Jugendstil für die gehobenen Klassen nur ganz vereinzelt, z. B. in der Danziger Straße in Köslin, ebenso fehlen sie weitgehend in der "Bäderarchitektur". Doch ein Beispiel dafür ist Carl Peglows Hotel in Großmöllen/Köslin.[10]

Einen Sonderfall bilden Fachwerkhäuser, die nicht mehr mit Weidenruten und Lehm ausgefacht wurden, sondern mit Ziegelsteinen wie bei einigen heute nicht mehr existierenden Synagogen (s. u.), aber auch Gutshäusern und landwirtschaftlichen Wirtschaftsgebäuden. Doch dieser Sonderstil ist nicht so domi-

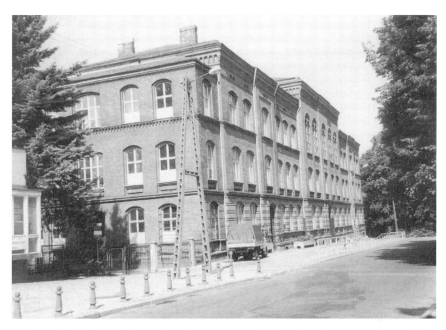

40 "Moritz-Schule" Köslin/Koszalin, die ersten drei Ziffern des Erbauungsjahres sind noch erhalten, Neo-Renaissance Einflüsse, 1887

41 "Moritz-Schule" Köslin/Koszalin, Detail

nierend wie etwa in der Lüneburger Heide und in Schleswig-Holstein. Es gibt einige Beispiele wie das Schloß in Schivelbein und die dortige Schloßmühle, aber auch die Mühle in Körlin nebst einigen anderen Wirtschaftsgebäuden, dazu eine große Fachwerk-Ziegelscheune in Ziegenberg (Kosseger)/Köslin. Auch das Forsthaus Mocker im Gollen bei Köslin ist bekannt: In den ersten beiden Etagen schlichter Ziegelbau, der Giebel aus Fachwerk mit Ziegelfüllung. Neben der Tür hängt das alte Kösliner Wappen, das im Gollen viel als Grenzzeichen benutzt wurde: die Wolfsangel. Es wurde 1879 erbaut und zwischen den Kriegen umgebaut.

Während Wolfgang Marzahn mit der Ablehnung der Industriebauten noch ganz in der Tradition der pommerschen Kunsthistoriker der Jahrhundertwende wie Ludwig Böttger steht, setzt sich in jüngster Zeit eine andere romantisierende Einstellung durch: ... *er betrachtet das Gebäude. Es war eine klobige, letzte Bastion viktorianischer, industrieller Tüchtigkeit aus bräunlichen Backsteinen mit vier Stockwerken, dessen strenge Fassade durch orangenfarbene, gemauerte Bögen über jedem Fenster und über dem Haupteingang ein wenig aufgelockert wurde. Über dem flachen Dach erhob sich ein Ziergiebel, der wie eine umfassende Spielerei über der Fassade wirkte. Darunter stand in gemauerten Lettern "Hammond's Fine Teas, 1879"* So hätte ein jüngerer Kunsthistoriker auch die hinterpommerschen Gebäude beschreiben können - was bis jetzt nicht geschah.[11]

Im 19. Jahrhundert setzte sich die allgemeine Schulpflicht auf dem Lande durch. Typische Zeichen dafür sind die ein- und zweistöckigen Dorfschulen aus roten Backsteinziegeln. In Großmöllen liegt die alte Schule im Westen des Dorfes in Richtung Kleinmöllen. Damals existierten die Straßen und Häuser des späteren Badeortes noch nicht. Diese Schule ist einstöckig mit ausgebautem Dachgeschoß, doch schon nach dem ersten Weltkrieg ersetzte man sie durch einen größeren verputzten Bau im Süden des Dorfes an der Straße nach Köslin. Sie wurde Jugendherberge und Bibliothek. Die alten Fensterformen sind noch am Gesims zu erkennen. Heute wird das Gebäude nach mancherlei Umbauten als Wohnhaus genutzt.

Nicht unerwähnt bleiben sollen Gebäude aus dem landwirtschaftlichen Bereich, wie Scheunen, Stallgebäude und Magazine in den Kreisstädten. z. B. auf der Straße von Eventhin nach Beelkow ein 1906 erbauter großer Vierkanthof. In der Nähe baute man auch Siedlungshäuschen aus Ziegelsteinen, in Mützenow/Kr. Stolp, dem Heimatort vom Pommerndichter Klaus Granzow, die Molkerei aus Ziegelsteinen, das Kriegerdenkmal für die Gefallenen von 1914/18, in Pustamin/Kr. Schlawe die Friedhofskapelle. Auf dem 1897 angelegten "neuen" Friedhof in Köslin wurde ebenfalls eine Leichenhalle aus Sichtziegeln erbaut, die noch öfter aus- und umgebaut wurde, zuletzt von Superintendent Onnasch, der 1922 nach Köslin gekommen war. Ein weiteres Beispiel ist die Leichenhalle in Rügenwalde in Form eine neugotischen Kapelle.

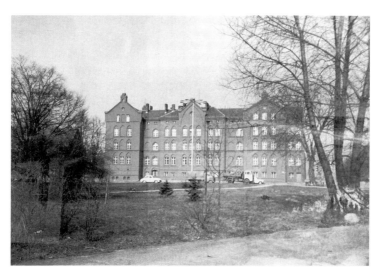

42 Ulrikenstift Köslin/Koszalin, vom alten Friedhof aus, 1890/1910

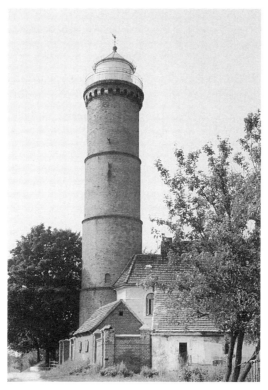

43 Leuchtturm Jershöft/Jaroslawiec

Etwas besonders Seltenes waren die Rundscheunen. Sie standen wohl meistens im Kreis Regenwalde und die älteren, die unter Denkmalsschutz standen, waren aus Lehmfachwerk.[12] Heinrich v. d. Osten hatte die Scheune um 1860 auf dem Vorwerk seines Gutes Wisbu in Regenwalde, heute gut sichtbar, nördlich der Straße von Stettin nach Köslin, erbaut. Als er das Vorwerk mit modernen, nüchternen Gebäuden ausbaute, wollte er etwas schaffen, was wirklich schön war und an die alte Bautradition der Gegend anknüpft. Bei dieser Rundscheune handelt es sich um einen roten Ziegelbau mit zwölf Ecken und zwei gegenüberliegenden Toren mit einem Pappdach, das heute durch ein Blechdach ersetzt ist. Es gibt nur "Scheinfenster" zur Auflockerung der Fassade. Vermutlich diente sie in den siebziger Jahren als Vorratsscheune. Doch 1999 war auch sie dem Verfall preisgegeben.

Die meisten Synagogen waren verputzt, doch gab es wie bei den Dorfkirchen kleinere Synagogen in Fachwerkbauweise, bei dem die Fächer mit Ziegelsteinen aufgefüllt wurden. Belegt ist es mindestens für die Synagoge in Falkenburg, Am Hundloch, erbaut um 1840, und für die in Wangerin, im Hinterhaus in der Oberen Langenstraße, erbaut 1832, verkauft vor 1938 an den Schmiedemeister Priewe, abgerissen vor 1945.[13] Sie wurde 1865/66 für etwa 150 Gemeindeglieder in den Maßen 45 mal 35 Fuß bei einer lichten Höhe von 23 Fuß erbaut. Die Kosten beliefen sich auf 9.000 Taler. Weil auf dem Vorkriegsfoto keinerlei religiöse Symbole zu erkennen sind, ist sie äußerlich kaum von einer neu-romanischen christlichen Kapelle zu unterscheiden. In der Pogromnacht im November 1938 wurde sie eingeäschert.

Obwohl die Bahnhöfe und die Reichspostämter zur gleichen Zeit in Hinterpommern um die zweite Hälfte des 19. Jahrhunderts entstanden waren, muß man lange nach Bahnhofsgebäuden in Ziegelbauweise suchen. Das hat mehrere Gründe: Die Postämter wurden in der Regel aus hochwertigen Ziegeln hergestellt, die Bahnhöfe aus einfacheren, die dann früher oder später verputzt wurden. Dazu kommt noch, daß die Bahnhöfe bei Kriegsende stärker umkämpft wurden als die Postämter. Außerdem verlagerte sich das Verkehrsaufkommen in den letzten Jahrzehnten: Viele ländliche Bahnhöfe, besonders die der Kleinbahnen, wurden nicht mehr genutzt, städtische Bahnhöfe wie der Stolper mußten vergrößert werden. Erinnerung an die roten Bahnhofsgebäude bieten der Kleinbahnhof in Köslin und der Bahnhof in Schlawe (erbaut um 1870) mit Schmuckelementen. Es handelt sich um einen reinen Ziegelbau an Vorder- und Rückseite, symmetrisch angelegt, harmonisch in den Proportionen.

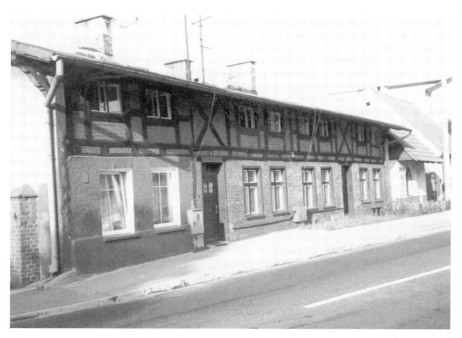

44 Miethaus in Schlawe/Slawno, Bewersdorferstraße

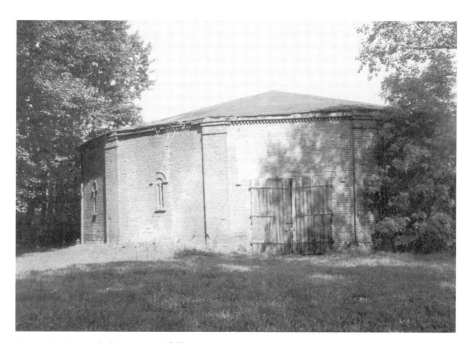

45 Rundscheune in Pommern, 1860

Postämter

Die Oberpostdirektion in Köslin am Friedrich-Wilhelm-Platz wurde 1878/80 erbaut. 1994 wurde sie gründlich restauriert. Die Schlawer Post hatte bis 1945 ein schräges Dach und einen wesentlich höheren spitz zulaufenden Turm, so daß sie typisch „Post-gotisch" wirkte, während man heute eher an Neo-Renaissance denkt.

Herrenhäuser, Gutshäuser, Krankenhäuser, Altenheime

Für Köslin ist das Elisabethstift (1852) in der Bublitzerstraße, das Ulrikenstift (1890-1909) in der Mühlentorstraße und das Karkutschstift in der Karkutschstraße zu nennen, aber nicht das verputzte Kaiser-Wilhelm-Krankenhaus am Gollenrand. Auch in kleineren Orten wie in Rügenwalde/Schlawe in der Hospitalstraße gab es derartige Institutionen, die heute noch genutzt werden und die darum wesentlich besser erhalten sind als die Gebäude aus Landwirtschaft und verarbeitender Industrie. Auch die städtischen Schulen aus dem 19. Jahrhundert sind heute weitgehend noch in Betrieb, während auf dem Lande Schulbezirke zusammengelegt wurden und die Gebäude entweder zweckentfremdet wurden oder sogar verfallen wie in Kleinmölln/Köslin.

Von dem einstigen neoklassizistischen Herrenhof in Rothenfließ bei Bärwalde ist nur noch das Kellergeschoß erhalten. Das Gaudeckersche Herrenhaus in Kerstin bei Körlin wirkt wie ein Ziegelbau, doch wer genau hinsieht, merkt, daß das klassizistische Herrenhaus früher verputzt war. Das Herrenhaus in Charlottenhof bei Wusterwitz/Kr. Dramburg ist wesentlich besser erhalten. Das im 19. Jahrhundert entstandene Gebäude ist aus Ziegeln gemauert, nicht verputzt, unterkellert, teilweise zerstört. W. Marzahn hätte es wahrscheinlich als "eine die Landschaft verschandelnde Mietskaserne" bezeichnet.

Ähnlich wie Backhäuser mußten die Schmieden aus feuerunempfindlichem Material hergestellt werden. Eine ländliche Schmiede in Hohenfelde/Köslin im neugotischen Stil, zweistöckig mit Ziergiebel, steht heute unter Denkmalschutz. Sie wirkt wie ein Wohnhaus für mindestens vier Familien mit Vorlauben wie bei den Rathäusern. Einige Fenster waren schon ursprünglich zugemauert gewesen - diese "Attrappen" sollten die Fassade unterbrechen.

Es wäre reizvoll, auch noch die „Kleingebäude" wie Eiskeller, Trafo-Stationen, Schleusenhäuschen, Schöpfwerke, Friedhofsmauern, Fabrikschornsteine, Schmieden, Backsteinhäuser zu untersuchen.

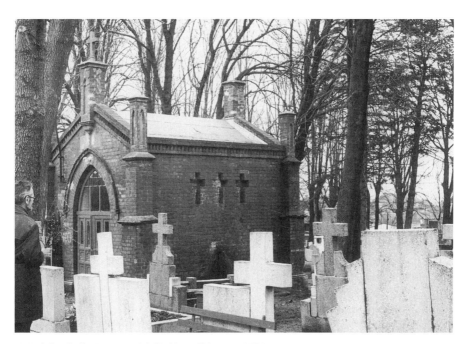

46 Leichenhalle Rügenwalde/Schlawe/Slawno, 1883

47 Kleinbahnhof Köslin/Koszalin, ca. 1890

48 Peglows Hotel im Ostseebad Nest/Niechorze, ca. 1880

49 Oberpostdirektion Köslin/Koszalin, 1878/80, während der Restauration 1994

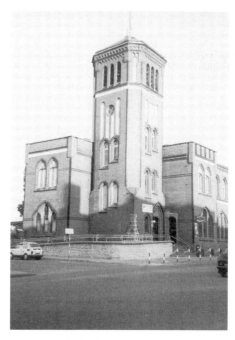

50 Postamt in Schlawe/Slawno

Anmerkungen

1 Für viele wertvolle Hinweise im Jahre 1999 habe ich der Stiftung POMMERN, namentlich Christoph Schley, zu danken.
2 Typisch für die hohe Bedeutung der Ziegelsteine sind die zahlreichen Reklame-Anzeigen in den Print-Medien in Hinterpommern. Hier: Städtebilder, Berlin, 1926.
3 Der Kreis Belgard, hg. Heimatkreisausschuß Belgard-Schivelbein, Celle, 1989, S. 796.
4 Anatolij Bachtin - Gerhard Doliesen, Vergessene Kultur, Kirchen in Nord-Ostpreußen, eine Dokumentation, um 1999 (Werbeblatt).
5 Noch nicht auswerten konnte ich das angekündigte Buch von Prof. Dr. Gerhard Eimer, Hrsg.: Die sakrale Backsteinarchitektur des südlichen Ostseeraums - der theologische Aspekt. - Regional wird dies Buch ein weitaus größeres Gebiet als Hinterpommern erfassen und dabei interdisziplinär mit Untersuchungen von Kunsthistorikern, Historikern und Theologen vorgehen, wobei das facettenreiche Bild der Backsteinarchitektur und ihre Einbindung in das geistige und und soziale Leben des späten Mittelalters untersucht werden sollen. Doch Profanbauten und spätere Bauten gehören nicht zur Untersuchung.
6 Eigentlich wollte ich ihn "polnischen Verbund" nennen, bis mir auffiel, daß neuerdings auch in Deutschland ohne Wechsel von Längs- und Querformat gebaut wird.
7 In der Republik Polen ist es immer noch nicht erlaubt, Kasernen zu fotografieren.
8 Wasserturm Schlawe. Die Fenster sind zum Teil eingeschlagen. In den letzten Jahre erhielt Schlawe einen neue Wasserversorgung und endlich eine Kanalisation.

9 Carl Zypries, Fabrik pommersche Fleischwaren, Anzeige von 1926, Foto 1999. Die Fabrik ist noch in Betrieb.

10 Peglows Hotel.

11 Ludwig Böttger, Bau- und Kunstdenkmäler des Regierungs-Bezirks Köslin, Stettin 1892.

12 Rita Scheller, Rundscheunen in Pommern, Pom. Zeitung 23.10.76, S. 3 mit Foto von 1976. und 1999.

13 Gerhard Salinger, Die jüdischen Gemeinden in Pommern, noch im Manuskript.

Bildnachweis

Soweit nicht anders vermerkt, wurden die Fotos 1999 von der Verfasserin aufgenommen.

Abb. 39: Foto Lachowicz 1986.

Abb. 42: Farbfoto, Verfasserin 1985.

Abb. 43: Postkarte.

Abb. 46: Foto, Verfasserin 1983.

Abb. 48: Postkarte.

Abb. 49: Foto, Verfasserin 1994.

Klaus Haese

Zum architektonischen Schaffen des Stralsunder Stadtbaumeisters Ernst von Haselberg

Die Lebensgeschichte Ernst von Haselbergs ist die Schaffensgeschichte eines Architekten in einer preußischen Provinzstadt der 2. Hälfte des 19. Jahrhunderts. 1857 wurde von Haselberg Stadtbaumeister der vorpommerschen Hafenstadt Stralsund, und er blieb es bis zu seiner Pensionierung 1899. Er konnte seine gesamte Arbeitskraft auf die baulichen Belange dieser Stadt konzentrieren. Das betraf sowohl den Wasser- und Straßenbau als auch den Hochbau und die Denkmalpflege des historischen Bestandes. War also das Aufgabenfeld für einen Stralsunder Stadtbaumeister damals durchaus sehr umfangreich und vielschichtig, so waren andererseits Grenzen gezogen. Denn künstlerisch herausragende Bauaufgaben standen nicht an. Ein neues Rathaus – wie in den schnell wachsenden Großstädten – war nicht vonnöten. Der Theaterbau von 1834 war noch intakt und mußte erst Anfang des 20. Jahrhunderts ersetzt werden. Kirchenneubauten waren nicht erforderlich, denn die Bevölkerungszahl in den Vorstädten nahm – lange bedingt durch den Festungsstatus Stralsunds – nicht schnell zu. Es entfielen für die Stadt weitgehend die herausragenden politischen, kulturellen und kultischen Repräsentationsarchitekturen im Bauprogramm. Hinzu kam, daß provinzielle Engstirnigkeit einem tatkräftigen Architekten schon zu schaffen machte. In einem derartigen Spannungsfeld versuchte Ernst von Haselberg das Mögliche zu tun, und er scheute keine Mühe, neue Errungenschaften und Erkenntnisse aus Deutschland und dem Ausland auf Stralsund zu übertragen. Das alles muß berücksichtigt werden, will man sein Werk und insbesondere sein architektonisches Schaffen gerecht beurteilen.

Als Ernst von Haselberg Anfang 1899 um seine Pensionierung ersuchte, schrieben ihm Bürgermeister und Rat: „Ihrer Tätigkeit und z. T. Ihrer Initiative verdankt die Stadt eine Reihe bedeutender Werke, die zur Förderung des Verkehrs und der Gesinnung unserer Stadt wesentlich beigetragen haben. Die Umgestaltung und Vergrößerung unseres Hafens, die Kanalisation der Stadt und das Wasserwerk sind Werke, die die Erinnerung an Ihre Wirksamkeit auch bei den nachfolgenden Generationen lebendig erhalten und Ihnen einen Platz in der Geschichte unserer Stadt sichern werden."[1] Es fällt auf, daß von Haselbergs unübersehbarem Hochbauschaffen keine Rede ist. Sollten Schulen, Krankenhaus und Sozialbauten nicht des Erwähnens wert gewesen sein? Auf jeden Fall steht fest, daß die in dem Schreiben genannten Arbeitsfelder des Baudirektors für die Wirtschaft und vor allem für die Hygiene der Stadt von außerordentlicher Bedeutung waren. Die von Ernst von Haselberg konzipierte Nordmole schützt den

Hafen heute noch. Bereits in seinen frühen Amtsjahren begann er mit „umfang-reichen Pflasterungsarbeiten innerhalb der Stadt".[2] Seit 1858 wurde nach seinen Plänen und unter seiner Leitung die vollständige Kanalisation der Stadt vorge-nommen, so daß Stralsund sich bald rühmen durfte, eine der ersten preußischen Städte zu sein, in der die Kanalisation ausgebaut war. Nach jahrzehntelangem Kampf setzte von Haselberg seine Idee durch, Trinkwasser statt aus den ver-schmutzten Stadtteichen aus dem stadtfernen Borgwallsee zu gewinnen, in ei-nem Hochbehälter auf dem Galgenberg zu speichern und von dort mit dem na-türlichen Höhendruck in die Stadt zu leiten.[3] 1894 in Betrieb genommen, funk-tioniert diese Wasserversorgung bis auf den heutigen Tag. Die in von Hasel-bergs früher Dienstzeit errichtete Gasanstalt ist zwar nicht mehr in Betrieb und der 1890 eingeweihte Schlachthof ist gänzlich abgetragen, doch viele Jahrzehnte leisteten beide Einrichtungen einen wichtigen Beitrag zur Versorgung der Stadt.[4]

Ernst von Haselbergs architektonisches Schaffen konzentrierte sich aller-dings besonders auf den Bereich des Bildungs- und Sozialbaus, und hier bevor-zugte er das backsteinsichtige Bauen. Der große Streit für und wider die Ver-wendung des sichtbaren Backsteins bei Repräsentationsarchitekturen, der in den 1860er Jahren in Deutschland einsetzte[5], war in Stralsund insofern gegen-standslos, als die praktischen Anforderungen eine Entscheidung zwischen sog. Pracht- und Nutzbau nicht erforderten. Außerdem muß aus dem Selbstverständ-nis der Stralsunder Bauszene der 2. Hälfte des 19. Jahrhunderts noch ein weite-rer Aspekt genannt werden. Als 1858 die Vorarbeiten für die Knabenschule in der Tribseer Straße im Gange waren, begründete von Haselberg den Vorschlag, einen Ziegelrohbau aufzuführen, einmal damit, die künftigen Unterhaltskosten niedrig halten zu wollen, zum anderen jedoch mit dem Anliegen, das Schulhaus als öffentliches Gebäude vor den Privathäusern auszuzeichnen und den älteren öffentlichen Bauwerken der Stadt ähnlich zu machen![6] Das Schulhaus wurde also nicht nur als sog. Nutzbau begriffen, sondern ihm wurde als öffentlichem Gebäude ein Repräsentationsanspruch zuerkannt, der eine entsprechende, zu-gleich den Traditionsbezug ausweisende architektonische Gestaltung erforderte. Zweckmäßigkeit – und zwar sowohl hinsichtlich der Baukosten, der Wartung der Fassaden als auch der inneren Struktur – sowie bewußter Traditionsbezug: Das waren diejenigen Gesichtspunkte, von denen sich Ernst von Haselberg in seinem architektonischen Schaffen immer wieder leiten ließ.

Das führte mitunter zu ungewöhnlichen Lösungen. In der Knabenschule in der Tribseer Straße (fertiggestellt 1860) mußten acht Klassenräume zur Verfü-gung gestellt werden; sollten sie alle gleichermaßen belichtet werden können, war das auf dem zur Verfügung stehenden Grundstück mit einem Gebäude ent-lang der Straßenflucht nicht zu erreichen. Deshalb kam der Architekt auf die et-was kurios anmutende Idee, das Haus auf H-förmigem Grundriß zu errichten und den Frontgiebel in zwei Hälften zu teilen. Er unterbrach zwar die geschlos-

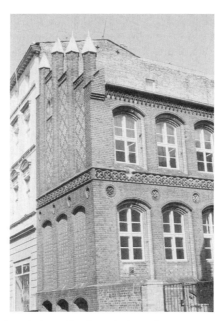

51 Stralsund, ehem. Knabenschule, Tribseer Straße, 1858-60

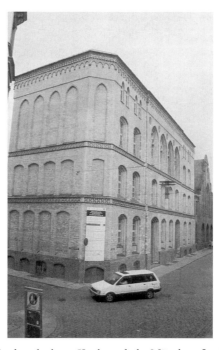

52 Stralsund, ehem. Knabenschule, Mönchstraße, 1869

sene Randbebauung in dieser Straße, erreichte damit allerdings nicht nur die gewünschte Klassenzahl und –größe, sondern auch, daß die Klassen relativ gut belichtet und vom unmittelbaren Straßenlärm entfernt wurden. Zwischen beiden Flügeln ordnete er einen Verbindungstrakt an, der zu ebener Erde die Durchfahrt zum Schulhof und darüber das Lehrerzimmer aufnahm, so daß die Lehrer von dort den ganzen Hof übersehen konnten. Die Wahl roter Backsteine für die Klassenfronten begründete er damit, die helle Farbe gelber Steine könnte Sonnenlicht reflektieren und damit in den gegenüberliegenden Klassen zu Blendeffekten führen.[7] Es ist beachtenswert, mit welch pragmatischem Sinn bei begrenzten Möglichkeiten die Aufgabe gelöst wurde.

Auch bei der Knabenschule in der Mönchstraße (1869 eingeweiht) stellte der beschränkte Bauplatz – ein relativ schmales, längs gestrecktes Rechteck – ein besonderes Problem dar, denn auch hier mußten acht Klassenräume und ein Schulsaal untergebracht werden; das hieß, in die Höhe und kompakt bauen zu müssen. Der Architekt vermied es wieder, die Klassenräume an die Straßenseite zu legen; vielmehr ordnete er sie zum Hof hin an. Er forderte, daß die Zahl von acht Klassen unter Berücksichtigung des vorhandenen begrenzten Hofraumes nicht überschritten werden dürfe und daß das Schulgebäude drei Stockwerke erhalten müsse, damit der Hof möglichst groß bleiben könne.[8] Besonderen Zwängen war Ernst von Haselberg ausgesetzt, als er Ergänzungsbauten für die nicht mehr ausreichenden Vorstadtschulen auszuführen hatte, denn es sollten jeweils nur so viele Klassenräume gebaut werden, wie im Moment benötigt wurden. Ein Bauen auf künftigen Bedarf hin wurde aus Kostengründen untersagt, sollte allerdings insofern berücksichtigt werden, als beide Gebäude ausbaufähig gestaltet werden mußten. So konzipierte von Haselberg die Schule in der Frankenvorstadt (1884) so, daß sie 1911 um eine annähernd spiegelbildliche zweite Hälfte ergänzt werden konnte.[9] Die neue Schule in der Kniepervorstadt (1888) hingegen führte er eingeschossig aus; sie wurde 1911 durch ein zweites Stockwerk erweitert.[10]

Hinsichtlich seines Stils war Ernst von Haselberg ein Neogotiker. Er wollte sich bewußt in die heimische architektonische Tradition der Backsteingotik einfügen – allerdings in eigener Art und Weise, die vor allem in seinem Neubau für die Knaben-Realschule bei der Marienkirche faßbar wird (1875 in Nutzung genommen). Es muß für den Architekten eine arge, risikovolle Herausforderung gewesen sein, an der markanten Stelle gegenüber der gewaltigen Westfront der Marienkirche ein Schulgebäude für höhere Ansprüche errichten zu sollen. Ihm stand zudem ein denkbar ungünstiger Bauplatz zur Verfügung. Auf dem recht begrenzten Gelände mußte er die bauliche Hülle für 17 Unterrichts- und Sammlungsräume, für den Zeichensaal, den großen Saal und das Direktorzimmer schaffen. Im Keller sollten noch ein chemisches Laboratorium und die Wohnung des Schuldieners untergebracht werden. Außerdem mußte ein Teil des Grundstücks für den Schulhof frei bleiben.[11] Schon von den funktionalen Vor-

gaben und dem beengten Bauplatz her blieb dem Architekten nichts weiter übrig, als in die Höhe und sehr kompakt zu bauen. Es war zudem die einzige Lösung, wenn der Schulbau sich gegenüber der gewaltigen Masse der Marienkirche nicht völlig verlieren sollte. Das sah man seinerzeit in einigen Gremien der Stadt nicht so, denn der Baumeister mußte sich verteidigen (z. B. gegenüber der Forderung, das Gebäude oben nicht gerade abzuschließen, sondern mit einer „durchbrochenen Bekrönung" zu zieren). In diesem Zusammenhang formulierte er 1871 eine Auffassung, die wesentlich sein gesamtes architektonisches Schaffen bestimmte: „Das Wesen der monumentalen Baukunst liegt nicht in ihrem Beiwerk, wenn auch die romantischen Empfindungen vieler durch letzteres häufig mehr angezogen werden. Man bewundert an echt mittelalterlichen Gebäuden nicht selten die *Massenwirkung* und darf sich daher auch nicht scheuen, neueren Gebäuden eine solche zu verleihen."[12] Obwohl der Architekt mancherlei sachlichen Zwängen ausgesetzt war und obwohl es ihm bei der Baugestalt vor allem um die Massenwirkung ging, errichtete er doch keinen ungefügen „Kasten". Er entschied sich für einen Pfeilerbau: Über einem rhythmisch von Fenstern durchbrochenen Sockelgeschoß strebt an den Längsfronten jeweils eine Reihung von Wandpfeilern über zwei bzw. drei Geschosse hinweg empor; die Zwischenräume sind mit Fenstern ausgefüllt. Während es vorn allerdings lediglich drei Stockwerke sind – über dem großen Saal befindet sich nur ein Dachraum - , sind es hinten vier Stockwerke, weil dort oben der Zeichensaal plaziert wurde. Gekonnt variierte der Architekt dasselbe Gliederungsmuster an den Fronten. Durch die Entscheidung für den Pfeilerbau wurde es möglich, für damalige Verhältnisse sehr großzügige Belichtungsverhältnisse zu schaffen: In den Arbeitsräumen entfällt auf 5 m^2 Fußbodenfläche 1 m^2 Glasfläche in den Fenstern! Die schlichte Gruppierung der Massen, die großzügige Gliederung der Flächen und der zurückhaltende Gebrauch des Baudekors zeichnen den Bau der Realschule aus. Zugleich wurde der recht allgemeine Bezug zur mittelalterlichen Baukunst verbunden mit sehr konkreter Vorbildwahl für das Detail: Von Haselberg hob die Fensterbrüstungen des Saales besonders hervor und holte sich dazu Hinweise von der Katharinenkirche in Brandenburg.[13]

Diese architektonische Grundauffassung äußert sich auch in anderen Bauten des Stadtbaumeisters. Die Knabenschule in der Mönchstraße ist ein ebenso kompakter Baukörper wie die Realschule; in dieser Hinsicht ist sie der unmittelbare Vorgänger der letzteren. Doch bestimmt hier noch nicht die vielfach geöffnete, senkrechte Gliederung durch Wandpfeiler die Hauptfronten des Gebäudes, sondern die Flächen aus gelbem Backstein bleiben in stärkerem Maße bestimmend. Die horizontale Lagerung des Baukörpers wird deutlich durch den roten Sockel und die roten Friese unterstrichen. Der vierachsige Mittelteil mit den beiden Eingängen im Erdgeschoß sowie den großen spitzbogigen, durch Maßwerk gegliederten Fenstern im 2. Obergeschoß tritt nur kaum merklich aus der Flucht hervor und bleibt in die ausgreifende Fläche eingebunden. Gotisie-

rende Formelemente sind zurückhaltend eingesetzt. Sie spielen in der späteren Realschule u. a. durch das spitzbogige Maßwerk der zahlreichen Fenster durchaus eine größere Rolle, dienen hier allerdings dazu, zwischen den Wandpfeilern gleichsam ein Gitterwerk auszuspannen.

In einigen anderen Bauten ist ein weiteres Gliederungssystem an den Fassaden durch Ernst von Haselberg umgesetzt. Als Ersatz für das zerstörte Haupthaus des Klosters St. Annen und Brigitten in der Schillstraße entwarf er einen dreigeschossigen Bau (1863), dessen Front durch eine schlichte und zugleich durchaus monumental anmutende Zweiteilung bestimmt ist: Über einem betont flächigen Sockelgeschoß aus rotem Backstein erhebt sich über die beiden Obergeschosse hinweg eine Reihung von sieben hohen Spitzbogenblenden aus gelbem Backstein, die durch rote Mauerbänder eingefaßt sind; im Scheitel der Blenden sind Maßwerkrosetten angeordnet.[14] Ähnlich verfuhr von Haselberg bei der äußeren Gestaltung des Stadtkrankenhauses in der Marienstraße (1866 in Nutzung genommen), dessen Hauptfront allerdings zum Frankenwall weist und eine prägende städtebauliche Stellung einnimmt.[15] Wiederum ist über dem roten flächigen Sockel (diesmal aus zwei Geschossen bestehend) eine monumentale, die zwei Obergeschosse übergreifende spitzbogige Blendarkade angeordnet – doch ist sie deutlich reicher ausgestattet. Sie schließt acht Fensterachsen ein. Die Fensterblenden sind mit gelbem Backstein ausgemauert. Eingerahmt werden sie durch schmale, ebenfalls spitzbogige Blenden, deren Grundfläche durch ein Raster von roten und gelben Backsteinen schlicht verziert ist. So ist die weit ausgreifende Front in rhythmischem Wechsel der Blenden gegliedert. Eingespannt sind diese monumentalen Blendarkaden bei den beiden genannten Gebäuden in kompakte, blockhafte Baukörper, die in dieser Hinsicht den kompakten Bauten der Schulen in der Mönch- bzw. in der Bleistraße verwandt sind. Die Blendarkaden sind innerhalb des Schaffens des Stadtarchitekten gleichsam die Vorstufen zu den Wandpfeilern der Realschule; während erstere jedoch die Wand des Baublocks betonen, ist sie bei der Realschule durchbrochen. Es ist allerdings der einzige Bau, in dem von Haselberg die Wand in dieser Weise aufbricht.

Beim „Beghinenhaus" am Knieperwall (1886) – einem Stiftungsgebäude für bedürftige Frauen – verwendete Ernst von Haselberg noch einmal, nun jedoch in stark reduzierter Form das Gliederungssystem des Klosters bzw. des Krankenhauses. Die Front bleibt monochrom; es wird nur roter Backstein eingesetzt. Und über dem Sockelgeschoß ist die spitzbogige Blendarkade abgelöst durch eine schlichte Reihung von Lisenen, die die Fensterachsen gleichsam einrahmen.[16] Auch bei den Stiftungsgebäuden an der Marienstraße aus den 1860er Jahren konnte kein Aufwand betrieben werden. Das reizvolle Zusammenspiel von roten und gelben Backsteinen, das er zur selben Zeit beim Kloster St. Annen und Brigitten sowie beim Stadtkrankenhaus einsetzte, verwendete Ernst von Haselberg auch hier. Das Erdgeschoß aus rotem Backstein hebt sich ab von den beiden oberen Geschossen aus gelbem Backstein; rote Lisenen und Trauffriese

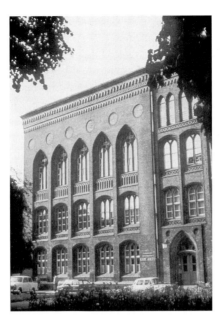

53 Stralsund, ehem. Realschule, Bleistraße, 1875

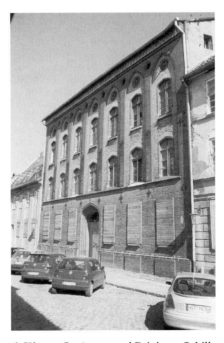

54 Stralsund, Kloster St. Annen und Brigitten, Schillstraße, 1863

umrahmen die gelben Wände. Auf jegliche plastische Durchbildung ist verzichtet; auch hier ist die Fläche betont, der Umriß einfach und gradlinig gehalten.[17] Diese Gebäude sind geprägt durch von Haselbergs von Sparsamkeit, Zweckmäßigkeit und schlichter ästhetischer Erscheinung bestimmte „Handschrift".

Einige der Bauten des Architekten haben nicht das streng Blockhafte. Dazu gehört die bereits genannte Knabenschule an der Tribseer Straße auf dem ungewöhnlichen H-förmigen Grundriß. Außerdem ist die relativ reiche Gestaltung der Straßenfassade auffällig: Die zwei nach innen abgetreppten Hälften eines gotisierenden Pfeilergiebels zeigen neben ornamentaler Flächengestaltung im Kontrast von gelben und roten Backsteinen auch eine plastische Gliederung und das Aufbrechen des Umrisses durch die Pfeiler.[18] Der Winkelbau der Alfred-Brunst-Stiftung am Jungfernstieg hatte in seiner ursprünglichen Form in der Dachzone fünf Höhenakzente durch Staffelgiebel über den Eingängen und besonders über dem Eckflügel.[19] Das fünffachsige Rathaus in der kleinen vorpommerschen Stadt Tribsees (1885) ist in der Mittelachse betont durch eine tiefe Portalnische, einen plastisch reich durchgestalteten Balkon sowie einen bekrönenden Staffelgiebel. Die kräftig eingeschnittenen, plastisch geformten Fenstereinfassungen – die auch bei seinen Schulbauten zu finden sind – stehen in spannungsvollem Kontrast zur glatten Wandfläche.[20]

Auch im Kirchenneubau trat von Haselberg mitunter in Erscheinung. Hier zeigte sich sein neogotisches Repertoire deutlicher, zumal beim Auftraggeber tradierte Vorstellungen vom Bautyp und –dekor stärker ausgeprägt waren. Noch als Student in Berlin zeichnete er 1855 einen Entwurf für den Turm der Dorfkirche in Prohn bei Stralsund, der allerdings nicht ausgeführt wurde.[21] 1867 – 68 wurde nach seinen Plänen die neue Dorfkirche zu Pantlitz an der westlichen Grenze Vorpommerns errichtet. Sie hat ein rechteckiges Schiff von vier Jochen und ein abgesetztes Chorpolygon sowie einen quadratischen Westturm mit achtseitigem Aufsatz und hohem Spitzhelm (der dem Prohner ähnelt). Durch eine zweigeteilte südliche Vorhalle waren die getrennten Emporen für die Patronate zugänglich. Der spitze Bogen bestimmt sowohl die Blenden des östlichen Staffelgiebels sowie der Südvorhalle als auch die Fensterformen und die hohen Kreuzrippengewölbe im Innern. Der gesamte Bau ist außen backsteinsichtig.[22] Im Zuge der Restaurierung der Kirche in der ebenfalls an der vorpommerschen Westgrenze gelegenen Stadt Damgarten während der achtziger Jahre des 19. Jahrhunderts wurde nach Plänen Ernst von Haselbergs ein neuer Turm gebaut. Ecklisenen geben den Wandflächen, die in drei Stockwerke eingeteilt sind, einen Rahmen; reicher neogotischer Baudekor läßt sie feingliedrig erscheinen. Bekrönt ist der Turm – auch ein roter Backsteinbau – mit einem traditionellen achtseitigen Helm.[23]

Ein Text des Stadtbaumeisters mag dessen Architekturauffassung noch einmal erläutern. Im Jahre 1895 sollte vor die an die Stadtmauer gelehnte Bu-

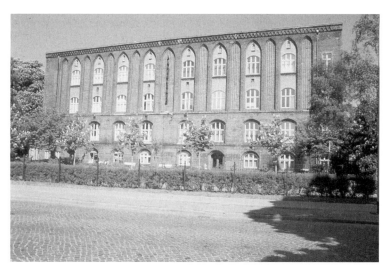

55 Stralsund, ehem. Stadtkrankenhaus, Marienstraße, 1866

56 Pantlitz, Kirche, 1867-68

101

denreihe des sog. „Arend Swartes Gang" am Ausgang der Mönchstraße ein aufwendiger Ziergiebel im Baustil der Gründungszeit der Stiftung (1569) errichtet werden. Ernst von Haselberg begutachtete den reichen Entwurf und sprach sich gegen ihn aus: „Ein ganz niedriges, ... zur Bewohnung nicht oder doch ... nur wenig geeignetes, mit einem Pultdache versehenes Gebäude soll verstärkt werden durch einen architektonisch ziemlich reich ausgestalteten Giebel, der die Aufmerksamkeit der Vorübergehenden auf sich zieht und Größeres erwarten läßt als dahinter ist. Es besteht also ein Widerspruch zwischen der Form und der Bedeutung des Gegenstandes." Wenn es z. Z. nicht möglich sei, ein neues Gebäude für die Stiftung aufzuführen, so empfiehlt er, „in der allereinfachsten Weise, ohne jede Ausstattung einen neuen Giebel" als Zwischenlösung aufzuführen. „Je unscheinbarer der Giebel während der Zwischenzeit von jetzt bis zu der dereinstigen Errichtung eines neuen Stiftungsgebäudes gestaltet wird, desto mehr wird er seinem vorübergehenden Zweck sich anpassen."[24]

Diese Überzeugung, daß Form und Bedeutung, Gestaltung und Zweck in der Architektur einander bedingen und daher in Übereinstimmung zu bringen sind, diese unprätentiöse Auffassung von Architektur wird Ernst von Haselberg aus seinem Studium an der Berliner Bauakademie (1848 – 56) ebenso mitgebracht haben wie seine weite Auffassung vom Bauen, die Hoch- und Tiefbau sowie Wasserbau gleichermaßen einschloß wie die Denkmalpflege.[25] 1856 hatte er vor der Kngl. Technischen Baudeputation in Berlin sein Examen als Landbaumeister abgelegt. 1861 unterzog er sich mit Erfolg der Prüfung zum Baumeister für Wasserbau. Als Ende der fünfziger Jahre des 19. Jahrhunderts die Anlage der Kanalisation in Stralsund anstand, unternahm er eine Reise nach England, um dort das in dieser Hinsicht Modernste zu studieren.[26] In Vorbereitung auf den Bau des Schlachthofes fuhr er nach Berlin und Dresden, um dort entsprechende Anlagen zu besichtigen. Schließlich trug er sich auch als Stadtplaner in die Geschichte Stralsunds ein. 1873 verlor Stralsund den Status einer Festungsstadt; damit wurde der Weg frei für den umfassenden Ausbau der Vorstädte. Außerdem wurde 1875 in Preußen ein Gesetz über die Anlegung und Veränderung von Straßen und Plätzen in den Kommunen erlassen, das diese zu stadtplanerischen Aufgaben verpflichtete. Jahrelang wurde in Stralsund an einem Bebauungsplan für die Vorstädte gearbeitet, und Ernst von Haselberg war daran maßgeblich beteiligt. Zu seinen Kerngedanken zählte dabei die Verbindung einer Reihe von Straßen zu einer Ringstraße, und er faßte bereits die Möglichkeiten „eines zweiten, weiter hinaus liegenden Ringes" ins Auge. Er sah die verkehrstechnische Notwendigkeit, „die Teiche mit Dämmen zu durchkreuzen oder zu überbrücken". Für die Tribseer Vorstadt, die außerhalb des von ihm geplanten Ringes liegen würde, zog er die Entwicklungslinien entlang „den strahlenförmig auf die Stadt führenden Landstraßen".[27] So baute Ernst von Haselberg nicht nur für die Gegenwart seiner Stadt, sondern gab ihr auch bauliche Leitlinien für die Zukunft.

Anmerkungen

StAStr = Stadtarchiv Stralsund

1 StAStr, Has 100.

2 StAStr, Has 100.

3 StAStr, Rep. 17, Nr. 1210; Stralsundische Zeitung 1892, Nr. 244; Stralsunder Rundschau 1966, Nr. 49; Ostsee-Zeitung 1994, Nr. 106 (Strals. Ztg.).

4 Übersichten zum Bauschaffen von Ernst von Haselberg in: Stralsundische Zeitung 1905, Nr. 206; Stralsundische Zeitung 1927, Nr. 255 (J. L. Struck); Monatsblätter der Ges. f. Pomm. Gesch. u. Altertumsk., Stettin 1928, Nr. 1, S. 2 – 7 (J. L. Struck); StAStr, Has 100 (bis Ende 1861); vgl. auch: Die Altstadtinsel Stralsund – Illustrierte Denkmalliste, Stralsund 1999; zur Einfügung der Bauten von Haselbergs in den Stralsunder Backsteinbau vgl.: Haese, Klaus: Der Stralsunder Backsteinbau des 19. und 20. Jahrhunderts. In: Mittelalterliche Backsteinarchitektur und bildende Kunst im Ostseeraum. Spezifik – Rezeption – Restaurierung. Greifswald 1987, S. 104 – 110.

5 Vgl. Dolgner, Dieter: Zur Bewertung des Backsteinrohbaus in architekturtheoretischen Äußerungen des 19. Jh. In: Wiss. Zs. d. E.-M.-Arndt-Univ. Greifswald, Ges.- und Sprachwiss. Reihe 29 (1980), H. 2 – 3, S. 126 – 128.

6 StAStr, Rep. 23, Nr. 777, Bl. 87.

7 StAStr, Rep. 23, Nr. 777, Bl. 55, 58, 76 – 78, 87.

8 StAStr, Rep. 23, Nr. 787, Bl. 6.

9 StAStr, Rep. 23, Nr. 804, Bl. 18, 23; Stralsundische Zeitung 1884, Nr. 237.

10 StAStr, Rep. 23, Nr. 821; 822, Bl. 83, 103.

11 Stralsundische Zeitung 1875, Nr. 174, Nr. 179.

12 StAStr, Rep. 23, Nr. 1349, Bl. 63.

13 StAStr, Rep. 23, Nr. 1349, Bl. 64.

14 Die Altstadtinsel Stralsund (Anm. 4), S. 64.

15 StAStr, Rep. 14, Nr. 196; Die Altstadtinsel Stralsund (Anm. 4), S. 47.

16 StAStr, Rep. 12, Nr. 284, Bl. 1, 2; Die Altstadtinsel Stralsund (Anm. 4), S. 42.

17 Die Altstadtinsel Stralsund (Anm. 4), S. 47/48.

18 ebenda, S. 70.

19 StAStr, Rep. 12, Nr. 370.

20 Die Bau- und Kunstdenkmale in Mecklenburg-Vorpommern. Vorpommersche Küstenregion. Hg. v. Landesamt f. Denkmalpflege Mecklenburg-Vorpommern. Berlin 1995, S. 105.

21 StAStr, Has 263.

22 Archiv f. kirchl. Baukunst u. Kirchenschmuck, 1. Jg., Berlin 1876, S. 82; Olschewski, Jana: Der evangelische Kirchenbau im Regierungsbezirk Stralsund aus der Zeit von 1815 bis 1914 – eine Untersuchung zur Typologie und Stilistik der Architektur des Historismus in Vorpommern, Diss. Greifswald 2001, S. 103 – 106.

23 Die Bau- und Kunstdenkmale in der DDR. Mecklenburgische Küstenregion. Hg. v. Institut f. Denkmalpflege. Berlin 1990, S. 480; Arendt, Jana: Die Kirchturmbauten im ehemaligen Regierungsbezirk Stralsund aus der Zeit von 1815 bis 1918 – Ein Beitrag zur Architektur des Historismus in Vorpommern. Magisterarbeit Univ. Greifswald 1995, S. 22 – 25.

24 StAStr, Rep. 12, Nr. 1060, Bl. 6.

25 Zum Berliner architektonischen Umfeld vgl.: Börsch-Supan, Eva: Berliner Baukunst nach Schinkel 1840 – 1870. München 1977, u. a. S. 12: „Die Bauakademie ... als Ausbildungsstätte der Baubeamten des gesamten preußischen Staates tradierte eine auf Zweckmäßigkeit und sparsame Formgebung bedachte, an Schinkels Formdisziplin geschulte Haltung."

Zu Ernst von Haselbergs denkmalpflegerischem Wirken vgl.: Knuth, Torsten: Der Stralsunder Stadtbaumeister Ernst von Haselberg (1827 – 1905): Sein Wirken als Denkmalpfleger in Vorpommern. Magisterarbeit Univ. Greifswald 1999.

26 StAStr, Has 29: Haselberg, Alfred von: Geschichte der Familie von Haselberg 1593 – 1915, Bd. 3, S. 1 – 12. Einen kleinen Einblick in die Studienjahre geben einige Briefe Ernst von Haselbergs an seine Eltern bzw. an die Schwester Gustava aus den Jahren 1848 bis 1856: StAStr, Has 68.

27 StAStr, Rep. 24, Nr. 2951, Bl. 73 - 77.

Bildnachweis

Abb. 51, 53, 55: Klaus Haese
Abb. 52: Kulturhistorisches Museum Stralsund
Abb. 56: Archiv für kirchliche Baukunst u. Kirchenschmuck

Jana Olschewski

Zur Planungsgeschichte der Peter-Paulskirche in Zingst[1]

Auf dem Gebiet des Kirchenbaus bildet die Regierungszeit Friedrich Wilhelms IV - die beiden Jahrzehnte von 1840-1860 und vielleicht noch als Ausklang einige Jahre, in denen seine nächsten Architekten ihn überlebten, - eine in sich geschlossene, unverkennbar charakterisierte Epoche. Eine Bautätigkeit großen Ausmaßes, von der Staatsspitze gewollt und eingeleitet, an dem goldenen Zügel des Beihilfewesens recht autoritär gelenkt, ist einem Kollektiv übertragen, der staatlichen Bauverwaltung, deren führende Männer, durch ein besonderes Treueverhältnis an den innerlich tief beteiligten Monarchen und seine Anschauungen gebunden, doch als die eigentlich schöpferischen Kräfte wirksam werden ... (Eva Börsch-Supan).[2]

Unter dem Einfluss der Erweckungsbewegung und seinen Reisen nach Oberitalien sowie Süd- und Westdeutschland stehend, hatte Friedrich Wilhelm (1795-1861) bereits als Kronprinz weitgehende Vorstellungen über den bedeutenden Rang des Kirchenbaus in seiner zukünftigen Regentschaft sowie über Bauart und Ausschmückung der Gotteshäuser entwickelt.[3] Der Beginn seiner Regierungszeit (1840-1861) markiert nicht nur eine Zunahme an Kirchen in der Hauptstadt Berlin, der Residenz in Potsdam und deren Umgebungen, sondern lässt auch einen, geografisch differenzierten, Anstieg von ländlichen Kirchen-Neubauten in Preußen erkennen. Der Mangel an evangelischen Gotteshäusern in den neuen Ostprovinzen sowie die infolge der Kriege lange Zeit fehlenden Mittel zur Instandsetzung der Dorfkirchen hatten ebenso wie demografische Veränderungen einen Handlungsbedarf deutlich gemacht.[4] Um die kirchliche Betreuung der stark zunehmenden Bevölkerung zu sichern, beschränkte der Monarch die Fürsorge der einzelnen Geistlichen 1842 auf höchstens 5000 *Seelen*.[5] Er regte damit die Bildung neuer Sprengel an, die zugleich gottesdienstlicher Einrichtungen bedurften. Auch die Situation in Vorpommern erforderte (neben Wiederherstellung bzw. Ersatz schadhafter Kirchen), dem Zuwachs der Bevölkerung im Sakralbau stärker Rechnung zu tragen. In die Diskussion gelangten An- bzw. Neubauten bereits bestehender Gotteshäuser (Greifswald-Wieck, Alt Pansow) wie auch die Anlage neuer Kapellen (Ahrenshoop, Zingst, Born, Nipmerow). Verwirklicht wurde von diesen, allein den Regierungsbezirk Stralsund betreffenden Bauvorhaben, nur Alt Pansow (1841/42).[6] Zingst erhielt infolge der Kirchspielsgründung im Jahr 1860 eine eigene Pfarrkirche. Dieser Vorgang blieb im bezeichneten Gebiet, betrachtet man die Regierungszeit Friedrich Wilhelm IV. einschließlich weniger Jahre nach dessen Tod, einzigartig. Sofern die Bildung neuer Sprengel entbehrlich erschien, wurde der Bau von Filialkirchen vorgezogen (Kölzin, Sehlen).

Der Gründung der Parochie in Zingst gingen, nicht zuletzt den aufwändigen amtlichen Verfahren und der Breite der beteiligten Instanzen geschuldet, außerordentlich zähe Verhandlungen voraus. Im Zusammenhang mit diesen Debatten steht die vielschichtige Planungsgeschichte der Peter-Paulskirche, die längst zu einer umfassenden Dokumentation reizt. Denn, alle bisherigen baugeschichtlichen Publikationen würdigen nur den Anteil August Sollers (1805-1853) und Friedrich August Stülers (1800-1865) an der Planung.[7] Sie berücksichtigen sämtlich nicht die umfangreichen Akten des Landesarchivs in Greifswald[8] sowie die im Konsistorium der Hansestadt befindlichen Bauzeichnungen.[9] Diese Dokumente stellen jedoch eine unentbehrliche Ergänzung zu den ausgewerteten Quellen des Staatsarchivs in Berlin-Dahlem dar. Insbesondere erhellen sie den Anteil der beteiligten lokalen Baumeister, über deren Wirken im 19. Jahrhundert wir aufgrund noch unzureichender Forschungen bislang wenig Kenntnis haben.

Der folgende Abriss zur Kirchspielsgründung dient der Einführung in die Planungsgeschichte, die die genannten Dokumente unter kunsthistorischen Aspekten auswertet. Die Details der Bauausführung werden durch die Beschreibung der Kirche im abschließenden Kapitel ergänzt und im Kontext des zeitgenössischen Kirchen-Neubaus resümiert.

1. Gründung des Kirchspiels Zingst

Mit Ausnahme von Pramort waren alle Ansiedlungen auf der Halbinsel Zingst bis 1860 dem Kirchspiel Prerow zugehörig. Die Parochie, die unter landesherrlichem Patronat stand, umfasste nach Ausweis der Kirchenrechnung im Jahre 1839 insgesamt 12 Ortschaften mit 5555 Einwohnern.[10] Da die seelsorgerische Betreuung dieser Bevölkerungsmenge die Kräfte des Geistlichen überforderte, trug der Landrat des Kreises Franzburg-Barth, Baron von Krassow, bei der Regierung in Stralsund den Bau von Kapellen in Zingst und Born an.[11] Dem Vorschlag der Behörde vom 28. August 1840 zufolge, wurden die Bestrebungen fortan jedoch auf die Begründung eines zweiten Kirchensprengels in Zingst gerichtet:[12] Am 21. September 1842 verhandelten Regierung und Vertreter der betreffenden Orte die Bildung des neuen Kirchen- und Pfarrsystems durch Abzweigung von der Parochie Prerow.[13] Knapp drei Jahre später begannen die Planungen für den Bau von Kirche und Pfarrgehöft. Das Kultusministerium setzte die ohnehin schon langwierigen Verhandlungen am 29. August 1848 allerdings aus, da die *Ungunst der ... Zeitverhältnisse* eine Bezuschussung der Anlagen aus der Staatskasse nicht zuließ.[14] Weil die Finanzierung anderweitig nicht gesichert werden konnte, gelangten auch die Conventionen zur Gründung der Parochie zum Stillstand. Als die Dringlichkeit des Gegenstandes durch die Kirchenvisitation in Prerow 1850 erneut zur Sprache kam, berieten die beteiligten Instanzen, wie trotz der vorerst aussichtslosen Gründung des Pfarrsystems *der Bedrängniß*

des über Gebühr belasteten Pastors ... Rechnung getragen werden könne.[15] Die Empfehlungen reichten von der Anstellung eines ordinierten Hilfsgeistlichen, der Gründung eines Diakonats bis hin zur Verbindung von Pfarr- und Schulamt.[16] Trotz intensiver Bemühungen sah sich die Regierung *erst am 29. November 1854 in den Stand gesetzt zu berichten, daß in dem Schulhause zu Zingst ein Local zur Abhaltung der Gottesdienste wird eingerichtet werden können.*[17] Die Amtseinführung des Pfarrverwesers Johann Hannemann (1823-1876) erfolgte jedoch nicht vor dem 10. Januar 1856. Auch erwies sich die *Schulstube* nur als ein unglückliches Provisorium, da hier nicht mehr als 150 der über 2000 Gemeindemitglieder Platz fanden.[18] Indessen führten Regierung und Kultusminister einen unnachgiebigen, durch die abweichende Auslegung der Beschlüsse von 1842 entfachten Streit über die Obliegenheit von Patronat und Baulast. Erst nachdem Hannemann den Prinzregenten im Februar 1859 persönlich um die Bewilligung eines Gnadengeschenks zum Bau der Kirche sowie um die Übernahme des Patronats gebeten,[19] und, wohl in dessen Folge, das Ministerium im Juli des Jahres *ferner zu gewährende[] Hülfen* in Aussicht gestellt hatte,[20] bahnte sich eine Schlichtung an: Die Gemeinde kam der Aufforderung, die künftige Unterhaltung des Kirchen- und Pfarrsystems sowie der dazugehörigen Gebäude zu regeln, unverzüglich nach.[21] Mit der Kabinettsorder vom 13. Februar 1860, aufgrund welcher der Prinzregent Wilhelm im Namen des Königs das Patronat über die Kirche antrat und ein Gnadengeschenk zu deren Bau bewilligte, wurde die Parochie Zingst begründet.[22]

2. Planungsgeschichte der Peter-Paulskirche[23A]

In einem ausführlichen Erläuterungsbericht vom 4. März 1845 stellt Oberbauinspektor Michaelis, Beamter der Regierung in Stralsund, sein auf 800-1000 Gottesdienstbesucher ausgelegtes Projekt zu einer Kirche für Zingst vor.[24] Der mit Sicherheit früheste Entwurf überhaupt zeigt einen dreiachsigen Saalbau mit westlicher Vorhalle, einjochigem Altarraum und halbrunder Apsis. In ausgedehnten, an den Langseiten fortgeführten Choranbauten liegen Sakristei und Magazin sowie jeweils eine Vorhalle. Über dem Magazin, an der südöstlichen Gebäudeecke, erhebt sich ein schmächtiger Turm, der im ersten Obergeschoss kleine Rundbogenfenster, im zweiten eine dreifache, durch Säulen gegliederte Fenstergruppe sowie die Zifferblätter einer Uhr aufnimmt. Das vierseitige, durch Fialen flankierte Turmdach endigt in einer offenen achtseitigen Laterne. An der Westseite liegt ein Windfang, der, wie die übrigen Anbauten, nicht die Höhe des Kirchendachs erreicht und wohl nur eine geringe Tiefe besitzt. Emporen und Sakristei sind über die Vorhallen an den Langseiten zugänglich. Die Beleuchtung der Apsis erfolgt durch fünf, die des Langhauses durch sechs rundbogige Fenster. Letzteren sind kleine Öffnungen zugeordnet, die dem Raum unter den Emporen Licht zuführen. Nicht nur die Fenster, sondern auch Turm und Lang-

haus erscheinen in ihrer Größe zueinander unverhältnismäßig projektiert. Zudem erweist sich Michaelis in seinem Entwurf als stilistisch unentschlossen, zwischen Rund- und Spitzbogenformen schwankend. So verwundert es nicht, wenn die Oberbaudeputation in ihrem Gutachten vom 14. August 1846 auf *einige hinsichtlich der Formen wünschenswerthe[] Aenderungen* verweist. Zustimmung finden bei der Behörde hingegen die gewählte *Ausführung in gebrannten Steinen* sowie die Tatsache, daß *der Raum nach dem Plane ökonomisch benutzt* ist.[25] Um allerdings die vom Kultusminister angemahnte *Ermäßigung des ganz unverhältnißmäßig hohen Anschlagsbetrages*[26] zu erzielen, sei die Verringerung der Tiefe und folglich der Höhe des Gebäudes, der Fortfall von Treppen und Nebenräumen sowie die Verbindung von Kirche und Turm erforderlich. Die Oberbaudeputation sieht sich deshalb zur Umarbeitung des Projekts veranlasst. Sie fügt dem Gutachten auf zwei Blättern einen neuen Entwurf bei, auf *welchem der Thurm in geringeren Dimensionen auf den als Unterbau dienenden Mauern des Altarraumes zu erreichen angenommen ist u. sämmtliche Formen ... einfach gehalten sind.*[27] Obgleich dieser und alle folgenden Pläne den Akten nicht mehr beiliegen, lassen sich der Korrespondenz zumeist zeichnerische Dokumente zuordnen. So muß der vorstehend erwähnte mit dem Entwurf identisch gewesen sein, den August Soller (1805-1853) 1848 auf Tafel 49 der Vorbildersammlung *Entwürfe zu Kirchen, Pfarr- und Schul-Häusern*[28] unter dem Titel *Evangelische Kirche in Zingst* veröffentlicht hat: Das Schiff ist hier auf fünf Achsen verlängert und durch Lisenen gegliedert, die Apsis zu einem fünfseitigen Polygon umgeformt, die Nebenräume auf symmetrische Choranbauten bzw. Treppenräume in den westlichen Abseiten reduziert. Erhalten bleibt der einjochige Altarraum, auf dessen Mauern nunmehr der als Querriegel entwickelte Turm zu stehen kommt. Dieser trägt ein Satteldach, über welchem ein quadratisches Türmchen mit einem hohen eingezogenen Pyramidendach aufsteigt. In der Westwand liegt eine große dreiteilige Fenstergruppe sowie das von einer Wandvorlage gerahmte Portal. Weitere Zugänge befinden sich an der Langhaus-Südseite sowie der Ostseite beider Anbauten. Der Kirchensaal wird durch hohe Rundbogenfenster beleuchtet, denen im Apsis-Bereich jeweils eine dreiteilige Fenstergruppe übergeordnet ist. Eine gotische Vorstudie zum Entwurf zeigt, bei gleicher Disposition, die Fenster zu spitzbogigen Öffnungen, die östliche Giebelwand in einen Treppengiebel nach dem Vorbild der profanen Backsteingotik umgewandelt.[29]

Am 8. September 1846 wird Wasserbaumeister Kühn durch die Regierung in Stralsund zur Ausarbeitung des speziellen Plans nach der Vorlage der Oberbaudeputation mit der Maßregel angewiesen, daß *nach der höheren Bestimmung ein Thurm nicht erbaut werden soll.*[30] Kühn reicht am 19. April 1847 jedoch ein vollkommen neuartiges Projekt ein. Er argumentiert sein Vorgehen damit, daß die verlangte Modifikation so entscheidend sei, daß *die Kirchenzeichnung nicht mehr maßgebend sein [könne, d. Vfn.], da ohne den Thurm dieselbe sich nicht*

57 Zeichnung zum Kostenüberschlag über den Bau von Kirche und Pfarrgebäuden Gemeinde Zingst. Südansicht und Grundriss der Kirche. Michaelis, 1. 3. 1845

für eine Landkirche passen würde.[31] Die *Zeichnung der Kirche zu Zingst auf dem Zingst. Bl. No 1* (Konsistorium Greifswald) mit dem Signum Kühns ist seinem auf zwei Blättern gefertigten Plan mit Sicherheit zugehörig. Nachweislich hat der Baumeister auch nur ein Projekt für Zingst entwickelt. Das Blatt zeigt eine turm- sowie sakristeilose Kirche und entspricht in diesen Merkmalen den Kühn von der Regierung erteilten Anweisungen zur Überarbeitung des Entwurfs. Neu aber das stilistische Konzept: den schweren Rundbogenformen Sollers setzt Kühn filigrane neugotische Formen entgegen, prägend hier vor allem der durch Wimperge geschmückte Staffelgiebel. Der schlichte rechteckige Saalbau mit polygonaler Apsis besitzt sowohl an den Ecken des Langhauses als auch am Chorschluß verstärkende Strebepfeiler. Das Portal in der Westfront wird durch ein gestuftes Gewände gerahmt und von zwei Fenstern flankiert. Über einem breiten Kreuzbandfries, der auch die Langseiten schmückt, bricht die Westwand in dem durch spitzbogige Öffnungen, Fialen und krabbenbesetzte Wimperge gegliederten fünfteiligen Stufengiebel auf. An der Apsis und den Langseiten liegen hohe spitzbogige Maßwerkfenster. Rechteckfenster deuten auf die geplante Einrichtung von Emporen, so wie das kleine westliche Schiffsfenster auf eine Vorhalle bzw. ein Treppenhaus von geringer Tiefe schließen läßt. Aus dem untersuchten Material geht meines Erachtens deutlich hervor, dass es Kühn und nicht Soller war, der das Motiv des Staffelgiebels für die Kirche in Zingst in Anregung gebracht hat. Es liegt nahe, dass sich der Regierungsbaubeamte an der Nordseite des Rathauses in Stralsund orientiert hat. Die gotische Vorstudie zu Sollers 1848 publiziertem Entwurf kann Kühn nicht gekannt haben. Daß er andererseits mit Sollers Planungsideen praktisch vertraut war – das lassen zumindest die Anlage der westlichen Abseiten, die Fensteranordnung, die Form der Apsis sowie stilistische Details vermuten – muß schon aufgrund seiner Tätigkeit als Kondukteur beim Bau der Kirche in Gülzow angenommen werden.[32]

Die Regierung reicht Kühns Projekt am 12. Juni 1847 an die staatlichen Behörden. In seiner Rückäußerung vom 11. April 1848 teilt der Kultusminister mit, daß der vorgelegte Entwurf von der Oberbaudeputation *im Allgemeinen für zweckmäßig erachtet worden ist,* die Behörde es allerdings *angemessen* fände, *noch mehrere Aenderungen eintreten zu lassen,* die die *beigefügte anderweite Zeichnung nachweiset.*[33] Aus dem Schriftwechsel geht hervor, daß das erwähnte Blatt ein Original größeren Maßstabs der von Soller in der Mustersammlung 1849 auf Tafel 60 publizierten Zeichnung *Evangelische Kirche in Zingst (2ter Entwurf) mit 700 Sitzen* ist: Folglich übernimmt Soller das Grundmotiv des gestaffelten Giebels und vereinfacht dessen subtile Formen, indem er auf die Krabben an den Wimpergen und die durchbrochenen Spitzbogenblenden verzichtet. Da nach seinen Worten *die Höhe des Gebäudes in Beziehung zur Tiefe ... gering angenommen und ... gesucht werden ... musste ..., der vorderen Giebel-*

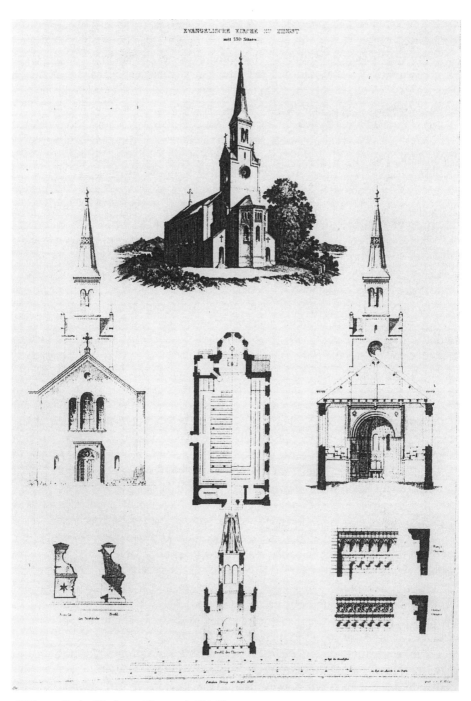

58 Evangelische Kirche zu Zingst mit 730 Sitzen

111

seite ... ein günstigeres Verhältnis ... zu verleihen, entscheidet er sich für die *Anlage einer die Fläche unterbrechenden Vorhalle.*[34] Der Baumeister korrigiert nicht nur die Breiten- und Höhenverhältnisse, sondern auch die Proportionen der Öffnungen.[35] Abgesehen von den notwendigen technischen Korrekturen gelang ihm mit dem Entwurf eine zweckmäßigere und reizvollere architektonische Gestaltung (typisch für Soller sind die schräg über Eck gestellten Strebepfeiler). Im Wesentlichen aber greift das Konzept die Anregungen des Stralsunder Beamten Kühn auf. Diesem wird am 22. April 1848 die spezielle Veranschlagung überantwortet. Aus den im Vorfeld ausgeführten Gründen kommt die Arbeit jedoch nicht mehr zustande.

Die Verhandlungen werden bis zum 2. April 1853 ausgesetzt.[36] Weshalb die Regierung die weitere Bearbeitung des Entwurfs wenige Tage später wiederum Michaelis überträgt, ist nicht zu erfahren. Der Oberbauinspektor entwirft auf Grundlage der Tafel 60 der *Entwürfe zu Kirchen, Pfarr- und Schul-Häusern* eine neue, heute verschollene Skizze, die er der vorgesetzten Behörde am 31. Juli 1854 einreicht.[37] In ihrem Gutachten vom 13. September des Jahres beanstandet die Abteilung für das Bauwesen[38] allerdings *[d]ie specielle Auffassung des Planes ... [,die] ... auf eine nicht ausreichende Kenntniß des mittelalterlichen Kirchenbaustyles in Stein- und Holzconstructionen schließen ... läßt.* Sie fordert eine *Vereinfachung der Dachconstruction* und *erwartet* für die Ausarbeitung der Detailpläne *die sorgfältigste [stilgemäße, d. Vfn.] Durchbildung.*[39] Einem späteren Schreiben des Baubeamten ist zu entnehmen, dass die Gutachter auf seiner Zeichnung eine Vielzahl obligater Änderungen vermerkt hatten. Deren Bearbeitung sowie anderweitige Aufträge verzögern die Fertigstellung der angeforderten Detailpläne. Am 16. Mai 1855 übergibt Michaelis schließlich die neuen Entwürfe nebst Anschlagsberechnungen. Von den fünf Blättern hat sich mindestens eines erhalten, die *Giebelansicht* der *Zeichnung zu einer Kirche in Zingst mit 700 Sitzen* (Konsistorium Greifswald). Das weder datierte und noch signierte Blatt enthält das Revisionsvermerk Friedrich August Stülers (1800-1865) vom 14. August 1855 und läßt sich dadurch mit den Daten in den Akten in Einklang bringen. Michaelis greift in die Entwicklung der Hauptfassade insofern ein, als daß er die Wandflächen zuseiten der Vorhalle durch Nebenportale aufbricht und die beiden bereits konzipierten Fenster durch ihre veränderte Größe bzw. Lage den neuen Eingängen anpasst, insgesamt also die Symmetrie der Fassade akzentuiert. Seine Änderungen hinsichtlich der Proportionen, das weisen auch die Markierungen des Gutachters nach, wirken sich nachteilig auf das Projekt aus: Der Staffelgiebel lastet nunmehr schwer auf der vergleichsweise niedrigen Langhauswand.

Zur Ausführung dieses superrevidierten Projekts kommt es wegen der ungeklärten Finanzierung indessen nicht. Nach einer Reihe weiterer ergebnisloser Verhandlungen fordert der Kultusminister die Regierung in Stralsund am 20. Mai 1856 auf, die *Zulässigkeit einer Vereinfachung* des Bauplans zu prüfen.[40]

112

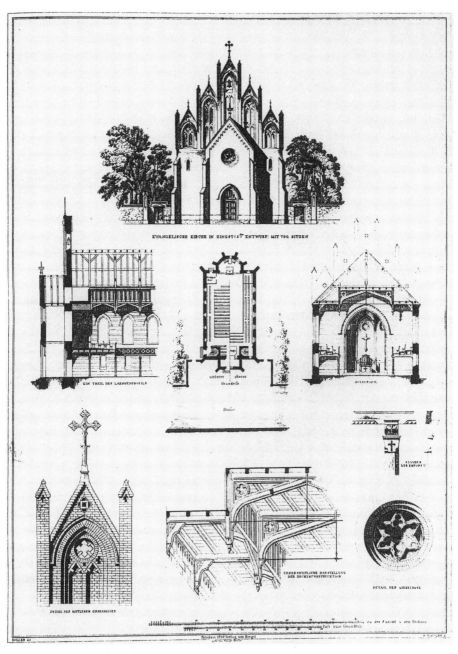

59 Evangelische Kirche in Zingst (2ter Entwurf) mit 700 Sitzen

Eine bedeutende Kostensenkung schließt der für den Verwaltungsbezirk zuständige Baurat von Doemming jedoch aus, da eine Verringerung der Grundfläche, der Gebäudehöhe oder der Mauerstärken unzulässig sei. In Frage käme allenfalls eine Änderung im Dekor. Die Regierung lehnt es aber ab, *bei ... [der] im Verhältnisse nur sehr unbedeutenden Ersparniß [von 650 Reichstalern, d. Vfn.] ... dem Character des Bauwerkes ... Abbruch zu thun* und versagt damit eine weitere Umarbeitung der Pläne.[41] Infolgedessen wendet sich der Kultusminister am 31. Dezember 1856 erneut an die Abteilung für das Bauwesen. Es ist sehr wahrscheinlich, dass das im Konsistorium in Greifswald erhaltene Blatt *Kirche zu Zingst.* mit der Ergänzung *Entworfen in dem Ministerium ... (Schriftfeld zerstört, d. Vfn.) B. 28.1.1857. Stüler* der angeforderten, am 16. Februar 1857 abgefassten *gutachtlichen Äußerung ... zur Ermäßigung des Kostenbedarfs*[42] zugehörig ist: Die Zeichnung zeigt die veränderte Giebelansicht so, wie sie ab 1860 ausgeführt wurde: ohne westliche Vorhalle; die Maßwerke der Staffelgiebel sind auf einfache spitzbogige und kreisförmige Blenden reduziert, die dekorative Rosette – die von Soller zunächst am Turm, später an der Vorhalle konzipiert worden war – über den Eingang in der Westfront verlegt und die Höhe bzw. Breite der beiden Fassadenteile zugunsten der „tragenden" Langhauswand verändert. Denkbar ist, daß Stüler auch die Ziegelbänder empfohlen hat, obgleich sie hier noch nicht eingetragen sind.[43] Die sich aus der verschollenen Expertise vom 16. Februar insgesamt ergebenden Modifikationen, wie auch bereits zuvor versäumte Korrekturen, fließen in eine neue Kostenaufstellung ein, die Michaelis der Regierung am 16. November 1857 übergibt. Sie weist eine Bausumme von 15200 Reichstalern aus.[44] Am 27. Februar 1858 ersucht die Behörde den Kultusminister, das notwendige Kapital, das abzüglich der Hand- und Spanndienste 14766 Reichstaler beträgt, aus Staatsfonds zur Verfügung zu stellen.[45] Nach Regelung der künftigen baulichen Unterhaltung genehmigt der Prinzregent in der Kabinettsorder vom 13. Februar 1860, *daß zu den Baukosten nach dem Allerhöchst gebilligten Project ein Gnadengeschenk von 14776 rt. ... gezahlt werde.*[46]

Der Bau der Kirche beginnt am 11. September 1860 mit einer feierlichen Grundsteinlegung. Aufsicht und Leitung obliegen Bauführer Balthasar. Während der Ausführung kommt es in Bezug auf die Inneneinrichtung nochmals zu Änderungen, die im Wesentlichen die Prinzipalstücke betreffen: Die Kanzel wird aus dem äußersten Ende des Chors seitlich an den Bogen zwischen Schiff und Apsis, infolgedessen der Altartisch weiter nach Osten versetzt. Der Altar erhält eine Schranke, seine dreiteilige Rückwand Statuen des Petrus und des Paulus. Der Ausstattung liegt die *neue vereinfachte Zeichnung des Altars und der Kanzel nebst Entwurf zur einfachen Ausmalung* der obersten Baubehörde zugrunde, die durch ein Gutachten vom 15. März 1861 begleitet wird.[47] Damit kommt für die Gestalt von Kanzel und Altar Stüler in Betracht, auf den wohl auch die Formen des schlanken Emporen und des Taufbeckens zurückgehen,

60 Giebel-Ansicht, Vorderansicht, Grundriss. 11. Dezember 1884

61 Giebel-Ansicht im Jahre 2000

wie in der Monografie vermutet wird.[48] Einmal mehr bestätigt sich hier die hete-rogene Formenauffassung beider Architekten: Während die Details der Innen-ausstattung ganz der feineren, leichteren Architektursprache F.A. Stülers ent-sprechen, tragen die überwiegend kräftigeren Formen des Außenbaus die Hand-schrift A. Sollers.

Die Einweihung der Kirche erfolgt am 26. Oktober 1862 durch den Gene-ralsuperintendenten von Pommern, Sigismund Jaspis (1809-1885).[49] Am 14. Oktober 1865 erhält sie den Namen Peter-Paulskirche.[50]

In Auswertung der umfangreichen Akten soll abschließend kurz auf zwei vertiefenswerte Aspekte verwiesen werden: Zum einen auf das durch Gemeinde und Regierung seit Beginn der Planungen verfolgte Interesse an einem Kirch-turm, das in der Dokumentation nur wenig Berücksichtigung finden konnte. Es durchzieht jedoch den gesamten Schriftwechsel. Selbst Stüler merkt noch in sei-nem *Reisebericht zum Kirchen- und Pfarrhausbau in Zingst* vom 27. Oktober 1863 an, daß ein Glockenturm durchaus *zweckmäßig und wünschenswert* wäre.[51] Doch auch der daraufhin folgende Antrag der Regierung auf Bewilli-gung der erforderlichen Baukosten wird wiederum zurückgewiesen. Das Anlie-gen mündet schließlich in die Überlegungen, durch welche Maßnahmen der schon wenige Jahre nach der Vollendung zu beobachtenden Korrosion des Gie-belmauerwerks begegnet werden kann. Befremdend ist vor allem der Vorschlag des Baurats Kramer vom Dezember 1884, der rät, *die hervorragenden Gie-beltheile [der Kirche, d. Vfn.] nicht wieder auf[zuführen] ... und ... das Gebäude durch einen kleinen Thurm zu heben.*[52] Seine Vorstellungen, die eine Zeichnung im Konsistorium in Greifswald vermittelt, stoßen selbstverständlich auf Ableh-nung: Nicht nur der Kreisbauinspektion erscheint es *in erster Linie ... wün-schenswert ..., daß das Bauwerk in seiner ... [bestehenden, d. Vfn.] Form ohne ... wesentliche Abweichungen wieder hergestellt*, also auf den Turm verzichtet wird.[53] Auch der Kultusminister urteilt in diesem Sinne und bescheidet das Kon-sistorium in Stettin am 16. Dezember 1886 mit den Worten: *Der 1857 von dem verstorbenen Geheimen Ober-Hofbaurath Stüler angefertigte Entwurf ist ein Theil des unter den Auspicien seiner Majestät des Königs Friedrich Wilhelms IV. entstandenen Gesamtentwurfs ... Das ... in einfachen ... stilgemäßen Formen errichtete Hauptstück dieser Baugruppe, die Kirche, nachträglich in einer Weise umgestalten zu wollen, welche den kirchlichen Character in hohem Grade be-einträchtigt ... läßt sich aus Gründen der Pietät gegen den erlauchten Stifter und im Interesse der Denkmalspflege nicht rechtfertigen.*[54] Es ist vermutlich die An-gabe, und der zweite hier zu erwähnende Aspekt, der Bau sei *unter den Auspi-cien seiner Majestät* erfolgt, der später zu der meines Erachtens nicht haltbaren Auffassung geführt hat, Friedrich Wilhelm IV. habe das Projekt für die Kirche selbst entworfen, wie u.a. die Pfarrchronik ausweist. Die vorstehende Planungs-geschichte dürfte derartige Vermutungen wohl ausdrücklich entkräftet und den tatsächlichen Anteil F. A. Stülers, wie auch A. Sollers, präzisiert haben.

3. Baubeschreibung und Resümee

Die neugotische Kirche in Zingst, ein fünfachsiger Saalbau mit polygonaler Apsis, ist über einem Sockel aus Feldsteinen in gelbfarbenen Ziegeln aufgeführt. Die ursprüngliche Eindeckung des Satteldachs mit Biberschwänzen wurde bereits 1889 durch Schiefer ersetzt. Einprägsam in der Gestaltung der turmlosen Architektur erscheinen vor allem die kräftigen Staffelgiebel, die streifenförmige Anordnung roter Ziegel, das System schräg gestellter, abgetreppter Eckstrebepfeiler sowie die risalitartige Gliederung der Westfassade. In dem leicht ausladenden Mittelteil der Schaufront liegt das Hauptportal, dem in den schmaleren Seitenteilen je eine Nebentür und ein Fenster symmetrisch zugeordnet sind. Eine weitere Tür zuseiten der Apsis führt in den Predigerraum in der Südostecke des Kirchensaals. Alle Portale sind mit neugotischem Schnitzwerk verziert und durch unprofilierte, gestufte Gewände gerahmt, der Hauptzugang wird dabei gestalterisch herausgehoben. Über letzterem liegt eine eindrucksvolle vierzehnteilige Rosette mit passartig schließenden Blütenblättern. Der durch die Breite und die waagerechten Ziegelbänder besonders betonten Lagerhaftigkeit der Fassade wirkt der fünfteilige Staffelgiebel entgegen: Dessen zur Mitte treppenförmig erhöhten Fialen fassen jeweils wimpergbesetzte Felder ein, die einfach gestufte Blendrahmen aufnehmen. Die Blendrahmen umschließen – außen eine, in der Mitte zwei übereinandergeordnete – Zwillingsblenden und endigen jeweils in einem Spitzbogen, in dessen Zwickel eine kreisrunde Blende eingefügt ist. In der Öffnung unterhalb des mittleren Wimpergs hing ursprünglich eine kleine Glocke. Der östliche Stufengiebel erreicht nicht die Höhe der Schaufront. Hier wurde auf eine Staffelung der Zwillingsblenden verzichtet und das mittlere Blendenpaar verkürzt. Die Maßwerke der hohen zweiteiligen Kirchenfenster und der kreisrunden Chorfenster weisen Dreiblatt- und Vierpassformen sowie gekehlte Profile auf. Ersteren sind schlichte spitzbogige Öffnungen zugeordnet, die den Raum unterhalb der Emporen erhellen. Weitere acht Fenster im westlichen und im östlichen Joch beleuchten Windfang, Treppenräume, Orgelchor und Sakristei. Unterhalb des Hauptgesimses von Langseiten und Apsis liegt ein friesartiger Gürtel aus Zahnschnitt, Kehle, Viertelstab und Konsolfries.

Der Kirchensaal trägt eine spitze, durch Hängewerk verstrebte Holzdecke, deren schlichten Deckenbalken mit den Sparren durch ornamental gestaltete Stege verbunden und durch verzierte Köpfe der Hängesäulen sowie geschweifte Konsolen ergänzt sind. In der einheitlichen Ausstattung der Kirche überwiegen subtile Motive der Früh- und Hochgotik: Die an das südliche Gewände gerückte, über einem Fuß freistehende Kanzel, der Altartisch mit der parallelen Schranke, das mittig vor dem Altarraum angeordnete Taufbecken und insbesondere auch das Lesepult zeigen lanzettförmige Blenden, Wimperge und drei- bzw. viergliedrige Passformen.[55] Schlichter wiederum die Emporenbrüstungen, deren schlanke Stützen durch Segmentbogen gekoppelt sind.

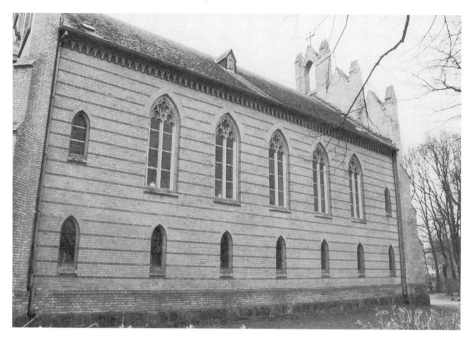

62 Peter-Paulskirche Zingst, Ansicht von Norden, im Jahre 2000

In ihrer Typologie und Stilistik folgt die Kirche ausgeprägten Eigenschaften einer Vielzahl neugotischer Provinzkirchen, die unter Friedrich Wilhelm IV. bzw. kurz nach seinem Tod in Preußen errichtet worden sind. Dieser Typus wurde von beiden im Amt nacheinander folgenden Kirchenbaudezernenten, A. Soller und F.A. Stüler, variiert. Allein im betreffenden Verwaltungsbezirk Stralsund lassen sich drei analoge Projekte nachweisen: Gülzow, 1842-45,[56] Kölzin, 1861/62, und Sehlen, 1864-66. Ihnen gemeinsam ist ein vier- bis fünffachsiges, in Backstein (in Kölzin in Feldstein mit Ziegeldetails) aufgeführtes, (mit Ausnahme von Sehlen) turmloses Langhaus mit eingezogener polygonaler Apsis, ähnlich auch die Holzdecke mit sichtbarer Konstruktion des Hängewerks.[57] Stilistisch überwiegen Rezeptionsformen der norddeutschen profanen und sakralen Backsteingotik, vor allem aber für Zingst läßt sich deren Untermischung mit Formen der italienischen Romanik und Früh- bzw. Hochrenaissance feststellen. Motive wie die prägende Maßwerkrosette, die Rundfenster und die farbigen Ziegelbänder finden sich in zahlreichen Reiseskizzen und Plänen beider Baumeister. Mitunter waren solche Gestaltungen vom König selbst empfohlen worden. Friedrich Wilhelm IV. griff nicht selten maßgeblich in die Planungen ein. Allerdings hat sich seine *eigenthümliche selbstschöpferische Bautätigkeit ... mit geringen Ausnahmen auf Berlin und Potsdam ... beschränkt.*[58] Die Provinzkirchen reflektieren zwar die vom Monarchen formulierten baulichen und liturgi-

schen Anforderungen,[59] weisen sich letztlich aber als individuelle Werke seiner Architekten aus.

Anmerkungen

Verwendete Abkürzungen:
GStAPK Geheimes Staatsarchiv Preußischer Kulturbesitz, Berlin-Dahlem
LAG Landesarchiv Greifswald
Pfa. Pfarrarchiv
UAG Universitätsarchiv Greifswald

1 Die Recherchen führte die Vfn. im Rahmen ihrer Dissertation (vgl. Anm. 6). Für die freundliche Unterstützung sei Herrn Pfarrer Apel, Zingst, Herrn Cejp, Gemeindekirchenrat Zingst, sowie dem Landesarchiv und dem Konsistorium in Greifswald herzlich gedankt.
2 Börsch-Supan, Eva/ Stüler, Dietrich Müller: Friedrich August Stüler 1800-1865, hg. v. Landesdenkmalamt Berlin. München/Berlin 1997, S. 110.
3 Ebd., S. 111f.
4 Ebd., S. 111.
5 Kabinettsorder vom 8. 4.1842 (ebd., S. 111).
6 Zur Erweiterung bzw. zum Neubau der Kirche in Wieck (1839-44 debattiert) hatte C. A. Menzel (1794-1853) Alternativpläne entwickelt (UAG K 5263, 5265). Erst 1881-83 wurde eine neue Kirche nach Entwürfen der Abt. für das Bauwesen im Ministerium für öffentliche Arbeiten errichtet. – Für Ahrenshoop lagen bereits 1847 von der Oberbaudeputation genehmigte Baupläne (vermutlich von Michaelis, vgl. FN 24) vor. Sie wurden wohl aus Kostengründen nicht verwirklicht (LAG Rep. 65c Nr. 3141; GStA PK I. HA Rep. D Nr. 563). Der Ort erhielt 1951 eine Kirche. – Der Gedanke, in Nipmerow eine Kapelle zu erbauen, steht mit den ab 1855 geführten Verhandlungen über eine verbesserte kirchliche Versorgung auf dem Jasmund in Zusammenhang, die erst mit dem Kirchenbau in Sassnitz 1880-83 endeten (LAG Rep. 65c Nr. 3126). – Die Anregungen zu neuen Kapellen wurden sämtlich auch mit der Weitläufigkeit der Parochien auf den infrastrukturell unterentwickelten Inseln begründet. Vorstehende Planungen sind dokumentiert in: Olschewski, J.: Der evangelische Kirchenbau im Regierungsbezirk Stralsund aus der Zeit von 1815 bis 1914 – eine Untersuchung zur Typologie und Stilistik der Architektur des Historismus in Vorpommern. Diss. (Ms.) Greifswald 2001.
7 Börsch-Supan, E./Stüler, D. M., a.a.O., S. 783f; Grundmann, Günther: August Soller 1805-1853. Ein Berliner Architekt im Geiste Schinkels. München 1973, S. 177-179.
8 LAG Rep. 65c Nr. 3172-3176.
9 Es handelt sich hier um die Abb. 4.
10 Pfa. Zingst: Die Zingster Kirchenchronik, S. 1.
11 Ebd., S. 1.
12 Ebd., S. 1.
13 Vereinbart wurden die Anstellung eines Predigers, der Bau einer Kirche und eines Pfarrgehöfts sowie die Beiträge der Eingepfarrten (LAG Rep. 65c Nr. 3172, fol. 207).
14 Ebd., Nr. 3173, fol. 24.
15 Ebd., fol. 67.
16 Auf der Suche nach einer interimistischen Stätte für die Gottesdienste brachte die Gemeinde auch den Ankauf eines Privathauses in Anregung. Der begutachtende Baubeamte

riet wegen erheblicher technischer Mängel allerdings davon ab, das *anscheinend nur auf Spekulation gebaute Haus* zu erwerben (ebd., Nr. 3172, fol. 11).

17 Ebd., fol. 25.

18 Ebd., fol. 120.

19 Pfa. Zingst Tit. I B Specialia 5 Kirchen- und Pfarrbausachen, Bd. 1, 1858-. 2.2.1859.

20 LAG Rep. 65c Nr. 3172, fol. 360.

21 Ebd., fol. 361f.

22 Pfa. Zingst Tit. I B Specialia 5 Kirchen- und Pfarrbausachen, Bd. 1, 1858-, 5.3.1860. Das Kirchspiel umfasst Zingst, Klein und Groß Kirr, Pramort, Insel Oie und Sundische Wiese.

23 Das Projekt zum Pfarrgehöft wird hier nicht berücksichtigt, zum einen aus Platzgründen, zum anderen, weil es überwiegend getrennt vom Kirchen-Projekt bearbeitet wurde. Beide Anlagen sind überhaupt erst durch einen Grundstückstausch 1861 in direkte Nähe gerückt.

24 LAG Rep. 65c Nr. 3173, fol. 179ff. Michaelis wird in den Akten spätestens 1824 als Kgl. Bauinspektor, 1828 als Oberbauinspektor und 1860 als Baurat erwähnt. Auf ihn beziehen sich wohl auch die Angaben in der Literatur, nach denen ein *Bauinspektor Michaelis* 1825 einen Vorentwurf zum Leuchtturm am Kap Arkona gefertigt/ausgeführt hat (vgl. Klinkott, Manfred: Die Backsteinbaukunst der Berliner Schule von K. F. Schinkel bis zum Ausgang des Jahrhunderts. Berlin 1988, S. 441, bzw. Bauausführungen des Preußischen Staats. Bd.1, 1851). Um 1827 entstand sein nicht realisierter Entwurf zu einem neuen Kirchturm in Kemnitz bei Greifswald, dessen *Hauptmaße und Verhältnisse* allerdings – so gab es der Baumeister des 1841 errichteten Turms, C. A. Menzel, selbst an – in die ausgeführten Zeichnungen eingegangen sein sollen (UAG R 2024). Michaelis hatte eine nicht als Umgang gestaltete Galerie geplant. Auch sein Entwurf für eine Kapelle in Ahrenshoop blieb auf dem Papier (LAG Rep. 65c Nr. 3142, fol. 15). Vgl. dazu FN 6.

25 GStA PK Rep. 93 D Nr. 563, o. fol.

26 Ebd., 9.10.1845. Der Anschlag weist 18035 Reichstaler aus (LAG Rep. 65c Nr. 3173, fol. 191).

27 GStA PK Rep. 93 D Nr. 563, o. fol., 18.8.1846. Grundmann verweist auf ein mit *Ev. Kirche zu Zingst mit 730 Sitzen* betiteltes Blatt Sollers, das sich im ehemaligen Architektur- und Baumuseum in Berlin befunden haben soll. Nach seiner Auffassung diente diese Skizze – sie zeigte eine einschiffige neuromanische Kirche mit einem Turm über einem eingefügten Chorjoch – Geschäftsvorgängen bzw. der geplanten Publikation der Musterentwürfe (Grundmann, a.a.O., S. 177, 318, vgl. FN 28). Es ist denkbar, dass es sich hierbei um den für die Regierung in Stralsund gefertigten Entwurf handelte.

28 Hrsg. v. d. Königl. Ober-Bau-Deputation, Potsdam, 1844ff. Die Publikation der in 13 Lieferungen erschienenen Hefte war durch Friedrich Wilhelm IV. selbst angeregt worden. Als Vorlagen dienten fast ausschließlich Entwürfe F.A. Stülers und A. Sollers. Sie fanden in Preußen eine rege Nachfolge. S. dazu Börsch-Supan E./Stüler, D.M., a.a.O., S. 113ff. bzw. Katalog sowie Olschewski, J., a.a.O., S. 190ff.

29 Familienarchiv Grundmann, Hamburg, Soller-Nachlass, vgl. Grundmann, G., a.a.O., S. 177-179 und Abb. 141. Das Zinnen-Motiv erschien auch auf einer weiteren Zeichnung Sollers im ehemaligen Architektur- und Baumuseum. Der Titel bei Grundmann (a.a.O., S. 318) – *Ev. Kirche zu Zingst. Gotisierender Entwurf eines einfachen Saalbaues mit dreigeteilter Holzdecke ohne Turm. Stattdessen eine fünf Zinnen zeigende gotische Giebelwand im Sinne norddeutscher Backsteingotik mit einem vor das Hauptportal gelegten neugotischen Vorbau* – lässt darauf schließen, dass es sich hier um eine Vorstudie zum 2. Entwurf Sollers (Tafel 60 der Mustersammlung) handelt.

30 LAG Rep. 65c Nr. 3173, fol. 1. Im Bereich des Sakralbaus ist Khüns Mitwirkung als Baukondukteur beim Kirchturm in Kemnitz (vgl. FN 24) und der Kirche in Gülzow (1842-45),

heute Gülzowshof, bekannt. Seine Pläne zur Wiederherstellung des Kirchturms in Altefähr (1855) wurden nicht realisiert. S. dazu Olschewski, J., a.a.O., passim, bes. Anm. 302, bzw. (dies.) Arendt, J.: Die Kirchturmbauten im ehemaligen Regierungsbezirk Stralsund aus der Zeit von 1815 bis 1918 – Ein Beitrag zur Architektur des Historismus in Vorpommern. Magisterarbeit (Ms.) Greifswald 1995, S. 18ff.

31 LAG Rep. 65c Nr. 3173, fol. 6.

32 Vgl. Anm. 30. Der fünfachsige, turmlose Saalbau mit eingezogenem Chorpolygon und einem aus der Westwand vorkragenden kleinen Türmchen wurde bereits 1898/99 wieder abgebrochen. Offenbar muss der Bauplan mit Soller in Verbindung gebracht werden. S. dazu Olschewski, J., a.a.O., S. 79ff.

33 LAG Rep. 65c Nr. 3173, fol. 16. Auf die Anmerkung der Regierung, dass es ihr *wünschenswerth zu sein scheint, ... die neue Kirche ... mit einem Thurme [zu] versehen* (ebd., fol. 7) geht der Kultusminister aus Kostengründen nicht ein.

34 Zit. nach Grundmann, G., a.a.O., S. 178.

35 An der westlichen Langhauswand liegen Emporentreppen, beide vom Kirchensaal, die nördliche zudem von außen, erreichbar. Ein weiteres Portal zuseiten des Chors dient dem Eintritt in den Predigerstuhl an der Nordostecke der Kirche. Die Kanzel ist mit einigem Abstand zum Altar direkt an die Ostwand der Apsis gerückt.

36 LAG Rep. 65c Nr. 3173.

37 Ebd., Nr. 3172, fol. 1f.

38 Durch Verordnung vom 17.4.1848 wurde das Ministerium für Handel, Gewerbe und öffentliche Arbeiten begründet und das Ressort der bisherigen Oberbaudeputation in die dem neuen Ministerium anfolgende Abteilung für das Bauwesen integriert. Grundmann, G., a.a.O., S. 121.

39 LAG Rep. 65c Nr. 3172, fol. 17.

40 LAG Rep. 65c Nr. 3172 fol. 138.

41 Ebd., fol. 143.

42 Ebd., fol. 153.

43 Sie erscheinen noch nicht auf den publizierten Entwürfen Sollers.

44 Ebd., fol. 339ff.

45 Ebd., fol. 341ff.

46 Pfa. Zingst Tit. I B Specialia 5 Kirchen- und Pfarrbausachen Bd. 1, 1858-.

47 LAG Rep. 65c Nr. 3174, fol. 130.

48 S. dazu Börsch-Supan, E./Stüler, D.M., a.a.O., S. 784.

49 Die Ausführung ist dokumentiert in LAG Rep. 65c Nr. 3174.

50 Pfa. Zingst: Die Zingster Kirchenchronik, S.4.

51 LAG Rep. 65c Nr. 3174, fol. 487f.

52 Pfa Zingst Tit. 1b Specialia 5. Kirchen- und Pfarrbausachen, Bd. 2, 1883-1890, 3.2.1885.

53 Ebd., 3.2.1885.

54 Ebd., 16.12.1886.

55 Die Statuetten der Apostel, die das Kruzifix hinter dem Altar flankieren, gehörten zu dem Tabernakel über dem Altar.

56 Vgl. Anm. 30, 32.

57 Vgl. die Kirche in Brodowin (1852/53) und die Tafel 6 der Mustersammlung in Börsch-Supan, E./Stüler, D.M., a.a.O., K 66 und Abb. 193.

58 Geyer, Albert: Friedrich Wilhelm IV. von Preußen als Architekt, in: Deutsche Bauzeitung 56 (1922), Nr. 95-104, S. 541.

59 Vgl. dazu Stüler, F.A.: Über die Wirksamkeit des Königs Friedrich Wilhelm IV. in dem Gebiete der bildenden Künste. Festrede zum Schinkelfest am 13. März 1861, in: Zeitschrift für Bauwesen 11 (1861), S. 520ff.

Bildnachweis

Abb. 57: LAG Rep. 65c Nr. 3173, fol. 194.

Abb. 58: August Soller: Entwürfe zu Kirchen, Pfarr- und Schul-Häusern, a.a.O., Tafel 49, 1848

Abb. 59: Ebenda, Tafel 60, 1849

Abb. 60: Der Baurath Kramer. Anlage zum Bericht No 710. betr. Kirche zu Zingst. Vom 11ten Decemb. 1884 (Konsistorium Greifswald, Bauamt)

Abb. 61-62: Foto, Jana Olschewski

André Farin

Vom Kursalon zur Schlosskirche
Zur Geschichte des klassizistischen Gebäudes im Park zu Putbus

In der einstigen fürstlichen Residenzstadt Putbus, die 1810 von Wilhelm Malte zu Putbus (1783-1854) begründet und nach 1816 systematisch als Kur- und Bildungsstandort ausgebaut worden war, suchte man bis 1892 vergeblich nach einer Kirche.[1] Während für die fürstliche Familie in der Schlosskapelle Gottesdienste abgehalten wurden, gingen oder fuhren die Putbusser für diesen Zweck in das benachbarte Kirchdorf Vilmnitz.[2] Schließlich zählten diese mit allen anderen Bewohnern aus umliegenden Ortschaften zu dieser Gemeinde.[3] Ein Zustand, der zwar immer wieder von den Einwohnern beklagt worden war, aber auf dessen Verbesserung die Putbusser Bevölkerung Jahrzehnte warten musste.

Die ersten Überlegungen für den Bau einer Kirche im Ort selbst stammen aus dem Jahr 1882. Der jetzt regierende Fürst Wilhelm zu Putbus (1883-1907) wollte den Bedürfnissen der auf über 2000 Einwohner angewachsenen Bevölkerung Rechnung tragen und in der Nähe des Schlosses ein eigenes Kirchengebäude errichten lassen.[4] Kein Wunder, denn der Enkel des Ortsgründers bemühte sich, in der Nachfolge seines Großvaters, den Ort auch immer in Absprache mit Beratern aus der fürstlichen Kanzlei weiterzuentwickeln. Ortschronist Viktor Loebe, damals Lehrer am dortigen Königlichen Pädagogium, kannte ihn persönlich und lobte den Mann, der die Initiative für den Kirchenbau förderte: „Fürst Putbus war ein durchaus vornehmer, edler Charakter, im höchsten Grade gütig und freundlich gegen jedermann, zum Wohltun immer bereit und kaum konnte er jemand eine Bitte abschlagen, sondern suchte stets möglich zu machen, worum man ihn anging. Wie oft hat er helfend eingegriffen, wo er von Not und Krankheit im Ort oder in der Grafschaft erfuhr."[5]

In eine der hier beschriebenen Notlagen schien das Theater am Putbusser Marktplatz, das einzige der Insel Rügen, Anfang der 1880er Jahre gekommen zu sein.[6] Seit 1881 kontrollierten die zuständigen Polizeibehörden des Landes wegen mehrerer im Ausland vorgekommener Theaterbrände den baulichen Zustand der Theater des Landes sowie alle darin vorhandenen Vorkehrungen für den Fall eines Brandes. Eine im Inseltheater durchgeführte Begutachtung, die der Königliche Kreisbaudirektor Barth leitete, ergab, daß die technischen und baulichen Einrichtungen des Hauses in zahlreichen Details überholt und ausgetauscht werden müßten, um die „Entleerungsfähigkeit des Zuschauerraumes" zu verbessern und die effektivere Bekämpfung eines entstandenen Feuers zu ermöglichen. Die dem Fürsten vorgelegten Forderungen, die notwendigen baulichen Veränderungen betreffend, führten zu seiner Entscheidung, das Theater eventuell zu schlie-

ßen. Nicht allein die Modernisierungskosten stellten sich ihm als zu hoch dar, auch die verschwindend geringe Besucherzahl des Theaters rechtfertigten seiner Meinung nach nicht die erneuten Investitionen. Eingaben, die den Fortbestand des 1819-1821 entstandenen Schauspielhauses forderten, lehnte der kühle Rechner ab und gab vielmehr die Planungen für den Umbau des Theaters in eine für den Ort angemessene Kirche in Auftrag, dessen Lage am Marktplatz er als günstig empfand. Ein Auftrag, der sich recht bald auf ein anderes Gebäude des Ortes bezog, denn ein verantwortlicher Baubeamter des Kreises wies dem Fürsten nach, daß der Umbau des Kursalons im Park preiswerter wäre als die umfangreiche und ziemlich aufwendige bauliche Veränderung des Theaters.[7] Der Vorschlag, den Wilhelm zu Putbus aufgriff und befürwortete, rettete dem Musentempel glücklicherweise das Leben, beendete aber die Existenz der Kureinrichtung in Schlossnähe.

Der Kursalon, der lange Jahre als Speise- und Gesellschaftssaal diente und in das Gesamtkonzept des ersten Fürsten zu Putbus für seinen Kurort gehörte, entstand zwischen 1844 und 1846 in der Nachfolge des baufälligen Vorgängers von 1817/18.[8] Als „Versammlungslokal der Badegäste" wollte der Fürst das Haus verstanden wissen, das wenige Meter von seinem Wohnsitz, dem fürstlichen Schloss, und dem auf der ehemaligen Kuhkoppel angelegten Tiergehege errichtet worden war. Ein Hauch des damaligen Badelebens ist jetzt noch zu verspüren, betrachtet man das eine oder andere Detail des heutigen Kirchengebäudes genauer. Man fühlt sich in die damalige Zeit versetzt, als niemand daran dachte, daß hier einmal Gottesdienste stattfinden würden. Volks- und Gesellschaftsspiele hatte der damalige Badedirektor, Hofmarschall von Platen, organisiert, ebenso wie die Konzerte der böhmischen Badekapelle und die Glücksspiele Pharao und Roulette, die in fest geregelten Zeiten das Haus belebten. Zweimal wöchentlich trafen sich die Badegäste hier zum Tanz und vergnügten sich bei der Reunion.

Mit dem Neubau in den 1840er Jahren wollte der Fürst dem Zeitgeschmack gemäß einen ansprechenderen Bau an dem stark frequentierten Weg zwischen Tiergehege und Schwanenteich entstehen lassen. Vom damaligen Oberbaurat Friedrich August Stüler (1800-1865) und dem langjährigen Architekten des Fürsten, Johann Gottfried Steinmeyer (1783-1851), stammen die Zeichnungen für das Gebäude.[9] In der Ortschronik, einem wichtigen Dokument für Nachforschungen in der Putbusser Ortsgeschichte, da große Teile des fürstlichen Archivs verschollen sind, lesen wir, daß der Salon „aus einem zweistöckigen Mittelbau und zwei einstöckigen Seitenflügeln bestand. Der zweistöckige Mittelbau hatte nach vorn Arkaden und über denselben eine nach innen offene Galerie sowie an der Vorderseite als auch auf der Seite des Tierparks. Daneben lag ... ein parkettierter Tanzsaal, wogegen der südliche Flügel, in dem die Konditorei und die Wirtschaftsräume waren, ... zu Wohnungen für fürstliche Bedienstete ausgebaut war. Die Säle waren höchst geschmackvoll dekoriert und der große Saal

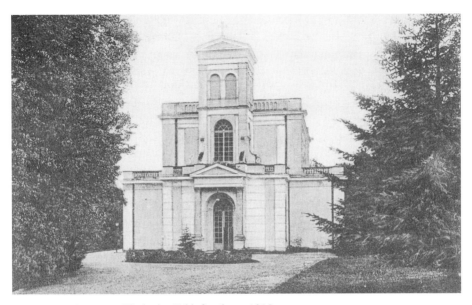

63 Putbus auf Rügen - Kirche im Schloßpark um 1915

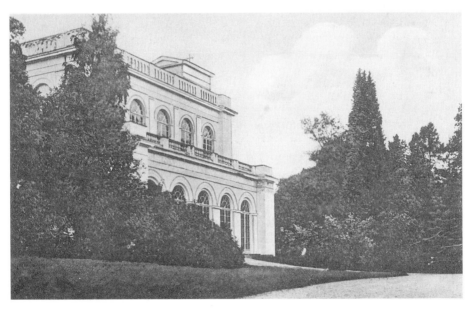

64 Putbus auf Rügen - Kirche im Park um 1915

hatte zwei prachtvolle Kronleuchter. Auf dem mit einer Balustrade umgebenen Dache standen 6 aus Italien bezogene Statuen ... Der imposante Bau war natürlich mit großem pekuniären Aufwande errichtet."[10]

Der Glanz vergangener Zeiten war mit dem Aufblühen der Ostseebäder an Rügens Ostküste Mitte des 19. Jahrhunderts längst verflogen, vorbei der große Aufwand für das Badepublikum, das längst in den kühlen Fluten der Ostsee badete und auch lieber vor Ort den abendlichen Vergnügungen nachgehen wollte. Verstreut kamen Besucher - eher als Durchreisende zu bezeichnen - nach Putbus, machten aber vielmehr in den Küstendörfern Lauterbach, Neuendorf und Wreechen Station. Die Tage des Kursalons im Schlosspark waren damit schon längst gezählt und die Entscheidung für den Umbau nur eine Frage der Zeit. Ein würdiges Gotteshaus wurde nun aus dem Vergnügungslokal im spätklassizistischen Stil - kein leichter, aber ein durchführbarer Auftrag. Denn ganz ohne „gottesdienstliche Erfahrungen" war der Salon nicht geblieben: Nach dem Brand des fürstlichen Schlosses am 23. Dezember 1865, bei dem es teilweise zerstört worden war, hatte man einen der im nördlichen Teil des Kursaales befindlichen Räume als „interimistisches Gotteshaus" eingerichtet.[11]

Nun ließ der Bauherr aus dem Provisorium eine wirkliche Kirche entstehen und beauftragte den Posener Baumeister Müller, einst auch in Diensten der fürstlichen Familie zu Putbus, mit einem ansprechenden Entwurf. Dieser sah vor, die oberen Galerien zu entfernen und die Fenster derselben nach innen zu verlegen. Die über den Traufgesimsen befindlichen niedrigen Balustraden bzw. die in dieser Form gegliederten Attiken blieben erhalten. Dahinter schlossen sich die flachen Dächer an.[12] Im Erdgeschoss wurden die Türen und Fenster des Saales vor die Halle gesetzt und man verfügte damit über einen dreischiffigen Raum, wie er sich für kirchliche Zwecke eignete.[13] Der geschmackvoll gestaltete Rundbogeneingang, durch den man von der östlichen Parkseite aus in die Räume des Kursaales gelangte, wurde durch fünf Rundbogenfenster ersetzt, welche in ihrer Form den bereits verwendeten Fensteröffnungen der Anbauten entsprachen. Interessant ist, daß das rechte und linke Fenster dieser Fensterreihe als Eingang genutzt werden, womit an die anfängliche Konstellation erinnert wurde.

Trotzdem hatte sich die gesamte Eingangssituation verändert. An der nördlichen Schmalseite wurde an Stelle des Tanzsaales, dessen Obergeschosse über den seitenschiffartigen Nebenräumen abgebrochen wurden, ein dreigeschossiger Turm mit einem Portikus gebaut, der dem Haupteingang vorgelagert ist. An der Stelle des offiziellen Aufgangs zu den Obergeschossen wurde die Eingangshalle mit zwei Turmgeschossen geschaffen. Der Anbau an der rückseitigen Schmalseite, das Pendant zu dem nördlichen, stark veränderten Eingangsflügel, erhielt die Höhe der Seitenschiffe, behielt aber mit seiner Unterkellerung, den Spielsälen, Wirtschaftsräumen und Bedienstetenwohnungen seine ursprüngliche Form.

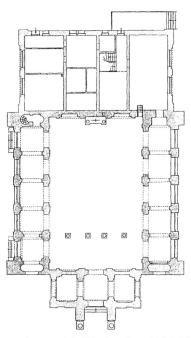

65 Putbus - Schloßkirche, Grundriß 1:300

Auf ähnliche Weise blieben die Gebäudekanten, deren starke Betonung durch kräftige Eckpilaster erhalten. Ebenfalls erfuhren die Tür- und Fensteröffnungen, die mit ihren flach profilierten Rundbögen durch Wandpfeiler getrennt wurden, keine Veränderung. Gerade in diesem baulichen Detail ist zu spüren, wie sehr sich der Architekt an die finanziellen Vorgaben seines Bauherrn gehalten hat. Ein Vergleich der beiden Bauten belegt, wie viele spätklassizistische Elemente des ursprünglichen Kursalons erhalten geblieben sind. Damit steht der Putbusser Kirchenbau ganz in der Tradition des klassizistischen Baumeisters Karl Friedrich Schinkel, der im Jahre 1825 in dem Entwurf zu einer Musterkirche für die preußischen Provinzen den traditionellen Predigtsaal mit Emporen als einen kostensparenden und den liturgischen Anforderungen des protestantischen Gottesdienstes Genüge tragenden Raumtyp favorisierte.[14] Ein Bestandteil dieser Idee bildete das Bogenmotiv, das eine einheitliche Erscheinung im Inneren wir am Äußeren bewirkte. Typisch für die Aufnahme der Schinkelidee scheint in der Schlosskirche zu Putbus ebenso die Entsprechung der inneren und äußeren Bogenstellungen, wodurch ein bestmöglicher Lichteinfall gewährleistet wird.

Beim Betreten der Schlosskirche spürt man, wie stark sich der Architekt an die Grundsätze klassizistischer Baukunst gehalten hat. Klarheit und Überschaubarkeit der räumlichen Lage dominieren das Innere der Kirche, abgesehen von

dem südlichen Anbau. Im Mittelraum, der von Rundbogenarkaden auf Säulen mit den niedrigen Seitenräumen verbunden wird, ist ein Spiegelgewölbe mit Stichkappen zu sehen, während in den Seitenräumen flache Decken eingebaut wurden. Die Decke des Mittelraumes blieb in ihrem Ursprung unverändert und erinnert ohne weiteres an die Zeit, als das Gebäude noch den Badegästen zur beschaulichen Unterhaltung aller Art diente. Das Rundbogenmotiv zwischen Mittelschiff und den benachbarten Seitenflügeln setzt sich in den zwei profilierten Rundbogenblenden neben dem Altar fort.

Die Wandgestaltung, die ursprünglich sehr farbig gehalten war, sowie die Vergoldung der plastischen Ornamentteile wurden bei der Neugestaltung des Innenraumes übermalt. Nachträgliche Untersuchungen sowie einige beschädigte Stellen ließen dies nach Jahren wieder zum Vorschein kommen.[15] Im Ergebnis der Malerarbeiten von 1892, die der Putbusser Malermeister Paul Wagner ausführte, erhielten die Kirchenwände eine sandsteinartige Tünche. Farblich abgehoben zieht sich ein breites Gesimsband unter den Fenstern durch das Mittelschiff, auf dem drei biblische Inschriften zu finden sind.[16]

Die Ausstattung der Schlosskirche stammt größtenteils aus den Jahren 1892/93. Der monumentale Altar, dessen Mensa aus einem Sandsteinblock gefertigt und um drei Mamorstufen erhöht wurde, zeugt architektonisch von einem einheitlichen Aufbau in einfachen und ernsten, aber zugleich edlen und würdigen Formen. Hinter dem Altarblock befindet sich eine Ädikula aus zwei polierten roten Granitsäulen mit korinthischen Kapitellen, einem Sandsteinarchitrav und Dreiecksgiebel.[17] Zwei kannelierte Stuckwandpfeiler begrenzen die mit vielen Ornamenten versehene Rundbogenblende in der Rückwand. Sie rahmen, geschmückt von zwei Engelsköpfen, das Altarblatt, die Kopie einer Pieta nach dem Original des Mailänder Malers Daniel Crespi aus dem beginnenden 17. Jahrhundert. Das Bild stammt, wie übrigens zahlreiche andere Ausstattungsstücke der Kirche, aus der Kapelle des Putbusser Schlosses.[18] Darüber schließt ein kleines Sandsteinkreuz den Altaraufsatz ab.

Die Kanzel aus Eichenholz, zu der die Treppe aus der geräumigen, schlicht gehaltenen Sakristei hinauf führt, fertigte 1892 der Bildhauer und Kunsttischler Paul-Albrecht Wagner in Putbus nach dem Vorbild der Kanzel aus der Kirche Santa Croce in Florenz.[19] Neben den religiös motivierten Schnitzarbeiten, welche den Predigtstuhl zieren, brachte der Tischler vorn das Putbusser Wappen sowie im Deckel eine Taube an, eine Holzeinlegearbeit, die ihre eigene Geschichte hat.[20] Bei dieser edlen Schnitzarbeit des Putbussers fällt der Schalldeckel über der Kanzel auf, der sich gut in das Gesamtbild einpasst und zugleich den Schall der Predigerstimme zusammenhält. Unter der Kanzelputte befindet sich ein bronzener Engelskopf mit Flügeln. Die Kanzel ruht auf einer mit einem Sockel versehenen starken eichenen Säule, die mit einer Reihe von schwächeren Eichensäulen umgeben ist.

Das einfache hölzerne Bankgestühl im Mittelschiff der Kirche ist gleichfalls eine Arbeit aus den Jahren 1891/92. Während der feierlichen Eröffnung des Hauses erwies es sich als zu eng, man sorgte aber bald für Abhilfe. Nun stehen an jeder Seite des Mittelganges 16 Bänke mit 10 Sitzplätzen auf einem Terrazzofußboden.[21] In der Nähe des Altars befanden sich im Übrigen die Plätze für den Patron der Kirche, den Fürsten zu Putbus, dessen Familie und die in Putbus beschäftigten fürstlichen Beamten.

Mit dem Lied „O dass ich tausend Zungen hätte" begann die Orgel auf der dem Altar gegenüberliegenden Seite ihr Dasein in dem geräumigen Orgelchor des neuen Kirchenhauses. Von dem Stettiner Barnim Grüneberg wurde sie 1892 mit einem Neo-Renaissance-Prospekt erbaut und mit zwei Manualen, einem Pedal mit 13 klingenden Stimmen sowie einer mechanischen Kegellade ausgerüstet. Die Orgelempore, deren Brüstung mit einer Felderteilung versehen wurde und sich durch eine unaufdringliche, aber schöne und würdige Ausstattung auszeichnet, ruht auf starken, kannelierten Sandsteinsäulen.

Der gesamte Innenausbau der Schlosskirche, so berichtet die Stralsundische Zeitung am 29. Oktober 1892, konnte bis zur Einweihung des Gebäudes abgeschlossen werden, während die äußeren Putzarbeiten und der Aufbau des Glockenturmes auf das Jahr 1893 verschoben worden waren. Stolz berichtete der Autor des Beitrages, daß die Arbeiten im Inneren fast durchweg von hiesigen Werksmeistern ausgeführt wurden und zwar „von großer Akkuratesse und Sauberkeit".[22] Stolz auf ihre Bauleistung und zusammen mit vielen Putbusser Bürgern nahmen sie dann schließlich an der Einweihung des Kirchenbaus teil. Am Reformationstag, dem 6. November 1892, übergab der Bauherr und Besitzer des Gebäudes, Wilhelm Fürst zu Putbus, der Kirchengemeinde des Ortes das Haus für alle kirchlichen Zwecke.[23] Nach einem fast 30-jährigen Notbehelf zogen die Putbusser endlich in eine angemessene Kirche ein, die wiederum, wie vieles in ihrem Ort, eine Besonderheit darstellte. Denn in ihrer Anlehnung an architektonische Gestaltungsmittel des Klassizismus und damit auch in Tradition der von Italien ausgehenden Renaissance passt sie sich in das Gesamtensemble der einstigen fürstlichen Residenzstadt Putbus ein.

Historisch gesehen fällt der Bau der Schlosskirche von Putbus in die Hochzeit des Kirchenbaus in der Provinz Pommern. Nach dem Mittelalter, so wertet der Kirchenhistoriker Norbert Buske, bildet die 2. Hälfte des 19. Jahrhunderts die zweite große Zeit des Kirchenneubaus.[24] Auf Rügen und in gewissem Maße damit auch in Putbus mit dem Badeort Lauterbach-Neuendorf entwickelte sich der Badeverkehr zu einem Motor der verkehrstechnischen und wirtschaftlichen Entwicklung der Region, wie beispielsweise der Bau der so genannten Nordbahn von Stralsund über Neustrelitz nach Berlin mit einem Ausläufer nach Bergen und Putbus Ende des 19. Jahrhunderts oder die Anlage des Lauterbacher Hafens zwischen 1901 und 1902 belegen.[25] Um nicht nur der gestiegenen Einwohnerzahl auf der Insel, sondern auch dem Interesse der jährlich anwachsen-

den Schar von Sommergästen nach einem regelmäßigen Gottesdienst zu genügen, entstanden schließlich zahlreiche Kirchen vor allem in den Ostseebädern der Insel Rügen. In diesem Zusammenhang sollte der Bau der Putbusser Schlosskirche auch gesehen werden. Zweifellos bewahrheitete sich damals die Hoffnung der Kirchengemeinde auf den „Beginn einer neuen Periode für die kirchliche Gemeinde in Putbus" in einer aufwändig, aber passend hergestellten Kirche.[26]

Ganz ohne Kuriosität aber begann die neue Kirchenära von Putbus auch nicht. In dem ersten Jahr seiner Existenz fehlte dem Gebäude noch der Kirchturm in Form eines italienischen Kampanile. Die Putbusser erwiesen sich als erfinderisch, denn zum Gottesdienst läutete man mit zwei ganz kleinen Glocken, die in einem offenen Holzturm an der zur Kirche führenden Lindenallee angebracht waren. Eine von ihnen hatte vor Jahren die Badegäste noch zum Diner in den Kursaal gerufen, warum eigentlich nun nicht zum Gottesdienst?[27]

Anmerkungen

1 Über die Geschichte des Ortes Putbus und das Leben des Ortsgründers Wilhelm Malte zu Putbus geben zwei Darstellungen umfangreiche Auskunft. Vgl. dazu Viktor Loebe: Putbus. Geschichte des Schlosses und der Entstehung und Entwicklung des Badeortes. Festgabe zur Hundertjahrfeier der Gründung des Ortes Putbus. Putbus, 1910.; André Farin: Wilhelm Malte zu Putbus und seine Fürstenresidenz auf der Insel Rügen. Putbus, 2002.

2 In dem zwischen 1827 und 1832 nach Entwürfen des Berliner Architekten Johann Gottfried Steinmeyer rekonstruierten Schloss der Fürstenfamilie befand sich im 1. und 2. Stock des nordwestlichen Flügels die Kapelle. Die Vilmnitzer Kirche, die zu den ältesten der Insel Rügen gehört, wurde 1249 erstmals urkundlich erwähnt und diente seit dieser Zeit bis 1868 als Begräbnisstätte der Familie zu Putbus.

3 Im Oktober 1840 wurde in Putbus eine selbstständige Pfarrstelle eingerichtet und von der „Muttergemeinde" Vilmnitz abgetrennt. Der 1838 als Schlossprediger und Religionslehrer im Putbusser Pädagogium angestellte Pastor August Bresina wurde im Januar 1841 als Pfarrer der neuen Gemeinde eingeführt.

4 Während zu der Zeit, als das Seebad Lauterbach eröffnet worden war (1816), nur 80 Menschen in Putbus lebten, waren es 1865 bereits 1660.

5 Viktor Loebe a. a. O. S. 56.

6 Vgl. dazu André Farin: Das Theater Putbus. Eine Dokumentation zur Geschichte, Rekonstruktion und Zukunft des Hauses. Manuskript. Putbus, 1993.

7 Im Memorabilienbuch der Kirche zu Putbus 1839-1997, S. 33 lesen wir dazu den kurzen Eintrag: „Von dem Plan, das Schauspielhaus zur Kirche umbauen zu lassen, hatte der Fürst Abstand genommen."

8 In Loebes Chronik wird der ursprüngliche Kursalon beschrieben: „In den Jahren 1817 und 1818 ließ der Fürst ... einen 100 Fuß langen und 40 Fuß hohen Kursalon erbauen mit gewölbter Decke und geschmackvoll dekorierten Wänden, der den Speisesaal, den Tanz- und Spielsaal und dahinter die Wirtschaftsräume enthielt." Vgl. Viktor Loebe a. a. O. S. 25.

9 Von Johann Gottfried Steinmeyer, der als Ratszimmermeister der Stadt Berlin, Bauunternehmer und freier Architekt wirkte, stammen über 20 Entwürfe für die unterschiedlichsten

Gebäude in Putbus, wie beispielsweise für den Umbau von Theater und Badehaus, des Logierhauses in der Alleestraße und des Marstalls. Die heute noch existierenden Ergebnisse seiner Arbeit belegen, dass der Freund und Schwager Karl Friedrich Schinkels einen großen Teil der Ideen aus der klassizistisch ausgerichteten Berliner Bauschule, sicher auf Wunsch des Fürsten zu Putbus, nach Rügen gebracht hat.

10 Viktor Loebe a. a. O. S. 42.

11 Der Raum befand sich dort, wo später der Kirchturm entstanden ist. Hierher wurden zahlreiche aus der Schlosskapelle gerettete sakrale Kunstschätze gebracht, die heute noch in der Schlosskirche aufbewahrt werden. Vgl. dazu das Memorabilienbuch der Kirche zu Putbus 1839-1997, S. 69.

12 Die Partnergemeinde St. Remberti in Bremen half Ende des 20. Jahrhunderts bei der Beschaffung von Spenden für die Rekonstruktion des Daches. Das Zinkblech für die Dacheindeckung und andere Materialien kamen von dort. Während der Bauarbeiten konnte die Dachentwässerung von innen nach außen verlegt werden. Eine sehr hilfreiche Idee, denn immer wieder beklagen Pastoren und Kirchenbesucher den Schwammbefall verschiedener Bauteile.

13 Zur Baugeschichte der Putbusser Kirche vgl. Walter Ohle und Gerd Baier: Kunstdenkmale der Insel Rügen. Leipzig, 1963. S. 445-448.

14 Als Vergleichsobjekt diente u. a. die Kirche von Straupitz, eine der zahlreichen Um- und Neubauten von Kirchen in der Mark Brandenburg, die von Karl Friedrich Schinkel zwischen 1826 und 1832 begleitet worden war. Sie zählt „in ästethischer wie in konstruktiver Hinsicht zu den überzeugendsten Leistungen" des Berliner Meisterarchitekten. Vgl. dazu Peter Betthausen: Karl Friedrich Schinkel. Berlin, 1987. S. 46-47. – Es ist davon auszugehen, dass sich der vom Putbusser Fürsten beauftragte Architekt an die von Schinkel vorgegebene Richtlinie gehalten hat, da die bereits im Kursalon vorhandene Fenstersituation dies zwingend erforderlich zu machen schien.

15 Vgl. Walter Ohle und Gerd Baier a. a. O. S. 446. Ähnlich farbenreich hatte man den Zuschauerraum des Putbusser Theaters 1820-1821 gestaltet. Erst bei den Rekonstruktionsarbeiten nach 1992 entdeckten Restauratoren auf der Suche nach der eigentlichen Farbgebung dieses nicht erwartete Phänomen.

16 Über dem Altar ziert der Spruch „Ich bin der Weg, die Wahrheit und das Leben." das darüber befindliche Gesimsband.

17 Die zwei den Altar begrenzenden Säulen stellte man aus rügenschem Granit her. Vgl. dazu das Rügensche Kreis- und Anzeigeblatt, Putbus, 10. November 1892.

18 Das Bild, Jesu Kreuzabnahme darstellend, ist neben zwei Holzplastiken aus dem 15. Jahrhundert, Abendmahls- und Taufgeräten sowie den Altarleuchtern aus dem Putbusser Schloss gerettetes Gut. Sie waren größtenteils für die 1839 eingeweihte Schlosskapelle angeschafft und konnten die Wertsachen während des Schlossbrandes im Dezember 1865 gerettet werden.

19 Die Sakristei befindet sich in dem an der Rückseite angebauten Gebäudetrakt, wo heute eine Dienstwohnung eingerichtet ist. Den früheren Spielsaal für Roulette und andere Glücksspiele betrieb man hier zu den besten Zeiten des Kursalons. Zur Einrichtung des Raumes gehörten nach 1892 ein aus Jerusalem geschenktes Kruzifix, als Altarbild ein auferstehender Christus (mit der Bezeichnung Scola del Tintoretto) sowie eine kleine Orgel, die aus dem vorübergehenden Kirchenraum des Kursalons stammt. Vgl. dazu Viktor Loebe a. a. O. S. 56.

20 Eine Putbusser Episode: Während Tischler Paul-Albrecht Wagner an der Kanzel für die Schlosskirche arbeitete, entstand in seiner Werkstatt ein Brand, auf den er durch ein unruhiges Fliegen seiner Tauben aufmerksam wurde. Schnell konnte er das Feuer löschen und

größeren Schaden verhindern. Aus Dankbarkeit schnitzte er die Taube, die ihren Platz in der Kanzelkrone fand. – Über das Wappen der Familie zu Putbus entstand nach 1945 ein Streit, der den Verbleib des Wappens klären sollte. Der Gemeindekirchenrat beschloss damals einstimmig, dass es an der Kanzelvorderseite verbleibt.

21 Ursprünglich hatte der Baumeister, sicher aus Kostengründen, lediglich für den Fußboden vor dem Altar und des Mittelgangs des Schiffes eine Terrazzogestaltung geplant, während im übrigen Raum der Holzfußboden erhalten geblieben war. Vgl. Stralsundische Zeitung, Stralsund 29. Oktober 1892. Vgl. dazu auch den Beitrag „Zur Einweihungsfeier der neuen Kirche in Putbus" in der Beilage zur Stralsundischen Zeitung, Stralsund, 8. November 1892.

22 Stralsundische Zeitung, Stralsund, 29. Oktober 1892.

23 Der Superintendent D. Pötter weihte die in Putbus entstandene Kirche am 6. November 1892 auf den Namen „Schlosskirche". Seitdem wirkte Pastor Triller, am 1. April 1892 als Schlossprediger beim Fürsten zu Putbus eingestellt, in der Kirche des Ortes. Vgl. dazu das Memorabilienbuch der Kirche zu Putbus 1838-1997. S. 68 f. Aus diesen Unterlagen geht zudem hervor, dass Wilhelm zu Putbus dem Gemeindekirchenrat angeboten hatte, in der Kirche eine Heizanlage einbauen zu lassen. Da dieser aber nicht die Heizkosten übernehmen wollte, lehnte die Gemeinde das Angebot ab, da der Fürst als Kirchenbesitzer dafür Sorge tragen sollte.

24 Norbert Buske: Kirchenbau des 19. Jahrhunderts im vorpommerschen Raum. In: Architektur in Mecklenburg-Vorpommern 1800-1950. Hrsg. Von Bernfried Lichtenau. Greifswald, 1995. S. 64 ff. Um 1900 existierten nach einer wahren Flut von Kirchen- und Kapelleneinweihungen, zu der auch die in Putbus gehört, 1405 Kirchen und Kapellen in der Provinz Pommern.

25 Die Eisenbahn verkehrte seit dem 15. August 1889 zwischen Bergen und Putbus und fuhr nach dem 15. Mai 1890 bis nach Lauterbach. In der Folge entstand das Netz der Kleinbahn von Putbus aus zu den Ostseebädern nach Binz, Sellin, Baabe und Göhren.

26 Das Rügensche Kreis- und Anzeigeblatt spricht am 3. November 1892 von einem „großen Kostenaufwand für die Herstellung der Schlosskirche." Damit endeten aber die Aufwendungen, die der Fürst leistete, nicht. Ein Jahr später ließ Wilhelm zu Putbus einen elektrischen Anschluss für die Beleuchtung der Kirche legen. Die ersten Versuche mit zwei Bogenlampen führte man am 2. November 1893 im Innenraum und am Eingang des Hauses durch. Jede Lampe sollte eine Leuchtkraft von 800 Kerzen gehabt haben. Vgl. dazu den Anzeiger der Stadt Bergen vom 7. November 1893. - 13. Jg. -Nr. 131. Der eigentliche elektrische Anschluss erfolgte 1902, wie für den ganzen Ort Putbus auch. – Eine Dampfheizung konnte drei Jahre später eingebaut werden.

27 Gemeindemitglieder stifteten drei neue Kirchenglocken, die in Bochum gegossen und am 12. Juli 1893 erstmals geläutet worden sind.

Bildnachweis

63 Postkarte, Julius Simonsen Kunstverlag Oldenburg i. Hist. Nr. 17888.
64 dto. Nr. 17884.
65 Ohte/Baier: Kunstdenkmale der Insel Rügen, 1963.

Sabine Bock

Rügensche Herrenhäuser
aus der zweiten Hälfte des 19. Jahrhunderts

Für die Zeit nach 1820 wird dem Adel in Deutschland eine große Baufreudigkeit nachgesagt, die man auch auf den Nachholbedarf nach den langen Kriegsjahren zurückführt. Auch seien die Ansprüche an die Bequemlichkeit in dieser Zeit größer geworden. Die Wohnkultur des Adels näherte sich dem bürgerlichen Lebensstil, der wiederum beträchtlich durch die von der zeitgenössischen Literatur genährten romantischen Schwärmerei beeinflußt war.[1]

Auf Rügen dominierte der Bau bzw. Umbau von Gütern und Herrenhäusern im 19. Jahrhundert neben der Errichtung der Residenzstadt Putbus im wesentlichen die baulichen Aktivitäten der Insel.[2] Folglich können die Überlegungen zu den rügenschen Herrenhäusern der zweiten Hälfte des 19. Jahrhunderts als Versuch einer repräsentativen Darstellung des damaligen Baugeschehens auf der Insel gelten.

Es würde an dieser Stelle zu weit führen, ausführlich die Ursachen dafür aufzuzeigen, warum in Pommern wie auch in den anderen ostelbischen Gebieten die Gutswirtschaft seit dem 16. Jahrhundert zu ihrer dominanten Stellung innerhalb der zumindest bis 1945 von der Landwirtschaft geprägten Regionen gelangte und die Vertreter des Adel als lange Zeit ausschließliche Besitzer solcher ritterschaftlicher Gutsbetriebe zu den tonangebenden Bauherren wurden. Denn eine Reihe von Gründen führte vor allem bereits im 14./15. Jahrhundert zur Herausbildung der Gutsherrschaft, die schließlich im 16. Jahrhundert in der Gutswirtschaft mündete: das Ausbleiben des weiteren Zustromes von Siedlern aus dem entvölkerten Altsiedelland, die relativ schwache Stellung des Städtewesens in Ostelbien, die wachsende politische Macht der Stände, vor allem der Ritterschaft, gegenüber den Landesherren und das aus der wirtschaftlichen Situation geborene Interesse der Grundherren, den Bauern und seine Arbeitskraft im Dorf zu halten, aber gleichzeitig die ritterschaftliche Landwirtschaft zu vergrößern.[3]

Bereits Mitte des 18. Jahrhunderts, d.h. vor der letzten großen Phase der Umwandlung von bäuerlichem Besitz in Gutsbesitz, dominierte die Ritterschaft die Grundherrschaften und 1907 wurden in Pommern 51 Prozent der landwirtschaftlichen Nutzflächen von Betrieben, zumeist Gütern, über hundert Hektar bewirtschaftet. Der Durchschnitt des Deutschen Reiches betrug dagegen nur 22,2 Prozent.[4] Diese Entwicklung hatte in der Zeit zwischen 1780 und 1880 einen Höhepunkt erreicht, zugunsten der adligen Güter war es abermals zu einem Bauernlegen in größtem Umfang gekommen, und nicht zuletzt wirkten sich auch die sogenannten, vom Freiherrn von Stein initiierten »Preußischen Reformen«

aus. Auf Rügen gingen in dieser Zeit 144 Dörfer wüst, das ist fast die Hälfte aller bekannten Totalwüstungen auf der Insel. Sehr eindrucksvoll läßt sich das an der Entwicklung des Dorfes Lancken auf der rügenschen Halbinsel Wittow nachvollziehen: Nach dem Dreißigjährigen Krieg, belegt durch die schwedische Matrikelkarte von 1694, gab es neben der etwas außerhalb gelegenen Gutsanlage noch drei Bauern- und fünf Kossatenhöfe, das Haus einer Witwe und ein Armenhaus. Friedrich von Hagenow verzeichnete auf seiner 1829 erschienenen »Special-Charte von Rügen« neben dem Rittergut noch vier Einliegerkaten und auf dem Meßtischblatt von 1885 zeigt sich, daß auch diese inzwischen zugunsten des Gutes gelegt worden waren.[5]

Diese Entwicklung blieb nicht ohne Einfluß auf den Baubestand der zumeist hinsichtlich ihrer landwirtschaftlichen Nutzfläche beträchtlich vergrößerten Güter. Es wurden aber nicht nur neue Wirtschaftsgebäude benötigt, oft war eine vollständige Neuanlage des Hofes notwendig. Sowohl die Erweiterung als auch der Neubau eines Hofes bedingte zumeist auch den Umbau, die Erweiterung bzw. den Neubau des herrschaftlichen Wohnhauses.[6]

Die aufwendigeren Herrenhäuser der im ausgehenden 18. und frühen 19. Jahrhundert auf der Insel Rügen vergrößerten bzw. neu entstandenen Gutsanlagen wurden in Formen des Klassizismus errichtet.[7] In dieser Zeit entstand auch unter Verwendung älterer Teile der Neubau des Schlosses Putbus, das bis zu seiner Sprengung als bedeutendster Profanbau der Insel galt.[8] Viele der damals und auch in der zweiten Jahrhunderthälfte entstandenen Herrenhäuser waren aber auch nur sehr einfache Zweckbauten. Errichtet als zumeist eingeschossige Fachwerkkonstruktionen, als verputzte oder sichtbar belassene Backsteinbauten, äußerte sich der größere Gestaltungsaufwand gegenüber anderen Wohnhäusern zumeist nur in kleinen Details wie ausgebauten Dachgeschossen, denen ein großes Zwerchhaus, eine breite Gaube oder ein Frontispiz über einem kleinen Mittelrisalit vorgesetzt waren. In ihrem Inneren verfügten sie allerdings über eine größere Zahl repräsentativer Wohnräume. Die Herrenhäuser in Kransdorf, Krimvitz und Vorwerk sind Beispiele dieser eher schlichten Bauten. Seit der Mitte des 19. Jahrhunderts entstanden vielfach historistisch geprägte Bauten. Und auch bereits länger bestehende Herrenhäuser wurden gemäß des damaligen Zeitgeschmacks umgebaut. Zu den besonders bemerkenswerten Beispielen zählen dabei auf der Insel Rügen das neue Herrenhaus von Karnitz ebenso wie die Bauten in Streu oder Zubzow. Aber es wurden auch wie in Dwasieden oder Ralswiek hinsichtlich ihrer Größe schloßartige Bauten errichtet, die vom großen Repräsentationswillen ihrer Bauherren zeugen. Diese verfügten zumeist über sehr großen Grundbesitz und oftmals auch industrielle Anlagen, waren vielfach bürgerlicher Herkunft und oftmals erst im 19. Jahrhundert geadelt worden. In den Jahren um 1900 nahmen die Herrenhäuser dann vielfach städtische, villenartige Formen wie in Poppelvitz oder Klein Kubbelkow an. Obwohl all diese Bauten zu einer Zeit entstanden, in der es mehr und mehr üblich geworden war,

sich die Planungen von Baumeistern oder Architekten erstellen zu lassen, werden diese doch zumeist für immer anonym bleiben. Bis auf wenige Ausnahmen gingen die Gutsarchive und mit ihnen alle eventuell vorhanden gewesenen Bauunterlagen 1945, spätestens durch die Enteignung der Güter im Zuge der Bodenreform, verloren.[9] So ist man auch bei der Datierung der Bauten – wenn es keine hilfreichen Bauinschriften gibt – zumeist auf stilistische Vergleiche oder die Auswertung der allgemeinen Gutsgeschichten angewiesen, die einschlägigen Publikationen nennen die fraglichen Herrenhäuser nur in wenigen Fällen.[10]

Um die Architektur der rügenschen Herrenhäuser der zweiten Hälfte des 19. Jahrhunderts würdigen zu können, muß auch ein kurzer Blick auf die erste Jahrhunderthälfte geworfen werden. Das Baugeschehen wurde damals stark von den Aktivitäten des Fürsten Malte von Putbus bestimmt, der 1810 begonnen hatte, seinen Stammsitz in Putbus zu einer Residenzstadt und bald darauf zu einem mondänen Badeort auszubauen und sich dazu den Berliner Baumeister und Schinkel-Freund Johann Gottfried Steinmeyer nach Putbus geholt hatte, der die damals gängigen klassizistischen Formen auf die Insel brachte. Markantestes Beispiel dieser Ära war das zwischen 1827 und 1833 von Steinmeyer umgebaute Schloß der Fürsten zu Putbus, dessen Hauptfront nun durch eine große ionische Säulenhalle charakterisiert war, deren Gestaltung stark vom Schinkelschen Schauspielhaus am Berliner Gendarmenmarkt beeinflußt war. Karl Friedrich Schinkel wurde aber auch selbst auf der Insel aktiv und prägte durch den von ihm entworfenen Mittelturm das Aussehen des auf Steinmeyer zurückgehenden fürstlichen Jagdschlosses in der Granitz, das ab 1837 errichtet und 1844 mit dem Turm vollendet wurde.[11] (Abb. 66)

Das Jagdschloß entstand über einem annähernd quadratischen Grundriß in Formen der Neugotik. Der zweigeschossige verputzte Backsteinbau erhebt sich über einem aus der Erde ragenden Findlingsfundament und einem von Kellerfenstern durchbrochenen, leicht geböschten glatten Sockel. Vier runde Ecktürme, der 38 Meter hohe runde Mittelturm und ein apsisartiger, eckturmhoher Anbau an der Rückfront, alle von kräftigen und vorkragenden Zinnenkränzen abgeschlossen, geben dem Bau sein prägendes Aussehen. Alle Außenwände sind mit einer Putzquaderung, die rundbogigen Türen und Fenster mit profilierten Gewänden versehen. Im Obergeschoß umzieht ein kräftiges Gesims in Höhe der Fensterbänke das gesamte Schloß. Deutlich unter der Traufe verläuft ein Maschikulisfries. Die Fensterteilungen sind in der Art von gotischem Maßwerk gestaltet, die Mittelturmfenster und die der Eckturmobergeschosse wurden schlichter ausgebildet, stellen aber durch ihre dichte Reihung einen besonderen Akzent dar.

Die hier auffallende Vorliebe für Vorbilder aus der englischen Architektur – den im allgemeinen als Tudorgotik bezeichneten Baustil, der sich an der Formensprache englischer Burgen orientierte –, hat bei den rügenschen Herrenhäusern mit zwei Ausnahmen keine weiteren nennenswerten Spuren hinterlassen.

Carl Christoph Ernst von Usedom – nicht wie allgemein angenommen sein Sohn Guido, der seit 1830 im preußischen Staatsdienst tätig war, 1862 in den Grafenstand erhoben wurde und im Alter auch kurzzeitig kommissarischer Generaldirektor der königlich-preußischen Museen war – ließ sich bereits 1834/35 das Herrenhaus Karnitz als Jagdschloß in Formen der Tudorgotik errichten, als Baumeister ist der sonst unbekannte Stralsunder Zimmermeister Pressel überliefert.[12] Zwei dreigeschossige, zinnenbekrönte Achtecktürme flankieren die ebenfalls mit Zinnen versehene Schaufront des gravierend vereinfachten, zweieinhalbgeschossigen Baus. Spitzbogige Fenster mit Sohlbankgesimsen charakterisieren die beiden Vollgeschosse der Hauptfassade. Ihre aufwendige, maßwerkartige Sprossenteilung, die zum Teil perspektivisch auf die Scheiben gemalt war, hat sich nur in geringen Resten erhalten. Von einer rechteckigen Putzrahmung umgeben, reicht das spitzbogige Hauptportal mit der eingezogenen Portalvorhalle über beide Geschosse. Den Ostgiebel des aus dem 18. Jahrhundert stammenden Herrenhauses in Ralow verblendete man in der Mitte des 19. Jahrhunderts mit einem neugotischen Treppengiebel, dessen drei spitzbogige Erdgeschoßfenster- und Türöffnungen mit aufwendigem hölzernen Maßwerk gestaltet sind. (Abb. 67)

Das sogenannte Schlößchen in Lietzow – kein Herrenhaus sondern eine Villa – wurde 1868 als vereinfachende Kopie des 1839 nach Plänen von Carl Alexander Heideloff durch Umbau einer mittelalterlichen Burg entstandenen Schlosses Lichtenstein bei Reutlingen in der Schwäbischen Alb erbaut und folgt damit nationalen Vorbildern mittelalterlichen Burgenbaus. Aber auch diese Architekturströmung hat auf der Insel zunächst keinen weiteren Niederschlag gefunden. Lediglich ein entsprechendes Gestaltungselement – der Treppengiebel – fand in der zweiten Hälfte des 19. Jahrhunderts eine relativ weite Verbreitung bei den rügenschen Herrenhäusern. Dieses Element findet sich in unterschiedlicher Ausbildung außer in Ralow zum Beispiel in Maltzien, Patzig-Hof, Stedar, Streu bei Schaprode und in Tribbevitz. Es wurde sowohl bei verputzten als auch ziegelsichtigen Bauten und bei Neu- sowie Umbauten verwandt und es gelang des Baumeistern immer, sehr individuelle Formen zu gestalten. In markanter, unterschiedlicher Art und Weise gelangten in Maltzien und Stedar gelbe und rote Ziegel zur Anwendung: In Maltzien (Abb. 68) wird der gelbe Bau durch rote Ziegellagen gegliedert, in Stedar handhabe man es genau umgekehrt. Ebesno zeigte sich das noch 1902 als »neu« bezeichnete Herrenhaus in Neparmitz (Abb. 69)[13] vor seiner späteren Verputzung in dieser Form, allerdings verweist die übrige Gestaltung auf einen anderen Urheber – die Entwürfe für Maltzien und Stedar könnten dagegen durchaus von ein und dem selben Baumeister stammen. In allen drei Fällen dominiert aber gegenüber anderen Beispielen eine grundsätzliche Schlichtheit der Architektur.

Noch schlichter ist allerdings die wohl größte Zahl der in der zweiten Hälfte des 19. Jahrhunderts neu errichteten Herrenhäuser. Zumeist sind sie nur

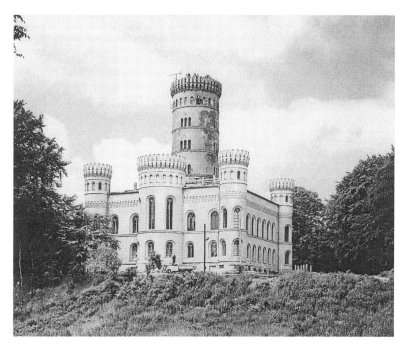

66 Jagdschloß Granitz

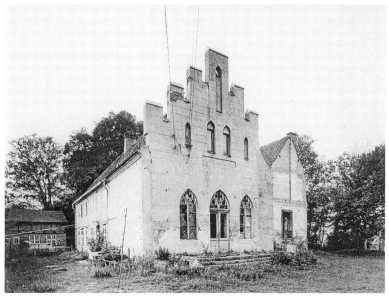

67 Ralow, Ostgiebel des alten Herrenhauses, Zustand 1982

eingeschossig, gelegentlich ist das Dach durch einen Mittelrisalit oder einen Kniestock nutzbar gemacht. Die zumeist unverputzten Backsteinbauten werden nur durch sparsam eingesetzte Gliederungselemente gestaltet. Das Herrenhaus in Kransdorf wurde vermutlich Ende des 19. Jahrhunderts errichtet. Der eingeschossige Backsteinbau erhebt sich über einem Feldsteinsockel, die Hofseite wird durch einen zweigeschossigen Mittelrisalit mit Frontispiz betont, einziger Schmuck des Hauses sind die geputzten Eckrustizierungen und die angeputzten Fenster- und Türfaschen. Durch ein hohes Souterraingeschoß wirkt das ebenfalls nur eingeschossige Herrenhaus in Vorwerk wesentlich größer. Der schlichte Backsteinbau mit dem dreiachsigen Mittelrisalit wird durch gemauerte Ecklisenen, Gesimse und Fensterverdachungen gegliedert. Die Mittelachse wird durch einen bauzeitlichen Eingangsvorbau mit Freitreppe besonders betont. (Abb. 69/70)

Seit der Mitte des 19. Jahrhunderts wurden viele Herrenhäusern teilweise gravierend umgebaut. In den meisten Fällen haben sich dabei aber im Inneren sicht- und erlebbar Spuren der ursprünglichen, zumeist barocken Häuser erhalten. Auch wenn der nun bevorzugte Historismus in seinen verschiedenen Spielarten lange von der öffentlichen Meinung und von den Fachleuten nur wenig geschätzt wurde, ist aus heutiger Sicht festzustellen, daß sich die historistischen Überformungen zumeist in ihrer Qualität an die der Vorgängerbauten hielten. In außerordentlich vielen herrschaftlichen Wohnhäusern ist in der zweiten Hälfte des 19. Jahrhunderts das Innere gemäß dem Zeitgeschmack umgestaltet worden. Es waren nun nicht mehr die barocken Repräsentationsräume der absolutistischen Schlösser, die man zu imitieren versuchte, sondern die großbürgerlichen Wohnvorstellungen bestimmten auch die herrschaftliche Architektur auf dem Land. Überliefert ist dieses Wissen nahezu ausschließlich durch historische Abbildungen, denn der reale Bestand ging fast ausnahmslos 1945 verloren. In den Häusern blieben - wenn überhaupt - nur Fragmente raumfester Ausstattungen erhalten. (Abb. 71)

Die umgebauten Herrenhäuser war nur selten von der Schlichtheit der bereits vorgestellten Neubauten. So zeigte sich das Herrenhaus Pansevitz nach seinem Umbau in der zweiten Hälfte des 19. Jahrhunderts als außerordentlich aufwendig gestalteter Baukomplex. (Abb. 72) Die in ihrem Kern um 1600 errichtete U-förmigen Anlage, von der im 18. Jahrhundert der Hauptbau sowie auch der südliche Seitenflügel umgebaut worden waren, ist heute nur noch durch einzelne Bauteile, den Grundriß und den gepflasterten Hof erkenn- und vermittels historischer Fotografien in seinen Formen nachvollziehbar.[14] Nachdem der Renaissancebau in der Mitte des 19. Jahrhunderts offenbar den funktionalen und wohl vor allem den repräsentativen Anforderungen nicht mehr genügt hatte und wohl auch baufällig geworden war, entstand zwischen 1859 und 1870 der nördliche Seitenflügel in aufwendigen historistischen Formen der deutschen Renaissance auf den Substruktionen des Vorgängerbaus von 1597 neu. Zeitgleich er-

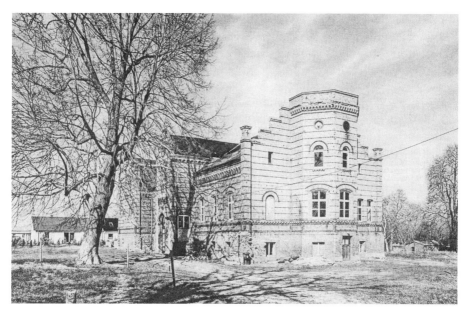

68 Herrenhaus Maltzien, Hofseite, Zustand 2002

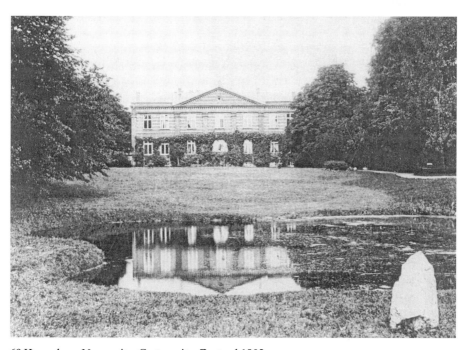

69 Herrenhaus Neparmitz, Gartenseite; Zustand 1902

fuhr der Mittelteil des zweigeschossigen Hauptgebäudes mit der Durchfahrt eine Überformung im gleichen Stil. Die wenigen erhaltenen Reste des stattlichen Herrenhauses lassen die Qualität der Umbauten des 19. Jahrhunderts erkennen. An den Bauteilen, die nicht dem gewaltsamen Abriß zum Opfer fielen, blieben der aufwendig gestaltete Putz mit den reich geschmückten Bukranienfriesen erhalten. (Abb. 73)

Einem Umbau verdankt(e)[15] auch das Herrenhaus in Tetzitz sein späteres Erscheinungsbild. Einer im Sockel eingebauten Inschrifttafel zufolge ist das 1746 errichtete herrschaftliche Wohnhaus 1863 umgebaut und erweitert worden. Der eingeschossige, verputzte Backsteinbau erhebt sich über einem über einem hochliegenden, teilweise gewölbten Souterraingeschoß, dessen Sockel aus Feldsteinen errichtet ist. Hofseitig ist ein schlanker Mittelrisalit mit dreieckigem Frontispiz vorgelagert, neben dem sich innen große vermauerte Ovalfenster des Barockbaus abzeichnen. Die äußere Gestaltung des Herrenhauses ist schlicht und auf eine kräftige Putzquaderung des Souterraingeschosses, profilierte Gesimse, Ecklisenen und Fensterfaschen beschränkt.

Nach dem Brand des Schlosses Putbus am 23. Dezember 1865, der weite Teile des Baus zerstört, beschädigt oder in Mitleidenschaft gezogen hatte, wurde das Schloß ab 1872 unter Verwendung der beim Brand verbliebenen Reste nach Plänen des Berliner Architekten J. Pawelt[16] wieder auf- und umgebaut. Als markanteste neue Zutat fügte er in den Mitteltrakt einen dreigeschossigen Saal ein, der wie die erhalten gebliebenen Seitenflügel in der Art italienischer Renaissance durch Halbsäulen, Pilaster, Gesimse und Fensterverdachungen dekoriert wurde. Über der Traufe verstärkte eine umlaufende Balustrade in Art einer Attika mit einigen vollfigurigen Plastiken die neue Gestaltung. Die Wirkung des beim Brand erhaltenen Portikus des Steinmeyerschen Umbaus veränderte J. Pawelt durch das Anschütten einer Rampe vor dem ursprünglich kräftig rustizierten Unterbau.

Auch das Herrenhaus Streu bei Schaprode verdankt einem Umbau in der zweiten Hälfte des 19. Jahrhunderts sein bis heue im wesentlichen erhaltenes Aussehen. Eine Terrakottaplatte über dem hofseitigen Haupteingang kündet von dem letzten großen Umbau des Hauses, der 1871 im Auftrag der Familie von Bohlen stattfand. Die auf dieser Platte angeführte Baudevise macht zugleich deutlich, daß der Kern des Hauses älter ist: »Man reißt das Haus nicht ein * das Väter fest gebaut. Doch richtet man's sich ein * wie man's am liebsten schaut.« (Abb. 74) Es kann vermutet werden, daß anläßlich dieses Umbaus der südliche Teil des ursprünglich eingeschossigen und nur zum Teil unterkellerten Gebäudes um ein Geschoß bzw. über dem Hauptportal um zwei Geschosse erhöht wurde. Die neugotischen Treppengiebel der Schmalseiten und der vier Frontispize des Mittelbaus entstanden ebenfalls in dieser Zeit. Die segmentbogigen Fenster mit den kleinen stukkierten, nach 1993 gestohlenen Wappensteinen der

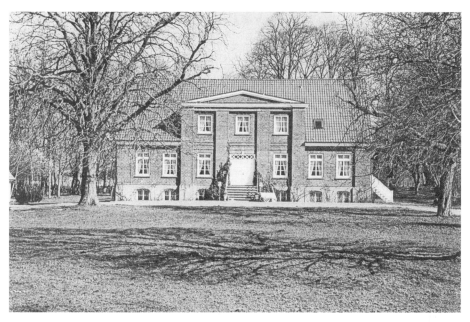

70 Herrenhaus Vorwerk, Hofseite, Zustand 2002

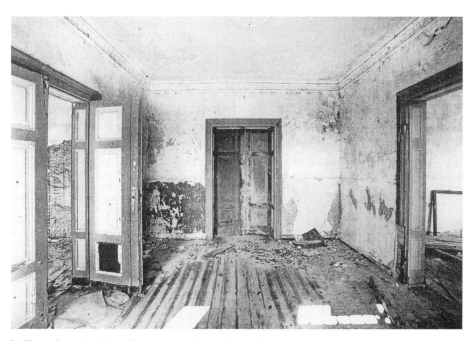

71 Herrenhaus Patzig Hof, Innenraum im Erdgeschoß, Zustand 2002

Familie von Bohlen zeugten ebenso vom gravierenden Umbau des 19. Jahrhunderts wie der ungefaßte Verputz des Hauses. Die Gebäudekanten und die vertikalen Begrenzungen des bündig in den Fassaden sitzenden Mittelteiles sind durch eine kräftige Putzquaderung betont. Der korbbogige und ebenfalls von einer Quaderung gerahmte Haupteingang mit der vorgelagerten Freitreppe stammt noch vom Vorgängerbau. Über dem zu einer Terrasse führenden gartenseitigen Eingang ist eine weitere Terrakottaplatte eingelassen, sie stellt reliefartig eine Jagdszene dar. Auf den Stufengiebeln der hof- und gartenseitigen Frontispize kündeten noch 1992 eiserne Wetterfahnen von den früheren Besitzern des Herrenhauses, sie zeigten das Wappen derer von Bohlen.

Alle bisher vorgestellten Bauten hatten adelige Bauherren, denen traditionell die ritterschaftlichen Güter gehörten. Doch nachdem schon seit dem späten 18. Jahrhundert bürgerliche Gutsbesitzer nachzuweisen sind, verstärkte sich diese Entwicklung im 19. Jahrhundert beträchtlich.[17] Es ist wohl kein Zufall, daß sich die bürgerlichen Besitzer - gelegentlich dann in den Adelsstand erhoben wie der Unternehmer und Politiker aus Aschersleben, Hugo Sholto Graf Douglas, der seit 1891 neuer Besitzer von Ralswiek war, 1886 in den Freiherren- und 1888 in den Grafenstand berufen worden ist[18] -, denen oft die Standeserhöhung auch ein wichtiger Grund für den Erwerb eines Rittergutes war, sehr oft mit repräsentativen Herrenhäusern schmückten. Auf der Insel Rügen gibt es dafür eine Reihe von Beispielen. Das Gut Patzig Hof gelangte 1822 an Gustav Rassow. Wie eine Bauinschrift über dem Haupteingang besagt, ließ sich 1867 Ludwig Rassow das bis heute erhaltene, allerdings stark devastierte stattliche Herrenhaus erbauen. Der zweigeschossige verputzte Backsteinbau wurde über einem hohen, gewölbten Sockelgeschoß in schlichten neugotischen Formen errichtet. Hofseitig gliedert ein Mittelrisalit die Fassade. Die mittlere Achse des Risalits ist nochmals leicht vorgezogen. In seinem Obergeschoß dient ein hohes dreigeteiltes Fenster der Treppenhausbelichtung. Darüber sind drei Blendnischen mit stukkierten Kreuzpässen und ein abschließendes Zinnengesims angeordnet. Im dreieckigen, ursprünglich als Treppengiebel ausgebildeten Frontispiz befindet sich das Zifferblatt einer Uhr, deren Stundenglocke in einem Dachreiter über dem First des Risalits erhalten blieb. Zum zentral gelegenen Haupteingang mit den flankierenden bauzeitlichen Fenstern führt eine Freitreppe. Die Giebelseiten des Herrenhauses werden durch flache erkerartige Vorbauten gegliedert. Im Inneren des Hauses haben sich trotz des Vandalismus der letzten Jahre Teile der bauzeitlichen Ausstattungen wie Deckenstukkaturen erhalten. (vgl. Abb. 71)

In seinem Äußeren blieb das 1871 für den aus Stralsund stammenden Otto Ehrhardt errichtete Herrenhaus in Zubzow weitgehend vollständig erhalten, das nach dem Abriß eines bescheidenen barocken Vorgängerbaus entstand.(Abb. 75) Das in den Formen der deutschen Renaissance errichtete Haus ist sehr aufwendig gestaltet. Der zweigeschossige verputzte Rechteckbau erhebt sich über einem hohen Sockelgeschoß. An der nordwestlichen Gebäudeecke steht ein drei-

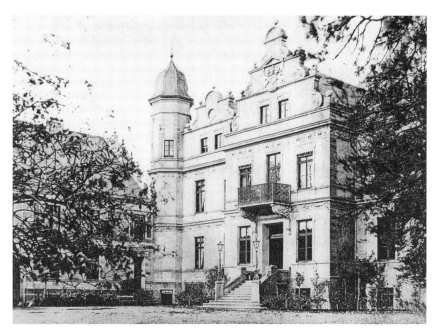

72 Herrenhaus Pansevitz nach dem Umbau, Zustand um 1880

73 Herrenhaus Pansevitz, Fragment des Bukranienfrieses an der Ruine, Zustand 1992

geschossiger runder Turm mit einem heute vermauerten Belvedere, ein Erker bildet an der hofseitigen Front das gestalterische Pendant. Asymmetrisch ist der Haupteingang, der durch einen Risalit mit Schweifgiebel, portikusartigem Haupteingang, Freitreppe und geschwungener Auffahrtsrampe betont wird, an der Hauptfront angeordnet. An der Gartenfront rahmen ein Erker und ein schmaler Risalit mit ebenfalls geschweiftem Giebel eine breite Terrasse mit Steinbalustrade und Freitreppe. Vermutlich auch bauzeitlich ist der an die süd-östliche Schmalseite angefügte Anbau, der hofseitig leicht zurückgesetzt und gartenseitig vorgezogen ist. Sein Walmdach schließt an das des Hauptgebäudes an. Alle Gebäudekanten sind mit einer kräftigen Putzrustizierung versehen, die hochrechteckigen Fenster durch geputzte Faschen gerahmt. Im obersten Drei-ecksgiebel des Risalites der Hofseite findet sich eine reliefierte Maske.

Im Jahr seiner Erhebung in den erblichen Adelsstand[19] erwarb Adolf, nun von Hansemann, das Gut Lancken bei Saßnitz und ließ sich abseits davon am Strand südlich von Saßnitz 1873/76 nach Plänen des Berliner Architekten Fried-rich Hitzig (1811-1881) in Dwasieden ein äußerst repräsentatives, im allgemei-nen nur »Schloß« genanntes Herrenhaus errichten, dessen Größe wohl die na-hezu aller anderen Herrenhäuser der Insel überstieg. Der aufwendig gestaltete blockhafte Putzbau war zweieinhalbgeschossig und wurde zur Landseite durch einen Mittelrisalit mit vorgelagerter Altane und zur Seeseite durch zwei dreige-schossige Ecktürme und seitlich dem Kernbau angelagerte offene Wandelgänge in Art von Kolonnaden mit tempelartigen Kopfbauten charakterisiert, die histo-ristischen Architekturformen griffen überwiegend Elemente der Antike und der italienischen Renaissance auf. Das Herrenhaus wurde 1944/45 beschädigt und 1948 auf Befehl der SMAD zur Steingewinnung gesprengt.[20]

Das neue Herrenhaus in Ralswiek, das sich der schon erwähnte Hugo Sholto Graf Douglas errichten ließ, entstand im ansteigenden Gelände über der alten Gutsanlage als großer schloßartiger Bau inmitten eines ausgedehnten Par-kes. (Abb. 76) Der aus Baden-Baden stammende und vor allem in Berlin tätige Architekt Gustav Stroh (1846-1904) entwarf 1894 die zweigeschossige Anlage in enger Anlehnung an die französische Schloßbaukunst des 16. Jahrhunderts. Der rechteckige Grundriß umschließt einen überdachten Lichthof. Asymme-trisch und schräg ist im Norden ein Speisesaal angefügt. Der rückwärtigen Ein-gangsfront ist mittig ein hoher, mit welscher Haube bekrönter Turm vorgelagert. Zwei runde Ecktürme mit Kegeldächern flankieren die breitgelagerte und in Blickbeziehung zum Bodden stehende Schaufront. Die Mittelachse dieser Fas-sade wird durch ein aufwendig gestaltetes Giebelfeld, eine dem Erdgeschoß vorgelagerte Altane und eine breite Terrasse charakterisiert.

An den beiden Schmalseiten sind ebenfalls Risalite vorgelagert, hinter dem südlichen mit der großen Sonnenuhr verbirgt sich die zweiläufige Podesttreppe

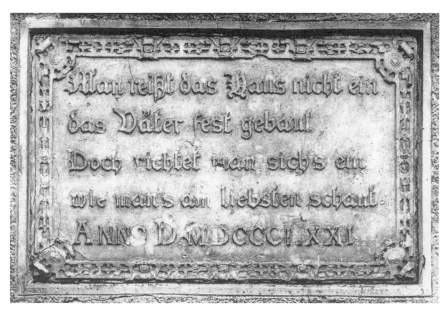

74 Herrenhaus Streu bei Schaprode, Baudevise an der Hofseite, Zustand 1992

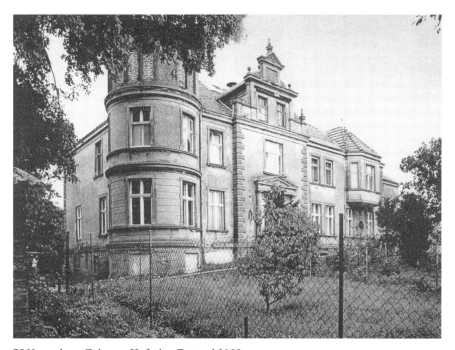

75 Herrenhaus Zubzow, Hofseite, Zustand 2002

und in den nördlichen ist im Obergeschoß eine Loggia mit Balkon eingefügt. Alle Fassaden sind sehr aufwendig in Formen der Neurenaissance ausgeführt. Der Baukomplex wird heute durch den bereits 1913 nach Plänen des Stralsunder Architekten Franz Juhre für einen Marstall angefügten zweigeschossigen Erweiterungsbau mit Treppengiebeln charakterisiert, der schräg an den älteren Bau angefügt wurde. Im Inneren dominieren die Ausstattungen jener Zeit, als das neue Herrenhaus komplett nach Plänen von Henry van de Velde in den für ihn charakteristischen Formen des Jugendstils umgestaltet worden ist.

Wesentlich schlichter, aber sehr dominant ist das 1892 errichtete neue Herrenhaus in Losentitz. Das Gut befand sich bereits seit 1767 im Besitz der rügenschen Bauernfamilie Diek, die schon 1768 von der schwedischen Krone den erbetenen Adelstitel erhalten hatte und sich fortan von Dycke [auch: Dyke] nennen durfte. Unter Otto von Dycke erfolgte Ende des 19. Jahrhunderts eine großzügige und umfassende Umgestaltung der Gutsanlage. Anstelle eines eingeschossigen, mit seinem breitgelagerten Giebel zum Hof orientierten Herrenhauses, das wohl aus dem 18. Jahrhundert stammte, wurde nach einer Inschrift 1892 das stattliche neue Herrenhaus erbaut. Der zweieinhalbgeschossige blockhafte roter Klinkerbau mit gliedernden Streifen aus schwarz lasierten Steinen entstand über einem hohem Kellergeschoß. Die Fenster des Kernbaus sind segmentgogig geschlossen. An der Ecke seiner südöstlichen Längsseite ist asymmetrisch das Treppenhaus als risalitartiger, verputzter Baukörper mit einem angeblich erst nach 1900 aufgeführten Schweifgiebel vorgesetzt, an der östlichen Schmalseite der ebenfalls verputzte Eingangsvorbau mit Balkon und vorgelagerter Terrasse. Im Inneren des Hauses haben sich eine Vielzahl bauzeitlicher Ausstattungen erhalten. Dazu gehören das Treppenhaus mit seinem gußeisernen Geländer, den stukkierten Wandflächen und der farbigen Rautenverglasung ebenso wie die hölzernen, teilweise bemalten Wandvertäfelungen und die Innentüren. Ungewöhnlich sind die ornamental stukkierten preußischen Kappendecken aller drei Geschosse.

Der Kreis der gestalterischen Varianten schließt sich mit dem 1900 errichteten Herrenhaus des Gutes Ranzow an der Nordküste der rügenschen Halbinsel Jasmund. In jenem Jahr erwarb Paul von Bötticher das Gut und ließ das neue Herrenhaus errichten. Das burgartig gestaltete Herrenhaus greift nochmals die nationalen mittelalterlichen Vorbilder auf, es wurde als mehrteiliger Bau über einem hohen Feldsteinsockel errichtet. Der viergeschossige Kernbau wird von einem hohen Satteldach abgeschlossen, an den südlichen Giebel ist ein dreigeschossiges Bauteil angefügt, dessen mehrfach gebrochenes, seitlich abgewalmtes Dach eines der charakteristischen Merkmale des Hauses darstellt. Zwei unterschiedlich hohe Türme flankieren diesen Teil des Hauses, von denen der südwestliche runde Turm deutlich höher ist und von einem Zinnenkranz abgeschlossen wird. Der südöstliche Turm ist über quadratischem Grundriß errichtet, seine ursprüngliche geschweifte Haube ist nach 1945 abgetragen worden. Der an

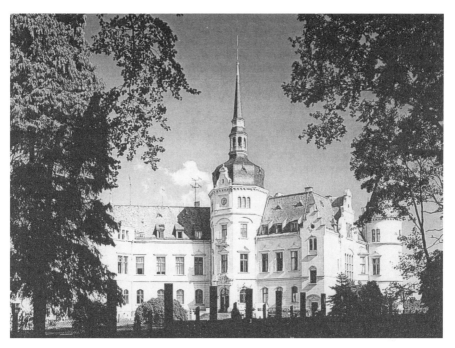

76 Neues Herrenhaus Ralswiek, Zustand 1992

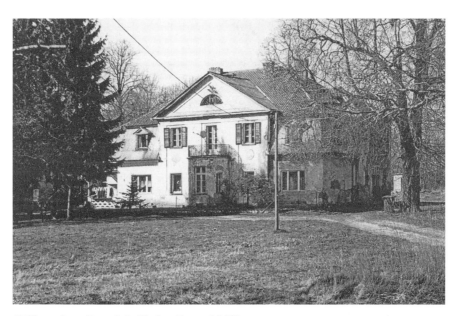

77 Herrenhaus Poppelvitz/Zudar, Zustand 2002

den nördlichen Giebel des Kernbaus angefügte dritte Turm wurde über polygonalem Grundriß errichtet und wird von einem Zeltdach abgeschlossen.

Seit der Zeit um 1900 nahmen die Herrenhäuser vielfach städtische, villenartige Formen an oder sie orientierten sich an den nun zunehmend in Mode gekommenen bürgerlichen Landhäusern.[21] Zu den rügenschen Beispielen dieser Zeit gehört zum Beispiel das um 1910 errichtete Herrenhaus in Poppelvitz auf der Halbinsel Zudar. (Abb. 77) Der eingeschossige verputzte Bau, der von einem Mansarddach abgeschlossen wird, ist durch einen zweigeschossigen Mittelrisalit mit abschließendem Frontispiz und einem halbrunden Vorbau mit darüberliegendem Balkon charakterisiert und könnte ebenso in einer ruhigen Stralsunder oder Greifswalder Vorstadtstraße stehen, einen Bezug zum Gutshof hat dieser Bau ebensowenig wie das 1908 errichtete neue Herrenhaus in Klein Kubbelkow. Dieses Haus wurde als anderthalbgeschossiger, dem Heimatstil verpflichteter Bau mit massivem, verputztem Erdgeschoß auf gelbem Klinkersokkel, einem in Fachwerk errichteten Kniestock und verschiedenen, zum Teil dreigeschossigen Fachwerkaufbauten im hohen Walmdach errichtet.

Insgesamt wurden im frühen 20. Jahrhundert nur noch wenige Herrenhäuser errichtet, auf der Insel Rügen sind das wohl 1912 errichtete backsteinsichtige Herrenhaus in Libnitz und das zwischen 1916 und 1922 nach Plänen des Berliner Architekten Georg Steinmetz erbaute neubarocke Herrenhaus in Semper[22] die jüngsten Vertreter diese Bautypes.

Anmerkungen

1 Vgl. Eva Börsch-Suppan und Dietrich Müller-Stüler: Friedrich August Stüler 1800-1865. München/Berlin 1997, S. 18.

2 Den Dutzenden neu errichteten bzw. umgebauten Gutsanlagen und Herrenhäusern steht zum Beispiel im sakralen Bauen nur die 1806 errichtete Kapelle in Vitt, der 1864 vollendete Kirchturm von Kasnevitz, die Neubauten der Pfarrkirchen Sehlen 1864 bis 1866 und Saßnitz in den Jahren 1880 bis 1883 sowie die 1891/92 erfolgte Umgestaltung des Putbusser Kursalons zur Pfarrkirche gegenüber. – Vgl. Sabine Bock/Thomas Helms: Kirchen auf Rügen und Hiddensee. Bremen o.J. [1992].

3 Vgl. z.B.: Gerold Richter: Kulturlandschaft und Wirtschaft, in: Hermann Heckmann (Hg.): Mecklenburg-Vorpommern. Historische Landeskunde Mitteldeutschlands. Würzburg 1989, S. 127-158.

4 Ebda, S. 136.

5 Vgl.: Karl Lenz: Die Wüstungen der Insel Rügen. Remagen 1958 (= Forschungen zur deutschen Landeskunde; 113).

6 In einschlägiger Literatur fällt einem oft der undifferenzierte Gebrauch der verschiedenen Bezeichnungen für die herrschaftlichen Wohnhäuser der Güter und Domänen auf. - Mit der Bezeichnung *Schloß* wird - im Gegensatz zur *Burg* - der Wohnsitz eines Fürsten oder vornehmen Herrn benannt, der nicht zugleich auch zur Verteidigung eingerichtet ist. Das *Herrenhaus* wird als das Wohnhaus eines Gutsherrn definiert, welches in Verbindung mit der

Wirtschaftsanlage des Gutes steht. *Gutshäuser* sind eigentlich alle zu einem Gut oder einer Domäne gehörenden Bauten.

7 Ausführlich zum Baubestand der rügenschen Herrenhäuser: Sabine Bock/Thomas Helms: Schlösser und Herrenhäuser auf Rügen. Bremen 1993 – Überarbeitete Neuauflage für 2003 geplant.

8 Vgl. zur Wertung: Andreas Vogel: Johann Gottfried Steinmeyer und Putbus. Schwerin, 2003 und zur Geschichte des Schlosses: Heinz Gundlach: Das Schloß hinter dem Holunderbusch. Schwerin 2000.

9 Nur für das neue Schloß Ralswiek haben sich Planunterlagen im Landesarchiv Greifswald erhalten, für das Schloß in Putbus und das Jagdschloß Granitz gibt es Pläne in der Potsdamer Plankammer der Stiftung Preußische Schlösser und Gärten Berlin Brandenburg und im Landesamt für Denkmalpflege Mecklenburg-Vorpommern in Schwerin, in der Potsdamer Plankammer liegen darüber hinaus Pläne für das Herrenhaus Posewald.

10 Das »klassische« Denkmalinventar – Ernst von Haselberg: Die Baudenkmäler des Regierungsbezirks Stralsund, Heft IV (Kreis Rügen). Stettin 1897 – führt noch keines der Herrenhäuser der zweiten Hälfte des 19. Jahrhunderts auf; Walter Ohle und Gerd Baier: Die Kunstdenkmale des Kreises Rügen. Leipzig 1963, nennt zwar einige der fraglichen Häuser, datiert sie zumeist aber nur sehr vage. Sabine Bock und Thomas Helms: Schlösser und Herrenhäuser auf Rügen. Bremen 1993, konnte auch nur anhand stilistischer Einordnungen datieren. – Die Bau- und Kunstdenkmale in Mecklenburg-Vorpommern; Vorpommersche Küstenregion. Berlin 1995, beziehen sich – inklusive der Fehler – zumeist auf Ohle/Ende und Bock/Helms.

11 Dazu ausführlich: Andreas Vogel: Johann Gottfried Steinmeyer und Putbus. Schwerin 2003.

12 Neidhard Krauß: Das Schloß Karnitz, in: Rugia Journal. Rügener Heimatkalender 1995, S. 88ff.

13 Auf einer Photographie von Christian Beerbohm, die 1902 angefertigt wurde, trägt diese Beschriftung. Ein Abzug dieser Aufnahme befindet sich in der Smiterlöwschen Sammlung in Franzburg.

14 Im Herrenhaus wohnten nach der Enteignung der Gutes im Zuge der Bodenreform im Herbst 1945 mehrere Familien und es wurde noch in den 1950er Jahren zumindest teilweise instandgesetzt. Nach Auszug der letzten Bewohner diente das damals bereits unter Denkmalschutz stehende, aber mehr und mehr verkommende Herrenhaus nach dem Abriß des Daches in den 1980er Jahren als Steinbruch und bietet sich jetzt dem Besucher als Ruine dar. Noch 1995 lagen Stahlseile in der Ruine, die vom gewaltsamen Herausbrechen einzelner Bauteile kündeten.

15 Durch unterlassene Instandsetzungs- oder wenigtens Notsicherungsarbeiten ist das Herrenhaus seit 1992 – als es zwar vernachlässigt, aber noch weitgehend intakt war – zu einer Ruine geworden.

16 Über diesen Architekten, der angeblich aus Berlin stammen oder zumindest dort tätig gewesen sein soll, ist bisher nichts in Erfahrung zu bringen gewesen.

17 Erst für das Jahr 1815 läßt sich auf Rügen ein erster bürgerlicher Gutsbesitzer nachweisen, in jenem Jahr erwarb ein Vertreter der Familie Stuht das Gut Gustow – Vgl. Walter Ohle/Gerd Baier: Die Kunstdenkmale des Kreises Rügen. Leipzig 1963, S. 253. Mitte des 19. Jahrhunderts waren sieben der 124 Rittergüter in bürgerlichem Besitz, 1859 bereits 22 – also 17 Prozent –, 1892 waren es 24 Güter und 1922 dann 35, also 28 Prozent. – Die Zahlen der zweiten Hälfte des 19. und des frühen 20. Jahrhunderts folgen einer Zusammenstellung bei Carola Abts: Die Güter der Insel Rügen und ihre Gärten. Berlin 1998, S. 42 – 51. - Zum Vergleich können die Zahlen für Mecklenburg-Strelitz angeführt werden.

Das »Allgemeines Verzeichnis Mecklenburg-Schwerin- und Strelitzscher Städte und Land-Güther, in ihren statistischen und steuerfähigen Verhältnissen [...]. Rostock 1787« von Christoph Friedrich Jargow nennt bereits zwei bürgerliche Gutsbesitzer, denen jeweils ein Rittergut gehörte. Ihr prozentualer Anteil lag damit bei etwas mehr als zweieinhalb Prozent. 1908 verzeichneten »Niekammer's landwirtschaftliche Güter-Adressbücher. Mecklenburg- Schwerin und Mecklenburg-Strelitz. Stettin 1908« für Mecklenburg-Strelitz 24 bürgerliche Rittergutsbesitzer, das waren bereits dreißig Prozent aller Besitzer.

18 Brockhaus' Konversations-Lexikon. Leipzig/Berlin/Wien 1904, 17. Band, S. 322.

19 Ebda., 8. Band, S. 781.

20 Vgl. Neidhardt Krauß: Zur Baugeschichte pommerscher Schlösser des 19. Jahrhunderts und ihrem Schicksal nach 1945, dargestellt am Beispiel der Schloßbauten des Architekten Friedrich Hitzig. In: Pommern. Geschichte. Kultur. Wissenschaft, Protokollband zum 1. Kolloquium zur Pommerschen Geschichte 13. bis 15. November 1990; Greifswald 1991.

21 Das frühe 20. Jahrhundert war eine Epoche mit einer schier unübersehbaren Fülle von Publikationen zu diesem nun indifferenten Bautyp, in ihnen finden sich randstädtische Villen neben idyllischen Landhäusern in landschaftlich reizvollen Feriengegenden ebenso wie auch - eher zufällig und immer ohne Bezug auf ihre Funktion - Herrenhäuser landwirtschaftlicher Güter. In verschiedenen, immer wieder vermehrten und umgearbeiteten Auflagen und neuen Folgen erschienen zum Beispiel die seit 190* - Bisher konnte in keiner Bibliothek die erste Auflage dieser Publikation nachgewiesen werden, es ist immer nur die 2. verbesserte und vermehrte Auflage von 1905 vorhanden - vom Architekten Hermann Muthesius herausgegebenen und mit kurzen Texten eingeleiteten Bände »Das moderne Landhaus und seine innere Ausstattung« und »Landhaus und Garten. Beispiele neuzeitlicher Landhäuser nebst Grundrissen, Innenräumen und Gärten«, in denen er neben eigenen Arbeiten auch solche von Kollegen vorstellte. Rügensche Herrenhäuser konnten allerdings noch in keiner entsprechenden Publikation nachgewiesen werden.

22 Michael Lissok: Das »halbe« Schloss Semper, in: Rügen. Impressionen - Informationen - Visitenkarten. 11. Folge. Bergen o. J. [um 2001], S. 10-15.

Bildnachweis

Abb. 2, 3, 5, 6, 8, 9-12: Aufnahme: Thomas Helms, Schwerin

Abb. 4: Aufnahme: Christian Beerbohm / Reproduktion: Thomas Helms, Schwerin (Sammung Smiterlöw, Franzburg)

Abb. 7: Aufnahme: Christian Beerbohm / Reproduktion: Thomas Helms, Schwerin (Stiftung Pommern, Kiel)

Michael Lissok

Stilvarianten der Neorenaissance-Architektur in Mecklenburg

Zu den Besonderheiten der Architekturgeschichte des 19. Jahrhunderts in Mecklenburg gehört auch jene regionale Richtung des Historismus, die unter dem Begriff des „Johann-Albrecht-Stils" firmiert. Dessen Eigenheiten beruhen auf der Rezeption von Hauptwerken der heimischen Frührenaissance-Architektur, voran den fürstlichen Residenzbauten zu Wismar, Schwerin und Gadebusch.[1] Diese fungierten als Vorbilder für bedeutende baukünstlerische Leistungen der Neorenaissance im ehemaligen Großherzogtum Mecklenburg-Schwerin. Nun stellt eine direkte Bezugnahme auf die regionale oder lokale Baugeschichte im 19. Jahrhundert nichts Aussergewöhnliches dar, sondern darf vielmehr für bestimmte Entwicklungsstufen des Historismus als typisch und charakteristisch bezeichnet werden. Deshalb ist dieses Phänomen in fast allen Architekturlandschaften sowie bei vielen Richtungen und Schulen anzutreffen. Was jedoch die mecklenburgische Variante der Neorenaissance von anderen historistischen „Regional-Stilen" unterscheidet und damit gewissermaßen auch auszeichnet, ist der Umstand, daß sie bereits rund vier Jahrzehnte vor diesen zur Ausprägung kam. Der Regionalismus hatte sich in der Neorenaissance-Architektur Mecklenburgs schon fest etabliert, noch bevor selbst in den großen kulturellen und künstlerischen Zentren die „nationale" bzw. „deutsche" Renaissance mit ihren landschafts- oder ortsspezifischen Zügen wahrgenommen und rezipiert wurde.[2] Während deutschlandweit die „nordischen" bzw. „nationalen" Tendenzen der Neorenaissance zwischen etwa 1875 und 1900 dominierten, war dies im Großherzogtum Mecklenburg-Schwerin bereits seit den 1860er Jahren der Fall. Dort begann auch die wissenschaftliche Beschäftigung mit dem heimischen Bauerbe der Renaissance in einer Zeit, als sich anderswo das Interesse für die Architektur dieser Epoche noch weitgehend auf Italien konzentrierte. So waren schon ab etwa 1840 in Mecklenburg die Voraussetzungen zur Ausbildung eines Formenvokabulars gegeben, mit dem dann, alternativ bzw. ergänzend zum vorherrschenden internationalen Gestaltungskanon klassisch-italianisierender Provenienz, deutliche Zeichen regionaler Identität gesetzt wurden.

Fragen wir zuerst nach den Ursprüngen für dieses architekturgeschichtliche Phänomen. Diesbezüglich ist zuerst auf die Erforschung der fürstlichen Renaissance-Schlösser Mecklenburgs durch den namhaften Gelehrten G. C. F. Lisch (1801-1883) zu verweisen.[3] Als Historiker und Archivar hatte sich der vielseitig interessierte Lisch ab 1835 auch den herausragenden architektonischen Zeugnissen der Renaissance in seiner Heimat zugewandt und über diese umfängliche Nachforschungen betrieben. Deren Resultate fasste er in einer längeren Abhandlung zusammmen. Diese erschien 1840 unter dem Titel „Geschichte der

fürstlichen Residenz-Schlösser zu Wismar, Schwerin und Gadebusch" in den „Jahrbücher(n) des Vereins für meklenburgische Geschichte und Alterhumskunde".[4] In Auswertung aller verfügbaren Quellen und Dokumente hatte Lisch eine ausführliche wie detaillierte Baugeschichte der drei Schlossanlagen verfasst, welche als wahrhaft grundlegend zu bezeichnen ist. Dabei zeigte Lisch auch erstaunliche Fähigkeiten in der bauhistorischen und stilkritischen Analyse. Dezidiert wies Lisch auf die Eigenheiten der von ihm vorgestellten Bauwerke hin, die er der öffentlichen Aufmerksamkeit empfahl, „da diese drei Bauten (die Schlösser von Wismar, Schwerin und Gadebusch- d. V.) demselben heimischen Baustyl aus der 2. Hälfte des 16. Jahrhunderts angehören und zur Charakterisierung jener gebildeten Zeit nicht wenig beitragen, überhaupt aber mit ihrer Geschichte oft den Boden der vaterländischen Geschichte und Cultur bilden."[5] Zur Stilistik bemerkte Lisch u.a.: „ Die mit thönernden Ornamenten (gemeint sind Bauelemente und -schmuck aus Terrakotta - d. V.) bekleideten Schlösser zu Wismar und Schwerin (1552-1556) sind noch von ächt niederdeutschen oder niederländischen Meistern ausgeführt, und es liesse sich dieser eigenthümliche Styl wohl ein niederdeutscher oder niederländischer nennen, ... Dieser Styl hielt sich bis 1570 als Herzog Christoph in Gadebusch das Schloß in demselben Geschmack aufführen liess."[6] Lisch fuhr dann relativierend fort: „Dennoch blieben italiänische Einflüsse nicht ferne. Der Styl der neuern Bauten des 16. Jahrhunderts dürfte daher wohl eher ein deutsch-italiänischer sein; der ausgezeichnete Bau des güstrower Schlosses (jetzigen Landarbeitshauses) scheint auch hierfür zu sprechen."[7] Gemäß dem damaligen historischen Verständnis wertete Lisch die im „eigenthümliche(n) Styl" errichteten Schloßbauten zudem als Denkmäler einer herausragenden Ära in der Geschichte Mecklenburgs, welche identisch ist mit der Regentschaft des Herzogs Johann Albrecht I. (reg. 1552-1576), der auch die Errichtung des Fürstenhofes in Wismar und die Neugestaltung vom Schweriner Schloß veranlasst hatte. Für Lisch war dieser Vertreter der mecklenburgischen Dynastie ein mustergültiger Repräsentant seiner Epoche, ein „Renaissance-Fürst" im positiven Sinne, was ihn veranlasste, dessen Herrschaft wie folgt zu charakterisieren: „Mit der Regierung des hochgebildeten Herzogs Johann Albrecht I. begann für Meklenburg eine neue, glänzende Zeit für Wissenschaft und Kunst."[8] Auch in seiner überaus populären Publikationsreihe „Meklenburg in Bildern", erschienen 1842-1845, verwies Lisch ausdrücklich auf Johann Albrecht I. als eine Herrscherpersönlichkeit von Format und dazu auf dessen Brüder, die Herzöge Ulrich (reg. 1555-1603) und Christoph, unter Herausstellung von deren Aktivitäten als Bauherrn.[9] Mit seiner Aufarbeitung der heimischen Kultur- und Baugeschichte im Zeichen fürstlich-dynastischer Politik und Repräsentation z. Z. der Renaissance entsprach Lisch den Intentionen und Wünschen eines Kreises von Beamten, Gelehrten und Geistlichen, die zumeist auch der großherzoglichen Regierung und dem Hof nahestanden. Sie waren wie Lisch intellektuell engagierte Träger eines Landespatriotismus und Ge-

schichtsbewußtseins mit politisch-konservativer Ausrichtung, die in der exponierten Loyalität zum Herrscherhaus ihren Ausdruck fand. Im 1835 gegründeten „Verein für meklenburgische Geschichte und Alterthumskunde" fanden sich diese Vertreter der geistigen Elite des Landes zusammen. Durch die Aktivitäten und den Einfluß des Vereins wurde auch die gebildete Öffentlichkeit für die heimische Historie sensibilisiert und dazu angeregt, sich mit deren Zeugnissen auseinanderzusetzen.

Die erste Phase der historisch-gelehrten Beschäftigung mit dem Architekturerbe der Renaissance in Mecklenburg bereitete die Herausbildung der landesspezifischen Neurenaissance mit vor. Auslöser für die Überführung der ersten gewonnenen Kenntnisse zum „Johann-Albrecht-Stil" des 16. Jhs. in die neuzeitliche Baupraxis war jedoch eine Initative fürstlich-dynastischen Charakters, bei der Großherzog Friedrich Franz II. (reg. 1842-1883) die traditionelle Rolle des souveränen Bauherrn für sich in Anspruch nahm und zur Geltung brachte. Nach dem überraschenden Tod seines Vaters Paul Friedrich (reg. 1837-1842) war Friedrich Franz II. mit 19 Jahren zur Herrschaft gelangt.[10] Anfangs fühlte sich der junge Regent in seiner neuen Verantwortung als Landesherr noch recht unsicher. Eine feste Haltung vertrat Friedrich Franz hingegen in der Frage seines zukünftigen Herrschersitzes: Er war entschlossen, das alte Schweriner Schloß wieder zur Hauptresidenz seiner Dynastie zu erheben. Während Friedrich Franz ansonsten darum bemüht war, die ambitionierten Bauvorhaben seines Vaters fortzuführen und zu vollenden, verfolgte er in dieser wichtigen Angelegenheit andere Ziele. So liess er den unter Paul Friedrich 1841 begonnenen Residenzneubau am Alten Garten in Schwerin 1843 einstellen und dafür das seit drei Herrschergenerationen verwaiste und arg vernachlässigte Schweriner Schloß ab 1845 glanzvoll ausbauen.[11] Rückhalt für dieses Projekt fand der junge Großherzog sicherlich bei Lisch sowie anderen gelehrten Beamten und Hofleuten. Gemäß ihres historischen und politischen Verständnisses konnten sie die beabsichtigte Rückkehr des Landesherrn in seinen angestammten Sitz, zur Wohnstatt seiner Ahnen, nur begrüßen. Für Lisch war das alte Schweriner Schloß vor allem „ein ehrwürdiges Denkmal von dem Walten des Herzogs Johann Albrecht I., eines der ruhmwürdigsten Fürsten, welche je auf dem Thron gesessen haben."[12] Mit der Wiederherstellung des Schlosses knüpfte Friedrich Franz II. also direkt an die Leistungen seines großen Vorfahren Johann Albrecht I. an, dieses von Lisch und anderen Zeitgenossen so verehrten und gefeierten Renaissance-Fürsten, um dessen Gestalt sich bald ein dynastischer und landespatriotischer Kult ranken sollte.

In den Jahren zwischen 1842 und 1845 liegt die wichtigste Planungsphase für den Schweriner Schloßbau, bei der die Suche nach einem angemessenen historischen Baustil im Mittelpunkt stand. Letzte Entscheidungsinstanz in dieser Angelegenheit war der Großherzog, welcher sich wiederum vom König Friedrich Wilhelm IV. v. Preußen beraten und leiten liess. Für Friedrich Franz II. ist

der preußische Monarch stets eine Respektsperson und Autorität in Fragen der Architektur und bildenden Kunst gewesen, auf dessen Rat und Urteil er viel Wert legte.[13] Die Projektierung und damit „professionelle Stilfindung" nahmen herausragende Architekten vor: Georg Adolph Demmler (1804-1886), Gottfried Semper (1803-1879) und Friedrich August Stüler (1800-1865). Die Entwurfvorschläge und deren Modifikationen erfolgten auf der Grundlage von genauen Kenntnissen zur Baugeschichte und den einzelnen historischen Partien des Schlosses, auch unter Einbeziehung nicht ausgeführter Pläne für dessen Ausbau aus der 1. Hälfte des 17. Jhs. Die einzelnen Entwürfe von Demmler, Semper und Stüler sollen hier nicht näher betrachtet werden. Hierzu existieren bereits profunde kunsthistorische Untersuchungen und Veröffentlichungen.[14] Das 1857 fertiggestellte Schloß erweist sich als eine sinnfällige Manifestation feudaldynastischer Legitimität und historischer Kontinuität, bei der die Geschichte des Landes auf romantisch-konservative Weise interpretiert und in Parallele zum Herrscherhaus gestellt wurde. Zugleich stellte der Schloßbau in seiner stilistischen Konkretion eine architektonische Novität dar, die ihrer Zeit voraus war und es sollten noch rund zwei Jahrzehnte vergehen, bis diese von der Fachwelt zur Kenntnis genommen wurde. Ein 1875 veröffentlichter mehrteiliger Aufsatz in der „Deutschen Bauzeitung" brachte das Schloß als bedeutende Bauschöpfung erstmals einer breiteren Öffentlichkeit publizistisch nahe.[15] Weitere würdigende bzw. anerkennende Texte und gedruckte Notate zum Schloß erschienen noch später.

Bestimmend für die architektonische Gesamtgestalt des Schweriner Schlosses ist die Integration von Teilen des 16. und 17. Jhs. in die zwischen 1845 und 1857 neuerrichteten Bereiche. Damit erhielt der Residenzbau das gewünschte Erscheinungsbild eines in mehreren Epochen gewachsenen Ensembles. Für die Gestaltung der neuen Trakte wurden die königlichen Schloßbauten der französischen Frührenaissance als Vorbild gewählt, die sog. „Loire-Schlösser", besonders Chambord. Die im „Johann-Albrecht-Stil" gehaltenen Bereiche des 16. Jhs. blieben erhalten. Diese wurden, entsprechend den damals aktuellen Kunstauffassungen und ästhetischen Normativen, welche sich weitgehend mit den konservatorischen Prämissen deckten, „stilgetreu" erneuert und, um den repräsentativen Ansprüchen zu genügen, großzügig ergänzt. Restaurierung und Rezeption einer historischen Architektur bzw. eines Stils gingen hier fließend ineinander über.

Aus dem Um- und Ausbau des Schweriner Schlosses ging der mecklenburgische Regional-Stil der Neorenaissance hervor, in welchem dann eine Anzahl weiterer bedeutender öffentlicher und privater Bauten bis zu Beginn des 20. Jahrhunderts errichtet wurden. Zu ihnen gehören u. a. das Hauptgebäude der Universität Rostock (1866-1870), das Gymnasium Fridericianum, die Kuetemeyersche Stiftung in Schwerin (1867-1870 bzw. 1893-1894) sowie das Schloß Wiligrad (1896-1898). Bis zu Beginn der 1890er Jahre trug das Bauen im Jo-

hann-Albrecht-Stil einen exklusiven Zug, blieb es doch weitgehend auf die Errichtung von Gebäuden beschränkt, die von hohem gesellschaftlichem Rang waren, bei denen Landesherr, Regierung oder öffentliche Institutionen als Bauträger fungierten. Auch als der Stil dann im Bereich der privat-bürgerlichen Wohn- und Mietshausarchitektur zur Umsetzung kam, erfolgte dies in einem engen lokalen Rahmen, d. h. fast ausschließlich in der Haupt- und Residenzstadt Schwerin.

Vom landesherrlichen Schloßbauprojekt in Schwerin gingen noch während der 1850er Jahre erste Impulse aus für eine Rezeption von Formengut der Renaissance mecklenburgischer sowie holländischer und dänischer Abkunft. Die entsprechenden Bauaufträge kamen von arrivierten Vertretern des grundbesitzenden Adels. Mit dem Landschloß Matgendorf wurde zwischen 1852 und 1856 eines der ersten privaten Bauwerke in Mecklenburg errichtet, dessen eigenwillige Gestaltung auf die „deutsche" bzw. „nordische Renaissance" Bezug nimmt, wobei auch die Verarbeitung heimischer Bautraditionen mit anklingt. Der Entwurf stammt bezeichnenderweise vom Architekten Heinrich Willebrand (1816-1899), welcher am Um- und Ausbau des großherzoglichen Schlosses in Schwerin führend beteiligt war.[16] Beim Matgendorfer Herrensitz lässt sich erkennen, dass mit seiner Gestaltung ein neuer Stil kreiert werden sollte (Abb. 3). Das Resultat dieses gewagten wie ambitionierten Stilexperiments fiel jedoch wenig überzeugend aus.[17] Die hier versuchte Kombination von Elementen der französischen und nordischen Renaissance mit Motiven der englischen Tudorgotik fügt sich zu keinem architektonischen Organismus von autonomer Stilistik zusammen, sondern erweist sich lediglich als ein additives, in sich disparates Stilkonglomerat. Dennoch scheint Schloß Matgendorf für die weitere Fortentwicklung der mecklenburgischen Sonderströmung der Neorenaissance eine wichtige Anfangs- bzw. Zwischenstufe gewesen zu sein. Als Konsequenz aus dem unbefriedigenden Ergebnis dieses Projekts hat Willebrand sich wohl noch intensiver um die Rezeption des „Johann-Albrecht-Stils" bemüht, womit er den für seine Absichten richtigen Weg ging und das allgemeine Verlangen nach einem zeitgemäßen Baustil befriedigen konnte. Willebrand wurde zum exponiertesten Vertreter der historistischen Neubelebung des „Johann-Albrecht-Stils" als Schöpfer von solchen Werken wie etwa dem Universitätsgebäude in Rostock oder des Schweriner Gymnasiums Fridericianum (Abb. 4).[18] Andere Bauten Willebrands zeugen dann auch vom Gelingen der angestrebten Synthese französischer und holländischer Renaissanceformen. Das Landschloß Klein Trebbow ist hierfür ein Beispiel.[19] Es wurde 1865 als Domizil der Familie v. Barner errichtet. Während die schlanken Ecktürme und ein asymmetrisch gestellter quadratischer Hauptturm mit ihren Kegel- und Walmbedachungen der Schloßarchitektur Frankreichs entlehnt sind, geht die Bildung der Zwerchhäuser und der risalitartig hervorgehobenen Mittelachse an der Vorderfront auf die Früh- und Hochrenaissancearchitektur Hollands zurück. Die Ziegelsichtigkeit des Willebrandschen Baus in Klein

Trebbow und die markante Rautenmusterung seiner Aussenwände könnten ebenso von Renaissance-Bauten holländischer Provenienz angeregt sein. Möglich wäre aber auch, dass mit der Verwendung des Ziegelmaterials als wichtiges Gestaltungselement eine Verbindung zu Bautraditionen Mecklenburgs hergestellt werden sollte, um dem Schloßbau damit eine regionaltypische Stilkomponente zu geben. Beim ebenfalls von Willebrand entworfenen großherzoglichen Sommerschloß in Raben Steinfeld (1884-1885), dessen Stilistik einer Architekturströmung entspricht, die mit ihrem Bezug zur französischen Renaissance einen sowohl internationalen als auch konventionellen Standard repräsentiert, sind es wiederum ziegelsichtige, geometrisch gemusterte Fassaden und einzelne Motive, vor allem die Form der Giebel, mit denen der Bau einen hollandisierenden bzw. nordischen Akzent trägt, der auch als landes- bzw. regionaltypisch aufgefasst werden könnte.[20]

Neben H. Willebrand ist Georg Daniel (1829-1913) einer der wichtigsten Vertreter des Historismus in der Architekturgeschichte Mecklenburgs. Daniel wurden während seiner langen Berufstätigkeit viele öffentliche und private Aufträge übertragen. Im Vergleich dazu hat er aber nur relativ wenige Bauten in Formen der Neorenaissance ausgeführt. Stilgeschichtlich gesehen, sind die meisten von ihnen als konventionell zu bezeichnen. Umso mehr fallen im OEuvre Daniels die wenigen renaissanceistischen Werke auf, deren Stilistik auch als landesspezifisch gedeutet werden kann. Dies ist etwa bei der Architektur von Landschloß Bernstorf der Fall, dem Stammsitz der gleichnamigen gräflichen Familie, welcher 1884-1885 nach Entwürfen Daniels neu erbaut wurde.[21] Für die Gestaltung dieses stattlichen Adelssitzes wurde das Vokabular repräsentativer Profanbauten der holländischen und dänischen Renaissance ausgiebig repitiert. Groß war dabei das Bemühen um „Stiltreue" und auch die Kombination von Wandpartien aus roten Ziegeln mit in Haustein ausgeführten Hauptelementen, wie Portal- und Fenstereinfassungen und Eckrustizierungen, künden davon, gilt doch diese Materialzusammensetzung als ein typisches Merkmal der „nordischen Renaissance". Mit der Stilwahl war sicherlich auch beabsichtigt, Schloß Bernstorf in den Kontext der Architekturgeschichte Mecklenburgs zu stellen, da mehrere im Land z. Z. der Renaissance entstandene Bauwerke den prägenden Einfluß der holländischen Architektur und baugebundenen Kunst erkennen lassen. Einen direkten Rückgriff auf das lokale Bauerbe der Renaissance nahm Daniel in Bristow beim Ausbau der dortigen Gutsanlage im Auftrag des Grafen Bassewitz während der 1860er und 1880er Jahre vor. Einige der anspruchsvoll gestalteten Wohn- und Wirtschaftbauten des Bassewitzschen Gutes wurden mit monumentalen Schweifgiebeln versehen, deren Formgebung dem reich gebildeten Ostgiebel der Dorfkirche zu Bristow nachempfunden ist.[22] Diese 1597 eingeweihte Kirche gehört zu den wenigen bedeutenden sakralen Bauschöpfungen der Renaissance in Mecklenburg. Die Bristower Kirche war auch das Muster für den Bau der herrschaftlichen Grabkapelle, die unmittelbar neben ihr zwi-

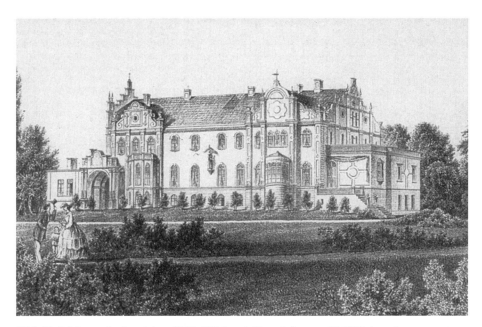

78 Schloß Matgendorf, errichtet 1852-1856 nach Entwürfen von H. Willebrand

79 Schwerin: Das Schloß mit der zur Stadt gewandten Schaufront, die nach dem Muster französischer Königsschlösser der Frührenaissance gestaltet wurde

schen 1873 und 1880 aufgeführt wurde. Der Entwurf für diesen kleinen Sepulkralbau stammt gleichfalls von G. Daniel, welcher zudem die Restaurierung des Gotteshauses in Bristow leitete, also jenem Baudenkmal der Renaissance, bei dem er für seine Neubauten stilistische Anleihen nahm.

Eine andere Stil-Kombination bietet das Herrenhaus Goldenbow (dat. 1696), ein für Mecklenburg seltenes Baudenkmal, da es Formen des hollandisierenden Frühbarock aufweist.[23] 1863 liess es sein Besitzer Jasper v. Bülow renovieren und ausbauen. Dabei erhielt der Ziegelbau geschweifte Giebel und Zwerchhäuser, die stilistisch der Renaissance-Architektur „nordischer" Prägung verpflichtet sind.

Mit Karl Albrecht Haupt (1852-1932) wurde in Mecklenburg ein namhafter Repräsentant der Neorenaissance-Architektur tätig, der sich auch als Bauforscher, Publizist und Lehrer vehement für die Rezeption der „nordischen Renaissance" einsetzte. Dabei argumentierte Haupt u. a. mit den Kategorien der „Materialgerechtigkeit" und „Akuratesse" ziegelsichtigen Bauens, dass seine optimale formal-gestalterische Umsetzung in einer modifizierten Renaissance erfahren würde. Ausserdem verkörperte für ihn der Ziegel- bzw. Backsteinbau „deutsches Wesen".[24] Haupts wesentlicher Beitrag zur „zweiten Renaissance" in Mecklenburg ist das bereits erwähnte Schloß Wiligrad (1896-1898).[25] Erbaut wurde es für den Herzog Johann Albrecht in der nach seinen gleichnamigen Vorfahren bezeichneten Stilrichtung, dem „Johann-Albrecht-Stil", womit hier wiederum vom Aufgreifen und der Weiterführung einer dynastischen Bautradition gesprochen werden kann. Nach Haupt hatte es ihm der Auftraggeber direkt zur „Vorschrift" gemacht, „daß für die architektonische Gestaltung der sogenannte Johann-Albrechtstil, die Mecklenburgische Renaissance, (...) maßgebend sein sollte."[26] Von K. A. Haupt stammen auch die Entwürfe für den Wiederaufbau des Schlosses Basedow, der bis 1897 erfolgte, nachdem dieser ehemalige Hauptsitz der Grafen v. Hahn 1891 abgebrannt war.[27] Dabei wurden mit Orientierung auf das Bauerbe der Renaissance noch vorhandene Bereiche des 16. Jahrhunderts „stilecht" restauriert und durch neue Trakte großzügig ergänzt. Doch nicht allein die Terrakotta-Motive des „Johann-Albrecht-Stils" sollten dem Basedower Schloß ein „landestypisches" Gepräge verleihen, wurden doch bei seinem Auf- und Ausbau noch Anleihen beim Renaissance-Schloß in Güstrow mit seiner markanten Putzquaderung genommen und zudem eine hofseitige Schaufront nach Vorbildern der holländischen und dänischen Renaissance ausgeführt. So nimmt sich Schloß Basedow gleichsam wie eine gebaute Architekturhistorie aus, die länderübergreifende bzw. epochale stilgeschichtliche Bezüge zur Anschauung bringt. Ein weiteres Werk K. A. Haupts im Mecklenburgischen ist die Gruftkapelle der gräflichen Familie v. Grote.[28] Der kleine Sepulkralbau wurde 1895 im Park von Schloß Varchentin errichtet. Seine backsteinsichtige Hauptfront besitzt ein reiches Sandsteindekor, darunter ein Prunkportal mit Hermenpilastern und einen Giebel, den Roll- und Beschlagwerk sowie kleine

80 Detail der Hauptfassade des ehemaligen großherzoglichen Sommerschlosses Raben Steinfeld bei Schwerin, H. Willebrand, 1884-1885

81 Schloß Bernstorf in der Nähe von Grevesmühlen (Nordwestmecklenburg), entworfen von G. Daniel, 1879-1882

Obelisken zieren. Auch in diesem Bau sollte sich die regionale Architekturgeschichte der Frühen Neuzeit auf recht konkrete Weise reflektieren, schrieb doch Haupt selbst über seine Schöpfung, sie sei im „Stil des mecklenburgischen Landes am Ende des 16. Jh." gehalten.[29]

Den hier angeführten Bauwerken Haupts lassen sich noch weitere aufwendig gestaltete Neorenaissance-Architekturen in Mecklenburg zur Seite stellen, welche gleichfalls während der 1890er Jahre entstanden sind und der (hoch-)aristokratischen bzw. großbürgerlichen Lebenswelt auf dem Lande angehören. Unter diesen wiederum ragen die Landschlösser Katelbogen (Umbau 1893-1897)[30], Groß Lüsewitz (1897)[31] und Klink (1896-1898, erweitert 1911)[32] heraus. Von den drei Schloßbauten weist jedoch keines regionalspezifische Stilformen auf. Katelbogen und Groß Lüsewitz sind zeittypische Exempel für eine Neorenaissance mit „nationalem" bzw. „deutschem" Gepräge, wobei letzterer Bau doch von stilistisch konkreterer und damit individuellerer Erscheinung ist, da dessen Formen erkennen lassen, daß sie vorrangig der Früh- und Hochrenaissancearchitektur Mitteldeutschlands, besonders Sachsens, entlehnt sind. Schloß Klink hingegen, entworfen vom bekannten Berliner Architekten Hans Grisebach (1848-1904) in Gemeinschaft mit August Dinklage, bekam, so lautete die Forderung des Auftraggebers, eine äußere Gestalt „im Stile der französischen Frührenaissance".[33]

Eine Neorenaissance-Komponente enthält auch das Gutshaus Bülow der Familie v. Barner.[34] Dieser stattliche Barockbau von 1742-1746 erhielt 1842 eine neue äußere Gestalt, bei der spätklassizistische Villenarchitektur und romantische Burg-Zitate, darunter vier Ecktürme, miteinander kombiniert wurden. Das v. Barnersche Domizil ist dann um 1880/90 nochmals überformt worden, diesmal im Stil der „altdeutschen Renaissance". Diese Stilistik zeigt noch das Interieur vom Vestibül des Bülower Gutshauses.

In Mecklenburg gewann das „bürgerliche Bauen" im Vokabular der „nordischen" bzw. „deutschen Renaissance" etwa ab 1880 an Umfang und Bedeutung. So entstanden bis zu Beginn des 20. Jhs. in den größten Städten des Landes, in Schwerin, Rostock und Wismar, mehrere Wohn- und Geschäftshäuser, Hotels und Banken, auch einige Villen, welche dieser Stilrichtung angehören. Bei den meisten Bauwerken dieser Genres zielte der Einsatz von Stilformen der Renaissance primär darauf ab, mittels stark plastischer Elemente und materialintensiver Strukturen eine urban-luxuriöse, effektvolle „Fassadenarchitektur" zu schaffen. Anregungen aus Mecklenburgs Baugeschichte der Frühen Neuzeit wurden dabei nur selten direkt aufgegriffen, zitiert und somit wiederbelebt. Als Beispiele hierfür seien das Sparkassengebäude Am Markt 15 in Wismar (um 1880)[35] sowie das Hotel „Rostocker Hof", Kröpeliner Straße 26 (1888)[36] und das Wohn- und Geschäftshaus Kröpeliner Straße 92/ Ecke Ziegenmarkt (1882)[37] in Rostock genannt, deren Gestaltung keine spezifisch regionalen Bezüge aufweist. Lediglich in der Hauptstadt Schwerin entstanden auch private Bauten im „Johann-

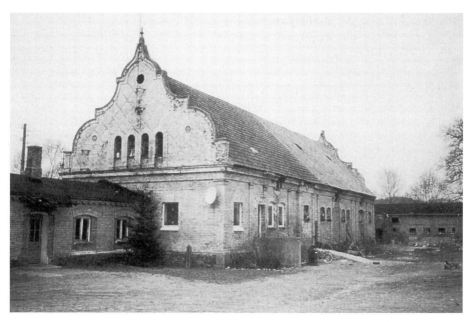

82 Bristow: Ein Wirtschaftsgebäude des Gutes, erbaut zwischen 1865-1868 nach einem Entwurf von G. Daniel

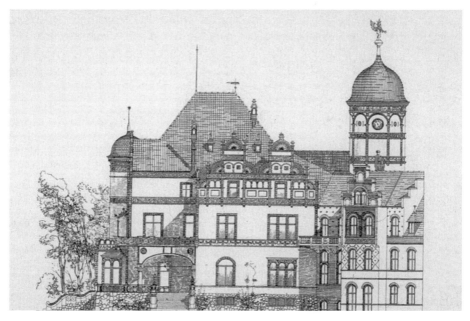

83 Die Ostseite von Schloß Wiligrad bei Schwerin, 1896-1898 nach Entwürfen von A. Haupt

Albrecht-Stil".[38] Dort wurden zugleich die letzten öffentlichen Großbauten in mecklenburgischer Neorenaissance-Stilistik errichtet mit der Neuen Artilleriekaserne und dem Offizierskasino von 1896-1898 sowie dem 1903-1904 aufgeführten Elektrizitätswerk am Pfaffenteich.[39] Eines der größten Gebäude des späten Historismus in Schwerin, das Hauptpostamt (1892-1897), zeigt hingegen Formen einer „nordischen Renaissance", die eher einen reichsweiten „Nationalstil" repräsentieren sollten, als dass sie für mecklenburgtypisch gelten dürften.[40] Selbiges trifft für die anderen späthistoristischen Postbauten in Mecklenburgs Städten zu, welche nicht dem Stildiktat der „Postgotik" folgten, etwa denen in Güstrow, Hagenow, Stavenhagen, Parchim und Waren. Hinter der Entscheidung, das Güstrower Postamt in Formen der „deutschen Renaissance" aufzuführen, stand eventuell die Absicht, zum Herzogschloß, als dem bedeutensten historischen Profanbau am Ort, eine Verbindung herzustellen, womit das regionale bzw. lokale Erbe der Renaissance-Baukunst sich auch hier auf die Stilwahl ausgewirkt hätte.[41]

Für repräsentative Rathausneubauten, mit denen sich gerade im Wilhelminischen Kaiserreich die bürgerliche Neorenaissance auf ambitionierte Weise artikulierte, waren in Mecklenburg die sozialen Voraussetzungen und materiellen Mittel nicht vorhanden. Nur die Landstadt Gnoien leistete sich 1898 ein neues Rathaus in Formen einer konventionellen „Stil-Architektur" mit „deutschen" bzw. „nordischen" Renaissance-Einschlag.[42]

Ein Blick auf den Bestand historischer Verkehrsbauten in Mecklenburg ergibt, daß nur wenige von ihnen auch Stilformen der Neorenaissance besitzen. Deshalb muss auch das Bahnhofgebäudes in Bützow als Ausnahme gelten. Bei dem dreiflügligen Ziegelbau mit aufgeputzten Elementen, der 1879 errichtet wurde, um einen schlichteren Bahnhofsbau zu ersetzen, wird die Rezeption der „nordischen Renaissance" nur an wenigen ausgewählten Motiven sichtbar.[43] Weitaus deutlicher, da auch formenreicher, fielen die Renaissance-Bezüge beim Eisenbahn-Verwaltungsgebäude in Schwerin aus. Die Fassadengestaltung des um 1895 entstandenen dreieinhalbgeschossiges Baus ist durch ziegelsichtige Wandflächen, qualitätvollen Terrakottaschmuck sowie Sandstein- und Putzelementen geprägt.[44]

Mit Rückblick auf die Anfänge seiner Tätigkeit in Mecklenburg schrieb der namhafte Architekt Paul Ehmig (1874-1938) über den Stand des Bauwesens in diesem Land, das es um 1905 noch „ganz auf die Neugotik und den sogenannten Johann-Albrechtstil eingestellt war, ..."[45] Zu diesem Urteil kam Ehmig natürlich auch als Vertreter einer modernen Bauauffassung, für die der Historismus obsolet geworden war. Gerade er war es gewesen, der mit seinem Schaffen zur Etablierung von zeitgemäßen Bauweisen und -formen in Mecklenburg entscheidend beigetragen hatte. Weil sich Ehmig dabei erst gegen die tradierte „Stil-Architektur" durchsetzten musste, werden ihn die noch um und nach 1900 im Neorenaissance-Stil errichteten Bauwerke besonders (negativ) aufgefallen und im Ge-

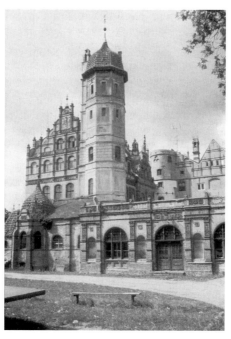

84 Schloß Basedow von Westen mit 1891-1898 durch A. Haupt erneuerten Partien, darunter einem oktogonalen Turm, dessen differenzierte Putzquaderung dem Renaissanceschloß in Güstrow nachempfunden ist

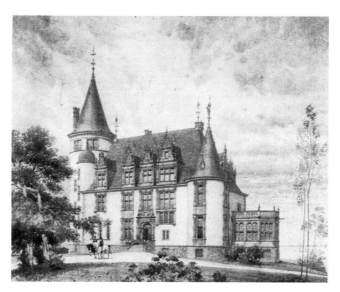

85 Schloß Klink bei Waren. Ansicht von der Parkseite, erbaut 1896-1898 nach Plänen von A. Griesebach

163

dächtnis haften geblieben sein. Sicherlich ist da an solche Bauten zu denken, deren historisches „Stilkleid" im Gegensatz zu ihrer Funktion als moderne Zweckarchitektur stand, wie etwa die Elektrizitätswerke in Rostock (1900) und Schwerin (1903-1904).[46] Und selbst einen Bau wie Schloß Wiligrad (1896-1898), dessen Gestaltung im „Johann-Albrecht-Stil" aufgrund seiner Gattung, Bestimmung und der Persönlichkeit des Auftraggebers gerechtfertigt erscheint, wird Ehmig wohl abgelehnt haben mit den bekannten Argumenten, die sich gegen das Repitieren historischer Formen richten. Mag deshalb P. Ehmigs Einschätzung, was den Umfang des Bauens im regionalen Stilvokabular Neurenaissance betrifft, auch etwas übertrieben sein, so darf sie doch als authentischer Beleg dafür gelten, welche Bedeutung der Renaissance-Historismus, besonders in seinen heimischen und „nordischen" Varianten, für Mecklenburgs Architektur bis zum Anbruch der Moderne hatte.

Anmerkungen

1 Mehrere Beiträge hierüber in: Der Johann Albrecht Stil. Terrakotta-Architektur der Renaissance und des Historismus. Publikation zur Ausstellung in der Hofdornitz im Schloß Schwerin 7.6.-24.9.95, Schwerin 1995. Weiterhin: Ulbrich, Maren: Die Mecklenburger Terrakottaarchitektur des 19. Jahrhunderts, in: Architektur in Mecklenburg und Vorpommern 1800-1950, hr. von Bernfried Lichtnau, Greifswald 1996, S. 206-217 und: Lissok, Michael: Die Renaissance der Renaissance. Bauten des „Johann-Albrecht-Stils" in Mecklenburg, in: heimathefte für Mecklenburg und Vorpommern, 5. Jg., Heft 3, 1995, S. 35-40.
2 Dolgner, Dieter: Die Nationale Variante der deutschen Neorenaissance-Architektur. Versuch einer Interpretation, in: Renaissance der Renaissance. Ein bürgerlicher Kunststil im 19. Jahrhundert, München 1995, S. 92-112 (=Schriften des Weserrenaissance-Museums Schloß Brake, Band 8).
3 Mecklenburgs Humboldt: Friedrich Lisch. Ein Forscherleben zwischen Hügelgräbern und Thronsaal. Ausstellungskatalog, hr. vom Archäologischen Landesmuseum und Landesamt für Bodendenkmalpflege Mecklenburg-Vorpommern durch Hauke Jörns und Friedrich Lüth, Lübstorf 2001
4 Fünfter Jahrgang, Schwerin 1840, S. 2-57.
5 Ebenda (Vorwort), S. 3.
6 Ebenda, S. 26.
7 Ebenda.
8 Ebenda, S. 14.
9 G. Ch. F. Lisch: Mecklenburg in Bildern. Neu herausgegeben und zusammengestellt von Hanno Lietz und Peter-Joachim Rakow, Bremen 1994, S. 28-31, S. 62-64, S. 240f.
10 Volz, Berthold: Großherzog Friedrich Franz II. von Mecklenburg-Schwerin. Ein deutsches Fürstenleben, Wismar 1893, S. 67f.
11 Ebenda, S. 69f., S. 186f.
12 Mecklenburg in Bildern, wie Anm. 9, S. 20.
13 Volz, wie Anm. 10, S. 32f., S. 83f., S. 189.
14 Josephi, Walter: Das Schweriner Schloß, Rostock o.J. (1924) (Mecklenburgische Bilderhefte II), Klingenburg, Karl-Heinz: Romantik und Schloßbau. In: Studien zur deutschen

Kunst und Architektur um 1800, hr. von Peter Betthausen, Dresden 1981, S. 9-33 (Fundus Bücher 75/76) und zwei Aufsätze von Handorf, Dirk in der Ausstellungspublikation, wie Anm. 1, S. 49-66, S. 67-81.

15 Das Schloss zu Schwerin. In: Deutsche Bauzeitung, 1875, Nr. 95, S. 473f., Nr. 97, S. 483f., Nr. 99, S. 493f., Nr. 103, S. 515-517. Autor der Beiträge ist K. E. O. Fritsch. Davor erschien noch ein Prachtband über den neuen Schloßbau, der von einigen am Projekt beteiligten Architekten verfasst wurde: Stüler, A./Prosch, E./Willebrand, H.: Das Schloß zu Schwerin, Berlin 1869.

16 Bartels, Olaf: Der Architekt Hermann Willebrand 1816-1899, Hamburg 2001, S. 31-51.

17 Ebenda, S. 20 f., S. 87. Auch bei der kurzen Beschreibung des Bauwerks im „Album Mecklenburgischer Schlösser und Landgüter...", Schwerin/Neustrelitz o. J. (1860-1862) klingt die Unsicherheit selbst unter zeitgenössischen Kennern an, das "neue schlossähnliche Herrenhaus" stilistisch einzuordnen. Dort ist zu lesen: „der Styl des schönen Gebäudes ist der späten Renaissance, wie solche sich zu Anfang des 16ten Jahrhunderts ausbildete; man könnte denselben auch als Uebergang der Renaissance in den später in England cultivierten sogenannten Tudor-Styl bezeichnen."

18 Bartels, wie Anm. 16, S. 25, S. 67-75, S. 93.

19 Ebenda, S. 25, S. 93, Neuschäffer, Hubertus: Mecklenburgs Schlösser und Herrenhäuser, 3. Aufl., Husum 1993, S. 134f.

20 Bartels, wie Anm. 16, S. 52-60.

21 Dehio, Georg: Handbuch der Deutschen Kunstdenkmäler. Mecklenburg-Vorpommern, München 2000, S. 66 f., Die Bau- und Kunstdenkmale der mecklenburgischen Küstenregion, bearbeitet von der Arbeitsstelle Schwerin des Instituts für Denkmalpflege, Berlin 1990, S. 19, Neuschäffer, wie Anm. 19, S. 18f.

22 Dehio, wie Anm. 21, S. 80 f., Neuschäffer, wie Anm. 19, S. 30 f., Pocher, Dieter: Gutsanlagen, Herrenhäuser und landwirtschaftliche Nutzbauten des 19. Jahrhunderts in Mecklenburg. In:. Mecklenburgische Jahrbücher 114/1999 (Beiheft), S. 331-346, hier S. 338f.

23 Dehio, wie Anm. 21, S. 159 f., Neuschäffer, wie Anm. 19, S. 86 f.

24 Dazu s. auch Haupts Publikationen zur Architekturgeschichte: Die Renaissance in Frankreich und Deutschland, Berlin-Neubabelberg o. J. und: Backsteinbauten der Renaissance in Norddeutschland, Frankfurt/M. 1899 sowie die Studie: Der deutsche Backsteinbau der Gegenwart und seine Lage, Leipzig 1910.

25 Haupt, Albrecht: Schloß Wiligrad in Mecklenburg, Wiesbaden 1903, Dräger, Beatrix: Die Rezeption des „Johann-Albrecht-Stils": Staatsbauten des 19. Jahrhunderts. In: Ausstellungspublikation, wie Anm. 1, S. 123-140, hier S. 137-140, Ulbrich, Maren: Das Schloß Wiligrad und die Mecklenburger Terrakottaarchitektur des 19. Jh., Diplomarbeit (MS), Greifswald 1992.

26 Haupt, wie Anm. 25, S. 7.

27 Dehio, wie Anm. 21, S. 51 f., Neuschäffer, wie Anm. 19, S. 14 f., Ende, Horst: Geschichte in Stein. Schloß Basedow, in: Mecklenburg Magazin, Nr. 17, 19.8.1994, S. 2-4.

28 Haupt, Albrecht: Die Grabkapelle zu Varchentin. Die Gruftkapelle Lohne. Die Grabkapelle auf Harkerode. In: Zeitschrift für Architektur- und Ingenieurwesen, Jg. 1902, Heft 1 und 2, Wiesbaden 1902, Ulbrich, wie Anm. 25, S. 28 f.

29 Ulbrich, wie Anm. 25, S. 28.

30 Neuschäffer, wie Anm. 19, S. 126 f.

31 Dehio, wie Anm. 21, S. 205, Die Bau- und Kunstdenkmale, wie Anm. 21, S. 305.

32 Dehio, wie Anm. 21, S. 297 f., Dräger, Beatrix: Zur Situation der Gutshäuser in Mecklenburg-Vorpommern. I: Denkmalschutz und Denkmalpflege in Mecklenburg-Vorpommern,

hrsg. vom Landesamt für Denkmalpflege Mecklenburg-Vorpommern, Heft 7, Schwerin 2000, S. 10-19, hier S. 11 f.

33 Schloß Klink bei Waren in Mecklenburg. In: Deutsche Bauzeitung, XXXVII: Jahrgang, No. 51, 27.6.1903, S. 325 f., S. 329 und No. 53, 30.6.1903, S. 338-340 (Autor des Beitrags: K. E. O. Fritsch).

34 Dehio, wie Anm. 21, S. 86, Neuschäffer, wie Anm. 19, S. 38 f.

35 Die Bau- und Kunstdenkmale, wie Anm. 21, S. 140.

36 Ebenda, S. 348f.

37 Ebenda, S. 351.

38 Rogin, Steffi: Die Neorenaissance des Johann-Albrecht-Stils-Wohnbauten um 1900 in Schwerin. In: Austellungspublikation, wie Anm. 1, S. 111-120.

39 Dräger, wie Anm. 25, S. 134-136, Lissok, wie Anm. 1, S. 40.

40 Dehio, wie Anm. 21, S. 548, Ende, Horst/Ohle, Walter: Schwerin, Leipzig 1994, S. 37 (Berühmte Kunststätten).

41 Dehio, wie Anm. 21, S. 228, Ende, Horst: Güstrow, Leipzig 1993, S. 102 (Berühmte Kunststätten).

42 Dehio, wie Anm. 21, S. 157.

43 Berger, Manfred: Historische Bahnhofsbauten I, 3.Aufl., Berlin 1991, S. 215f.

44 Dehio, wie Anm. 21, S. 557 f.

45 Aus einem maschinenschriftlichen Manuskript P. Ehmigs, verfasst im Oktober 1928. Schütt, Hans-Heinz: „Saxa loquuntur, lass die Steine reden!" Paul Ehmig-Ein Baumeister in Mecklenburg, Bremen 1999, S. 94.

46 Verschwunden-Vergessen-Bewahrt? Denkmale und Erbe der Rostocker Technikgeschichte, präsentiert von Riedeck & Schade, Rostock 1995, S. 87-89.

Bildnachweis

Abb. 78: "Album Mecklenburgischer Schlösser und Landgüter ..." (1860-1862)

Abb. 79: Druck von X. A. v. P. Meurer, Berlin nach einer Photographie von Gehbon, o. J.

Abb. 80, 81, 84: Foto: Autor, o. J.

Abb. 82: Foto: D. Pocher, o. J.

Abb. 83: A. Haupt: "Das Schloß Wiligrad in Mecklenburg", Wiesbaden 1903, o. J.

Abb. 85: Beitrag der "Deutschen Bauzeitung", in dem das Schloß sowie die anderen Gebäude des Gutes Klink vorgestellt wurden, Jahrgang 1875, Nr. 101, beigefügtes Illustrationsblatt

Neidhardt Krauß

Schloß Neetzow – ein Neubau nach Plänen von Friederich Hitzig

Neetzow (Krs. Ostvorpommern, früher Kreis Anklam) liegt sechs Kilometer östlich von Jarmen, inmitten einer weiten Ackerlandschaft. Nordöstlich vom großen Gutshof, inmitten eines etwa 20 Hektar großen Parks, liegt das Schloß Neetzow. Es entstand zwischen 1848 und vor 1857/58 nach Plänen von Friedrich Hitzig (Berlin, 1811 - 1881) auf unregelmäßigem Grundriß für Wilhelm von Kruse. Das Jahr der Grundsteinlegung ist 1848.[1] Die Fertigstellung muß auf einen Zeitraum vor 1857/58 festgelegt werden, weil Ferdinand Jühlke (1858) schreibt: *„... Die* (gartenbaulichen) *Verschönerungen, welche das großartige und in seiner architektonischen Schönheit vollendete Schloß umgeben, sind noch immer in der Entwicklung begriffen...".* Friedrich Hitzig hat erst 1862 in seinen „Ausgeführten Bauwerken" Schloß Neetzow beschrieben: "*... Die Blätter IV-VIII geben die Grundrisse und Ansichten eines Schlosses, welches für den Herrn von Kruse auf Neetzow bei Anclam erbaut worden ist ...",* ohne ein Fertigstellungs- oder Einweihungsdatum zu nennen.

F. Hitzig hatte 1837 seine zweite Staatsprüfung als Baumeister abgelegt und in Berlin eine Tätigkeit als Privatarchitekt, vornehmlich im Wohnhausbau, begonnen. 1845 hatte er eine Italienreise unternommen und dabei wohl auch Inspirationen gewonnen, die ihn veranlaßten, die Entwürfe für das Schloß Neetzow eher südländisch-byzantinisch als rein neogotisch zu fertigen, obwohl letztere Stilrichtung zur damaligen Zeit hoch in Mode war (Schloß Babelsberg war gerade fertiggestellt) und die Hitzig ebenso beherrschte (Schloß Kittendorf, Schloß Göhren bei Woldegk).[2] Die Planungen für den Neubau des Schlosses Neetzow waren Hitzigs erste Arbeit für einen Rittergutsbesitzer in der preußischen Provinz Pommern. Zeitgleich zum Bau des Schlosses Neetzow wurde auch in Mecklenburg das Schloß Kittendorf im burgenhaften Tudorstil nach Plänen von Friedrich Hitzig gebaut.

Schloß Neetzow weist gegenüber allen anderen Schlössern in Mecklenburg und Vorpommern, die nach Plänen von F. Hitzig gebaut wurden, eine Besonderheit auf. Diese besteht darin, daß das Schloß als unverputzter, gelber, backsteinsichtiger Bau errichtet wurde. Alle übrigen Hitzig-Schlösser in Mecklenburg und Vorpommern wurden als Putzbauten aufgeführt.[2] Mit der Fassadengestaltung aus hart gebrannten Steinen (Syn.: Klinker; ein bis zum Beginn des Schmelzens gebrannter Ziegel mit dadurch gesinterter Oberfläche) greift Hitzig die landschaftstypische Backsteinbauweise der mittelalterlichen Burgen und Kirchen auf, wenngleich diese üblicherweise mit roten Steinen ausgeführt worden war. Nur bei einem bestimmten Verhältnis von Kalziumoxid (Kalk, CaO) und Eisen(III)oxid (Fe_2O_3) im Ziegeleiton gelingt es, beim Brennen der Steine

einen gelben oder weißlichen Farbton zu erzeugen. Dies gelang in der gutseigenen Ziegelei in Neetzow, wie heute noch zu sehen ist, gut.[3]

Gelbe Backsteine (Klinker) fanden jedoch schon vor Hitzigs Planung zu Schloß Neetzow Verwendung. Der Landbaumeister Friedrich Wilhelm Buttel (Neustrelitz, 1796 - 1869), der auch aus der Berliner Baumeisterschule um Schinkel und Schadow stammte, hatte Ergänzungen aus gelben Klinkern an der aus roten Backsteinen gebauten Marienkirche Neubrandenburg veranlasst (1831-41). Auch die Stadtkirche in Fürstenberg/Havel ist zwischen 1845 und 1848 nach Buttels Plänen aus gelben Klinkern, wie auch später die Schloßkirche Neustrelitz neu erbaut worden [4] Weil F. W. Buttel der erste Baumeister war, der diese Steine für repräsentative Bauwerk verwendete, sind gelbe Klinker in Norddeutschland auch unter dem Namen „Buttelkeramik" bekannt geworden.

Eine zweite Besonderheit, neben den gelben Klinkern, zeichnet die Fassadengestaltung des Schlosses Neetzow aus. Das gelbe Schloß umzieht ein breiter Terrakottafries mit floralen und figürlichen Darstellungen. Auch sind die Kapitelle der Säulen und Schmuckfelder des westlichen Mittelrisalits, sowie die Brüstung des Terrassenumgangs am südwestlichen Turm und zwei Figuren in Nischen der Ostfassade aus rotbrauner Terrakotta gefertigt. Hitzig schrieb dazu: *„... Der um das Gebäude herumlaufende ornamentale Fries, sowie die Säulen Capitäle und die figürlichen Darstellungen welche auf Blatt VII gezeichnet sind, wurden von der Fabrik des Herrn Feilner in Berlin geliefert... ".*[3] Dieser farbliche Kontrast findet sich auch schon bei Buttels Kirchenbau in Fürstenberg/Havel, wo die Brüstung des Turmbaus aus Terrakottamaßwerk, ähnlich dem der Terrassenbrüstung in Neetzow, gefertigt ist.[4]

Neben dem rotbraunen Terrakottaton ist die gelbe Fassade des Schlosses durch horizontal verlaufende dunklere Ziegelbänder verziert. Auch sind die oberen Geschosse des oktogonalen südwestlichen hohen Turms sowie die des, als halbes Oktogon hervortretenden, Seitenrisalits an der nordwestlichen Ecke des Schlosses, durch sich kreuzende, diagonal verlaufende farbige Steinbänder geschmückt. Sie bilden auf der Spitze stehende Quadrate. Der an der Nordseite angefügte runde Treppenturm (Wendeltreppe) ist durch schräg aufsteigende, parallel verlaufende dunkle Steinreihen verziert, ohne daß diese jedoch ein Spiralband bilden.

Das Schloß ist im Kern ein Rechteckbau mit einer Nord-Südachse, der durch Anbauten an der Nord- und Südseite vielgliedrig und asymmetrisch wirkt. Die nach Osten gerichtete Portalseite des Schlosses wird durch einen Säulenvorbau mit Unterfahrt und Altan vor dem dreiachsigen viergeschossigen Mittelrisalit bestimmt. Über einem ausgebauten Kellergeschoß (früher mit Dienerzimmern, Kelleräumen, Wasch- und Plättküche, Küche, Dienerspeisezimmer, Warmwasser- und Luftheizungsanlage) erhebt sich der zweieinhalbgeschossige Bau von fünfzehn Achsen Breite. Das Schloß ist flach gedeckt, wobei das Dach wegen des Zinnenkranzes jedoch nicht zu sehen ist. Von der Ostseite aus ist

168

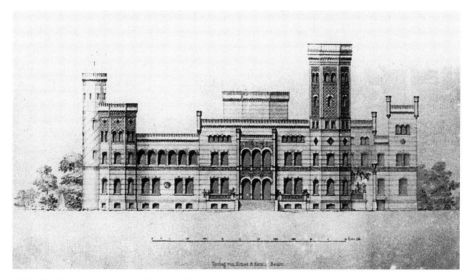

86 Schloß Neetzow, Westseite ohne Pergola am Turm

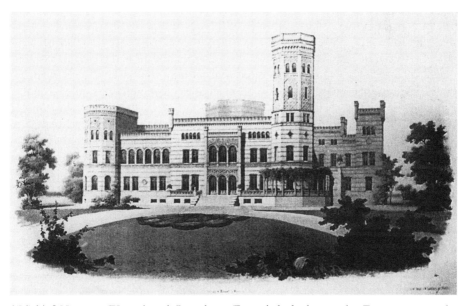

87 Schloß Neetzow, Westseite mit Pergola am Turm, jedoch ohne runden Treppenturm an der Nordseite des Schlosses (links im Bild)

auch nicht der oktogonale Überbau des zentralen zweigeschossigen runden Saales des Schlosses zu sehen, weil dieser durch den weit vorgezogenen, gleichbreiten Mittelrisalit verdeckt wird. Lediglich der an der westlichen Parkseite gebaute fünfgeschossige flachgedeckte Turm mit metallener Brüstung ist von Osten zu sehen. An der südlichen Giebelseite des Schlosses sind, mit geringerer Gebäudetiefe, Anbauten versetzt angefügt, die früher im ersten Geschoß ein Bade- und ein Garderobenzimmer enthielten. Daran schließt sich ein Korridortrakt und ein quadratischer Treppenturm mit zweifach gewendeter Treppe an.

1964 wurde die Fassade des Schlosses vereinfacht. Dabei verlor unter anderem dieser Treppenturm seinen Zinnenkranz und die vier Fialtürmchen an den Ecken. Gleichzeitig wurden damals Höhenunterschiede zwischen dem „Kernbau" und den südlichen und nördlichen Anbauten durch Aufstockungen ausgeglichen, um zusätzlich Räume für das im Schloß tätige Institut für Agrarökonomie zu schaffen. Die Westseite des Schlosses ist dem größeren Parkteil mit Teich zugewandt. Diese Schloßseite wird durch den bereits erwähnten oktogonalen Turm an der südwestlichen Ecke des Schlosses bestimmt. Vom tiefer liegenden Park aus ist an dieser Seite die Vielgliedrigkeit des Schlosses besonders gut zu erkennen. Die Mitte des hier nur sieben Achsen breiten „Kernbaues" wird durch einen flach hervortretenden, dreiachsigen, jedoch nur zwei Geschosse hohen Risalit mit aufwendigem Terrakottaschmuck bestimmt, der noch unter dem Zinnenkranz endet. Aus Terrakotta sind auch zwei gleichartige Wappenkartuschen gefertigt, wobei die Wappen jeweils drei parallele Getreidehalme mit Ähren zeigen. Die den Risalit und die Ecken des „Kernbaues" bekrönenden Fialtürmchen sind ebenfalls 1964 oberhalb des Zinnenkranzes abgenommen worden.

Dem Risalit ist eine breite Terrasse vorgelagert, die sich als schmalerer Umgang bis auf die Südseite des großen Turms zieht. Gemauerte und (später?) verputzte Säulen sind offensichtlich nachträglich mit einer in Eisen gefaßten Verglasung überbaut worden. Auf einer der Hitzigschen Entwurfszeichnungen ist der Terrassenumgang am großen Turm ursprünglich überhaupt nicht vorhanden und auf einer anderen als berankte, offene Pergola dargestellt. Das eigentliche Gewächshaus *(„das Treibhaus")* des Schlosses, war dagegen als eisernes, verglastes Bauwerk zwischen großem Turm und südöstlichen Anbauten mit Treppenturm, als eingeschossiges Bauteil über dem Kellergeschoß aufgeführt worden. Hitzig schrieb dazu: *„...Das Treibhaus ist aus Eisen in der Borsigschen Fabrik angefertigt...und hat eine Wasserheizung erhalten".* Auch Ferdinand Jühlke, akademischer Gärtner in Eldena bei Greifswald, fand diese Form der sonst üblichen Orangerie bemerkenswert und schrieb dazu: *„... Der mit dem Schloß in Verbindung gesetzte und mit einer Wasserheizung zu versehende Wintergarten wird nach seiner Vollendung und Bepflanzung eine angenehme Zugabe des Comforts bilden. Dieses Gewächshaus ist nach der bekannten Methode des englischen Furchen-Systems erbaut, in der Lüftung mit den neuesten*

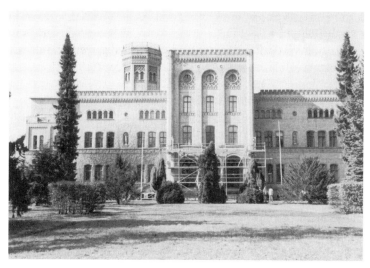

88 Schloß Neetzow von Osten, Portalseite. Die defekte Brüstung des Altans ist abgebrochen

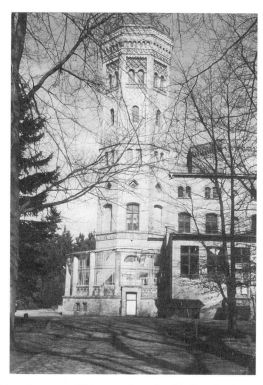

89 Oktogonaler Hauptturm von Süden gesehen. An der Turmbasis verglaster Terrassen-
umgang. Rechts im Bild später vor dem "Treibhaus" errichteter massiver Anbau

Constructionen versehen und verspricht den hier zu wohnen kommenden Palmen ein gedeihliches Fortwachsen zu sichern, wenn ihnen die nothwendige Pflege gewährt wird ... ".[5] Gleichzeitig weist Jühlkes Bemerkung darauf hin, daß die Bauarbeiten am Schloß noch nicht ganz beendet waren.

Wegen des hohen Kellergeschosses führt eine Freitreppe zum Park herab. Der sehenswerte, mit Terrakotta reich verzierte Mittelrisalit ist durch eine nachträgliche, von Hitzig nicht vorgesehene, gläserne Überdachung der Terrasse horizontal unterhalb des umlaufenden Terrakottafrieses optisch getrennt worden. Die Abbildung bei Duncker zeigt die Terrasse noch ohne Überdachung.[1] Interessant ist, daß (nur) die nördliche Hälfte der breiten Terrasse zusätzlich mit senkrechten Glasscheiben nach Westen und Norden versehen ist, die sich durch einen Kurbelmechanismus in der hohlen Terrassenmauer versenken lassen.

Nördlich an den „Kernbau" schließt sich ein etwas zurückgesetzter Schloßbereich von sechs Achsen an, in dem im ersten Geschoß zwei Zimmer *„des Herrn"* lagen. Weiter nördlich ragt als halbes Oktogon ein Seitenrisalit westwärts hervor, der ehemals ein weiteres Zimmer für *„den Herrn"* enthielt. Im Schloß Neetzow waren die s. g. *„Zimmer des Herrn"* (u. a. Arbeitszimmer) nicht unmittelbar in Richtung des Gutshofes orientiert, der sich in weiter Entfernung nordwestlich (alter Gutshof mit Feldsteinbauwerken) und südwestlich (neuer Gutshof, u. a. mit Reithalle in einem dem Schloß ähnlichen Stil) hinter dem ebenfalls neu angelegten Park befand. In anderen Schlössern, die Hitzig für Rittergutsbesitzer in Kittendorf, Bredenfelde und Kartlow entwarf, ist die Lage der Arbeitszimmer *„des Herrn"* in Richtung des Gutshofes sehr charakteristisch und beabsichtigt, zumal die Schlösser mit Ausnahme von Kittendorf unmittelbar am Gutshof (Wirtschaftshof) liegen.

Nach Hitzigs Plänen gibt es im Schloß Neetzow zwei Säle. Einer, der runde Saal, liegt hinter der Eingangshalle (Vestibül) in der Mitte des Hauses und ist deshalb fensterlos. Er geht durch die zwei Hauptgeschosse, ist gewölbt (Kuppelgewölbe) und wird durch ein gläsernes Oberlicht belichtet. Ein auf Konsolen ruhender Galerieumgang dient als Verbindungsgang zwischen den Räumen des zweiten Geschosses. Von diesem runden Saal ist der zweite Saal, der s. g. Speise- und Tanzsaal, in der nördlichen Hälfte des Schlosses zu erreichen. Auch dieser Saal geht durch beide Geschosse. Zwischen 1954 und 1962 hatte das „Staatliche Dorfensemble der DDR" seinen Sitz im Schloß Neetzow. Während dieser Zeit wurde in diesen Saal eine zusätzliche Decke eingezogen, so daß zwei eingeschossige Säle von den Tänzern des Ensembles genutzt werden konnten. Der obere Saal hat eine schöne hölzerne, bemalte Kassettendecke und allegorische Wandmalereien, der untere Saal dafür Kamin und Wandtäfelung.

Von der Inneneinrichtung sind mehrere Räume in bemerkenswert gutem Originalzustand erhalten. Dazu gehört das mit polierten dunklen Säulen versehene Vestibül (Eingangshalle), sowie im südlichen Schloßbereich das ehemalige

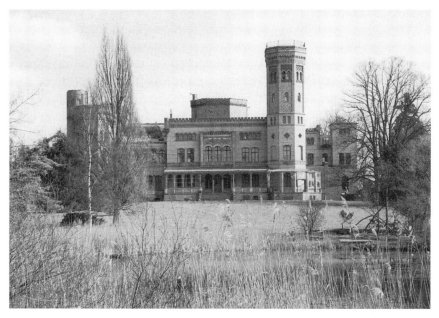

90 Schloß Neetzow von Westen gesehen, hinten im Bild sind Bauarbeiten an der Fassade und dem Dach zu sehen

91 Brüstung des Terrassenumganges am Turm mit Terrakottamaßwerk, rechts unten Regenablauf aus Zinkblech

große Wohnzimmer „*der Damen*", das zum Park sieht, in dem ein Marmorkamin mit Spiegel und aufwendige Wand- und Deckenstukkaturen erhalten sind. Letztere sollen nach Kruse im Stil der Wessobrunner Schule (Oberbayern, 17.Jahrhundert) angefertigt worden sein. Auf Grund der Üppigkeit unterschiedlicher Stuckverzierungsformen, dicht nebeneinander liegend und unter Einbeziehung von gemalten farbigen Blumenbändern, hat die Deckengestaltung beispielsweise im Zimmer mit Kamin schon etwas überladen barockes, rokokoartiges an sich. Auch der runde Saal und das Vestibül sind mit umfangreichen Stukkaturen an Wänden und Decken versehen.

Im Frühjahr 2001 wurden am Schloß Neetzow, das erst nach langer Zeit des Leerstands 1999 privatisiert wurde, mit Sanierungsarbeiten begonnen. Dabei wurden die stilfremden Fassadenumbauten von 1964 wieder zurückgebaut und bereits die Brüstung des Altans erneuert.

Anmerkungen

1 Duncker, A.: Die ländlichen Wohnsitze, Schlösser und Residenzen der ritterschaftlichen Grundbesitzer in der preußischen Monarchie, Bd. 3, Nr. 150, Berlin 1860/61.
2 Krauß, N.: Der Architekt Friedrich Hitzig und seine Schloßbauten in Mecklenburg und Vorpommern. Baltische Studien, Neue Folge, Bd. 79, 1993. S. 58-77.
3 Hitzig, F.: Ausgeführte Bauwerke. Bd. 2, Heft 3, Blatt 4-8, Verlag Ernst und Korn, Berlin 1862.
4 Krüger, G.: Kunst- und Geschichts-Denkmäler des Freistaates Mecklenburg Strelitz. Bd. I,. Abtl. II, Neubrandenburg 1925.
5 Jühlke, F.: Die Zustände des Gartenbaus vor 100 Jahren in Vorpommern und Rügen. Eldena 1858.
6 Kruse, J.v.; Das Schloß im Mond. Haag- und Herchen Verlag 1990.

Bildnachweis

Abb. 86, 87: Nach Hitzig[3]
Abb. 88-93: Vom Verfasser

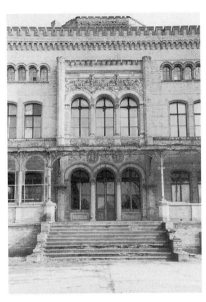

92 Schloß Neetzow von Westen gesehen, Mittelteil des „Kernbaues" mit Terrakotta geschmücktem Risalit, Terrasse mit verglaster, eiserner Überdachung, links im Bild jetzt zerstörte, versenkbare Scheiben der nördlichen Terrassenhälfte

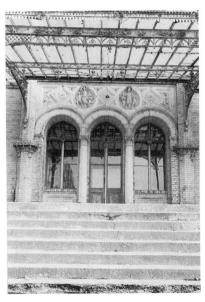

93 Detailfoto des unteren Geschosses des Risalits, hinter den drei rundbogigen Achsen befand sich früher das Speisezimmer, links davon die Bibliothek, rechts davon das große "Wohnzimmer der Damen" (mit Kamin)

Alexander Schacht

Der Bau des Kurhauses von Warnemünde im Spiegelbild der Architekturgeschichte

Zur Geschichte von Warnemünde

Unweit von Warnemünde, am „Heiligen Damm" bei Doberan, gründete Herzog Friedrich Franz I. von Mecklenburg-Schwerin im Jahre 1793 Deutschlands erstes Seebad. In den folgenden Jahren wurde Doberan-Heiligendamm zur fürstlichen Sommerresidenz und zum mondänen Bad des Adels ausgebaut. Diesem Vorbild folgte ab 1808 der Ausbau von Putbus auf Rügen durch Fürst Wilhelm Malte. Das Interesse am Seebaden, vor allem seitens bürgerlicher Kreise, konnte durch diese Gründungen nicht befriedigt werden. So sind schon sehr bald zahlreiche Dörfer an der Küste als Badeorte „entdeckt" worden. Doch die ärmlichen Verhältnisse in den Küstengegenden und die mangelhaften Verkehrswege haben ihre Entwicklung zu Seebädern oft um Jahrzehnte verzögert. Erst bei höherem Gästeaufkommen konnte der Badetourismus die Lebensgewohnheiten der einheimischen Bevölkerung einschneidend ändern und althergebrachte Erwerbsquellen verdrängen. Nur in der Nähe der Küstenstädte, die für ausreichende Besucherzahlen sorgten, kam es daher in der ersten Hälfte des 19. Jahrhunderts zum Aufblühen des Badewesens. So entwickelte sich auch der zur Stadt Rostock gehörige Hafenort Warnemünde, der um 1820 erstmals von Badegästen aufgesucht worden war, zum Bad der wohlhabenden Rostocker Bürger.[1] Mit der Besserung der Verkehrsverhältnisse, insbesondere durch die Eröffnung der Dampfschifffahrt zwischen Rostock und Warnemünde im Jahre 1834, wuchs die Zahl der Gäste stetig. Während in der Anfangszeit des Fremdenverkehrs lediglich die Fischerhäuschen am Alten Strom für Badegäste hergerichtet wurden, regte der 1850 erfolgte Anschluss von Rostock an das Eisenbahnnetz die Bautätigkeit stark an. Weitere Straßen entstanden im westlichen Anschluss an den historischen Ortskern und am Strand wurden die ersten größeren Hotels errichtet.

Der eigentliche Aufschwung der deutschen Kur- und Badeorte setzte aber erst nach 1880 mit der rasanten wirtschaftlichen Entwicklung, der zunehmenden Verstädterung und dem raschen Bevölkerungswachstum ein.[2] Zudem gab es durch die Stärkung des Mittelstandes und dank einer vorbildlichen Arbeits- und Sozialgesetzgebung nun ausreichend zahlungskräftige Gäste. Durch den Ausbau des Eisenbahnnetzes wurden abgelegene Dörfer für den Fremdenverkehr erschlossen und eine zweite Welle von Seebadgründungen ausgelöst. Auch dem Ostseebad Warnemünde brachte die Zeit nach 1880 einen großen Aufschwung. Von einschneidender Bedeutung waren der direkte Anschluss an Berlin durch den Bau der Eisenbahnstrecke Neustrelitz-Warnemünde im Jahre 1886 und die

zur selben Zeit geschaffene Fährverbindung nach Dänemark. Durch die Einrichtung einer amtlichen Badeverwaltung und die Einführung der Kurtaxe konnten seit 1888 vielfältige Verbesserungen an den Badeeinrichtungen vorgenommen und den Gästen neue Möglichkeiten der Unterhaltung und des Vergnügens geboten werden. Seither stand die Entwicklung des Ortes ganz im Zeichen des Badetourismus.

Warnemünde war, gemessen an den Besucherzahlen, lange das bedeutendste der mecklenburgischen Seebäder. Im Sommer 1894 wurde erstmals die Schwelle von 10.000 Gästen überschritten. Der Ort sah sich jedoch einem zunehmenden Konkurrenzdruck durch aufstrebende Nachbarbäder ausgesetzt: 1910 übernahmen die zu einem großen Seebadkomplex zusammengewachsenen Orte Brunshaupten und Arendsee, welche erst seit Beginn der 1880er-Jahre von Badegästen aufgesucht wurden, die Führungsposition unter den mecklenburgischen Bädern, wohingegen die Besucherzahlen von Warnemünde mehrfach stagnierten.[3] Um der wachsenden Konkurrenz begegnen zu können, wurde der Bau eines öffentlichen Kurhauses, das dem Bedürfnis der Gäste nach Zerstreuung und Unterhaltung Rechnung tragen sollte, als eine besonders dringliche Aufgabe angesehen.

Die Errichtung eines Kurhauses im Ostseebad Warnemünde zählt zu den bedeutendsten und ambitioniertesten Neubauprojekten des frühen 20. Jahrhunderts in Mecklenburg. In der durch zeitgenössische Publikationen und Archivalien gut überlieferten dreißigjährigen Planungs- und Baugeschichte, auf die im Folgenden näher eingegangen werden soll, spiegelt sich ein wesentliches Stück deutscher Architekturgeschichte wider, das vom späten Historismus über die Reformarchitektur am Vorabend des Ersten Weltkrieges bis hin zum Neuen Bauen der 1920er-Jahre reicht.[4]

Das Kurhaus als Bauaufgabe

Das Kurhaus, welches auf den „Kur-" oder „Konversationssaal" der Binnenkurorte zurückzuführen ist, kann als der eigenständigste Bautyp der „Kur-" oder „Bäderarchitektur" angesehen werden. Ein Festssaal stellte bereits seit dem 18. Jahrhundert das gesellschaftliche Zentrum der Kurorte dar, doch brachte er vorerst keine eigenständige Architekturform hervor.[5] Erst mit der wachsenden Beliebtheit von Kuraufenthalten bildete sich um 1800 der Bautyp des „Gesellschaftsgebäudes" oder „Konversationssaals" heraus, der zum kulturellen Mittelpunkt jedes Kurortes wurde. Den Initialbau schuf Christian Zais mit seinen an Palladianischen Villen und englischen „assembly halls" orientierten Entwürfen für den 1808/10 erbauten Kursaal von Wiesbaden.[6] In der Nachfolge des Wiesbadener sowie des 1821/24 von Friedrich Weinbrenner in Baden-Baden[7] nach ähnlichen Entwürfen errichteten „Konversationssaals" entstanden im ersten Drittel des 19. Jahrhunderts zahlreiche Bauten, die vor allem für Theateraufführ-

rungen, Bälle und den Spielbankenbetrieb benutzt wurden. Im Laufe der Zeit kam es zu einer stärkeren Trennung der Funktionen: Brunnen- und Wandelhallen, Badehäuser und andere therapeutische Bauten wurden aus dem Komplex der Kursaalbauten herausgelöst und ihrer Nutzung entsprechend stärker charakterisiert. Auch die Säle erfuhren nun entsprechende stilistische Variationen. Der Kursaal in Bad Brückenau, 1827 bis 1832 von Johann Gutensohn im Stil der römischen Hochrenaissance erbaut, avancierte bald zum neuen Vorbild.[8] Bis um 1890 wurden eigenständige Kursaalbauten jedoch nur noch selten errichtet. Als aber durch die Sozialgesetzgebung nach 1883 Kuraufenthalte auch breiteren Bevölkerungsschichten ermöglicht wurden, gewann der „Konversationssaal" als Ort der Zerstreuung und des Vergnügens wieder an Bedeutung. Er wurde nun „Kurhaus" genannt, obwohl diese Bezeichnung „seine Zweckbestimmungen nicht vollkommen ausdrückt, indessen den Anschauungen der Gegenwart entspricht."[9] Bereits 1885 heißt es im „Handbuch der Architektur": „Ausser den eigentlichen Heil- und Bade-Anstalten ist nach den Anforderungen unserer Zeit als für jeden Curort unbedingt nöthig das Cur- oder Conversations-Haus zu bezeichnen; es soll den Leidenden die zum erfolgreichen Gebrauch der Heilquellen und Bäder gehörige Zerstreuung gewähren; es soll den Besuchern Ersatz für die Annehmlichkeiten und Anregungen bieten, die sie in grossen Städten zu finden gewohnt und deren sie bedürftig sind, um den Aufenthalt auf dem Lande möglichst angenehm zu finden. Dieses Haus bildet dem entsprechend den Herd des geselligen Lebens für den Cur- und Badeort, dessen Schwerpunkt naturgemäß dahin verlegt ist."[10]

Das Kurhaus avancierte um 1900 zu einer bedeutenden Bauaufgabe, an der sich zahlreiche herausragende Architekten verwirklichten. Für die im Zeitraum von etwa 1890 bis 1914 entstandenen repräsentativen Kurhausbauten waren vorwiegend neubarocke Konzeptionen maßgebend. Am Anfang des 20. Jahrhunderts schlugen sich auch die Reformbestrebungen in der Baukunst, insbesondere der Neuklassizismus, auf den Kurhausbau nieder. Unter den „Kurschlössern" jener Jahre ragt das Kurhaus von Wiesbaden (1905/07 von Friedrich v. Thiersch) als besonders pompös hervor.[11]

Die ersten bedeutenden Saalbauten in den Nord- und Ostseebädern ähneln denen der binnenländischen Kurorte, so auch das Kurhaus von Heiligendamm (1814/16 von Carl Theodor Severin) oder das Badehaus in Kiel-Düsternbrook (1822 von Axel Bundsen, 1866 abgebrochen), welches Konversationssaal und Badehaus in sich vereinte. Zu nennen ist auch das mehrfach umgebaute und 1912 abgebrochene Kurhaus von Travemünde (Ursprungsbau 1802 von Joseph Christian Lillie).[12] Der erste „Kursalon" von Putbus (1817/18) wurde 1844/46 durch einen Saalbau nach Plänen Johann Gottfried Steinmeyers ersetzt, der sich an das Vorbild Bad Brückenau anlehnte.[13]

Die meisten anderen „Konversationshäuser" in den deutschen Ostseebädern wurden noch bis zum Ende des 19. Jahrhunderts in kostensparender Bauweise

errichtet und waren zumeist anspruchslos gestaltet. Die bedeutendsten Kurhausanlagen an der Ostsee entstanden erst nach 1890, als die Seebäder einen großen Aufschwung erfahren hatten und die finanziellen Voraussetzungen für Großbauten wie in Kolberg (1900), Swinemünde (ab 1900, um 1910 erweitert), Binz (1907/08) und Zoppot (1909/11) gegeben waren.[14] Die Kurhäuser an der Ostsee besaßen, trotz unterschiedlicher Stilistik und verschiedener Mischnutzungen, einige Gemeinsamkeiten: Die öffentlich zugänglichen Säle bildeten den kulturellen Mittelpunkt der Badeorte. Große Fensterfronten, Veranden, Terrassen, Pavillons, Ladengeschäfte und kleine Parks waren den meisten zu eigen. Außerdem waren sie, ihrer Lage am Strand entsprechend, auf Fernwirkung konzipiert.

Die Projekte für den Bau eines Kurhauses in Warnemünde

Das Fehlen eines Kurhauses in Warnemünde wurde am Ende des 19. Jahrhunderts in zunehmendem Maße als ein gravierender Mangel empfunden. Die für das damalige gesellschaftliche Leben unverzichtbaren Tanzveranstaltungen („Reunions") konnten nur in gemieteten Privatsälen angeboten werden und statt einer öffentlichen Lesehalle stand lediglich ein angemietetes Lesezimmer in einem Hotel zu Verfügung. Als es 1898 mitten in der Saison zu juristischen Auseinandersetzungen mit den Privatvermietern kam und die Reunions und der Betrieb des Lesezimmers nur noch per Gerichtsbeschluss aufrechterhalten werden konnten, wurde von Rat und Bürgerschaft umgehend ein Ausschuss gebildet, der über den Bau eines Kurhauses beriet. Noch im August begann das Stadtbauamt mit Planungen für ein eigenständiges Kur- und Lesesaalgebäude.[15] Federführend hierbei war Gustav Dehn, der erst wenige Monate zuvor sein Amt als neuer Stadtbaudirektor angetreten hatte.[16] Eine erste Skizze vom August 1898 zeigt einen eingeschossigen Saalbau, der lediglich als schlichter Fachwerkbau gedacht, aber mit hölzernen Freigebinden, Kunstschmiedearbeiten und anderem historistischen Zierrat reich geschmückt ist.[17] Dem Saal, der von zwei höheren, giebelständigen Baukörpern eingefasst wird, ist eine offene Veranda vorgelagert. Ein Turm mit kunstvoller Haube leitet zu einem kleineren Nebensaal über. Das Gebäude ist als reines Gesellschaftshaus, also nicht in Kombination mit einem Hotelbetrieb, gedacht. Dieser ansonsten wenig bemerkenswerte Entwurf stellt wohl das Minimum dessen dar, was zu dieser Zeit an Räumlichkeiten erforderlich und in finanzieller Hinsicht realisierbar gewesen wäre. Dass damals aber auch anspruchsvollere Varianten diskutiert wurden, beweist ein Schriftwechsel mit dem Magistrat von Kolberg über das dort geplante und bald darauf zur Ausführung gelangte prächtige Kurhaus, welches unter dem Namen „Strandschloss" Berühmtheit erlangte.[18]

Die Projekte für ein Kurhaus in Warnemünde verliefen zunächst im Sande. Erst als im Sommer 1902 ein starker Besucherrückgang zu verzeichnen war,

wurde durch Stadtbaumeister Dehn und Senator Johann Paschen, dem die Bade-verwaltung unterstand, erneut ein Bauprogramm ausgearbeitet, welches über den Bauplatz und die allgemeinen Anforderungen an ein Kurhaus Aufschluss gibt und den nötigen finanziellen Aufwand mit 400.000 Mark beziffert. Zur Gewin-nung von Bauplänen wurde ein Architekturwettbewerb in Anregung gebracht. Am 30. November 1903 lehnte die Bürgervertretung diese Vorlage jedoch ab, das Kurhaus wurde wiederum zurückgestellt, da die Lösung anderer Aufgaben wichtiger erschien.[19]

Am 13. September 1905 befasste sich ein Ausschuss des Rates erneut mit dem Kurhausprojekt. In dem Sitzungsprotokoll heißt es: „Das Fehlen eines mit Konzert-, Tanz- und Festsaal, mit angemessenem Lesezimmer, mit Musik-, Bil-lard- und Spielzimmern, mit wohnlichen Konversationsräumen, mit großer freier Terrasse und dahinter geschlossener Veranda an der See gelegenen Kurhauses, das den Mittel- und Sammlungspunkt für das Badepublikum bilde, werde von Jahr zu Jahr lebhafter empfunden."[20] Ein Kurhaus, so heißt es weiter, sei auch wegen der Konkurrenz mit anderen Ostseebädern sowie als neues Zentrum des Badeortes, dessen Ausdehnung nach Westen geplant sei, notwendig. Die Ver-handlungen wurden wegen des in Arbeit befindlichen Ortserweiterungsplanes zunächst vertagt.

Mit den Erweiterungsplanungen war der Stadtbaumeister Paul Ehmig[21] be-traut worden. In den von ihm im November 1905 vorgelegten, nach neuesten städtebaulichen Gesichtspunkten geschaffenen Planungen ist bereits der Bau-platz für ein Kurhaus reserviert. An der vorgesehenen Stelle wurde es später auch tatsächlich gebaut.[22]

Erst im Jahre 1907 wurden die Verhandlungen über den Kurhausbau wieder aufgenommen. Nun zog man in Erwägung, das Kurhaus durch eine private GmbH auf der Grundlage eines Erbbaurechtsvertrages errichten zu lassen. Die im Sommer 1907 gegründete „Kurhausgesellschaft" fand in Paul Korff einen für diese Aufgabe bestens geeigneten Architekten.[23] Die großzügig gedachten Pläne Korffs sind nicht überliefert, eine Baubeschreibung und der Vertragsentwurf sind jedoch in einem Protokoll der Bürgervertretung enthalten, die sich am 4. November 1907 mit dem Projekt befasste.[24] Demnach sollte das Kurhaus mit einem großen Hotelbetrieb kombiniert werden. An der Seeseite sollten sich die Saalbauten mit Veranden terrassenartig aufbauen und von einem mächtigen turmartigen Baukörper flankiert werden, der die Kurhausanlage im Weichbild des Ortes weithin sichtbar gemacht hätte. Hieran im rechten Winkel anschlie-ßend war ein Hotelbau gedacht, dessen Äußeres durch vorgelagerte Loggien aufgelockert werden sollte. Die Anlage hätte, einschließlich eines großen Kur-gartens mit Konzertplatz, 900.000 Mark gekostet. Die Gesellschaftsräume und Terrassen wollte man der Badeverwaltung unentgeltlich zur Verfügung stellen.

Ein Ausschuss des Rates und der Bürgervertretung beschäftigte sich 1907/08 unter der Leitung der Senatoren Ehmig und Paschen in vier Sitzungen

mit dem Projekt der Kurhausgesellschaft. Letztlich entschied man sich gegen die Ausführung durch ein privates Konsortium. Stattdessen empfahl man die Errichtung eines nur aus Gesellschafts- und Restaurationsräumen bestehenden und im Eigentum der Stadt verbleibenden Kurhauses. Die hierfür nötigen Mittel sollten durch den Verkauf eines benachbarten großen Hotelbauplatzes erzielt werden. Dem künftigen Hotelbesitzer wollte man zugleich die Bewirtschaftung des Kurhauses übertragen. Zur Erlangung von Ideen für die architektonische Gestaltung des Kurhauses wurde erneut ein Wettbewerb empfohlen. In dem unter Ehmigs Federführung ausgearbeiteten Wettbewerbsprogramm heißt es: „Für die Architektur wird vornehme Einfachheit und Vermeidung von unnötigem Luxus gewünscht ... Es ist schlichter Putzbau vorzusehen und die Gesamtwirkung durch Silhouette zu erzielen ... Leitsatz ist, bei tunlichster Einfachheit ein mit modernem Komfort ausgestattetes Heimwesen für die Besucher des Badeortes zu schaffen, das allen billigen neuzeitlichen Anforderungen Genüge tut." Maßgebend für die Beurteilung der Pläne sollte zudem die Höhe der Bausumme sein, denn es waren nur 500.000 Mark vorgesehen. Die baulichen Anforderungen bestanden in einem 600 Quadratmeter großen Saal mit Bühne, einem weiteren Saal von 200 Quadratmetern, ferner in Restaurationsräumen, Lese-, Musik- und Spielzimmern sowie Verwaltungs- und Wirtschaftsräumen.[25]

Der Ideenwettbewerb wurde Anfang 1909 tatsächlich ausgeschrieben und stieß auf eine große Resonanz. Insgesamt gingen 114 Entwürfe ein. Als Preisrichter konnte Prof. Martin Dülfer (Dresden) gewonnen werden. Auch die Großherzoglichen Baudirektoren Gustav Hamann und Paul Ehmig (Schwerin) waren im Preisgericht vertreten. Dieses tagte am 8. und 9. Juli 1909 und entschied, von der Verleihung eines ersten Preises abzusehen. Stattdessen wurden zwei zweite Preise vergeben, und zwar an den Architekten Wilhelm Kamper (Köln-Ehrenfeld) und an Paul Korff (Laage). Der dritte Preis wurde Ernst Müller und Richard Brodersen (Fa. Müller & Brodersen, Charlottenburg) zugesprochen. Ferner wurden drei Entwürfe zum Ankauf empfohlen. Die preisgekrönten und angekauften Entwürfe sind nicht im Original überliefert, sie wurden jedoch publiziert.[26]

Die veröffentlichten Pläne sind den zeitgenössischen Reformbestrebungen in der Baukunst deutlich verpflichtet und zeichnen sich durch schlicht gegliederte Putzfassaden, hohe Ziegeldächer und den weitgehenden Verzicht auf bauplastischen Schmuck aus. In stilistischer Hinsicht weisen sie zumeist barocke und klassizistische Zitate auf, die im Sinne der Reformarchitektur neu interpretiert und den modernen Anforderungen angepasst wurden.

Der in künstlerischer Hinsicht überzeugendste Entwurf stammt von Paul Korff. Seine großzügigen Pläne sehen einen rechteckigen Baukörper mit Satteldach vor, der von einem Mittelrisalit mit Dreiecksgiebel und einer mittigen Rotunde betont ist. Der Saalbau wird beiderseits von halbrund abgeschlossenen Pavillonbauten flankiert, die von auf Säulen ruhenden Balkonen umgeben sind

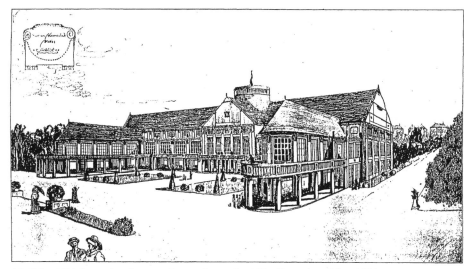

94 Schaubild der preisgekrönten Entwurfs von Paul Korff aus dem Jahre 1909

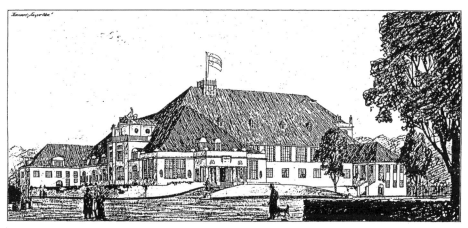

95 Schaubild des Entwurfs von Jürgensen & Bachmann aus dem Jahre 1909

und so zugleich einen Wandelgang bilden. Die seeseitigen Fronten sind, ähnlich wie Warenhausfassaden, nahezu vollständig in Fensterflächen aufgelöst. Verglaste Schauflächen wechseln sich mit dem vertikalen konstruktiven Rahmen regelmäßig ab, wobei das Gerüst des modernen Skelettbaus äußerlich klar zum Vorschein tritt. Der große Saal im Innern ist mit einer kassettierten Tonnenwölbung überspannt gedacht. Auch wenn Korff die gestellten Anforderungen an das Kurhaus ideal gelöst hat, so kam sein Entwurf wegen der hohen Baukosten jedoch nicht für die Ausführung in Betracht.

Wesentlich schlichter, aber den finanziellen Möglichkeiten angemessener erscheint das Projekt von Wilhelm Kamper. Er sieht ein Gebäude vor, dessen Baumassen lediglich durch leichte Abstufungen und schwache Risalite gegliedert sind. Die innere Raumdisposition wird als klar und zweckmäßig gelobt, die Gestaltung der zur Seeseite vorgelagerten Terrassen sei geschickt gelöst. Der große Saal ist als eigenständiger Baukörper auf dem rückwärtigen Grundstück angeordnet. Er besitzt ein hohes Satteldach, die Seitenfronten sind mit imposanten Giebelaufbauten betont.

Der Entwurf des Büros Müller & Brodersen sieht einen kompakten Baukörper vor, der die Haupträume in einen guten inneren Zusammenhang bringt. Die Baumassen sind in der Art barocker Dreiflügelanlagen gegliedert und wirkungsvoll gesteigert. Abgeschlossen wird der Bau von hohen Mansarddächern.

Auch die drei angekauften Entwürfe der Architekten Volkmar Ihle (Meißen), Schuster & George (Berlin-Steglitz) und Jürgensen & Bachmann (Charlottenburg) weisen interessante Lösungen auf. Während die beiden ersten Projekte, obwohl sie in einem schlichten, materialgerechten Stil gehalten sind, aufgrund ihrer Dimensionen nicht realisierbar waren, scheint der Entwurf von Jürgensen & Bachmann den Warnemünder Verhältnissen am ehesten zu entsprechen.[27] Er sieht einen schlichten Saalbau auf differenziertem Grundriss vor, der mit einem mächtigen Walmdach bedeckt ist. Die Seeseite wird durch einen halbrund vortretenden Erker mit plastischer Bekrönung besonders betont.

In anderen zeitgenössischen Architekturzeitschriften sind verschienene weitere Entwürfe namhafter Architekten für ein Kurhaus in Warnemünde publiziert, die wohl zumeist in Zusammenhang mit dem Wettbewerb von 1909 entstanden, aber aufgrund ihrer aufwendigen Gestaltung nicht in die engere Wahl gezogen worden sein dürften.

So sei insbesondere auf den Entwurf von Paul Thiersch für den Bau eines Kurhauses „für das Seebad in W.", womit zweifellos Warnemünde gemeint ist, hingewiesen.[28] Thiersch hat sich mehrfach, auch in Auseinandersetzung mit dem Bau seines Onkels Friedrich v. Thiersch in Wiesbaden, mit Kurhäusern beschäftigt. In dem nicht datierten Entwurf für Warnemünde, der während seiner Tätigkeit bei Peter Behrens oder bei Bruno Paul entstanden ist, rezipiert er antike Thermenanlagen, wobei der monumentale Hauptbau, der aus zwei giebelständigen Seitentrakten und einem verbindenden Mittelbau mit Tonnenwölbung be-

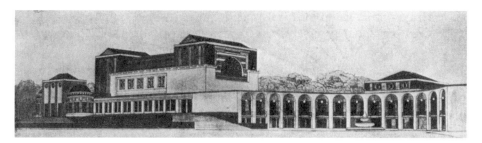

96 „Entwurf zu einem Kurhaus für das Seebad in W." von Paul Thiersch

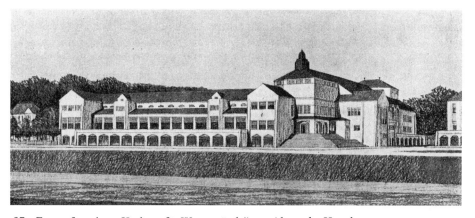

97 „Entwurf zu einem Kurhaus für Warnemünde" von Alexander Horath

steht, deutlich von der Formensprache Friedrich Gillys inspiriert ist. Gilly war zu dieser Zeit gerade als ein Wegbereiter der Moderne auf den Schild erhoben worden.[29]

Weiterhin sei auf einen Entwurf des Dresdner Architekten Alexander Horath, eines Schülers von Paul Wallot, verwiesen.[30] Dieser sieht einen breitgelagerten Baukörper, der von zwei giebelständigen Seitenflügeln eingefasst wird, vor. Durch die vorgelagerte Veranda sowie eine Terrassenanlage ist er zum Ufer hin mehrfach abgestuft. Im Anschluss daran ist ein kompakter Baukörper vorgesehen, der wohl den großen Saal enthalten soll. Die Formensprache fällt durch große Strenge und Schmucklosigkeit auf. Auch Horath hat sich offenbar mehrfach mit derartigen Projekten beschäftigt, denn ein Jahr zuvor war bereits ein Idealentwurf für ein Kurhaus von ihm veröffentlicht worden.[31] Es handelt sich um einen symmetrischen, mehrfach abgestuften Saalbau, der von einem halbrunden Mittelrisalit dominiert wird.

Ferner sei ein Entwurf des Berliner Architekten E. Specht genannt.[32] Das von ihm sehr großzügig geplante kompakte Gebäude weist Ähnlichkeiten mit Theaterbauten auf.

Die Stadt Rostock hat sich freilich angesichts der hohen Baukosten nicht dazu entschließen können, einen der prämierten oder angekauften Entwürfe zur Ausführung zu bringen. Im November 1909 wurde wiederum beschlossen, vom Bau eines Kurhauses „vorerst" abzusehen, dafür aber die als wichtiger angesehene Einführung einer Schwemmkanalisation und den Bau einer elektrischen Bahn nach Markgrafenheide zu fördern.[33]

Im Jahre 1911 wurde in Erwägung gezogen, den 1909 angekauften Entwurf der Architekten Jürgensen & Bachmann zur Ausführung zu bringen, da er in finanzieller Hinsicht ausführbar erschien und sich zudem durch eine besonders praktische Anordnung der Wirtschaftslokalitäten, Restaurationsräume und Terrassen in Verbindung mit dem großen Saal auszeichnete. Die Architekten wurden daraufhin mit einer Überarbeitung und Vereinfachung ihres Projekts beauftragt. Doch auch die Ausführung einer vereinfachten Variante scheiterte an der ablehnenden Haltung der Bürgervertretung, wodurch der Entwurf im Oktober 1911 ebenfalls ad acta gelegt werden musste.[34]

Im Jahre 1912 befasste sich Stadtbaudirektor Dehn noch einmal mit den Kurhausplanungen und legte einige Grundrisse vor. Da aber keiner seiner Pläne den Wünschen der Badeverwaltung entsprach, stellte er deren weitere Bearbeitung ein.[35]

Es dürfte gewiss kein Zufall gewesen sein, dass sich Gustav Wilhelm Berringer, kurz nachdem er als Stadtbaumeister für das Landbauwesen in die Dienste der Stadt getreten war, mit dem Kurhausprojekt beschäftigte, denn zuvor war er zwei Jahre im Atelier von Jürgensen & Bachmann tätig gewesen.[36] Im Februar 1913 reichte Berringer eine Reihe von Skizzen für ein Kurhaus mit Lesesaalgebäude ein, die dem Projekt von Jürgensen & Bachmann nicht unähnlich

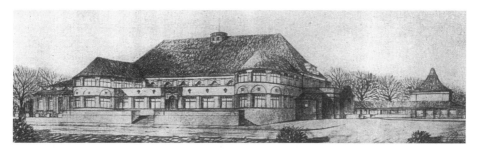

98 „Entwurf zu einem Kurhaus für Warnemünde" von Gustav Wilhelm Berringer

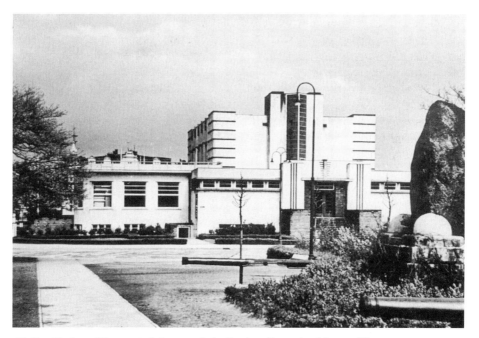

99 Das Kurhaus Warnemünde kurz nach der Fertigstellung, Ansicht von Westen

sind. Er plante einen breitgelagerten, ein- bis zweigeschossigen Gebäudekomplex mit hohen Walmdächern, die mit roten Ziegeln eingedeckt sind. Die Fassaden der Putzbauten sind mittels Lisenen und einzelner vorgezogener Gebäudeteile schlicht gegliedert.[37]

Die eingereichten Vorprojekte führten dazu, dass Berringer mit dem Hauptentwurf, der Ausführung und der Bauleitung beauftragt wurde.[38] Die zugehörigen gärtnerischen Anlagen wurden vom Stadtgärtner Wilhelm Schomburg projektiert. Zwar sind auch die ersten Entwürfe von Berringer und Schomburg am 27. Oktober 1913 durch die Bürgervertretung ablehnend beurteilt worden, doch nach nochmaliger Überarbeitung wurden sie im April 1914 endlich genehmigt und sollten rasch zur Ausführung gelangen. Am 6. April 1914 wurden die finanziellen Mittel in Höhe von insgesamt 550.000 Mark bewilligt. An der Refinanzierung der Kosten durch den Verkauf eines unmittelbar benachbarten großen Bauplatzes für ein Hotel wurde weiterhin festgehalten. Dazu ist es freilich nicht mehr gekommen.[39]

Der Ausführungsentwurf Berringers sieht einen Saalbau mit hohem Walmdach vor. Diesem ist ein Restaurant mit Dachterrasse vorgelagert, welches von halbrund abgeschlossenen, zweigeschossigen Pavillonbauten flankiert wird. Die Gartenfassade ist durch Pilaster gegliedert und wird von zwei niedrigeren Seitenflügeln eingefasst. Dem Hauptgebäude schließen sich ein Lesesaal, eine Wandelhalle mit Ladengeschäften und die Baulichkeiten des geplanten Konzertplatzes an. In der Gestaltung des Baukörpers erinnert dieser Entwurf an das Projekt von Paul Korff aus dem Jahre 1909. Für das auf dem Nachbargrundstück angedachte Hotel hat Berringer ebenfalls Ideenskizzen geschaffen.[40]

Die Ausführung des Warnemünder Kurhauses

Mit der Ausführung des Kurhauses an der Ecke Bismarckpromenade (heute Seepromenade) und Moltkestraße (Kurhausstraße) wurde noch im Frühjahr 1914 begonnen. Die Eröffnung sollte zur Saison 1915 erfolgen. Der Bau war fast bis zum Erdgeschoss fertiggestellt, als der Krieg ausbrach und die Bauarbeiten abgebrochen werden mussten. Abgesehen von Instandhaltungen ruhte der Bau für mehr als zehn Jahre. In der Nachkriegszeit, unter deren Ungunsten Warnemünde besonders schwer zu leiden hatte, tauchten verschiedenste private Projekte zur Vollendung des im Volksmund „Kurhausruine" genannten Baus auf, die jedoch zu keinem Ergebnis führten.[41] Lediglich der Kurgarten mit Musikpavillon, Wandelhalle, Ladengeschäften und einer Lesehalle konnte seitens der Stadt 1922/23 zur Ausführung gebracht werden.

Im Jahre 1925 fasste man den Weiterbau in eigener Regie wieder ins Auge, da das Kurhaus für die Entwicklung Warnemündes als unbedingt notwendig angesehen wurde. Daraufhin wurden die Pläne durch Berringer grundlegend überarbeitet, vereinfacht und modernisiert. Von hohen Ziegeldächern wurde sowohl aus

wirtschaftlichen als auch aus architektonischen Gründen Abstand genommen und stattdessen eine funktionalistische Flachdachkonstruktion gewählt. Die Entwürfe fanden 1926 die Zustimmung des Rates und der Stadtverordneten. Die Bauarbeiten konnten im März 1927 aufgenommen werden und am 24. Mai 1928, dreißig Jahre nach dem Beginn der Planungen, wurde das Kurhaus endlich seiner Bestimmung übergeben.[42]

Der Neubau enthielt im Erdgeschoss den rund 500 Quadratmeter großen Festsaal mit Bühne. Ihm waren nach Süden Gartenterrassen, nach Norden ein großes Restaurant mit vorgelagerter Seeterrasse und nach Westen ein Vorbau mit dem Haupteingang und einer anschließenden Wandelhalle angegliedert. Das Restaurant besaß eine offene Dachterrasse und wurde von zwei halbrund vorspringenden Pavillons flankiert. Östlich stand mit dem Hauptsaal ein kleinerer Gesellschaftssaal in Verbindung. Das Kellergeschoss wurde von Wirtschaftsräumen eingenommen.

Im Vergleich zu früheren Bauten Berringers lässt das Kurhaus von Warnemünde die Ausprägung einer modernen Handschrift deutlich erkennen. Das Kurhaus sollte durch seine breitgelagerten, gestaffelten Baumassen und die geraden, dachlosen Trauflinien bewusst in die Formation des Küstengeländes eingefügt werden.[43] Die Fassaden waren in silbrig-weißem Edelputz (Terranova), der an einzelnen Stellen mit schmalen Klinkerlagen in lebendigem Kontrast stand, gehalten. Hierdurch schien das Gebäude wie aus dem Sand des Strandes herausgewachsen. Zudem bot der kräftig gestaffelte Baukörper auch von der See aus, sowohl bei Tage als auch mit Festbeleuchtung des Nachts, einen imposanten Anblick. Für die Innenraumgestaltung, an welcher der Privatarchitekt Walther Butzek (1886-1965) und die Malerin und Grafikerin Dörte Helm (1898-1938) Anteil hatten,[44] war eine zurückhaltende Farbgebung, die dem Bau ein vornehm festliches Gepräge verlieh, maßgebend. Jeder Raum war durch die verwendeten Materialien oder durch Malerei farblich individuell gestaltet.

Das Kurhaus von Warnemünde gehört zu den wenigen bedeutenden Zeugnissen des Neuen Bauens in Mecklenburg. Als gesellschaftlicher und kultureller Mittelpunkt des Ostseebades hat es sieben Jahrzehnte äußerlich weitgehend unverändert überdauert. Erst bei dem jüngsten Umbau kam es 1998/99 leider zu entstellenden Eingriffen, unter anderem durch die Verglasung der Dachterrasse über dem ehemaligen Restaurant, die seitdem von einem geschwungenen Dach abgeschlossen wird.

Anmerkungen

1 Zur Geschichte von Warnemünde s. Barnewitz, Friedrich: Geschichte des Hafenortes Warnemünde. Hrsg. u. bearb. v. Georg Moll. Rostock 1992.

2 Zur Architekturgeschichte der deutschen Kur- und Badeorte s. Bothe, Rolf (Hrsg.): Kurstädte in Deutschland. Berlin 1984; Simon, Petra u. Behrens, Margit: Badekur und Kurbad. München 1988.

3 Angaben zu Warnemünde nach Barnewitz (wie Anm. 1), S. 228 ff. Zu Brunshaupten und Arendsee s. Schacht, Alexander: Die Architektur der Ostseebäder Brunshaupten und Arendsee in Mecklenburg 1881-1914. Magisterarbeit Greifswald 1998 (ungedr.).

4 Die Bauakten sind im Archiv der Hansestadt Rostock (AHR) unter folgenden Bestands- und Aktensignaturen zu finden: Best. 1.1.3.21. (Rat 16.-20. Jh.), Nr. 201w, Bd. 1-3; Best. 1.1.12.2. (Gewett-Warnemünde), Nr. 373-375; Best. 1.1.13. (Bauamt), Nr. 1882, 2156, 2596-2599. Bauzeichnungen sind in Best. 3.04. (Stadtbauamt, Zeichnungen) unter Nr. 1.097 erhalten. Ferner sind die Personalien des Stadtbaumeisters bzw. Stadtbaudirektors Gustav Wilhelm Berringer in Best. 1.1.10. (Kämmerei und Hospitäler), Nr. 139, 143 sowie in Best. 3.10. (Thematische Dokumentensammlung bis 1945), Nr. 15/1 von Belang.

5 Vgl. Bothe, Rolf: Klassizistische Kuranlagen. Zur typologischen Entwicklung einer eigenständigen Baugattung. In: Bothe (wie Anm. 2), S. 17-48, hier S. 19.

6 Ebd., S.23 ff.; Hase, Ulrike: Wiesbaden – Kur- und Residenzstadt. In: Grote, Ludwig (Hrsg.): Die deutsche Stadt im 19. Jh. München 1974, S. 129-149. Der Saal wurde 1904 zugunsten des neuen Kurhauses abgebrochen.

7 Steinhauser, Monika: Das europäische Modebad des 19. Jhs. In: Grote (wie Anm. 6), S. 95-128

8 Bothe (wie Anm. 5), S. 37 f.

9 Stürzenacker, August: Das Kurhaus in Baden-Baden und dessen Neubau 1912-1917. Karlsruhe 1918, S. 69.

10 Mylius, Jonas u. Wagner, Heinrich: Baulichkeiten für Cur- und Badeorte. In: Durm, Joseph u. a. (Hrsg.): Handbuch der Architektur. 4. Teil, 4. Halbbd. Darmstadt 1885, S. 240-273, hier S. 240.

11 Nicolai, Bernd: Lebensquell oder Kurschloss? In: Bothe (wie Anm. 2), S. 89-120, hier S. 23 f.; Hase (wie Anm. 6), S. 146 f.

12 Zu den frühen Kurhausbauten vgl. Tilitzki, Christian u. Glodzey, Bärbel: Die deutschen Ostseebäder im 19. Jahrhundert. In: Bothe (wie Anm. 2), S. 513-536, hier S. 524-526.

13 Der Kursaal von Putbus wurde 1891/92 zur Kirche umgestaltet. Vgl. Dehio Meckl.-Vorpomm. 2000, S. 423.

14 Vgl. Tilitzki/Glodzey (wie Anm. 12), S. 521. Die Kurhäuser Zoppot, Kolberg und Swinemünde wurden im Zweiten Weltkrieg zerstört.

15 AHR, 1.1.3.21., Nr. 201w, Bd. 1, /1/-/6/

16 Gustav Dehn (1855-1939), ein Schüler der TH Hannover und Charlottenburg, war 1882-91 im meckl. Staatsdienst, 1891-98 als Bauinspektor in Lübeck und 1898 bis 1923 als Stadtbaudirektor in Rostock tätig. Seine zumeist neogotischen Backsteinbauten weisen ihn als Vertreter der Hannoverschen Schule aus. Nach 1905 wandte er sich neobarocken und Jugendstil-Formen zu. Vgl. Allg. Künstlerlexikon Bd. 25 (2000), S. 258.

17 Der Entwurf ist erhalten in: AHR, 1.1.3.21., Nr. 201w, Bd. 1, /1/.

18 Der Schriftwechsel findet sich in AHR, 1.1.12.2., Nr. 373. Zum „Strandschloss" Kolberg s. Deutsche Bauzeitung Jg. 34 (1900), S. 221 f. (Architekten: Höniger u. Sedelmeyer, Berlin).

19 AHR, 1.1.12.2., Nr. 373, /16/-/20/; 1.1.3.21., Nr. 201w, Bd. 1, /7/-/12/

20 AHR, 1.1.3.21., Nr. 201w, Bd. 1, /18/

21 Paul Ehmig (1874-1938) war nach seinem Studium an den TH Dresden und München zunächst im sächsischen Staatsdienst tätig und kam 1905 als Stadtbaumeister für das Landbauwesen nach Rostock. 1907 wurde er hier Senator und Präses des Stadtbauamtes, 1908

trat er als Baudirektor in den meckl. Staatsdienst. Seinem Wirken ist die Dissertations-
schrift des Verfassers gewidmet, die derzeit am „Caspar-David-Friedrich-Institut" der Uni-
versität Greifswald erarbeitet wird.

22 Vgl. Ehmig, Paul: Bericht zu der Entwurfsstudie eines Warnemünde-Diedrichshäger Be-
bauungsplanes. Rostock 1905; ders.: Bebauungsplan für Warnemünde. In: Der Städtebau
4. Jg. (1907), S. 4-8.

23 Paul Korff (1875-1945) absolvierte das Technikum in Neustadt (Meckl.) und war ver-
schiedene Jahre in süddeutschen Ateliers tätig, bevor er und sein Schwager Alfred Krause
(1866-1930) Ende der 1890er-Jahre Assistenten von G. L. Möckel in Doberan wurden.
1899 machten sich beide mit einem gemeinsamen Büro in Rostock selbständig. In den fol-
genden Jahren entstanden Entwürfe für zahlreiche moderne Wohn- und Geschäftshäuser, v.
a. in Rostock. Daneben leitete Korff das „Landbaubüro Laage", das auf dem Gebiet des
Landbauwesens vor dem Ersten Weltkrieg in Meckl. eine dominierende Stellung einnahm.
Vgl. Thieme-Becker XXI (1927), S. 310 f.; Wer ist 's? VII (1913), S. 890; Paul Korffs
Wirken für Rostock. Eine Würdigung anlässlich seines 50. Todestages. Rostock 1995.

24 AHR, 1.1.2., Nr. 50, Protokoll v. 4. 11. 1907, S. 11-23.

25 AHR, 1.1.3.21., Nr. 201w, Bd. 1, /39/.

26 Deutsche Konkurrenzen Bd. XXIV (1909/10), H. 3, S. 1-31.

27 Zu Peter Jürgensen (geb. 1873) s.: Thieme-Becker Bd. XIX (1926), S. 298 f.; zu Jürgen
Bachmann (1872-1951): Allg. Künstlerlexikon Bd. 6 (1992), S. 154.

28 Der Entwurf ist publiziert in: Der Architekt Jg. 20 (1914/15), S. 20. Zu Paul Thiersch
(1879-1928) s. Fahrner, Rudolf (Hrsg.): Paul Thiersch. Leben und Werk. Berlin 1970.

29 Zur Gilly-Rezeption am Beginn des 20. Jhs. s. Fritz Neumeyer: Friedrich Gilly. Essays zur
Architektur. Berlin 1997, S. 24-30.

30 Deutsche Bauzeitung Jg. 45 (1911), S. 529.

31 Moderne Bauformen Jg. 9 (1910), S. 239.

32 Deutsche Bauhütte Jg. 13 (1909), S. 399 f.

33 AHR, 1.1.3.21., Nr. 201w, Bd. 1, /52/.

34 AHR, 1.1.3.21., Nr. 201w, Bd. 1, /53/-/66/ (in /56/ auch ein Schaubild der vereinfachten
Variante).

35 AHR, 1.1.12.2., Nr. 373, /41/.

36 Gustav Wilhelm Berringer (1880-1953) studierte an den TH von München, Dresden und
Berlin. Nach seiner Tätigkeit im Atelier Jürgensen & Bachmann ging er 1912 (Festanstel-
lung ab 1913) als Stadtbaumeister für das Landbauwesen nach Rostock. 1923 wurde er da-
selbst Stadtbaudirektor und blieb dies bis zu seiner Entlassung 1934 (AHR, 1.1.10., Nr.
143). Vgl. Grewolls, Grete: Wer war wer in M-V? Bremen/Rostock 1995, S. 48.

37 Eine Reihe von Skizzen Berringers ist erhalten in: AHR, 1.1.12.2., Nr. 373, /45/.

38 AHR, 1.1.10., Nr. 143, /7/.

39 Auf dem angedachten Grundstück wurde erst 1970/71 das Hotel „Neptun" errichtet.

40 Mehrere Skizzen Berringers für das Kurhaus und das Hotel sind veröffentlicht in: Rostock.
Berlin-Halensee 1922 (Deutschlands Städtebau), S. 56 f.; s. a.: Das Kurhaus in Warne-
münde. In: Meckl. Ztg., Sonntagsbeil. Nr. 16/1914.

41 In diesem Zusammenhang mag auch die futuristisch anmutende Idee des Architekten Ernst
Karl Boy für ein Kurhaus entstanden sein, die 1927 in einer Ausstellung der „Vereinigung
Rostocker Künstler" gezeigt wurde (s. Gehrig, Oscar: Vereinigung Rostocker Künstler.
Berlin 1927, S. 13).

42 Zur Baugeschichte nach 1914 s.: AHR, 1.1.3.21., Nr. 201w, Bd. 2; Berringer, Gustav Wil-
helm: Der Kurhausbau in Warnemünde. In: Meckl. Monatshefte Jg. 3 (1927), S. 348 f. (mit
Modellfotos); Schaefer, Paul: Zwei Arbeiten von Stadtbaudirektor G. W. Berringer Ro-

stock. Sonderdruck aus: Neue Baukunst o. J. (um 1928). – Modellfotos sind auch in Ber-
ringer, Gustav Wilhelm (Bearb.): Rostock. 2. Aufl. Berlin-Halensee 1927 (Deutschlands
Städtebau), S. 80 veröffentlicht.
43 Vgl. Berringer (wie Anm. 42), S. 349; Schaefer (wie Anm. 42), S. 14.
44 Laut Notizen zum Werkverzeichnis G. W. Berringer in AHR, Best. 3.10., Nr. 15/1.

Bildnachweis

Abb. 94: Deutsche Konkurrenzen Bd. XXIV (1909/10), Heft 3, S. 11
Abb. 95: Deutsche Konkurrenzen Bd. XXIV (1909/10), Heft 3, S. 28
Abb. 96: Der Architekt Jg. 20 (1914/15), S. 20
Abb. 97:Deutsche Bauzeitung 45. Jg. (1911), S. 529
Abb. 98: Rostock. Berlin-Halensee 1922 (Deutschlands Städtebau), S. 56
Abb. 99: Ansichtskarte um 1930, Sammlung Jan-Peter Schulze (Rostock)

Dieter Pocher

Rundscheunen in Mecklenburg – ein vergessener Bautyp

Das ausgehende 18. und beginnende 19. Jahrhundert stehen für einen bis dahin unbekannten Aufschwung in der Landwirtschaft. Hierbei ist die initiale Vorbildwirkung der englischen Agrikultur unübersehbar. Nach einem längeren Vorlauf hatten sich seit 1800 auch in Mecklenburg neue Anbaumethoden und Feldkulturen wie Klee und Raps durchgesetzt. Aus betriebswirtschaftlichen Erwägungen waren überdies effektiv zu bewirtschaftende Hofanlagen wie Einzelbauten von Interesse. Zu den damals aus materialökonomischen Gründen propagierten Bautypen zählen die Rundscheunen, die in veränderter Form bis heute noch ganz vereinzelt anzutreffen sind.

Rundbauten spielen in Norddeutschland innerhalb der klassizistischen Architektur eine gewisse Rolle. In der Landwirtschaft trat die Zylinderform bei Rundscheunen sowie bei den aus ihnen ableitbaren Rundkaten auf.[1] Für den Villenbau lässt sich das bekannte, 1871 stark veränderte Landhaus Gebauer (um 1806) in Hamburg–Othmarschen benennen. Es entstand nach Plänen von Christian Frederik Hansen (1756–1845).[2] Als herzogliche Auftragsbauten wurden in Mecklenburg–Strelitz die Rundkirchen zu Gramelow (1805), Dolgen und Hohenzieritz (beide 1806) errichtet. Die Entwürfe stammten von Friedrich Wilhelm Dunkelberg (1773 – 1844).[3] Landwirtschaftlich genutzte Rundbauten beschränken sich in Mecklenburg auf einstige Gutsanlagen im früheren Schweriner Großherzogtum. Sie sind hier temporär zwischen 1800 und 1830 in den Großräumen Rostock, Grevesmühlen, Güstrow und Röbel nachweisbar. Einzelbeispiele belegen, daß die Rundform auch im benachbarten Pommern bekannt war.[4] Für Labuhn/ehem. Kreis Regenwalde (Resko) ist eine Rundscheune mit dem Hinweis auf weitere Bauten dieses Typs auf benachbarten Gütern dokumentiert.[5] Erst vor wenigen Jahren ist der Rundkaten in Warrenzin/Kreis Demmin abgebrochen worden.[6]

Nach kritischer Durchsicht der agrarwirtschaftlichen Literatur des frühen 19.[7] sowie einer Reihe von heimatgeschichtlichen Veröffentlichungen des beginnenden 20. Jahrhunderts[8] und Überprüfung dieser Angaben vor Ort lassen sich Rundbauten in 21 Dörfern nachweisen. Sie seien nachfolgend mit belegbaren baugeschichtlichen Angaben genannt:
Bandelstorf (1 vierhieschiger Rundkaten, nicht erh.), Boissow (2 Rundscheunen, nicht erh.), Diedrichshagen (1 Rundscheune, nicht erh.), Fincken (2 Rundscheunen, davon 1 mit verändertem Dach erh.), Frauenmark (1 Rundscheune, 1816, nicht erh.), Fräulein Steinfort (2 Rundscheunen, 1821, abgebrochen 1945 bzw. 1958), Großen Luckow (1 Rundscheune, mit verändertem Dach erh.), Hallalit (1 Rundscheune, nicht erh.), Hof Mummendorf (1 vierhieschiger Rundkaten, ca.

1832, mit teilw. verändertem Dach erhalten [9]), Hohen Schwarfs (1 zweihieschiger Rundkaten, nicht erh.), Jahmen (2 Rundscheunen, belegt 1829, davon 1 ruinös erh.[10]), Keez (2 Rundscheunen, nicht erh.), Moisall (1 Rundscheune, nicht erh.), Schönfeld (2 Rundscheunen, 1818, J. F. Reiher?, durch Brand zerst. 1947 bzw. 1983[11]), Striggow (2 Rundscheunen, nicht erh.), Vietlübbe (2 Rundscheunen, vor 1805, abgebrochen nach 1957[12]), Wendelstorf (1 vierhieschiger Rundkaten, vor 1825, nicht erh.), Wendorf (1 Rundscheune, mit verändertem Dach erh.).

Die in der Vergangenheit nur ausnahmsweise dokumentierten Gebäude lassen eine Reihe von Gemeinsamkeiten erkennen. Rundbauten zeichneten sich durch Monumentalität aus. Ihr Durchmesser hat max. 24 m nicht überschritten. In Boissow betrug dieser lediglich 9 m. Die Gesamthöhe der Baukörper variierte, annähernd 13,50 m sind für Jahmen belegt, 17,20 m für Schönfeld und 15,60 m für Vietlübbe. Überwiegend handelte es sich um Ziegelbauten. Aber auch die Lehmbauweise war probat, wie das Schönfelder Beispiel belegt hat. Die zylinderförmigen Umfassungsmauern waren über einem Feldsteinring angelegt und gingen über eine Höhe von max. 4,50 m nicht hinaus. Zwei große Einfahrten – zumeist in Parallele zur Hofachse, gelegentlich auch quer zu dieser (Vietlübbe) – erschlossen das Scheuneninnere. Auf der Mauerkrone setzten imposante, ursprünglich rohrgedeckte Dachkörper von Kuppel – (Schönfeld, Vietlübbe) oder Kegelgestalt (Bandelstorf, Hof Mummendorf, Hohen Schwarfs, Jahmen, Wendelstorf) auf. Für die Bauten in Schönfeld und Vietlübbe ist das Bohlendach belegt. Ob diese Konstruktionsart noch bei weiteren Rundscheunen zur Anwendung gelangt ist, lässt sich nicht mehr feststellen. Anzumerken bleibt, daß beide Scheunen in Mecklenburg einst zu den größten landwirtschaftlichen Bauten mit einem Bohlendach gezählt haben. [13]

Im Inneren waren die Rundscheunen gegliedert in Durchfahrt und zwei seitliche, annähernd halbrunde Bansen. Wie in Jahmen konnten jene Stauräume tiefer als die Zufahrt liegen und waren – wie auch in Schönfeld und Vietlübbe – durch Fachwerkwände von dieser abgesetzt. Die Bansen waren unmittelbar im Torbereich von der Durchfahrt aus zugänglich und durch 4 radikal angeordnete Stiele segmentartig unterteilt. Auf diesem Balkenwerk sowie der Mauerkrone setzte dann der Dachkörper auf. Aufgrund ihrer raumgreifenden Konstruktionsart waren Böden von Rundscheunen außer beim Bohlendach für Lagerzwecke nur bedingt geeignet.

Zu den landwirtschaftlich genutzten Rundbauten rechnen die vier nachweisbaren Rundkaten. Dabei handelt(e) es sich um eingeschossige Ziegelbauten (Hof Mummendorf, Hohen Schwarfs, Wendelstorf) für vier bzw. als Altenteiler für zwei (Hohen Schwarfs) Landarbeiterfamilien. Das kegelförmige Dach ist relativ steil gewesen und war wohl stets rohrgedeckt. Es wurde bekrönt von einem zentralen Schornstein (Hof Mummendorf, Hohen Schwarfs) bzw. von zwei Schornsteinzügen unterbrochen (Bandelstorf). In Hof Mummendorf hat sich ein

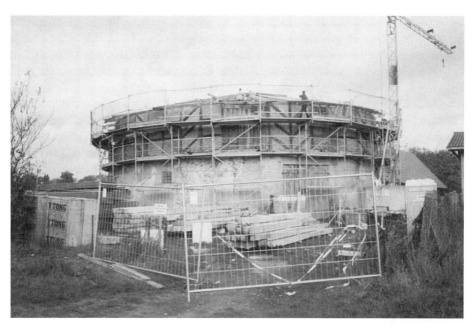

100 Rundscheune Fincken. Zustand 2000

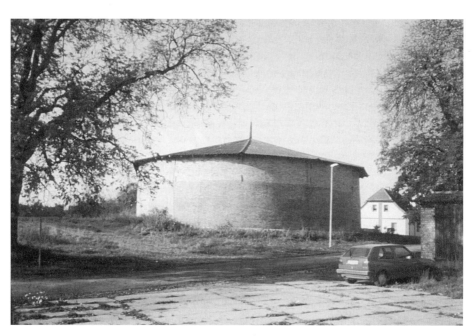

101 Rundscheune Großen Luckow. Zustand 2000

im Äußeren wie auch jüngst im Inneren leicht veränderter Rundkaten erhalten. Seine vier Segmente bestanden ursprünglich jeweils aus Flur, Hinterflurküche, Stube und zentralwärts gelegener dunkler Kammer.

Rundkaten stellen keine spätere Nachnutzung von Rundscheunen dar, wie ein zeitgenössischer Bauplan beweist.[14] Gegenüber herkömmlichen mehrhiesischen Landarbeiterhäusern galt der Rundtyp als kostengünstiger. Unter diesem wie auch sozialem Aspekt, wonach ein zeitgemäßer Gutsbetrieb über menschenwürdige Leuteunterkünfte verfügen müsse, waren Rundkaten damals Gegenstand fachlicher Diskussion.[15]

Der eigentliche Verwendungszweck der Rundscheunen bleibt unklar. Wiederholt ist das temporäre Auftreten der Rundform mit dem damals üblichen Raps–Druschverfahren in Verbindung gebracht worden. Die lange noch gebräuchliche Bezeichnung „Rapsscheune" schien diese Überlieferung zu stützen, Nach der unter den Heimatforschern des beginnenden 20. Jahrhunderts lebhaft geführten Diskussion steht aber fest, daß eine solche Vermutung nicht zu halten ist.[16] Diese Feststellung deckt sich mit Anmerkungen der zeitgenössischen Agrarliteratur. Sollte sich die Durchfahrt zum Korn-, nicht Rapsdrusch eignen, musste sie – wie in Groß Kelle – einen anderen Grundriss aufweisen. Rundscheunen waren bestimmt zur Aufnahme von Schafherden, geborgenem Erntegut und „sonstigem beliebige(m) Gebrauche."[17]

Der Typ runder landwirtschaftlicher Nutzbauten ist nicht in Mecklenburg entwickelt worden. Vielmehr handelt es sich dabei um ein Aufgreifen von Anregungen aus der englischen Agrikultur. Hier war es namentlich der Agrarreformen John Sinclair gewesen, der Rundbauten in das Agrarwesen eingeführt wissen wollte.[18] Ein unmittelbarer Einfluss der französischen Revolutionsarchitektur – wie bei Hansens Landhaus Gebauer diskutiert[19] – scheint bei diesem Bautyp ausgeschlossen, abgesehen vielleicht von jenem zeitgenössischen ökonomischen Denken, das auch in Frankreich die Rundbauten motiviert hat.[20] In der vorliegenden Agrarliteratur des beginnenden 19. Jahrhunderts ist dieser Bautyp ausschließlich unter wirtschaftlichem Aspekt propagiert worden. Dabei wurde argumentiert, daß ein kreisförmiger Grundriss im Vergleich zu herkömmlichen Scheunen weniger Baumaterial erfordere, Rundbauten mit wohlfeilerem Bauholz zu errichten seien und sich durch mehr Stauraum auszeichnen würden. Trotz dieser vermeintlichen Vorteile stellte sich bald die Rentabilitätsfrage. Arbeitsabläufe wie zum Beispiel das Einlagern von Erntegut waren nur mit einem Mehraufwand von Arbeitskräften möglich.[21]

Die Rundscheunen sind ein Indiz dafür, dass im Klassizismus wissenschaftliche und technische wie wirtschaftliche Erwägungen Einfluss auf das schöpferisch – architektonische Denken erlangt haben.[22] Zu erinnern bleibt in diesem Zusammenhang an die zeitparallel in Anhalt–Köthen entstandenen „Quadrathohlbauten", die Gottfried Bandhauer (1790–1837) entwickelt hat. Bei diesem ausgewogen proportionierten Gebäudetyp handelt es sich um stützen-

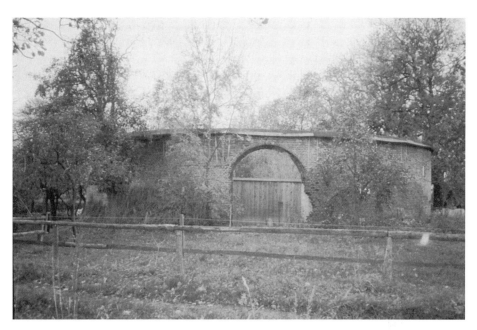

102 Rundscheune Jahmen. Zustand 2000 (Ruine)

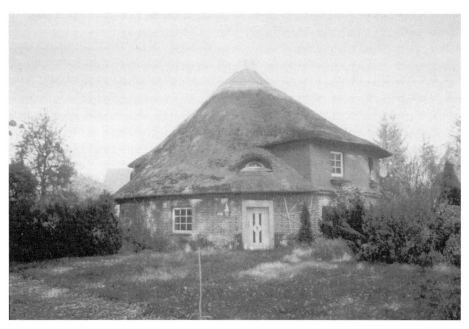

103 Rundkaten Hof Mummendorf. Zustand 2000

freie, Zeltdach versehene Lagerräume über einem quadratischen Grundriss.[23] Daß agrarreformerische Bestrebungen auch die Suche nach effektiv zu bewirtschaftenden Hofformen katalysiert haben[24], belegen in Mecklenburg die zu Beginn des 19. Jahrhunderts temporär aufgetretene Fächer – (Wessin, um 1820/30, teilw. erh.) bzw. Halbrundform (Poggelow, belegt 1840[25]). Unter materialökonomischem Aspekt gewann damals die Backsteinbauweise selbst bei Herrenhäusern an Aktualität. Dabei fallen Gebäude auf, die sich als reine Zweckbauten darstellen und auf jegliches Antikisieren verzichten (Langhagen, Neubau um 1825/30). Grundlegende architektonische Regeln wurden hierbei aber nicht preisgegeben.[26] So markierten Rundbauten einst als gut proportionierte, ruhig lagernde Baukörper in 11 Gutsdörfern die Zufahrt zur Hofanlage. Außer in Moisall und Hof Mummendorf waren sie hier jeweils paarweise angelegt. Im Gegensatz zu barocken Torbauten ließen sie den Blick nur unmerklich zum Herrenhaus gleiten, minderten sie optisch im Bauensemble des Gutshofes etwa auftretende Vertikaltendenzen.

Rundscheunen, Rundkaten sind unter den Zeitgenossen offensichtlich als Bedeutungsträger für innovative Landwirtschaft verstanden worden.[27] Es fällt auf, daß die damalige Fachliteratur Rundbauten nicht nur propagiert, sondern im Zusammenhang mit prosperierenden Agrarbetrieben erörtert. Ferner lässt die Gutsgeschichte von Schönfeld (J. J. v. Leers)[28] und Hof Mummendorf (A. v. Bassewitz)[29] erkennen, dass hier anerkannte Landwirte mit großer Fachkenntnis gewirkt haben. Das in den Traktaten von Alexander v. Lengerke und Heinrich Christian Gerke unüberhörbare und von aufklärerischem Bewusstsein genährte Nützlichkeitsdenken entsprach durchaus den damaligen Idealen einer fortschrittsorientierten Landwirtschaft. Um 1800 wandelten sich auch in Mecklenburg die feudalen Gutswirtschaften zu agrarischen Großbetrieben. Neben umfangreichen Intensivierungsmaßnahmen sowie der Einführung von neuen Produktions- und Geschäftsmethoden galt unter Landwirten des 19. Jahrhunderts ein agrikulturelles Experimentieren und dessen öffentliche Diskussion als selbstverständlich.[30] Unter diesem Aspekt stellen die Rundscheunen und Rundkaten so etwas wie zwar interessante, jedoch nicht vorbehaltlos aufgenommene Musterbauten dar, was letztlich ihr nur temporäres und eher punktuelles Auftreten erklärt. Als bauliches Relikt der stürmischen Agrarentwicklung des beginnenden 19. Jahrhunderts stellt dieser Bautyp ein kulturgeschichtliches Zeugnis von Rang dar, das auch bei der Beurteilung von bestimmten Tendenzen innerhalb der klassizistischen Architektur um 1800 nicht übersehen werden sollte.

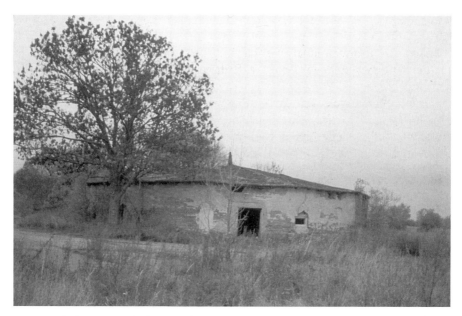

104 Rundscheune Wendorf. Zustand 2000

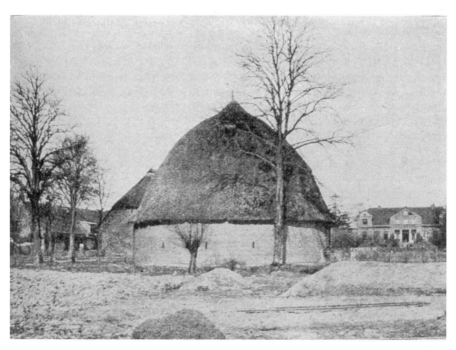

105 Rundscheune Vietlübbe. Historische Aufnahme 1911

Anmerkungen

1 Meinert, F.: Der Rathgeber für Bauherren und Gebäudebesitzer. Berlin 1805, S. 91.
2 C. F. Hansen in Hamburg, Altona und den Elbvororten. Ein dänischer Architekt des Klassizismus. Ausstellungskatalog des Altonaer Museums in Hamburg, Hrsg. Bärbel Hedinger. München/Berlin 2000, Katalogteil S. 125–132.
3 Krüger, Georg: Kunst- und Geschichts-Denkmäler des Freistaates Mecklenburg–Strelitz, Bd. 1, 3. Abtlg., Neubrandenburg 1929, S. 222–224; Bd. 1, 2. Abtlg., Neubrandenburg 1925, S. 136–137; Bd. 1, 1. Abtlg., Neubrandenburg 1921, S. 107–109.
4 Helmigk, Hans-Joachim: Aus dem Schaffen der altpreußischen Landbaumeister in Pommern. Stettin 1938, S. 26–27.
5 Cords: Runde Häuser in mecklenburgischen Dörfern. In Zeitschrift Mecklenburgische Monatshefte; II/1926, S. 478–479.
6 Die Bau- und Kunstdenkmale in der DDR. Bezirk Neubrandenburg, Hg. Institut für Denkmalpflege. Berlin 1982, S. 117–118.
7 Gerke, Heinrich Christian: Landwirtschaftliche Erfahrungen und Ansichten, Bd. 3, Hamburg 1827, S. 53 – Lengerke, Alexander v.: Landwirtschaftliche Reise durch Mecklenburg im Spätsommer und Herbst 1825. Rostock/Schwerin 1826, S. 105, 111, 119 – Ders.: Darstellung der Landwirtschaft in den Großherzogtümern Mecklenburg, Bd. 1, Königsberg 1831, S. 134.
8 Beltz, Joh.: Die Rundscheunen der Güter Schönfeld und Vietlübbe. In Zeitschrift Mecklenburg (Zeitschrift des Heimatbundes Mecklenburg); XXVIII/1933, S. 14–19 – Beltz, R.: Rundhäuser in Mecklenburg. Ebd.; XV/1920, S. 13–16 – Folkers, J. U.: Beiträge zur Bauernhausforschung in Mecklenburg. Ebd.; XX/1925, S. 97 – 130, bes. S. 123–124 – Ders.: Runde Häuser in mecklenburgischen Dörfern. In Zeitschrift Mecklenburgische Monatshefte; II/1926, S. 257–260 – Ders.: Rundhäuser. In Zeitschrift Mecklenburg (Zeitschrift des Heimatbundes Mecklenburg); XXV/1930, S. 57 – 59.
9 Die Bau- und Kunstdenkmale in der DDR. Mecklenburgische Küstenregion, Hg. Institut für Denkmalpflege. Berlin 1990, S. 44–45.
Maltzan, Julius Frhr. v.: Einige gute Mecklenburgische Männer. Lebensbilder. Wismar 1882, S. 191.
10 Landeshauptarchiv Schwerin (nachf. LHAS), 3.2 – 4 Ritterschaftliche Brandversicherungs-gesellschaft 609, Jahmen, 26.11.1829 – Archiv Dietrich Bräutigam, Parum.
11 Hutschenreuter, Günter: Das deutsche Bohlendach. Diss. Dr. Ing. TH Dresden 1957, S. 161 – Denkmale in Mecklenburg. Ihre Erhaltung und Pflege in den Bezirken Rostock, Schwerin und Neubrandenburg, Hg. Hans Müller. Weimar 1976, Abb. 198, S. 301.
12 Hutschenreuther (wie Anm. 11), S. 160, Abb. 271, S. 161 a.
13 Ders.: Bohlendächer im ländlichen Bauwesen. In Wissenschaftl. Zeitschrift der Hochschule für Architektur und Bauwesen Weimar; V/1957/58, Heft 2, S. 121–132, bes. S. 127.
14 Lengerke: (Rostock/Schwerin 1826 – wie Anm. 7): S. 106, Abb. Grundriss Rundkaten (Lithographie).
15 Ebd.: S. 106–107.
16 Cords (wie Anm. 5): S. 478 – Marung: Runde Häuser in mecklenburgischen Dörfern. In Zeitschrift Mecklenburgische Monatshefte; IV/1928, S. 158 – 160.
17 Lengerke (Königsberg 1831 – wie Anm. 7): S. 136, Abb. Tab. V, Fig. A (Lithographie).
18 Ders. (Rostock/Schwerin 1826 – wie Anm. 7) : S. 106 – Vgl. Wegner, Reinhard: Nach Albions Stränden. Die Bedeutung Englands für die Architektur des Klassizismus und der

Romantik in Preußen. Beiträge zur Kunstwissenschaft, Bd. 56, Hrsg. Matthias Klein. München 1994, S. 146 – 147, 193.

19 Vgl. Anm. 2, S. 132.

20 Milde, Kurt: Neorenaissance in der deutschen Architektur des 19. Jahrhunderts. Grundlagen, Wesen und Gültigkeit. Dresden 1981, S. 44.

21 Lengerke (Rostock/Schwerin 1826 – wie Anm. 7): S. 112 – Ders. (Königsberg 1831 – wie Anm. 7): S. 134, 138, 140 – Marung (wie Anm. 16): S. 158–159.

22 Lammert, Marlies: Zu Problemen der klassizistischen Architekturentwicklung. In Studien zur deutschen Kunst und Architektur um 1800, Hg. Peter Betthausen. Dresden 1981, S. 62–64.

23 Buchberger; Kurt: Gottfried Bandhauer, ein spätklassizistischer Architekt und Konstrukteur in Anhalt–Köthen. Diss. Dr. Ing. TH Dresden 1967, S. 56–58, 60, 62–66.

24 Lengerke (Königsberg 1831 – wie Anm. 7), S. 107–108 – Die zweckmäßige Anlegung der Wirtschaftshöfe bei großen Landgütern betreffend. In Zeitschrift Neue Annalen der Mecklenburgischen Landwirtschafts = Gesellschaft, Hg. H. L. J. Karsten; XXIII/1839, S. 309–310.

25 LHAS (wie Anm. 10): Poggelow, 8.1.1840.

26 Meinert (wie Anm. 1): S. 119, 148, 162 – Lengerke (Königsberg 1831 – wie Anm.): S. 134.

27 Vgl. Rüsch, Eckart: Baukonstruktion zwischen Innovation und Scheitern. Verona, Langhans, Gilly und die Bohlendächer um 1800. Petersberg 1997, S. 99 – 100.

28 Beltz, Joh. (wie Anm. 8): S. 16–18.

29 Maltzan (wie Anm. 9): S. 187–191.

30 Über Würdigung der Mecklenburgischen Landgüter. In Zeitschrift Neue Monatsschrift von und für Mecklenburg; X/1801, Heft 5 und 6, S. 131.

Bildnachweis

Abb. 100-105: Dieter Pocher

Zu den Autoren

Dr. Rafal Makala
lehrt an der Stettiner Universität im Bereich Kunstgeschichte und veröffentlichte Tagungsbände und Publikationen zur Kunst des Mittelalters und des 19. Jahrhunderts in Pommern. Er lebt und arbeitet in Stettin.

Malgorzata Paszkowska
ist in Stettin als Kunsthistorikerin tätig und schrieb zahlreiche Publikationen zur Kunst in Pommern. Sie lebt und arbeitet in Stettin.

Beata Makowska
arbeitet als Denkmalpflegerin und Konservatorin in Stettin. Sie lebt in Stettin.

Barabara Ochendowska-Grzelak
ist als Kunsthistorikerin in Stettin tätig und publizierte vielfach zur Kunst in Pommern. Sie arbeitet und lebt in Stettin.

Gottfried Loeck
schrieb zahlreiche Publikationen zu Einzelthemen der bildenden Kunst in Pommern. Er besitzt eine umfangreiche graphische Sammlung zur Kunst in Pommern und lebt in der Nähe von Lübeck.

Peter Jancke
leitet einen eigenen Verlag in Hamburg, dessen Verlagsprogramm sich insbesondere der Geschichte der Kunst Kolbergs widmet. Er gab hierzu zahlreiche Bücher heraus und verfaßte dazu Publikationen. Er besitzt ein Archiv zur Geschichte Kolbergs. Er lebt und arbeitet in Hamburg.

Dr. Rita Scheller
engagiert sich vielfach für die Erforschung und Bewahrung der Pommerschen Geschichte und deren Zeugnisse. Sie schrieb zahlreiche Publikationen und hielt Vorträge. Sie lebt in Hannover.

Prof. Dr. Klaus Haese
beschäftigt sich seit vielen Jahren mit den architektonischen Zeugnissen Vorpommerns und schrieb dazu viele Publikationen in Büchern und Zeitschriften. Er lebt in Greifswald.

Dr. Jana Olschewski
promovierte an der Greifswalder Universität über Kirchenbauten in Vorpommern. Sie lebt in Katzow bei Greifswald.

André Farin
beschäftigt sich intensiv mit der Geschichte der Insel Rügen und deren Architektur. Dazu schrieb er zahlreiche Publikationen. Er lebt und arbeitet in Putbus.

Prof. Dr. Sabine Bock
arbeitet auf dem Gebiet der Denkmalpflege und veröffentlichte vielfach Beiträge in Büchern und Zeitschriften, vorrangig zur Architektur in Mecklenburg und Vorpommern. Sie lebt in Schwerin.

Dr. Michael Lissok
lehrt und forscht als Kunsthistoriker an der Greifswalder Universität und gab zahlreiche Tagungsbände, Bücher und Einzelpublikationen heraus. Er lebt in Greifswald.

Dr. Neidhardt Krauß
beschäftigt sich mit der Architektur Mecklenburgs und publiziert dazu Beiträge in Büchern und Zeitschriften. Er lebt und arbeitet in Neubrandenburg.

Alexander Schacht
studierte an der Greifswalder Universität Kunstgeschichte und arbeitet zur Zeit als Denkmalpfleger im Rat des Kreises Bad Doberan. Er lebt in Rostock.

Dr. Dieter Pocher
beschäftigt sich seit Jahren mit der Architektur Mecklenburgs und veröffentlichte verschiedene Beiträge in Zeitschriften. Er lebt in Güstrow.

KUNST IM OSTSEERAUM
Greifswalder Kunsthistorische Studien

Herausgegeben von
Brigitte Hartel und Bernfried Lichtnau

Band 1 Brigitte Hartel / Bernfried Lichtnau (Hrsg.): Malerei, Graphik, Photographie von 1900 bis 1920. Kunst im Ostseeraum. 1995.

Band 2 Brigitte Hartel / Bernfried Lichtnau (Hrsg.): Architektur und bildende Kunst von 1933 bis 1945. 1997.

Band 3 Elita Grosmane / Brigitte Hartel / Juta Keevallik / Bernfried Lichtnau (Hrsg.): Architektur und bildende Kunst im Baltikum um 1900. 1999.

Band 4 Brigitte Hartel / Bernfried Lichtnau (Hrsg.): Architektur in Pommern und Mecklenburg von 1850 bis 1900. 2004.

Peter Lang · Europäischer Verlag der Wissenschaften

Elita Grosmane / Brigitte Hartel / Juta Keevallik / Bernfried Lichtnau (Hrsg.)

Architektur und bildende Kunst im Baltikum um 1900

Frankfurt am Main, Berlin, Bern, Bruxelles, New York, Wien, 1999.
195 S., 54 S/W, 15 Farbabb.
Kunst im Ostseeraum. Greifswalder Kunsthistorische Studien.
Herausgegeben von Brigitte Hartel und Bernfried Lichtnau. Bd. 3
ISBN 3-631-33090-1 · br. € 25.10*

Die kulturellen Ereignisse und Entwicklungen im Baltikum um 1900 waren eng mit dem wirtschaftlichen Aufschwung und der stark zunehmenden Internationalisierung und Emanzipierung des öffentlichen Lebens verbunden. Es fand eine Selbstfindung der baltischen Staaten nach jahrhundertelanger Abhängigkeit von anderen Staaten statt. Die Kunststile wechselten sich in rascher Folge ab oder wurden miteinander verbunden; die nationalen Traditionen erlebten eine Renaissance. Das multikulturelle Gedankengut (Lettland, Estland, Schweden, Deutschland, Rußland) spiegelt sich in den Formen, Inhalten und Symbolen der Architektur und der bildenden Kunst eindrucksvoll wider. 14 Autoren versuchen, diese spannungsreiche Zeit mit meist bisher unerschlossenen Dokumenten aus den Museen und Archiven Lettlands und Estlands näher zu erforschen.

Aus dem Inhalt: Bedeutende Gebäude Lettlands und Estlands sowie baugebundene Kunstwerke und Tafelmalerei werden von 14 lettischen und estnischen Autoren unter verschiedenen Aspekten anhand von bisher unerschlossenem Material aus Museen und Archiven Lettlands und Estlands untersucht.

Frankfurt am Main · Berlin · Bern · Bruxelles · New York · Oxford · Wien
Auslieferung: Verlag Peter Lang AG
Moosstr. 1, CH-2542 Pieterlen
Telefax 00 41 (0) 32 / 376 17 27

*inklusive der in Deutschland gültigen Mehrwertsteuer
Preisänderungen vorbehalten
Homepage http://www.peterlang.de